DANI KARAVAN

Museum Ludwig Köln

3. Juni - 23. August 1992

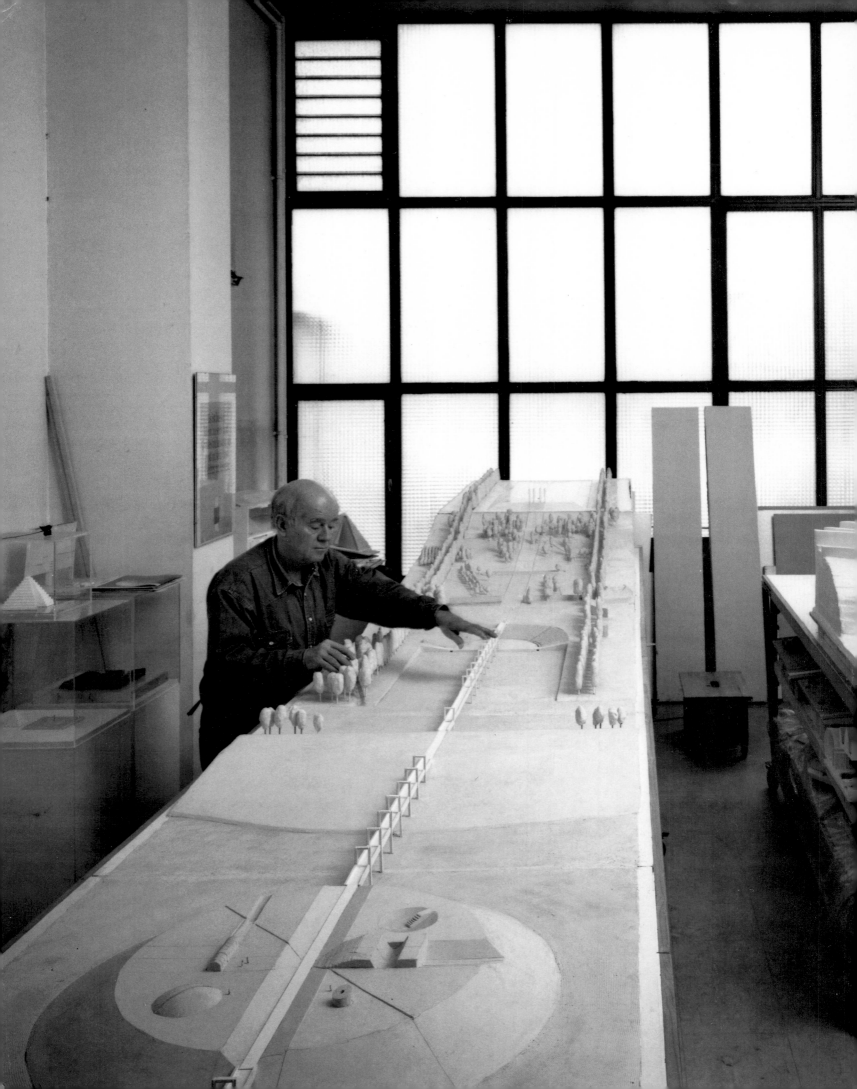

Pierre Restany

DANI KARAVAN

Prestel-Verlag

Dieser Katalog erschien anläßlich der Ausstellung ›Dani Karavan, Projekte im urbanen Raum‹
im Museum Ludwig Köln vom 3. Juni bis 23. August 1992
Das Projekt entstand in Kooperation mit folgenden japanischen Museen,
die nachfolgende Ausstellungsorte sein werden:
The Museum of Modern Art, Kamakura,
The Municipal Museum of Art, Kyoto, The Miyagi Museum of Art, The Ohara Museum of Art,
Museum of Contemporary Art, Sapporo, sowie vier weitere Museen.

Umschlagvorderseite:
›Environment für den Frieden‹, Florenz 1978 (siehe S. 58-64)

Umschlagrückseite:
›Ma'alot‹ vor dem Wallraf-Richartz-Museum / Museum Ludwig in Köln, 1979-1986 (siehe S. 102-111)

Frontispiz:
Dani Karavan in seinem Pariser Atelier

Der 1986 begonnene Text von Pierre Restany wurde teilweise erstmals in dem 1990 erschienenen
Buch ›Dani Karavan‹ in Hebräisch veröffentlicht, und der Prestel-Verlag dankt dem Verlag
Sifriat-Poalim für die Genehmigung zum Wiederabdruck in dieser Ausgabe.

Übersetzung: Christel Morano, Heidelberg

Prestel-Verlag
Mandlstraße 26
D-8000 München 40
Telefon (089) 38 17 09 0
Telefax (089) 38 17 09 35

Die Deutsche Bibliothek – CIP-Einheitsaufnahme

Dani Karavan : [anläßlich der Ausstellung ›Dani Karavan, Projekte im urbanen Raum‹
im Museum Ludwig Köln vom 3. Juni bis 23. August 1992] / Pierre Restany. –
München : Prestel, 1992

Gestaltung: Heinz Ross, München
Reproduktionen: Karl Dörfel GmbH, München
Satz, Druck und Bindung: Passavia Druckerei GmbH Passau

Printed in Germany

ISBN 3-7913-1211-1 (Deutsche Buchhandelsausgabe)
ISBN 3-7913-1237-5 (Englische Buchhandelsausgabe)

Inhalt

Vorwort

Das künstlerische Schaffen Dani Karavans läßt sich nicht in herkömmliche Kategorien einordnen, und das kann einen schon ungeduldig machen, genau wie die Tatsache, daß das Vokabular zur Beschreibung einer Realität, die gestern noch schöpferische Intuition war, oft ein bißchen hinterherhinkt. Diese Verzögerung der sprachlichen Mittel zur Beschreibung der Wirklichkeit führt häufig zu einer verkürzten Sichtweise des Werkes, einer eingeschränkten Interpretation, die nur wenige seiner Komponenten erfaßt. Ist Karavan nun Bildhauer oder Architekt? Ist er Urbanist oder Environment-Künstler? Und was ist das eigentliche Ziel seines Schaffens, der Zweck des Kunstwerkes, in dem es schließlich gipfelt: Skulptur in situ, Platzgestaltung, Ort, Environment?

Dieses semantische Problem verweist auf einen Bruch, einen Neubeginn, zugleich jedoch, auch wenn es widersprüchlich scheinen mag, auf eine stete Verbindung zur Tradition. Der Versuch, unseren Wortschatz zu erweitern, ist häufig unbefriedigend. Kaum erscheint uns eine neue Definition für eine bestimmte künstlerische Aktivität oder deren Produkt als annehmbar, so müssen wir doch bald feststellen, daß sie uns kaum dazu dienen kann, ein Werk zu durchdringen, ein Werk, hinter dessen äußerer Einfachheit sich eine Komplexität verbirgt, die eine Interpretation, eine Lektüre auf mehreren Ebenen erforderlich macht. Es gilt also, jenseits der vorgegebenen Kategorien, dieses Werk – das in seinem tiefsten Grunde offen ist für den Dialog – nicht zu definieren, sondern zu analysieren. Ja, vielleicht kann gerade dieser erste Ansatz als Ausgangspunkt für eine Beschreibung nicht des Werkes, sondern seiner Entstehung dienen, jener Arbeitsweise, aus der es erwächst, jener Dialektik, die es erzeugt.

Es geht um den Dialog des Künstlers mit dem Ort, mit den Elementen, mit der Erinnerung und der Zeit, mit den Menschen, mit dem Heiligen und dem Profanen. Dieser Dialog wird am Ort geführt mit dem Wasser und dem Sand, dem Licht und dem Schatten, dem weißen Beton und dem Olivenbaum. Es ist ein Dialog des Künstlers mit dem Ort, an dem jedoch in angemessener Form sämtliche mitwirkenden Elemente teilhaben. Karavan führt ihn mit erstaunlicher Meisterschaft, bemerkenswerter Ausdauer und einer immer größeren Ökonomie der Mittel.

Dieser Dialog umfaßt inzwischen die ganze Welt, denn für den in Tel Aviv geborenen Dani Karavan gibt es keinen Ort, den er bevorzugen würde – oder vielleicht doch: den Planeten Erde, die Erde der Menschen. Zahlreiche Künstler befaßten sich in den vergangenen Jahrzehnten mit ähnlichen Fragen und Problemen wie Dani Karavan, und ihre Werke haben unsere Zeit geprägt und durch neue Ideen und beispielhafte Kunstwerke bereichert.

Karavans Arbeitsweise hatte eine grundlegende Veränderung sowohl des Künstlers als auch seines Werkes zur Folge. Diese Methode – oder besser: dieser Modus hat auch etwas mit Moral zu tun und verweist auf eine neue künstlerische Disziplin, die mit einer neuen Verhaltensweise des Künstlers einhergeht.

Nichts ist besser geeignet, diese neue Kunstform zu beschreiben, als die Hauptachse von Cergy-Pontoise. Karavans Arbeiten fügen sich in das Gewebe des Stadtbildes ein, der Künstler befindet sich in einem ständigen offenen Dialog mit dem Städteplaner und dem Architekten. Und doch ist es kein Dialog unter Fachleuten, sondern ein Dialog mit dem Ort, mit einer Stadt und ihren Bewohnern. Bei der › Axe Majeur ‹ geht es nicht darum, ein städtebauliches Problem zu lösen, sondern es geht darum, einem Ort eine Seele zu geben.

So verschmilzt das Heilige mit dem Profanen, und die zwölf von Karavan entworfenen Stationen der Achse werden zu einem Quell des Lebens. Da geht es nicht mehr um Integration, Präsenz des Künstlers oder längst veraltete Konzepte. Die Kunst hat wieder ihren Platz und wird wieder › Lebensinhalt ‹. Die architektonische Utopie eines Malewitsch wird zur Realität. Das dritte Jahrtausend kann beginnen.

Ich möchte hier einen Text zitieren, den ich 1964 in Paris im Zusammenhang mit meinen damaligen Forschungsarbeiten geschrieben habe: »Diese Inbesitznahme des Raumes läßt sich ausgezeichnet in die Stadtplanung und die Architektur der Gegenwart integrieren und ist vielleicht gerade für die Stadt von morgen besonders geeignet. Sie ist ein poetisches Element, das für die Stadt unverzichtbar ist. Die Stadt braucht neue öffentliche Plätze, und zwar nicht solche, die von den Menschen verlassen

und dafür von Autos besetzt sind. Die Stadt braucht in ihrem Zentrum einen Ort der Begegnung, der nach allen Seiten offen ist und den ständigen Zustrom von Bürgern aufnimmt, die ein wenig Ruhe und Entspannung suchen, bevor sie wieder von einer Stadt verschluckt werden, die nach einem immer schnelleren Rhythmus lebt.«

Einige dieser Ideen lagen damals in der Luft, und ich habe häufig mit Restany darüber diskutiert. Weder er noch ich kannten Karavan damals, und wir hatten auch nie vom Negev-Monument gehört. Aber ich muß immer wieder betonen, daß unsere utopischen Ideen von damals, die sich in Manifesten, Modellen oder auch in schüchternen Kunstwerken (wenngleich zuweilen mit monumentalen Ausmaßen) niederschlugen, mit einem Schlage Realität wurden durch die Hauptachse von Cergy.

Man kann die Tätigkeit Dani Karavans seit dem Negev-Monument mit der eines Forschers vergleichen, der immer neue Prototypen für eine neue Maschine entwirft und dabei mit jedem Prototyp seine Ideen weiterentwickelt, überprüft, verfeinert und schließlich auf das Wesentliche reduziert, bevor er dann mit dem Bau der eigentlichen Maschine beginnt.

Diese ›Laborexperimente‹ sind nun abgeschlossen. In Cergy baut Karavan sein ›großes Werk‹. Wenn Cergy, wie Restany schreibt, einer Reihe von ›Wundern‹ zu verdanken ist, so muß man auch sehen, daß Karavan bereit war, die ›Offenbarung‹ zu empfangen, und daß er jenen ›Glauben‹ hatte, der Berge versetzt. Die Kunstwelt hat nun endlich die Einzigartigkeit und die außergewöhnliche Qualität seines Werkes erkannt und anerkannt. Museen lassen ihre Vorplätze von ihm gestalten, und Städte bemühen sich um ihn, um teilzuhaben an seiner Genialität und seiner Leidenschaft für den Dialog.

Vielleicht ohne es zu wollen, hat Karavan den Bezug zwischen Kunst und Leben, zwischen dem Künstler und der Gesellschaft entscheidend verändert und erneuert. Seine künstlerische Botschaft ist zugleich einzigartig und beispielhaft.

Dank seiner umfassenden Kenntnisse der zeitgenössischen Kunst, seiner regelmäßigen Kontakte mit Israel und seiner engen Verbundenheit mit dem Werk Dani Karavans leistet Pierre Restany einen entscheidenden Beitrag zum Verständnis eines israelischen Künstlers, der dem Ort, dem ›Makom‹, eng verbunden ist, aus dem er das Wesentliche seiner Inspiration geschöpft hat. Restany zeigt auf anschauliche Weise, wie diese Kunst in einem langsamen Reifungsprozeß internationale Resonanz fand. Zugleich durchlief sie einen Läuterungsprozeß, in dessen Verlauf die ersten symbolschwangeren Formen hinfanden zu einer Kunst, die, auf das Wesentliche reduziert, geklärt und erleichtert, gemeinsam mit dem Leben emporstrebt.

Dieses Buch, von Pierre Restany im Oktober/November 1986 geschrieben und 1990 erstmals in Hebräisch veröffentlicht, wurde für die deutsche Ausgabe 1992 erweitert und enthält sämtliche bedeutenden Stationen der ›Achse Dani Karavan‹. Restany beschreibt hier auch die Umstände, unter denen wir Karavan begegnet sind. Auf der ›Hauptachse‹ von Dani Karavan ist kein Platz für Zufälle. Hier gibt es nur Stationen, an denen sich Menschen treffen, die guten Willens sind.

Die den urbanen Projekten Karavans — von ›Mizrach‹ bis ›Ma'alot‹, von ›Makom‹ zum ›Weißen Platz‹ — gewidmete Ausstellung im Museum Ludwig in Köln (Juni - August 1992) und das sie begleitende Kolloquium ziehen das Fazit eines beeindruckenden, expansiven Werkes, das getragen wird von der unerschöpflichen Energie eines Künstlers, dessen Atelier der Planet Erde ist. Dani Karavan hat noch viele Stationen vor sich, aber die Achse ist festgelegt. Gute Reise, Dani.

Marc Scheps

Das Haus in der Zerubavelstraße

»Was zählt, ist die Suche nach der Lösung und nicht die Lösung selbst. Der Zweifel ist schier unermeßlich, bedenkt man die grenzenlosen Möglichkeiten, die er in sich birgt. Jedes Werk ist eine Erklärung, die Wahrheit, die ich in mir trage.«

»Ich arbeite nicht gegen die Natur, sondern ich berücksichtige die Natur bei meiner Arbeit ... Ich fühle die Dinge zuerst. Dann lasse ich mich leiten. Dabei entdecke ich die historischen Wurzeln der Dinge und ihre kulturelle Vernetzung. Eigentlich ähnle ich ein wenig dem Samenkorn. Wie sich meine ursprüngliche Idee entwickelt, hängt von der Umgebung ab, die ich vorfinde. Ich zerstöre nicht, ich integriere.«

Zwanzig Jahre liegen zwischen diesen beiden Aussagen von Dani Karavan, und sie sind völlig unterschiedlichen Zusammenhängen entnommen. Die eine steht in Verbindung mit dem Negev-Monument in Beer Sheba (1963-1968), die andere mit der Hauptachse von Cergy-Pontoise bei Paris (Einweihung des Aussichtsturmes im ersten Bauabschnitt des Projekts 1986).

Zweifel und Samen. Unwillkürlich kommen mir diese beiden Begriffe in den Sinn. Es ist Donnerstag, der 21. Oktober 1986, der 18. Tag des Monats Tischrì im Jahre 5747. Das jüdische Jahr hat gerade begonnen, und das Laubhüttenfest wird gefeiert. Wir befinden uns im jemenitischen Viertel von Tel Aviv, das im Süden, Richtung Jaffa, Kerem-Hatemanim, liegt. Eine etwas heruntergekommene, bunt gemischte Stadtlandschaft, die dabei doch flexibel und anpassungsfähig erscheint: baufällige Läden, osmanische Häuser, mediterrane Villen, daneben, getrennt durch unbebautes Gelände, Gebäude aus den dreißiger Jahren im Bauhausstil mit geometrischen Strukturen und anmutig geschwungenen Linien. Alles scheint langsam auf das nahe Meer zuzutreiben und erinnert ein wenig an die zerfließenden Uhren von Dalí in der leichten Brise von Cadaqués.

An der Ecke der Zerubavelstraße, die zum Strand führt, steht ein kleines, einstöckiges Haus mit Ziegeldach. Glastüren mit Klappläden öffnen sich auf eine winzige Terrasse. In diesem Haus wurde Karavan 1930 geboren. Damals brauchte man nur hundert Meter barfuß über den Sand zu laufen, und schon war man am Strand. Heute trifft man auf ein Hindernis: die Küstenstraße. Doch wenig Wind und Sand genügen, um die ausgefahrene Zerubavelstraße zuzuwehen. Die Geschichte von Sand und Meer ist die Geschichte einer endlosen Wiederkehr, die Geschichte vom Zweifel und vom Samenkorn. Der Samen des Zweifels und das Salz der Erde. Dani Karavan wurde gleichzeitig mit seiner Stadt in den Dünen geboren. Er ist nicht in Tel Aviv geboren, sondern mit Tel Aviv.

Ein kleiner Unterschied von großer Tragweite, denn hier liegt der Schlüssel zu dem Menschen Dani Karavan, zu seinem Wesen und seiner Existenz schlechthin. Hier ist der Ursprung seines Instinkts, seiner außerordentlichen Feinfühligkeit, seiner Fähigkeit, sich an die unterschiedlichsten geographischen, historischen und kulturellen Gegebenheiten anzupassen. »Ich wurde auf den Dünen des Mittelmeeres geboren. Mit meinen nackten Füßen habe ich die Formen gespürt, die die Natur der Erde und dem Sand aufprägt ...«

Zum ersten Mal begegnete ich dem Werk Dani Karavans bei der Biennale in Venedig im Jahre 1976. Ein starkes Gefühl überkam mich damals beim Betreten des Israelischen Pavillons, den

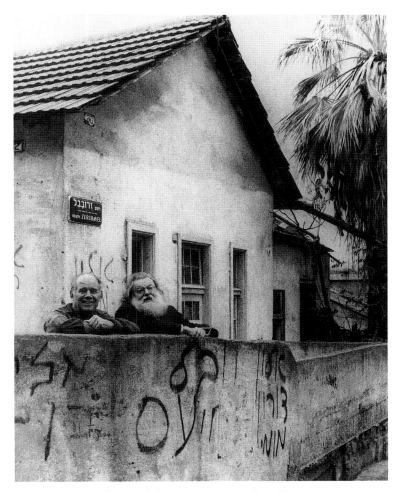

Pierre Restany (rechts) und Dani Karavan vor Dani Karavans Geburtshaus in der Zerubavelstraße, Tel Aviv 1986

Folgende Doppelseite: *Die Siedlung Tel Aviv in den zwanziger Jahren*

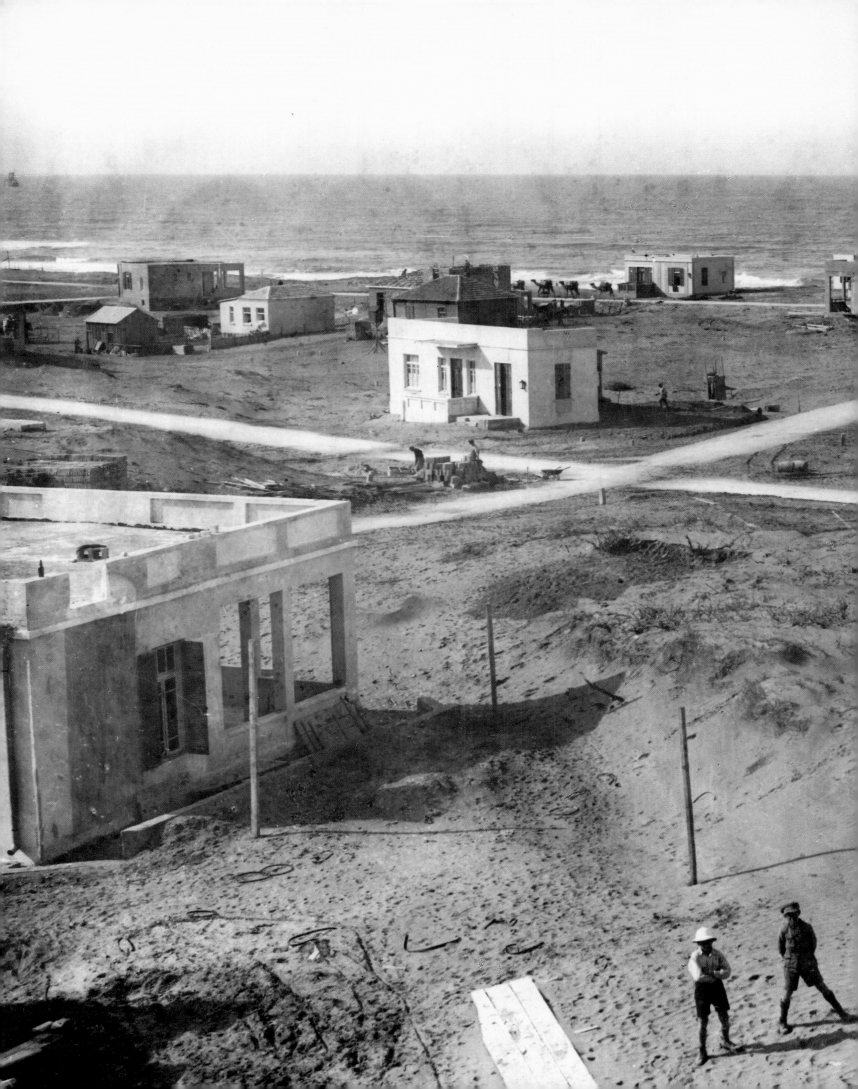

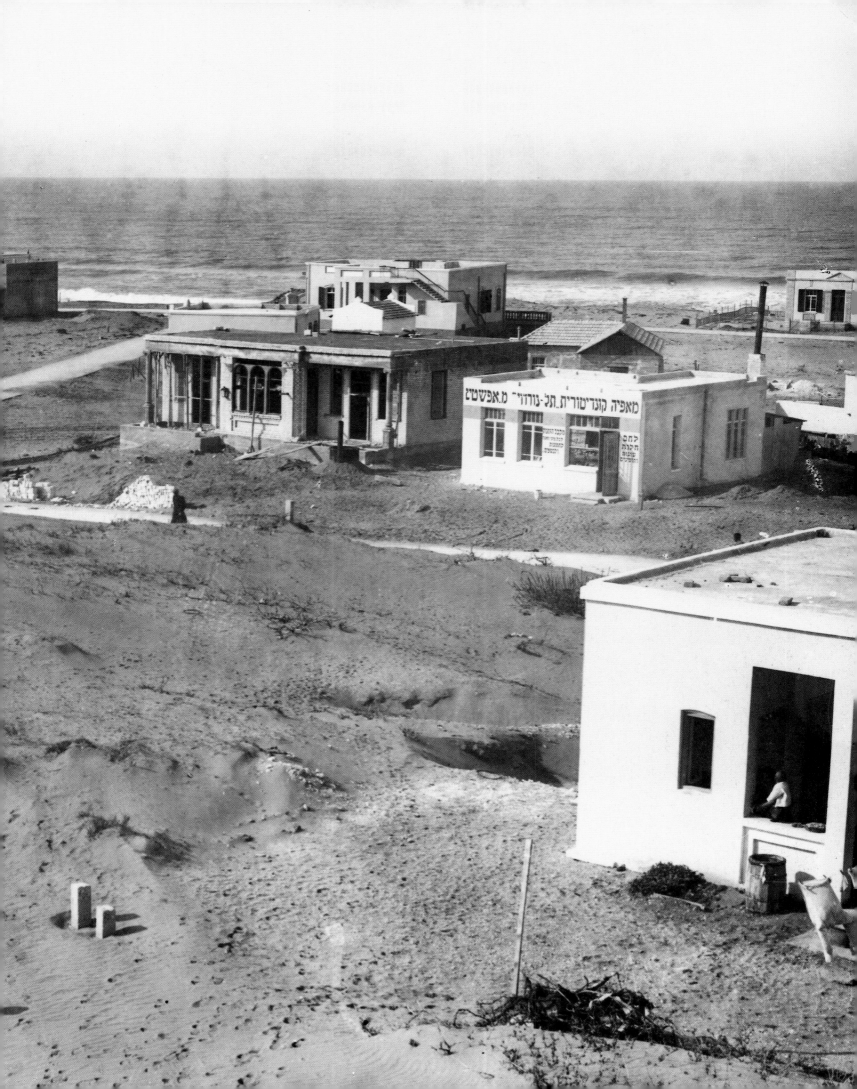

מאפיה קונדיטורית "תל-נורדוי" מ.אפשטיין

das Environment von Dani Karavan gänzlich einnahm. Trotz meiner Reisen nach Israel war mir dieser Künstler völlig unbekannt. Sein Werk bewirkte in mir eine Art Erleuchtung; ich erblickte eine vollkommene Synthese von Kunst und Verhalten und hatte das Gefühl, einen jener seltenen Augenblicke zu erleben, in denen Kunst und Leben verschmelzen, wo die Kunst zu leben eins wird mit dem Bewußtsein der eigenen Existenz.

Viele Jahre sind seither vergangen, und heute sehe ich jenen Tag weitaus nüchterner und weniger euphorisch. Eine Offenbarung war es dennoch, barfuß über die stilisierten Formen der Wüste zu gehen und auf die Brandung zu treffen, jene Wasserlinie, Lebenslinie, Friedenslinie im Herzen des weißen Betons der Dünen. Es war eine Offenbarung und eine Initiation, mit dem Fuß den Boden zu ertasten wie man mit der Hand die Wärme des Feuers fühlt. Auf ganz natürliche Weise verbinden sich so mathematisches Denken und intuitive Erkenntnis; das Unendliche Pascals wird in seiner Gänze spürbar, der kartesianische Filter mit seinen überflüssigen Apriorismen ausgeschaltet.

Ich kann natürlich nur von meinen eigenen Erfahrungen ausgehen, aber offensichtlich werden all jene, die das Schaffen und die ungewöhnliche Karriere Karavans verfolgt haben, sich immer wieder seines außerordentlichen und existentiellen Einfühlungsvermögens bewußt, jener seltenen Gabe der Anpassung und Synthese. Eine Gabe übrigens, die ihm seine Kritiker absprechen, gerade weil es ihnen an der nötigen Schlichtheit fehlt.

Denn für einen, der mit Tel Aviv auf den Dünen des Mittelmeers geboren ist und der den Rausch der Natur unter seinen

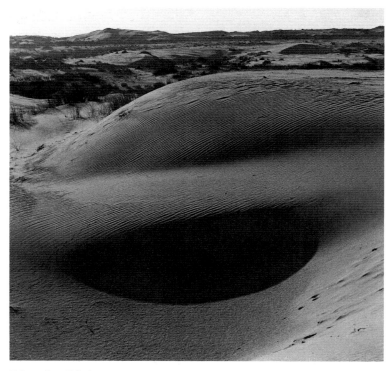

Dünen bei Tel Aviv

Füßen gespürt hat, ist alles einfach. Zuweilen verwandeln sich die Dünen in einen fliegenden Teppich, und Karavan ist dann Aladin. Diese Metapher ist weit mehr als eine poetische Anekdote. Sie steht für die besondere Qualität der fast organisch zu nennenden Verbindung zwischen Karavan und Israel, einer ganz objektiv bestehenden Verknüpfung, bei der es schon gar nicht mehr um Gefühle geht. Dort, wo die Osmose zwischen dem Menschen und seiner Umgebung gelingt, wird ein Stück Himmel sichtbar. Die Sensibilität Karavans hat sich im Einklang mit jener Gesellschaft und ihrem schrittweisen Übergang vom Land Palästina zum hebräischen Staat entwickelt. Wenn der Künstler auch zuweilen nachdrücklich auf aktuelle Widersprüche hinweist, so ändert dies nichts am grundsätzlichen Einvernehmen des Menschen mit seiner Natur und mit seiner Kultur. Karavan ist Israeli, und dies ist ein für allemal in seinem Wesen verankert. Dieses Bewußtsein ist die intuitive Basis für die Allgemeinverständlichkeit seiner Sprache.

Das ist Karavans spontane und unwiderrufliche Antwort auf die Frage, ob es einen israelischen Ansatz für die moderne Kunst gibt. Diese Frage hatte ich mir vor langer Zeit, bei meinem ersten Besuch in Israel im Jahre 1963 gestellt. Damals fuhr ich zu einem Kongreß des Internationalen Kunstkritikerverbandes, den der damalige Direktor des Museums von Tel Aviv, Haim Gamzu, organisiert hatte. Zur selben Zeit erhielt Mordechai Ardon den israelischen Preis für Malerei. Bei einem Interview mit Karl Katz, damals Leiter des Bezalel-Museums in Jerusalem, sagte er: »Wenn die Äpfel von Cézanne ›französisch‹ sind, so deshalb, weil im Werk Cézannes eine Klarheit, ein Maß und eine Ordnung aufscheinen, die typisch französisch sind. Etwas Vergleichbares muß es auch in Israel geben. Wenn wir eines Tages sagen wollen, ein bestimmtes Kunstwerk sei ›israelisch‹, dann muß uns eine ähnliche Synthese gelingen.«

Es hatte mich damals überrascht, daß ein Mann, der sich neben seiner künstlerischen Arbeit intensiv um die Ausbildung von Malern in Israel bemühte, diese Ansicht vertrat. Spiegelte sie doch die Situation im Kunstschaffen Israels jener Zeit wider und warf auch ein deutliches Licht auf die Schwierigkeit des Landes, eine eigene kulturelle Identität in diesem Bereich aufzubauen. Die jungen Maler der vierziger Jahre erhielten alle dieselbe Ausbildung: Ihnen stand nur dieser eine Weg ins Studio von Aharon Avni und dann ins Atelier von Streichman und Stematzky offen, wo Eugen Kolb (der Direktor des Tel-Aviv-Museum von 1952 bis 1959) Kunstgeschichte lehrte und wo auch der historische Dadaist Marcel Janco und der führende Vertreter der modernen Richtung, Joseph Zaritzky, mitwirkten.

Damals war der Post-Kubismus mit Tendenz zum abstrakten Schematismus mit fauvistisch-expressionistischer Palette vorherrschend. Der Einfluß Zaritzkys und seiner Freunde war unbe-

stritten, es wäre jedoch übertrieben, zu behaupten, seine Malerei sei durch den täglichen Kontakt mit der Natur des Nahen Ostens ›israelisch‹ geworden. Zaritzkys künstlerische Laufbahn ist geprägt von Kiew und der Pariser Schule. Schließlich war Klee nach seiner berühmten Tunesienreise 1914, bei der er die Wirkung des Lichts für sich entdeckt hatte, auch kein tunesischer Maler geworden. Israelische Maler, die heute in Paris oder New York leben und sich den vorherrschenden Strömungen des internationalen Kunstbetriebes verbunden fühlen, erscheinen mir dagegen realistischer.

Die Diskussion riskiert sich in die Länge zu ziehen, wenn es dabei ausschließlich um das Formale geht. Als Cézanne seine Äpfel, seine Badenden oder den Mont Sainte-Victoire malte, bemühte er sich nicht um eine ›französische‹ Malweise. Er hatte eine unmittelbare, einfache und spontane Beziehung zur Kultur seiner Heimat. Dasselbe gilt übrigens für Matisse, den manche europäische und amerikanische Fachleute für ganz besonders ›französisch‹ halten. Obwohl Dani Karavan durch die genannten Studios und Ateliers gegangen ist, hat er sich die Frage nach dem ›typisch Israelischen‹, nach der Lokalfarbe, so nie gestellt. Als Kind aus den Dünen von Tel Aviv hatte er instinktiv begriffen, worum es für Israel vor allem ging, was seine Daseinsberechtigung und die Voraussetzung für sein Überleben war: die Besiedlung des Gebietes. Dieses Land der Bibel, das Land der Propheten, der Richter und Könige, ist heute, nach Jahren der Arabisierung und nach einer kurzen idealistischen und idealisierten Zeit der Pioniere, ein moderner Staat. Das Bild Israels ist mehr denn je abhängig von seiner Präsenz auf diesem Gebiet. Die ästhetische Qualität dieser Gegenwart ergibt sich aus zahlreichen, zumeist menschlich-moralischen Faktoren. Die Israelis sind in diesem Land nicht unter sich. Nur der Künstler kann hier durch eine spezifische Dimension seines Wirkens das tiefempfundene Verlangen nach friedlicher Koexistenz zum Ausdruck bringen. Und welche Möglichkeiten bieten sich dem Künstler im Grenzbereich zwischen Skulptur und Land Art, Konzeptkunst und Stadtplanung, Architektur und Landschaftsgestaltung, zwischen Monument und Mythos! Auf dieser Ebene wird Kunst zu einem politischen Akt, und die israelischen Künstler, die sich in diesem stimulierenden und schwierigen Bereich bewegen, sind sich dessen vollkommen bewußt. Die Zukunft der öffentlichen Skulptur in diesem Land hängt sowohl vom sittlichen als auch vom ästhetischen Bewußtsein der Kunstschaffenden ab. Nicht zufällig ist das Thema Frieden in Karavans Werk allgegenwärtig. Es entspricht sowohl der Forderung nach einem harmonischen Zusammenleben mit der Natur als auch der Notwendigkeit der friedlichen Koexistenz aller Menschen, die hier leben.

Diese Hymne an den Frieden ist auch ein Glaubensakt. Glaube an den Menschen, an Nächstenliebe, an Achtung des anderen.

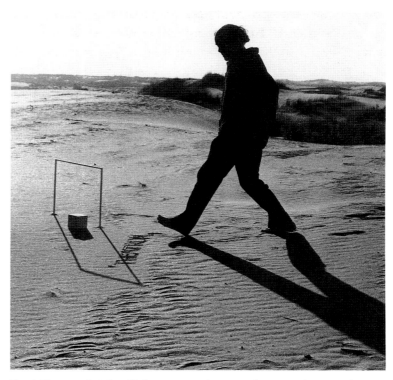

Dani Karavan bei den Vorbereitungen für eine Photoaufnahme für das Titelbild eines israelischen Kulturmagazins, Tel Aviv 1977

Ein Glaube, der Berge versetzt und der mit der ganzen Kraft einer großzügigen Vision Idealismus und Pragmatismus glücklich zu einen versteht. Deshalb war es für Dani Karavan nicht schwer, mit Architekten, Städteplanern und Ingenieuren ins Gespräch zu kommen. Bei dem Kongreß des Internationalen Kunstkritikerverbandes 1963 hat keiner der israelischen Teilnehmer Dani Karavan erwähnt, dabei hatte er damals bereits drei wichtige Aufträge erhalten, an denen er gleichzeitig arbeitete: die Wandgestaltung der Charles-Clore-Hall des Studentenwohnheims im Weizmann-Institut in Rehovot (1962), die Innen- und Außengestaltung des Justizgebäudes in Tel Aviv (1962) und das Negev-Monument (1963). Das traditionelle künstlerische Establishment kannte ihn überhaupt nicht. Die wenigen anerkannten Künstler, die sich mit dem Problem befaßten, fanden wohl interessante Ansätze, beschränkten sich dabei jedoch auf die Skulptur, auf bildhauerische Aspekte oder auf totemähnliche Zeichensysteme. Die Symptome hatte ich damals gleichwohl erkannt. Ich erinnere mich, daß ich meinen Artikel über Israel in der Zeitschrift DOMUS (Februar 1974) mit der Bemerkung schloß, daß sich eine jüdische Modernität in diesem Land nur über eine raumgreifende Kunst entwickeln könne. Dies erschien mir damals als bloße Hypothese. Karavan sollte mir 1976 in Venedig die erste Bestätigung dafür liefern und die zweite – umfassendere – 1980 beim Environment-Meeting in Tel Hai in Obergaliläa. Natürlich waren Minimal Art, Land Art und Konzeptkunst inzwischen überall auf der Welt verbreitet.

Der Pragmatismus des Glaubens und die Ursprünge der Geometrie

Der Pragmatismus der Gegenwart hängt mit dem Pragmatismus des Glaubens zusammen. Und auch hier möchte ich auf den besonderen Pragmatismus Karavans hinweisen: Er braucht ihn wie die Luft zum Atmen, er ist sein Nährboden und der Energie-

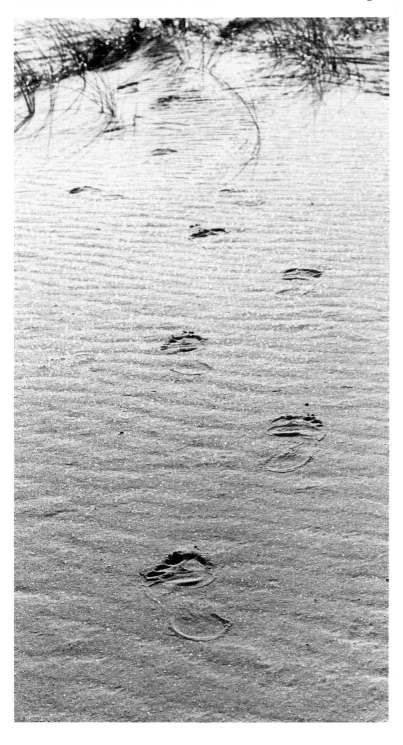

*Fußspuren
im Sand*

katalysator, der das Samenkorn schützt und es aus dem Zweifel herauswachsen läßt. Es ist der Bergsonsche Zielgedanke (idée-mire), angewandt auf die praktische Vernunft Kants und untersetzt durch William James. Nach Kant ist die Wahrheit abhängig von der allgemeinen Struktur des menschlichen Geistes. Der Pragmatismus fügt dem hinzu, daß die Struktur des menschlichen Geistes das Produkt der freien Initiative einer gewissen Anzahl von Individuen sei. Genau auf dieser Ebene, wo das Kunstwerk in seiner Gesamtheit identisch wird mit einem bestimmten Verhalten, greift Karavan ein, und wir empfinden die exakte Dimension seiner Gegenwart. Was mich in Venedig beeindruckt hat und was ich in Karavans Environments — bei der documenta 6, in Florenz und Prato, in Köln, in den verschiedenen ›Makom‹ in Tel Aviv, Baden-Baden und Breda und bei der ›Réflexion/Réflection‹-Ausstellung in Paris — immer unmittelbar und spektakulär empfunden habe, das war nicht so sehr die Ästhetik, sondern das Gefühl, mich einem bestimmten Lebensstil und seiner konsequenten existentiellen Umsetzung gegenüberzusehen. Die formale Anordnung zielt nicht allein auf die Strukturierung eines Ensembles, sondern soll eine Botschaft vermitteln, eine bestimmte Haltung andeuten, einen Weg aufzeigen.

Heute erscheint die Installation Karavans im Israelischen Pavillon bei der Biennale in Venedig 1976 als eine ausgezeichnete Stilübung, als Demonstration einer Sprache und ihrer Methode. Der Künstler wollte uns sein eigenes Bild von der Wüste vermitteln, und das ist ihm gelungen. Wer auf den Dünen geboren ist, der kann über die Wüste sprechen.

In den Werken Karavans tritt die objektive und formale Schönheit des Kunstwerks hinter eine bestimmte Haltung zurück. Sie wird durch ein eigens eingeführtes Wahrnehmungssystem vermittelt, mit dessen Hilfe Mensch und Natur, der Mensch und seine Umwelt sich zu einem Ganzen verbinden — eine Verbindung, in der das existentielle Bewußtsein des Künstlers unmittelbar zum Ausdruck kommt. Diese vorherrschende Motivation spricht für sich. Die ganz besonders enge, ja organische Beziehung Karavans zu Israel ist beispielhaft. Sie wird zum

*Rechts:
Dani Karavan bei der Arbeit
in seinem ›Environment für den
Frieden‹ im Israelischen Pavillon
auf der Biennale von Venedig 1976*

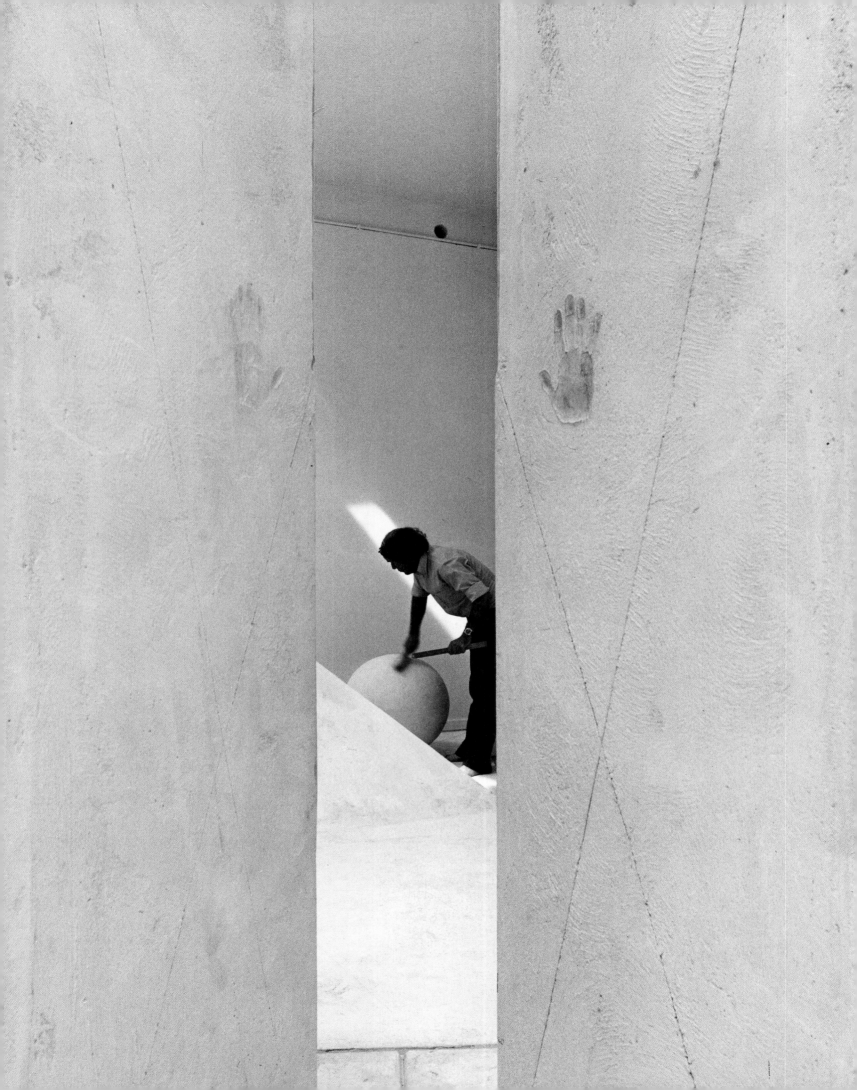

Prototyp eines Reflexmechanismus der konditionierten Wahrnehmung der Natur im allgemeinen: Der Wasserlauf im Herzen der Wüste, die Fußspuren in den Dünen, der Hauch des Windes oder das Spiel von Licht und Schatten in der Sonne sind Urformen, Schlüsselbegriffe einer universalen Sprache.

Avram Kampf (›Dani Karavan – 6 Works‹, Florenz 1971) hat diesen wesentlichen Punkt treffend formuliert: Karavan ist das Gegenteil des aufbegehrenden Künstlers oder des ›Fremden‹ im Sinne von Camus. Er ist Bestandteil seines Volkes, und sein Volk ist sein Publikum. Alles Private – Kunstsammlungen, Spekulation, Galerien – betrachtet Karavan mit tiefem Mißtrauen. Die Anzahl seiner kleinformatigen Werke hält sich bislang in engen Grenzen, und heute, auf dem Höhepunkt seines Ruhmes als Gestalter von Räumen und Environment-Künstler, hat er weder eine Galerie noch einen festen Markt und lebt ausschließlich von öffentlichen Aufträgen.

Sein Volk ist sein Publikum: Karavan ist ein Mensch, der von Beziehungen lebt, von seiner Beziehung zu den Elementen. Diese Beziehungen zwischen Wasser, Erde und Licht sind vor allem geometrischer Natur und drücken sich in einfachen und praktischen Formen aus, die gleichermaßen zum Visieren und zum Messen dienen: Pyramiden, Türme, Kuppeln, Stufen, Sonnenuhren, Meridiane, Amphitheater, Halbkuppeln, Visierlinien. Das gesamte Arsenal indischer Observatorien und alles, was die Erbauer ägyptischer und mexikanischer Pyramiden zur Berechnung ihrer Architektur benötigten, ist da versammelt. Diese Objektivierung der Zahl verweist sowohl auf die alchimistische Komponente in der Natur als auch auf die für den Nahen Osten charakteristische Symbolik und Ornamentik, in deren Tradition der Künstler Karavan seine eigenen Widersprüche aufzulösen versucht. Die Libido wird eins mit dem Menschen und verwischt dabei jede Spur eines dialektischen Widerspruchs zwischen Subjekt und Objekt, zwischen Mensch und Welt.

Bei der Analyse des Stilkonzepts von Karavan denkt man unwillkürlich an Edmund Husserls ›Ursprung der Geometrie‹. Was ist die Zahl für Karavan, wenn nicht Zeichen der Materie? Die östliche Tradition, auf die sich der Künstler bezieht, kennt allerdings keinen Unterschied zwischen Zeichen und Symbol, und durch den Übergang vom Zeichen zum Symbol überwindet Karavan die phänomenologische Schranke. Die Zahl, nun also Symbol für die Materie, gibt Aufschluß über die geometrischen Zusammenhänge der Natur, gewährt Zugang zu einer Geometrie mit vollkommener logischer Kontinuität, die Gegensätze wie Körper und Geist, Gefühl und Intellekt, Signifikant und Signifikat ausschaltet. Die östliche Tradition führt zu einer umfassenden Seinslehre: Das Ich ist die Welt, der Mensch ist Gott, der Messias ist in jedem von uns.

Mit der Gestaltung des Raumes und nicht mit der klassischen Skulptur durchdringt Karavan die Gesamtheit des Ortes. Diese absolute Realität wird zum Gegenstand seines Wirkens. Das ›totale Ambiente‹, das so entsteht, ist Ausdruck einer umfassenden Seinslehre. Genau dieses ›totale Ambiente‹ und eben nicht Architektur und Skulptur machen die Originalität von Karavans Stil aus. Dies gilt für die großen ständigen Installationen genauso wie für kleinere ephemere Werke, etwa Arbeiten in Sand (›Mythos und Ritual‹, Zürich 1981; Mittelsaal des ›Makom‹ in Tel Aviv 1982 und Breda 1984; Ausstellung ›La Bible‹ im Grand Palais, Paris 1985; Biennale von São Paulo 1985) oder die Laserstrahlen am Himmel (Florenz 1978; Tel Hai 1980; Heidelberg 1983; Paris und Rennes 1984; Marseille 1986).

Rechts:
*›Sandzeichnung‹,
Environment in der Ausstellung
›Mythos und Ritual‹,
Kunsthaus Zürich 1981*

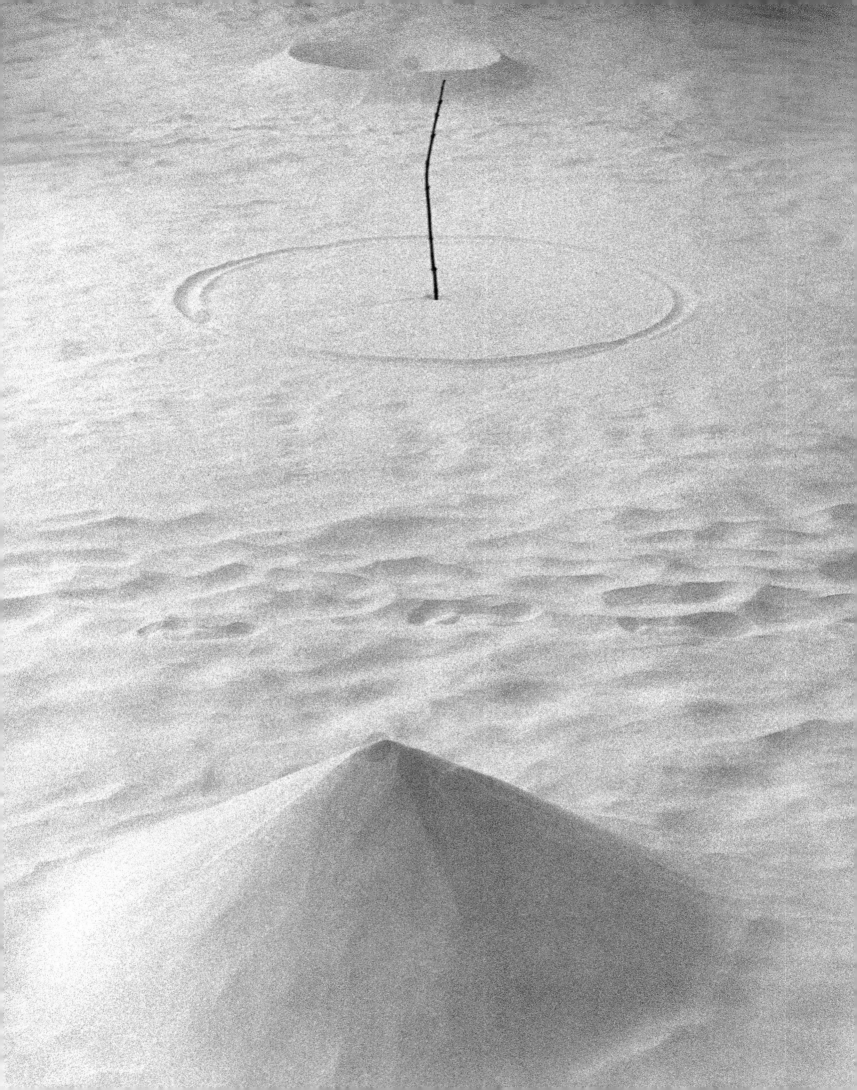

Ein Leben in Osmose mit dem umgebenden Raum

Die Biographie Dani Karavans gibt Einblick in sein Wesen. Das Maß und der Sinn für das Maß, das Leben in Osmose mit dem umgebenden Raum sind der Nährboden für die ganz persönlichen Mythen des Künstlers. Die Zeichen seiner Kindheit werden zu Symbolen seiner Sprache, die Kunst läßt sich in den Linien der Hand ablesen.

Dani Karavan wurde am 7. Dezember 1930 in Tel Aviv geboren und er ist groß geworden mit der Stadt, die sich auf den Sanddünen immer weiter ausdehnte in Richtung des nahegelegenen alten Jaffa. In dieser Atmosphäre modernen Wachstums und ständiger Veränderung wurden die einzigen Fixpunkte durch die Araber gesetzt: kleine Steinhäuser hinter kahlen, mit Glasscherben gespickten Mauern.

Seine Eltern waren 1920, beide achtzehnjährig, aus Lvov (Lemberg) in Galizien (ein polnisches Gebiet in der Ukraine) eingewandert und hatten sich am Ufer des Sees Tiberias in Galiläa niedergelassen. Später zogen sie nach Tel Aviv. Sein Vater Abraham (Abi) gestaltete als Gartenarchitekt die städtischen Parks. Mit ihm lernte der junge Dani die Steine, die Bäume, die Arbeit mit der Erde kennen: ein erster Kontakt mit Land Art ante litteram. Dani Karavan steckte das Gelände ab, bereitete die Düngemittel vor, bearbeitete die Erde und nahm so am gesamten Ritual des Gärtners teil. Auch die botanischen Forschungen Abis verfolgte er mit Interesse. Er entdeckte die Steine und Pflanzen Israels, lernte die Zucht wilder Pflanzen für den Garten, begegnete aber auch einer Reihe afrikanischer, asiatischer und tropischer Pflanzen, die sein Vater in Israel heimisch machen wollte, was jedoch die meisten seiner Landsleute unberührt ließ oder gar auf Ablehnung stieß. Geht man allerdings heute durch die Grünanlagen Tel Avivs, so scheint es, daß sich Abi Karavan durchgesetzt hat. Durch die Arbeit seines Vaters entdeckte Dani Karavan seine eigenen Ausdrucksmöglichkeiten, sein eigener Stil begann sich herauszubilden: die organische Gestaltung der Landschaft, Verbundenheit mit der Natur. »Ich habe mich nie der Natur anpassen müssen, sie war Teil meiner Kindheit«, sagt Karavan. Tatsächlich ist seine Kunstauffassung untrennbar mit diesen Kindheitserfahrungen verbunden. Die Bewässerungskanäle, in denen das Wasser aus den Brunnen und Zisternen fließt, erwecken die Erde zum Leben. Die Wasserlinie, so alt wie die Welt, verliert sich im Dunkel der Zeiten, sie ist die Lebenslinie. Die Natur zu begreifen, heißt auch, ihre Macht zu erkennen. Das Leben der Pioniere war hart, davon zeugen alte Photographien. Der Mensch wurde zum Bestandteil der Natur, gegen die er ankämpfte, genau wie die Pflanzen, die Palmen, Kakteen, Olivenbäume, wie die Tiere, die Schakale, die Insekten der Wüste. Bevor man auch nur daran denken kann, seine Umgebung zu verändern, muß man sich ihr anpassen.

Neben diesen fruchtbaren Erfahrungen, die sein ganzes Leben bestimmen sollten, war Dani viel zu neugierig, als daß er ein guter Schüler hätte sein können. Schon mit zehn, zwölf Jahren entdeckte er die Poesie, das Theater (bereits in der Schule gestaltete er sein erstes Bühnenbild), die Musik (hätte er die Gelegen-

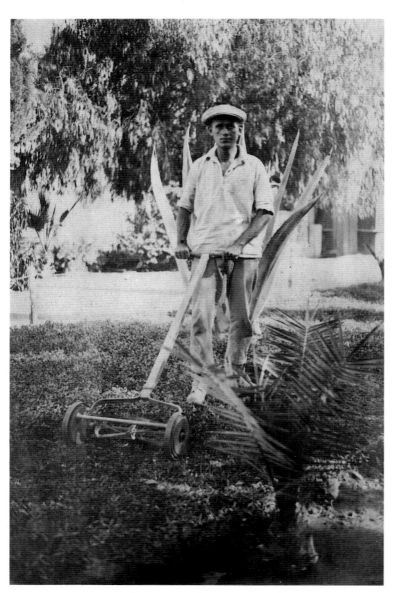

Dani Karavans Vater Abi Karavan als Gärtner in Tel Aviv, 1930

heit gehabt, hätte er sich auch für sie begeistern können) und vor allem die Malerei. 1943 beginnt er die einzig mögliche Kunstausbildung in Tel Aviv: Er nimmt am Unterricht im Atelier von Aharon Avni und von 1946 bis 1947 an den Kursen von Stematzky, Streichman, Janco und Kolb teil. Gleichzeitig studiert er bei David Schnauer graphische Techniken und ist aktives Mitglied der Jugendbewegung ›Hashomer Hatzair‹.

1948 wird der Staat Israel gegründet und der Krieg bricht aus. Die Ereignisse überstürzen sich in der Politik, genau wie in der Karriere von Dani Karavan. Seine Leidenschaft gilt immer mehr der Malerei, der Graphik, dem Bühnenbild und dem politischen Aktivismus. Während des zweiten Waffenstillstands ist er mit seinen Freunden von der ›Hashomer Hatzair‹ an der Gründung des Kibbuz Harel (Berg Gottes) an der Grenze zum Niemandsland bei Latrun, an der ›Burma-Straße‹ nach Jerusalem beteiligt. Nach dem Krieg schließt er Freundschaft mit dem Maler Shimon Zabar, besucht einige Monate lang die Kurse Ardons an der Bezalel-Akademie in Jerusalem, entdeckt Klee und den Bauhausstil in der Architektur Tel Avivs und zeichnet nach der Natur.

1950 bis 1952 leistet Karavan seinen Militärdienst in der ›Nahal‹ (Einheiten von Bauernsoldaten zum Aufbau neuer Kibbuzim). Er wird vom Generalstab mit kulturellen Aufgaben betraut und illustriert Zeitschriften, übernimmt Gestaltungsaufgaben und organisiert Lehrausstellungen. Hier liegen die Anfänge seiner Zusammenarbeit mit Hanna und Naftali Bezem, mit denen er später zahlreiche Messestände entwirft.

1952 bis 1955 verbringt Karavan drei Jahre im Kibbuz Harel, wo er seine spätere Frau Hava kennenlernt, die 1950 aus Polen nach Israel gekommen ist. Er sympathisiert mit dem linken Flügel der ›Mapam‹ (Vereinigte Arbeiterpartei Israels) und entwirft politische Plakate für Demonstrationen, auf denen Frieden mit den Arabern und ›Brot und Arbeit‹ für die neuen Einwanderer gefordert und gegen religiöse Intoleranz protestiert wird.

Auf dem Höhepunkt seines Engagements will Karavan die Kunst in den Dienst der Politik stellen, er will sie auf die Straße bringen und öffentlich machen. Er interessiert sich für George Grosz und Frans Masereel, für Picassos ›Guernica‹ und für die Wandbilder von Ben Shahn, Diego Rivera und José Orozco.

1955 müssen die Mitglieder der linken Opposition, zu der er gehört, Harel verlassen, und der Kibbuz löst sich auf. Diese Erfahrung prägt ihn tief und führt ihn zurück zu einer idealistischeren, ja man könnte sagen: gesünderen Sicht der Dinge. Die Aufgabe der Kunst ist es, in der Gesellschaft als Katalysator für Frieden und Harmonie zu wirken. Giulio Carlo Argan, der große italienische Kenner der modernen Kunst, schrieb 1978 aus Anlaß der Florenz-Prato-Ausstellung: »Sie sind ein politischer Bildhauer, denn Sie lesen in der Natur das Schicksal der Menschen, und Sie wollen, daß die Wirklichkeit zu einer allumfassen-

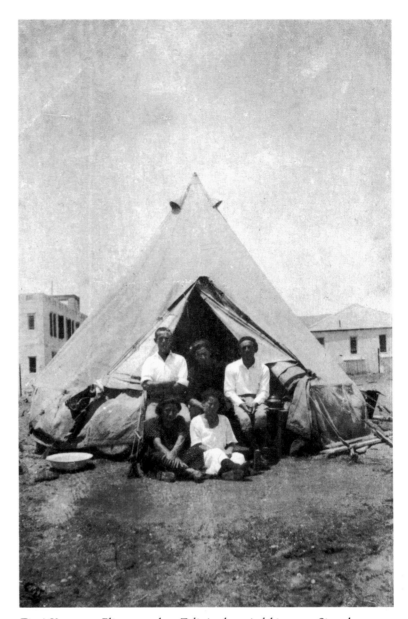

Dani Karavans Eltern vor dem Zelt, in dem sie lebten, am Strand von Tel Aviv 1925

den Harmonie gelangt, die Kriegslust und Herrschsucht aus den Herzen der Menschen vertreibt.« Ein schönes Urteil, und doch relativiert Karavan: »Mein Werk ist dem Frieden gewidmet, aber es ist keineswegs eine Illustration des Friedens.« Der Frieden ist das Gesetz der Harmonie, das ganz natürlich sämtliche Beziehungen zwischen Menschen regieren muß. Dieses Bewußtsein prägt das politische Engagement des Künstlers, das nichts mit Parteipolitik zu tun hat: Daran glaubt Karavan nicht mehr, seit er Harel verlassen hat.

Nachdem das Kapitel ›Kibbuz‹ abgeschlossen ist, wendet sich Karavan Europa zu. Italien reizt ihn mehr als Paris, denn das Fresko fasziniert ihn – und wohl auch die Kunst der Renaissance, die er bewundert, weil sie für ihn eine Kunst für alle bedeutet, eine städtische Kunst, die sich unmittelbar an die Bürger wendet,

Folgende Doppelseite: Pioniere in den zwanziger Jahren. Dani Karavans Mutter steht in der ersten Reihe rechts im Wasser, sein Vater sitzt links, Kineret 1921

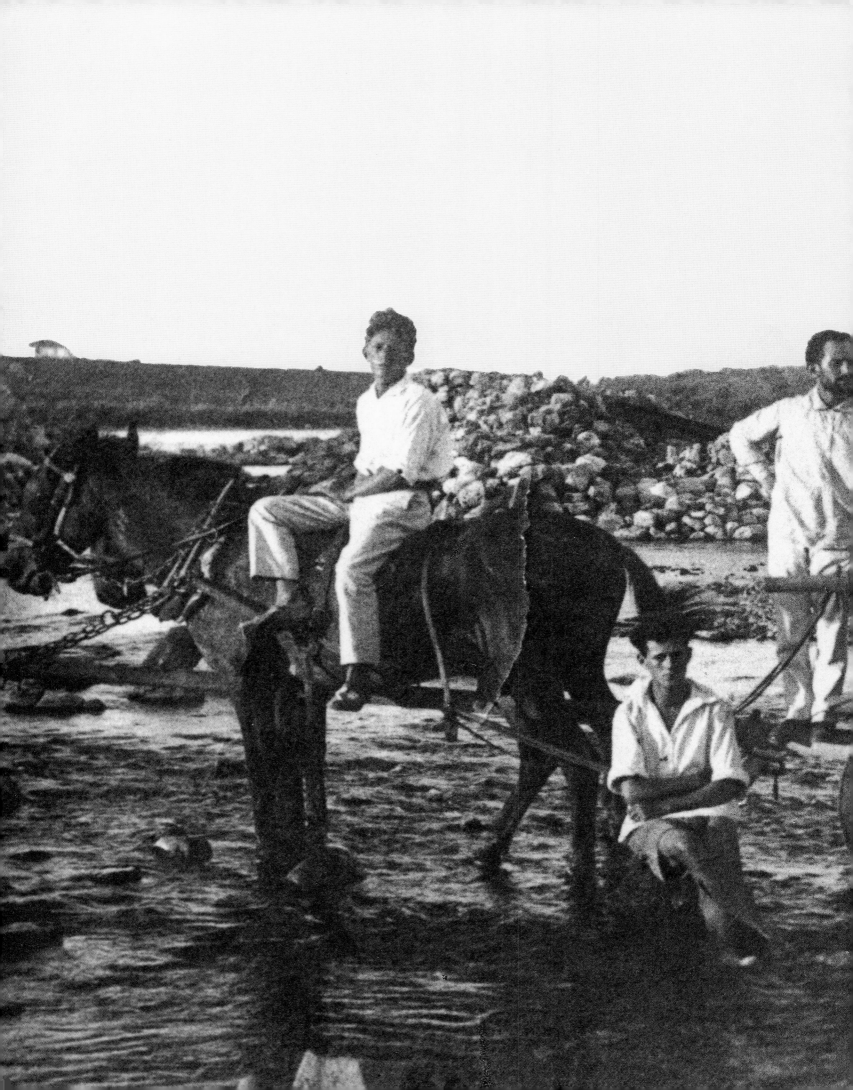

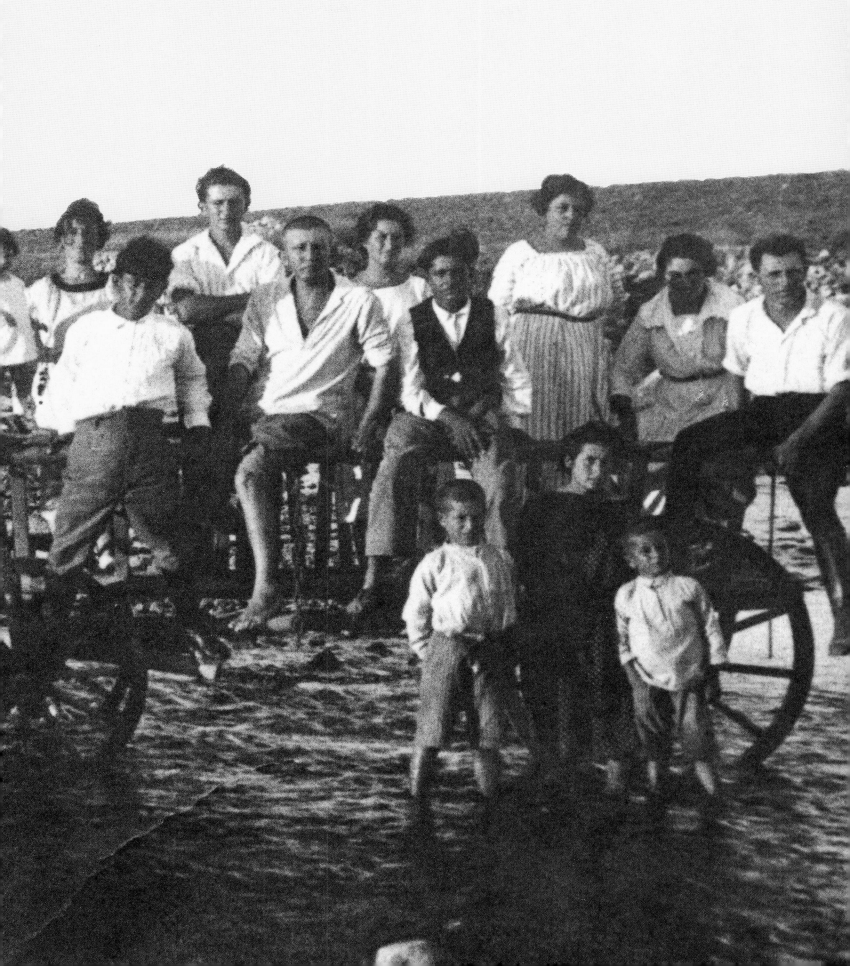

Der Kibbuz Harel
an seinem Gründungstag
1948

Rechts und unten:
Environment aus Erde,
Holz und gefundenen Objekten,
Ausstellung im Kibbuz Harel
1954

eine geordnete, verständliche Sprache, die an die Architektur, an den städtischen Raum, an die Natur und die Philosophie gebunden ist. Im Mai 1956 kommt er in Genua an und fährt über Florenz nach Rom. Auf den Rat eines Freundes hin besucht er Renato Guttuso, den führenden Kopf des italienischen Sozialistischen Realismus. Die Begegnung enttäuscht ihn und macht seine letzten Sympathien für eine parteipolitisch engagierte Malerei zunichte. Er beschließt, Rom zu verlassen und zum Studium nach Florenz zurückzukehren. Dort schreibt er sich an der Kunstakademie bei Giovanni Colacicchi ein, dessen Unterrichtsmethode so liberal ist wie seine Malerei klassisch. In der Via Ghibellina 65, nahe der Casa Buonarroti, dem Wohnhaus Michelangelos, mietet er ein Apartment. Er nutzt jede freie Minute, um die Stadt, ihre Museen und die eindrucksvollen Kunstdenkmäler zu besichtigen, aber auch, um das Gewirr der engen Gassen, die Plätze und Kirchen zu beiden Seiten des Arno zu erkunden. Von Zeit zu Zeit bewundert er vom Ponte Vecchio, vom Baptisterium oder von einem Fenster der Uffizien aus die imposante Silhouette des Forte di Belvedere, das die alte toskanische Hauptstadt überragt. 22 Jahre später wird er hier als Ehrengast eintreten und mit dem Gespür und dem emotional erfaßten Wissen, das er jetzt über die Stadt sammelt, zum Gelingen einer bemerkenswerten Ausstellung beitragen.

Florenz verursacht bei Karavan einen kulturellen Heißhunger. Er studiert die Anatomie und die alte Technik der Freskomalerei, für die er sich begeistert, und kopiert unermüdlich Luca Signorelli und Andrea da Firenze. Er entdeckt Piero della Francesca, den er bislang nur von Reproduktionen her kennt, und diese Entdeckung ist entscheidend. Seine Bewunderung ist so groß, daß er beschließt, zusammen mit dem israelischen Künstler Rafi Kaiser, mit dem er eng befreundet ist, sämtliche italienischen Museen zu besichtigen, die Werke dieses Meisters besitzen. Gemeinsam erarbeiten sie eine Route und fahren per Anhalter über Mantua, Padua und Venedig nach Ferrara; auf dem Rückweg nach Florenz besuchen sie Rimini, Urbino, Borgo San Sepolcro und Arezzo. Ein eigener Ausflug führt sie nach Mailand, um die Pinacoteca di Brera zu besuchen. Auf ihrer Reise studieren sie auch Mantegna und die Architektur Albertis in Mantua, sie bewundern die Werke Giottos und die Skulpturen Donatellos in Padua und besichtigen den Palazzo Schifanoia in Ferrara.

Nachdem Karavan Piero della Francesca in seinem historischen Umfeld neu entdeckt hat, erhält dieser für ihn erst seine wahre Dimension. Mehr als die meisterliche Komposition fasziniert den jungen Künstler die Behandlung des Raums: Diese unbestechliche Präzision, ein geradezu physikalisches Gleichgewicht in den Proportionen, könnte wohl das vollkommenste Merkmal des Friedens sein – Symbol und Maß der allumfassenden Harmonie. Diese Erkenntnis war für Karavan bestimmend,

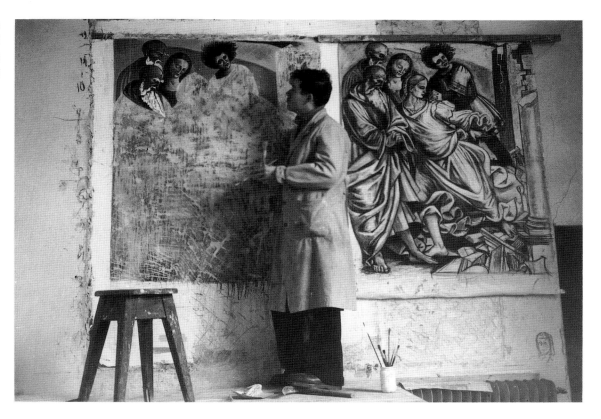

Dani Karavan beim Kopieren von Fresken von Luca Signorelli an der Kunstakademie Florenz 1956

und während der Entwicklung seiner Ideen kommt er immer wieder auf Piero della Francesca. Ich konnte mich selbst mehrfach davon überzeugen, beispielsweise 1984, als er mit Professor Carlo Bertelli und dem Architekten Stefano Valabrega Gespräche über die Brera 2 führte, in denen es um den geplanten Um- und Ausbau der berühmten Mailänder Pinakothek ging.

Danis Aufenthalt in Europa ging im Dezember 1957 zu Ende. Er hatte noch Zeit, Umbrien und das alte Etrurien zu besuchen, den Park von Bomarzo mit seinen wunderlichen steinernen Ungeheuern inmitten der Natur zu entdecken, die ihn nachhaltig beeindruckten, und in Ravenna die alten Mosaiken zu studieren. Mit dem Besuch der ägyptischen Skulpturen und der sumerischen Basreliefs im British Museum und im Louvre kehrte er zu den Quellen seiner eigenen symbolischen Tradition zurück. Drei Monate an der Académie de la Grande Chaumière in Paris verliehen dieser Phase seiner Ausbildung den letzten Schliff.

Eine Art visueller Strategie: das Dekor

Zurück in Israel, fühlt sich Karavan als ganzer Künstler; er ist entschlossen, den Dialog mit dem Publikum zu suchen und im Sinne sozialer Harmonie zu wirken. Anläßlich des zehnten Jahrestages der Unabhängigkeit 1958 wird ihm der Aufbau des Pavillons der Entwicklungsgesellschaften bei der Ausstellung ›Binyanei Ha'uma‹ in Jerusalem übertragen: die lange ersehnte Gelegenheit, die Wesenszüge der Natur Israels, die besondere Beschaffenheit seiner Steine, die Reichtümer der Erde und die unter der Erde verborgenen Schätze darzustellen. Karavan nutzt seine Chance und hat großen Erfolg. Für die Gestaltung seines Pavillons erhält er den ersten Preis.

Zu jener Zeit geht es ihm vor allem um technische Fragen. Karavan setzt seine in Italien gesammelten Erfahrungen um, zieht Konsequenzen moralischer, praktischer und poetischer Natur. Piero della Francesca, die soziokulturellen Errungenschaften der Renaissance, das Geheimnis der Etrusker, aber auch die handwerklichen Wurzeln seines Berufes in der Antike interessieren ihn: das Mosaik und besonders das Fresko. Er erarbeitet eine die klassische Freskomalerei ersetzende Methode, die auf einer Mischung aus Kunstharz und Eitempera beruht, welche auf Holz oder Papier aufgetragen wird. Auf diese Weise kann er riesige Wandtafeln anfertigen: das ideale Medium, um seine Botschaft zu vermitteln, um durch diese öffentliche Sprache eine Synthese zwischen seiner eigenen, ganz persönlichen Mythologie und der Realität herbeizuführen, eine Vision von der Welt der Gegenwart vor Augen zu stellen.

Der Architekt Rafi Blumenfeld verschafft ihm die Gelegenheit, seine Technik anzuwenden. Er baut am Ende der Hayarkonstraße in Tel Aviv, direkt am Meer, das Sheraton-Hotel (heute Palace) und gibt bei Karavan ein großes Gemälde für die Wand der Bar im Makkabäersaal in Auftrag. Die Standhaftigkeit der Makkabäischen Brüder wurde im modernen Israel zu einem Symbol für Tüchtigkeit. Dem trägt Dani Rechnung und entwirft eine kosmische Komposition, die die biblischen Protagonisten in einen tiefblauen Himmel mit großer goldener Sonne entrückt, einen Himmel des Schöpfungstages, aber auch der Erfüllung und des Fortschritts. Das Wandbild hängt heute in einem anderen, weniger geeigneten Raum, doch die Farben leuchten nach wie vor, und die Technik Karavans hat die Zeit überdauert. Die Wandgestaltung mit den Makkabäischen Brüdern ist insofern ein wesentliches Dokument im Schaffen Karavans, als sie die Voraussetzungen für eine rhetorische Bildsprache darlegt, die

auf der Ambivalenz von Zeichen und Symbol aufbaut. Die Bildzeichen sind als solche dekorativ, ohne sich jedoch ihres symbolhaften Wertes zu entäußern. Diese Rhetorik der Zeichen ist in der Renaissancekunst allgegenwärtig; es war klar, daß Karavan bei seiner Rückkehr aus Italien seine künstlerische Sprache auf eine solche visuelle Strategie gründen würde.

Wenn ich hier im Zusammenhang mit visueller Kunst von einer Strategie spreche, so handelt es sich wohlgemerkt um eine Syntax, die in der formalen Bildanordnung die wechselnden Beziehungen zwischen Zeichen und Symbol regelt. Dani bringt sie in seinen Bühnengestaltungen voll zur Anwendung. Im Dezember 1959 bittet ihn der Theaterregisseur Gershon Plotkin, die Dekoration für ›L'Hurluberlu‹ (General Quixotte oder Der verliebte Reaktionär) von Jean Anouilh am Theater Cameri zu übernehmen. Er entwirft eine schwebende Struktur mit verschiedenen im Raum hängenden Ebenen, die die humorvolle Ironie des Stückes unterstreicht, und erntet überraschenden Erfolg. Chaim Gamzu, der damalige Theaterkritiker der Zeitschrift ›Ha'aretz‹, schrieb: »Ein neuer Wind weht auf unserer Bühne.«

Dies war der glänzende Beginn einer Reihe von Aufträgen für das Theater. Er übernahm, wiederum für Plotkin, die Dekoration für ›Maria Stuart‹ von Schiller, und Sara Levi-Tanai, die Choreographin und Direktorin der Tanztruppe Inbal, lud ihn ein, die Szenengestaltung für ›Die Geschichte von Ruth‹ zu übernehmen. Nichts konnte Karavan mehr begeistern als die Umsetzung der biblischen Geschichte in Schauspiel und modernen Tanz. Er schafft ein stark stilisiertes Dekor auf der Grundlage des freien Spiels von unmittelbar durch die jemenitische Volkskunst mit ihren Stickereien und Edelsteinen beeinflußten Raumstrukturen. Die Tänzerin Martha Graham, die zur Premiere gekommen war, war begeistert und erklärte Karavan: »Sie machen ein großartiges Theater, auf einer von Ihnen gestalteten Bühne möchte ich tanzen.« Zehn Jahre vorher, 1950, hatte der Künstler Martha Graham auf der Bühne des Habima-Theaters vor einem Bühnenbild von Isamu Nogushi tanzen sehen und war hingerissen gewesen. Um mit dem Titel einer berühmten Choreographie von Martha Graham zu sprechen: Sein Traum wurde Wirklichkeit. Dani Karavan führte in der Folgezeit für die Vorreiterin des ›Modern Dance‹ drei Dekorationen am Broadway, New York, und in Israel aus.

Dani war auch bei der Gründung der ›Bat Sheva Dance Company‹ dabei, für die er zahlreiche Bühnenbilder entwarf und

Bühnenbild für
›Die Geschichte von Ruth‹,
Tanzgruppe Inbal, Choreographie
von Sara Levi-Tanai,
Tel Aviv 1961

Bühnenbild für
Gershon Plotkins Inszenierung
von Friedrich Schillers
›Maria Stuart‹
am Cameri-Theater,
Tel Aviv 1963

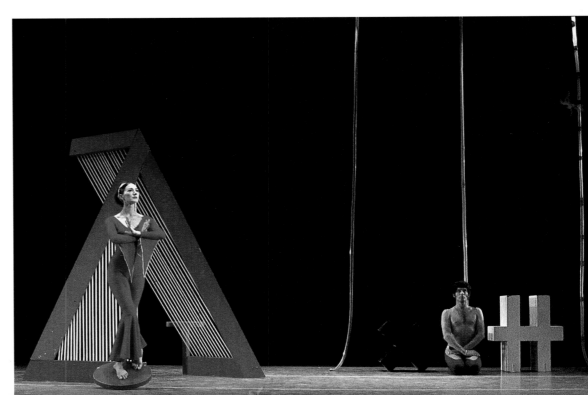

Bühnenbild für das Stück
›Lefetach Chatat Rovez‹ der
›Bat Sheva Dance Company‹,
Choreographie von Moshe Efrati,
Tel Aviv 1968

deren künstlerischer Berater er von 1964 bis 1972 war. Ein weiteres wichtiges Datum im Zusammenhang mit seinen Arbeiten für das Theater ist das Israel-Festival von 1968, in dessen Rahmen er die Bühnengestaltung für das Stück ›Der Konsul‹ von Gian Carlo Menotti übernahm, das beim ›Maggio Musicale‹ in Florenz und beim ›Festival dei due mondi‹ in Spoleto 1971 nochmals aufgeführt wurde.

In einem Interview mit Livia Rokach für die römische Zeitschrift ›Il Dramma‹ (Juni 1970) legt Karavan sein Konzept der Bühnengestaltung dar. Er spricht dabei von der Vor-Inszenierung (pre-regia), und bezeichnet den Bühnenbildner als Prä-Regisseur (pre-regista). »Der Bühnenbildner bestimmt den Rahmen, den räumlichen Bezug zwischen dem Schauspieler und den Strukturen, in denen er sich bewegen wird, die Farben, die unterschiedlichen Höhen und die Bewegungsrichtungen und legt damit bestimmte Optionen fest, mit denen der Regisseur dann arbeiten muß.« Karavan geht dann auf das konkrete Beispiel des ›Konsul‹ ein: »Menotti hatte den ›Konsul‹ hundertmal inszeniert, bevor er nach Israel kam, und er gab mir die üblichen szenischen Anweisungen. Über die Größe der Strukturen konnte ich selbst entscheiden, aber die Abstände mußten so berechnet sein, daß der Schauspieler in einer bestimmten Zeit von einem Punkt der Bühne zu einem anderen gelangen konnte. Ein besonderes Problem waren dabei die schnellen Bewegungen zwischen dem Haus des Flüchtlings und dem Konsulat. Um dieses Problem zu lösen, habe ich drehbare Wände konstruiert, die auf der einen Seite das Haus und auf der anderen Seite das Konsulat zeigten. Menotti hat dann diese drehbaren Wände an die surrealistischen Traumszenen angepaßt und beim Publikum den Eindruck erweckt, die Schauspieler würden durch die Mauern hindurchgehen, die sich in Wirklichkeit um die eigene Achse drehten. Das war etwas völlig Neues.«

Karavan erlebte das Theater als eine Möglichkeit der vollkommenen künstlerischen Entfaltung, als Symbiose des Wesens und Wirkens der verschiedenen Künstler und Berufsgruppen, die alle dazu beitragen, daß eine Inszenierung letztlich zu einer harmonischen, ganzheitlichen Aufführung gedeiht. In diesem Sinne war das Theater für den Künstler von entscheidender Bedeutung, denn hier gelangte er zu einer meisterhaften Beherrschung des Raumes. Er schärfte seinen Sinn für das Pragmatische und lernte, daß es ›für jede Situation eine Lösung‹ gab. Ausgehend von den Gegebenheiten der Bühne, erhielt er Zugang zu den Strukturen des ›totalen Ambiente‹.

1962 sprach Meyer Weisgal, der Leiter des Weizmann-Instituts in Rehovot und Direktor des Cameri-Theaters, noch einmal bei Karavan vor. Er hatte ihn bereits 1960 vergeblich für die Ausführung einer Wandmalerei in der Bibliothek des Instituts zu gewinnen versucht und kam nun auf sein Angebot zurück: Karavan soll eine Wand der Eingangshalle des Charles Clore Dormitory Building, des Studentenwohnheims des Weizmann-Instituts, gestalten, das gerade von den Architekten Elhanani und Blumenfeld gebaut wurde. Diesmal sagt Karavan zu, zögert

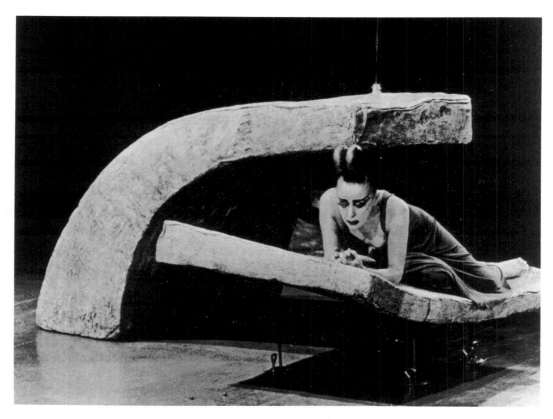

Martha Graham in
Dani Karavans Bühnenbild für die
Aufführung von ›Legend of Judith‹ der
Martha Graham Dance Company,
New York 1962

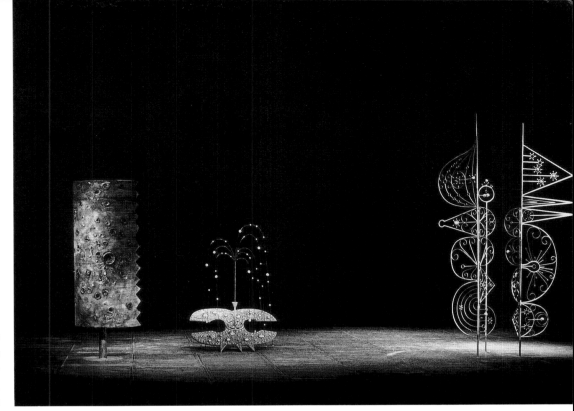

Bühnenbild zu der Choreographie von Martha Graham für die Aufführung ›Part Real Part Dream‹ der Martha Graham Dance Company, New York 1964

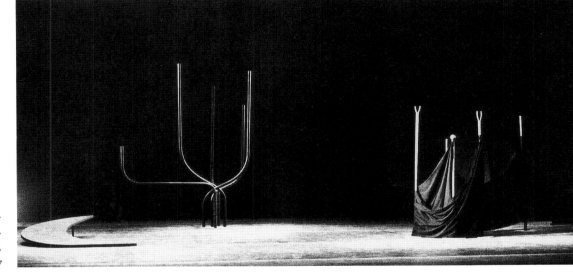

Bühnenbild für ›Frauen im Zelt‹, der ›Bat Sheva Dance Company‹, Choreographie von Rina Gluck, Tel Aviv 1967

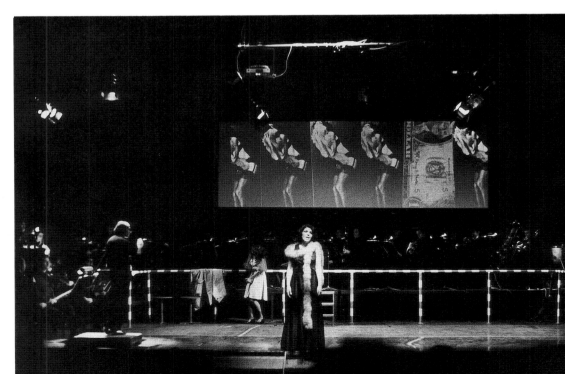

Bühnenbild für Bert Brechts ›Die sieben Todsünden der Kleinbürger‹, Musik von Kurt Weill, Israeli Chamber Orchestra, Inszenierung von Gari Bertini, Tel Aviv 1973

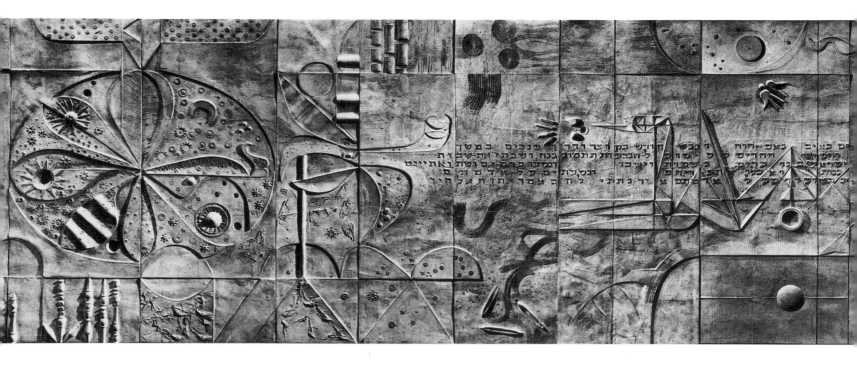

jedoch hinsichtlich der Wahl des Materials und der Technik: Zweifel und Samen. Zwischen 1962 und 1964 führt er eine 3 x 16 Meter große Wandkomposition in Beton aus. War er nun eigens nach Italien gefahren und hatte die Methoden der alten Meister studiert und eine eigene Tempera-Technik entwickelt, nur um bei der nächstbesten Gelegenheit die Freskomalerei wieder über Bord zu werfen? Warum gerade Beton, der noch dazu besondere Verarbeitungstechniken erforderte, mit denen sich der Künstler nicht im geringsten auskannte und die er erst während des Herstellungsprozesses erlernen mußte? Die Antwort ist einfach: Der Bau war aus Beton, und Dani Karavan wollte der Logik des Materials folgen, sich diese Umgebung völlig zu eigen machen – eigentlich ganz im Sinne des florentinischen Freskos. Hier zeichnet sich bereits das ethische Grundmuster Karavans ab, das als ehernes Gesetz sein Verhältnis zu Architekten und Baumeistern bestimmen wird: Kunst wird nicht ›angewandt‹. Sie muß sich sowohl vom Material her als auch hinsichtlich der Form und des Lichts in die Natur ihres Bestimmungsortes integrieren.

Dieses erste Wandrelief steht bezüglich seiner Bildersprache in der unmittelbaren Nachfolge des Makkabäer-Freskos. Es nimmt dessen rhetorische Grundeinstellung auf und überhöht sie. Die Grundidee ist die typische Ambivalenz des formalen Diskurses, etwa einer Komposition mit zwei verschiedenen Notenschlüsseln vergleichbar, die gleichzeitig auf den Registern des Zeichens und des Symbols gespielt wird. Somit eröffnet die Komposition von Rehovot den rhetorischen Werkzyklus, einen der beiden Hauptaspekte in Karavans Œuvre. An seine Stelle tritt nach und nach die Synthese des semiotischen Zyklus, ein Stil, bei dem die

›Vom Baum der Erkenntnis zum Baum des Lebens‹, Wandrelief aus Beton im Studentenwohnheim des Weizmann-Instituts, Rehovot 1962-1964

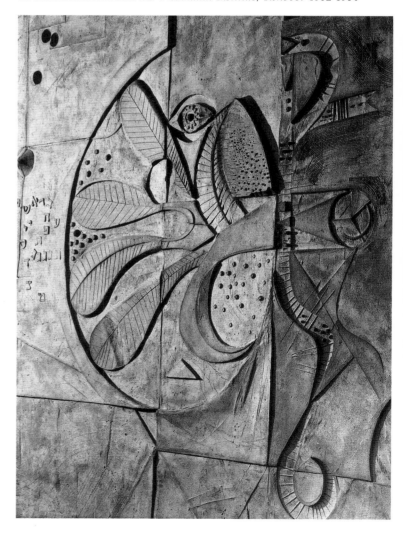

28

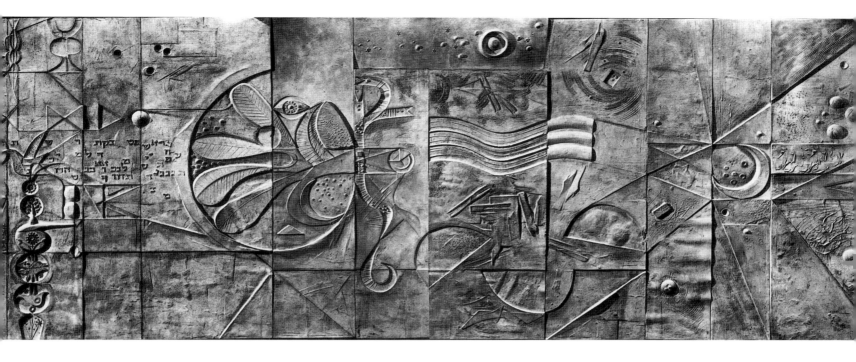

Zahl für den endgültigen Übergang vom Zeichen zum Symbol steht, ein Stil, der den gesamten Raum einbezieht.

Die von rechts nach links zu lesende Folge von zwanzig jeweils dreiteiligen grauen Betonplatten führt uns durch die Mythologie und erzählt uns die Geschichte der Geschichten, jene ›vom Baum der Erkenntnis und vom Baum des Lebens‹. Aus dem ursprünglichen Chaos entstehen Materie und Zeit, die Grundlagen der Erkenntnis und der Wissenschaft, die das Leben erschließen. In die Oberfläche des als Negativform in ein Lehmmodell gegossenen Betons sind verschiedene Formen eingeprägt: klassische Darstellungen des Davidsterns, der Palme, des Fisches oder des Äskulapstabes, daneben Fundstücke wie Schrauben und Bolzen, Zahnräder, zerknitterte Stoffstücke, Tischbeine und Geländerabschnitte … Die nach und nach in den frischen Beton gedrückten Formen verbinden sich mit den inneren Schwingungen des Untergrundes und passen sich der marmorähnlichen Wellenstruktur seiner Oberfläche an.

So entsteht ein Sturzbach von konkreten und abstrakten Zeichen, die überlagert werden von Versen des biblischen Propheten Amos (9, 13-14): »Siehe, es werden Tage kommen, spricht Jahwe, da folgt dem Pflügenden der Schnitter, und der die Kelter tritt dem Sämann, da träufeln die Berge von Most, und alle Hügel fließen über. Dann wende ich das Geschick meines Volkes Israel, und sie werden die zerstörten Städte wieder aufbauen und darin wohnen.« Das geschriebene Bibelwort synchronisiert unmittelbar den unterlegten Diskurs, nicht um ihn zu erklären oder zu kommentieren, sondern als bildverstärkender Akzent.

Neben diesem direkten Bezug zur sumerischen Kunst — den Lettern des Bibelzitats, die das Bild überlagern — gesteht Karavan

ein, daß er bei seinem Werk auch die Basreliefs Constantine Nivolas im Kopf hatte und eher unbewußt auch Arman seine Reverenz erwiesen habe. Das mag für die Bolzen gelten, aber futuristische Anklänge sind ebenfalls sichtbar: die tanzenden Buchstaben als Metapher für die Entstehung des Alphabets, ein Streuungsprozeß, den Arman übrigens zur gleichen Zeit für die Ankündigung der Ausstellung ›The New Realists‹ bei Sidney Janis in New York (Oktober-November 1962) verwendete.

Sowohl vom Ikonographischen (der Dichte des Zeichen- und Bildrasters) als auch vom Technischen (der Tiefe des Drucks) her ist die Komposition von Rehovot ein Markstein im rhetorischen Werkzyklus von Karavan. Sie dient als Bezugspunkt für spätere Reliefs in Beton, Stein, Holz, Eisen oder geschmolzenem Aluminium, die ihr gegenüber dichter oder weniger dicht (Zentrale der Leumi Bank, Tel-Aviv; Haus in der Henric-Petri-Straße 22 in Basel), anekdotischer (›Stadttor‹ im Justizpalast von Tel Aviv) oder bewußt nüchterner (Wand der Knesset in Jerusalem) wirken.

Das Werk an sich ist auch technisch bemerkenswert gut gelungen, besonders wenn man bedenkt, daß Karavan nie zuvor in Beton gearbeitet hat. Aus einem ersten Versuch wurde ein Meisterwerk. Im Studentenwohnheim des Weizmann-Instituts ist es an einer Stelle angebracht, die am ehesten für die Öffentlichkeit zugänglich ist, nämlich dort, wo die Studenten ihre Besucher empfangen. Seine beeindruckende Wirkung erklärt sich zum großen Teil aus der Ausgewogenheit der Proportionen und dem subtilen Netz der Vibrationen, die die Oberfläche wie ein unsichtbarer Schleier umspielen, dessen fließende Bewegungen und dessen wechselnde Schatten sich mit dem Gang des Lichts und der nächtlichen Beleuchtung verändern.

Die Saga der Zeichen

Der Justizpalast in Tel Aviv (1962-1967) markiert den Beginn einer fruchtbaren Zusammenarbeit zwischen dem Architekten Yaakov Rechter und Dani Karavan. Karavan arbeitet auf verschiedenen Ebenen, sowohl im Innern des Gebäudes als auch außen. Sein Werk zeugt hier zwar noch vom rhetorischen, aber auch bereits vom semiotischen Ansatz. Der Künstler hat seinem Instinkt freien Lauf gelassen, er hat sich bewußt in die Tradition versenkt, um aber sehr frei von ihrem spezifischen Formenrepertoire Gebrauch zu machen. In der alten Zeit richteten die Weisen aus dem Volk vor den Toren Jerusalems das Volk. Das ›Stadttor‹ überragt die große Treppe in der Eingangshalle des Justizpalastes. Es ist eine Art Gittertür (4 x 6 x 0,6 Meter) aus verschweißten Metallblechen, deren röhrenartige, runde oder geschwungene

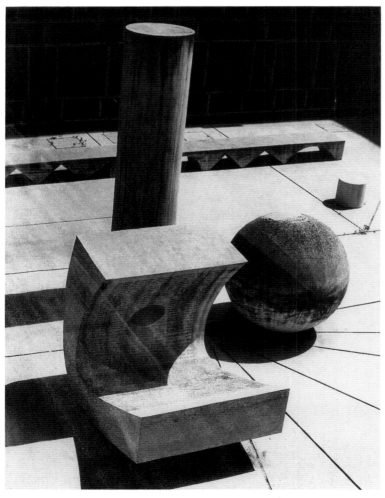

Environment-Skulptur aus weißem Beton und Pflanzen, Innenhof des Justizpalasts, Tel Aviv 1963-1964

Formen wie eine Inventur des Gerichtsrituals wirken: das Rad, die Waagschalen und der Waagebalken, die Wechselfälle des Schicksals, das gußeiserne Herz, die Amphore, die Wasseruhr und der Schofar. Durch die Oxydation hat das reich strukturierte Werk heute eine Patina, die es der Zeit entrebt und an die Grenze zwischen Volkskunst und Archäologie versetzt.

35 Betonreliefs, die während der Konstruktion des Gebäudes gegossen wurden, bilden Stockwerk für Stockwerk eine Saga aus traditionellen Zeichen, einfachen geometrischen Formen und parasymbolischen Hieroglyphen, die sich mit schmucklosen Bibelzitaten – meist aus Jesaia – abwechseln. An dieser Verkündigung der kommenden Herrschaft des Messias schätzt Karavan besonders die Ausstrahlung von Frieden und Harmonie, vor allem in den Versen 1-10 des 11. Kapitels, aus denen er auf meine Bitte hin einige ausgewählt hat: »Aus Isais Stumpf aber sprößt ein Reis, und ein Schößling bricht hervor aus dem Wurzelstock. Auf ihm ruht der Geist Jahwes ... Gerechtigkeit ist der Schurz seiner Lenden und Treue der Gurt seiner Hüften. Dann wohnt der Wolf bei dem Lamm und lagert der Panther bei dem Böcklein. Kalb und Löwenjunges weiden gemeinsam, ein kleiner Knabe kann sie hüten ... Der Säugling spielt am Schlupfloch der Otter, und in die Höhle der Natter streckt das entwöhnte Kind seine Hand. Sie schaden nicht und richten kein Verderben an ...«

Der 1963 entworfene Innenhof des Justizgebäudes ist Karavans erster Versuch eines ›totalen Ambientes‹. Auf einem Untergrund aus weißen Betonplatten, deren Zwischenräume ein lineares Raster bilden, sind wie bei Donald Judd niedrige geometrische Formen in parallelen Reihen angeordnet: Prismen und verschiedene offene, durchbrochene oder konkave Würfel. Sie bilden den Gegenpol zu einer monumentalen Gruppe aus einer großen Säule, einer Kugel und einem Block in Form eines dicken, entrollten Pergaments, in das die ersten Verse des 21. Kapitels des zweiten Buches Mose eingraviert sind, die von dem Gesetz handeln. Zwei halbrunde Rasenflächen evozieren in diesem rein geometrisch-semiotischen Kontext die Präsenz der Natur.

Dani Karavan wollte, daß dieser ›Locus‹, den man von den oberen Etagen aus unter verschiedenen Blickwinkeln sehen kann, festlich wirkt, er sollte eine Atmosphäre ruhiger Gelassenheit ausstrahlen. Daher griff er 1963 auf eine Art ›minimales‹ geometrisches Repertoire zurück. Was ist heute daraus geworden? Der Grundgedanke war gut, denn trotz zweier wesentlicher Veränderungen – zwei große Bäume auf den Rasenflächen und

›Das Stadttor‹, Eisenskulptur im Justizpalast, Tel Aviv 1963

Wandreliefs aus Beton im Justizpalast, Tel Aviv 1962-1967

Folgende Doppelseite: *Environment-Skulptur aus weißem Beton und Pflanzen,*
Innenhof des Justizpalasts, Tel Aviv 1963-1964

31

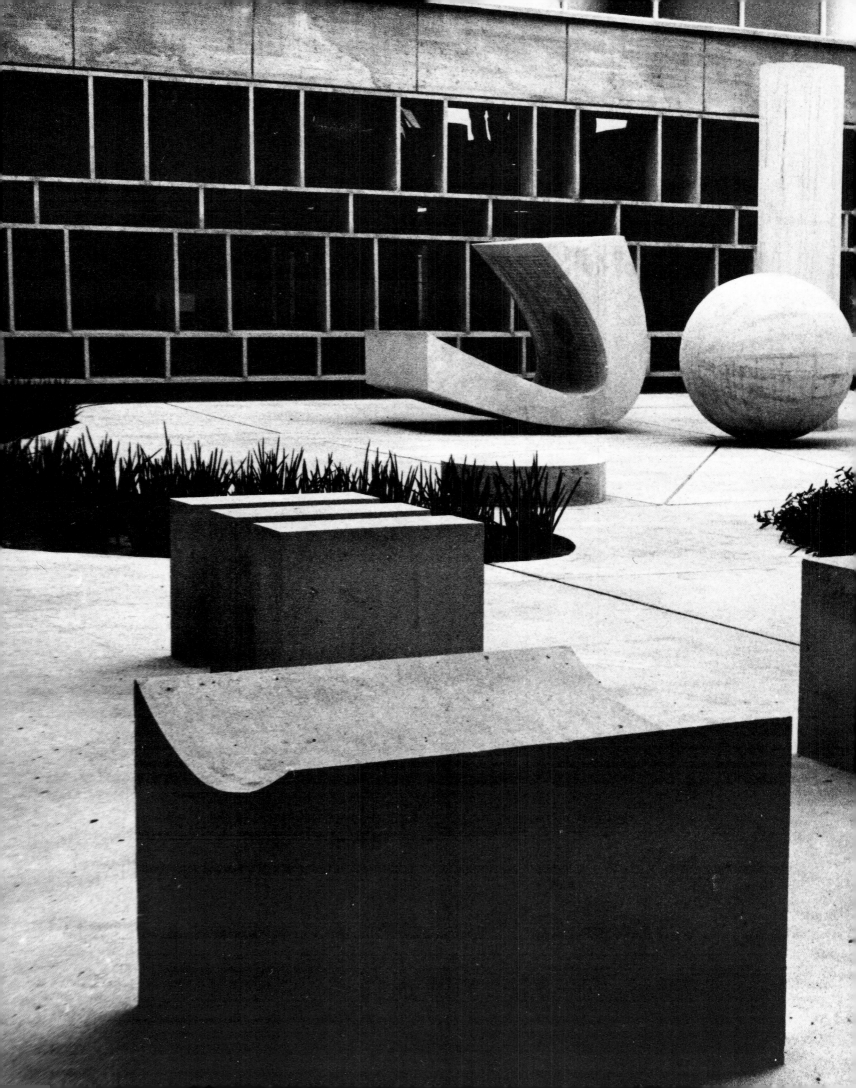

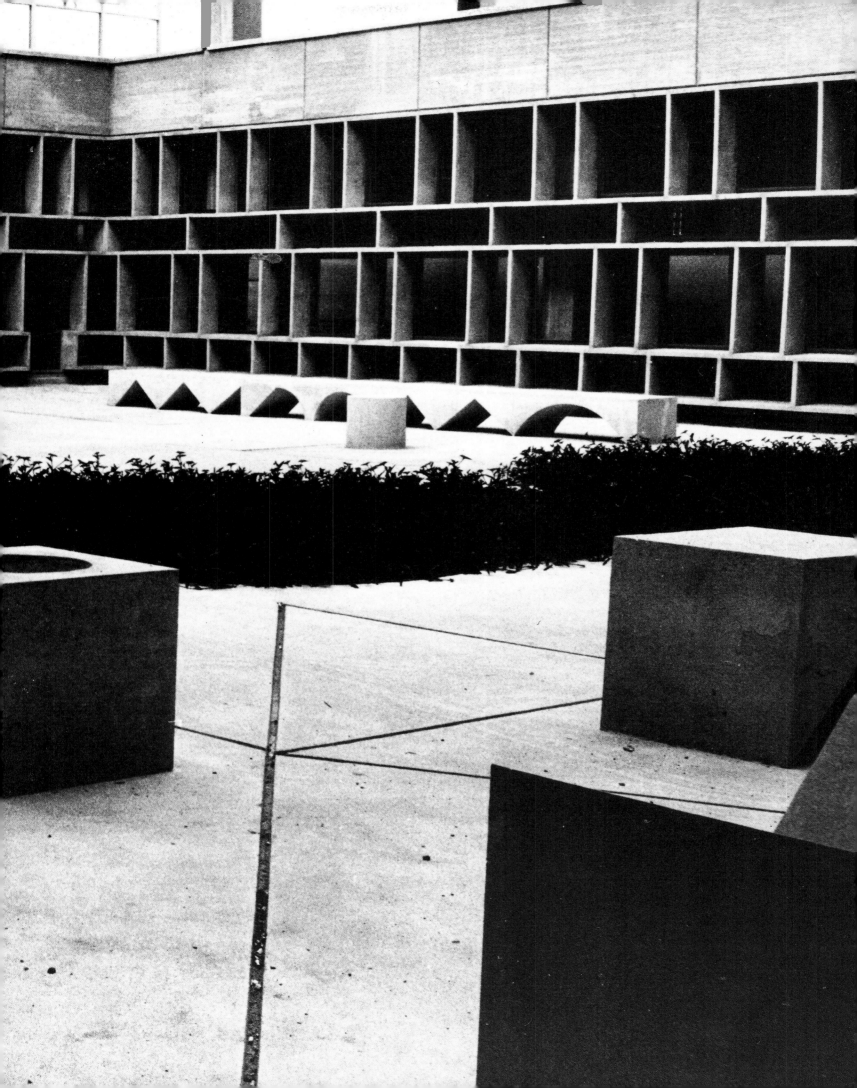

Gartenmöbel vor der Cafeteria im Erdgeschoß – bedeutet dieser ›Locus‹ noch immer eine Insel des Friedens und ist Ausdruck einer fröhlichen Ordnung. Von oben gesehen, läßt sich die Einheit in der Vielfalt leicht wiederherstellen. Aber lassen wir nun den Justizpalast zu seinem Recht kommen: Das Werk Karavans ist vielschichtig und will Seite für Seite gelesen werden wie ein dreidimensionales Buch. Es beginnt beim ›Stadttor‹ – sozusagen das erste Kapitel – und entfaltet sich rundum über Mauern und Fenster. Glücklich, wer vom Künstler bei seiner Wanderung durch diese Lektüre begleitet wird.

1963 bittet Dora Gad Karavan, die Gestaltung des ›Salons der Friedenspfeife‹ auf dem israelischen Passagierschiff ›Shalom‹ zu übernehmen. Dabei schließt er Freundschaft mit Louise und Bezalel Schatz, die ebenfalls an der Innengestaltung des Schiffes beteiligt sind. Während seiner Arbeit an diesem Auftrag in Jerusalem lernt er auch den ungewöhnlichen Humanisten, Botschafter und Maler Arie Aroch kennen, dem er bis zu dessen Tod freundschaftlich verbunden bleibt.

Seine Zusammenarbeit mit der Architektin Dora Gad kann er 1965 fortsetzen, als sie ihm das einmalige Angebot macht, die Hauptwand im Sitzungssaal der Knesset zu gestalten, dem von Klarwein und Carmi in Jerusalem errichteten neuen Sitz der israelischen Nationalversammlung, dessen gesamte Innenausstattung Dora Gad übernommen hat.

Die Wand wird eine ›Hymne auf Jerusalem, die Stadt des Friedens, auf ihre Mauern, ihre Dächer und Tempel‹. Die rigorose Stilisierung und Reduktion der Formen und das feingliedrige Relief machen es zum reinsten der rhetorischen Werke Karavans.

Jerusalem ist im Mittelteil auf der Höhe des Präsidentensessels durch eine Ansammlung runder und gebogener, konvexer und konkaver Formen angedeutet, die sich weich und organisch von den zu Dreiecken zusammenlaufenden Linien absetzen. Die 7 x 24 Meter große Wand wurde in acht Monaten errichtet und besteht aus einer Anzahl von Blöcken, deren Nahtstellen sichtbar geblieben sind. Der Stein, der mit Hilfe von Abi Karavan ausgewählt wurde, kommt aus dem Steinbruch Dir El Assad in Galiläa und wurde unter Aufsicht des Künstlers von Steinmetzen aus Jerusalem und Buchara, von Kurden, Jemeniten und Syrern bearbeitet. Die verschiedenen Bearbeitungsmethoden haben an der Oberfläche der Blöcke bleibende unterschiedliche Spuren hinterlassen, die dem Gesamtrhythmus des Werkes eine weitere Komponente hinzufügen. In der linken Ecke, über der Rednertribüne, erinnert eine Metallplatte mit einem Photo an Theodor Herzl, den Vater des Zionismus.

Die schnell und virtuos ausgeführte Wand in der Knesset ist ein technisches Meisterwerk. Mit ihrem flachen Relief von flexiblen Formen, das sich mit den jeweiligen Lichtverhältnissen verändert, und mit dem hellen Gold des Steins fügt sich diese Wand wunderbar in den Sitzungssaal als Ganzes ein. Es ist das bekannteste und am häufigsten gezeigte Kunstwerk Israels, denn es wird bei wichtigen Sitzungen der Nationalversammlung im Fernsehen immer wieder eingeblendet und bei Führungen durch die Knesset während der Sitzungspausen in den wichtigsten Weltsprachen am ausführlichsten kommentiert. Würde Chagall noch leben, der die Gestaltung des großen Ehrensaales durchführte, er könnte wohl eifersüchtig werden.

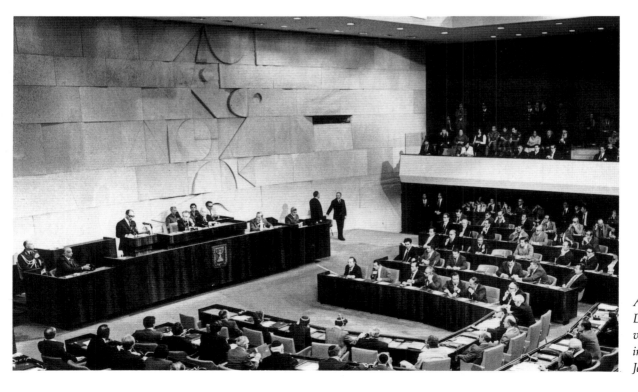

Rechts:
Detail des Wandreliefs
aus Stein
im Plenarsaal der Knesset,
Jerusalem 1965-1966

Anwar el-Sadats
Deklaration für den Frieden
vor dem Wandrelief
im Plenarsaal der Knesset,
Jerusalem 1979

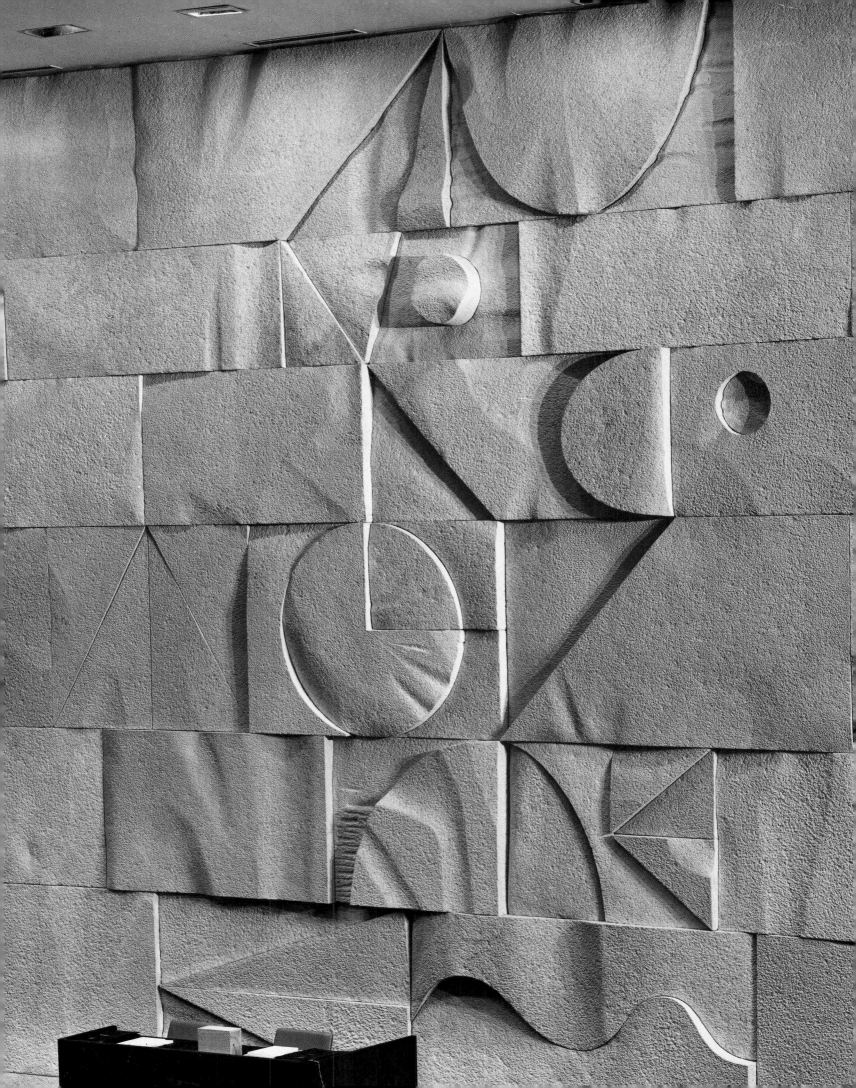

Zweck und Mittel: Das Negev-Monument

Daß die Werke Karavans eine besondere Ausstrahlung besitzen, ist allgemein bekannt und verständlich. Von Anfang an ging er die ihm gestellten Aufgaben mit großer Energie an. Das gehört einfach zu seinem großzügigen, emotional geprägten Wesen, hat aber auch mit seinem Pragmatismus zu tun. Er nimmt einen Auftrag nur an, wenn er sicher sein kann, ihn auch erfolgreich auszuführen. »Ich fühle die Dinge zuerst. Dann lasse ich mich leiten ...« Hat der Samen erst zu keimen begonnen, dann kann ihn nichts mehr aufhalten. Dann kann Karavan auch mehrere Projekte gleichzeitig durchführen und bei allen mit demselben Engagement bei der Sache sein. Auf dieser praktischen Energie beruht letzlich seine Überlebensgleichung, denn er ist ein Künstler der Öffentlichkeit, der nur von öffentlichen Aufträgen lebt. In diesem Sinne ähnelt das ›System Karavan‹ dem ›System Christo‹. Karavan kann nicht innehalten, er ist dazu verdammt, weiterzuarbeiten und Erfolg zu haben.

Von 1963 bis 1968 widmete sich Karavan parallel zu den oben beschriebenen Arbeiten einem bedeutenden Projekt, das lange das wichtigste Produkt seines semiotischen Werkzyklus war und auch heute noch ein Meisterwerk des Environment ist: dem Negev-Monument bei Beer Sheba. Die Idee, ein Denkmal für die Soldaten der Palmach-Brigade zu errichten, die 1947 die ägyptische Offensive im Negev aufhielten und damit den lebenswichtigen Nahrungsmittel-Versorgungsweg für die Kibbuzim

schützten, lag schon lange in der Luft. Ein eigens dafür ins Leben gerufenes Komitee hatte bereits vergeblich mehrere Künstler angesprochen, bis eines Tages ein Komiteemitglied, der Ingenieur Micha Peri, an Karavan dachte. Er war beim Bau des Justizpalastes in Tel Aviv mit Überwachungsaufgaben betraut und hatte dabei reichlich Gelegenheit, den Künstler am Werk zu sehen und sich ein Bild von seiner effizienten Arbeitsweise zu machen. General Narkis, Kommandant der Wüstenbrigade und nun Präsident des Komitees, hatte an einen hoch aus der Wüste aufragenden Turm gedacht, und sein Wunsch wurde bestimmend für das Ergebnis. In Israel ist der Horizont häufig geprägt von Türmen: Minaretten, Kirchtürmen, Wassertürmen, Aussichtstürmen und Wachtürmen der Kibbuzim. Sobald ein Turm vorhanden ist, ordnet sich alles andere ihm zu und erhält neben diesem vertikalen Zeichen eine neue Dimension. Das ist das Naturgesetz dieser Landschaft, und Karavan akzeptiert es spontan für sich und konstruiert, was Amnon Barzel ganz zutreffend als ›Skulpturendorf‹ bezeichnet hat.

Einen Standort zu finden, war schwierig. Der einzige Anhaltspunkt war, daß das Denkmal in der Nähe von Beer Sheba errichtet werden sollte, das die Truppen König Farouks besetzt hatten, bevor sie von der Palmach-Brigade vertrieben wurden. Daneben gab es keine besonderen historischen Ereignisse, die für einen bestimmten Platz gesprochen hätten. Zum erstenmal

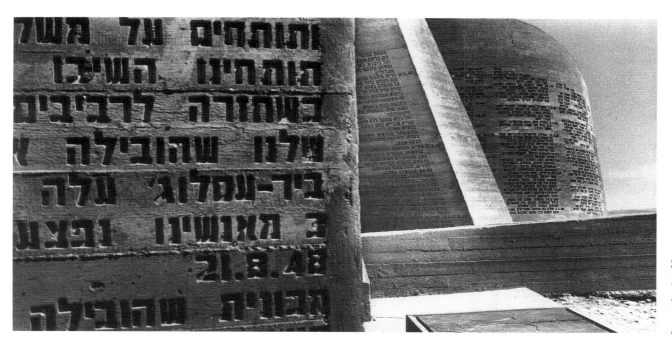

Seite 36 bis 45:
Das Negev-Monument,
Beton, Wüstenakazien,
Wasser und Windorgeln,
Beer Sheba 1963-1968

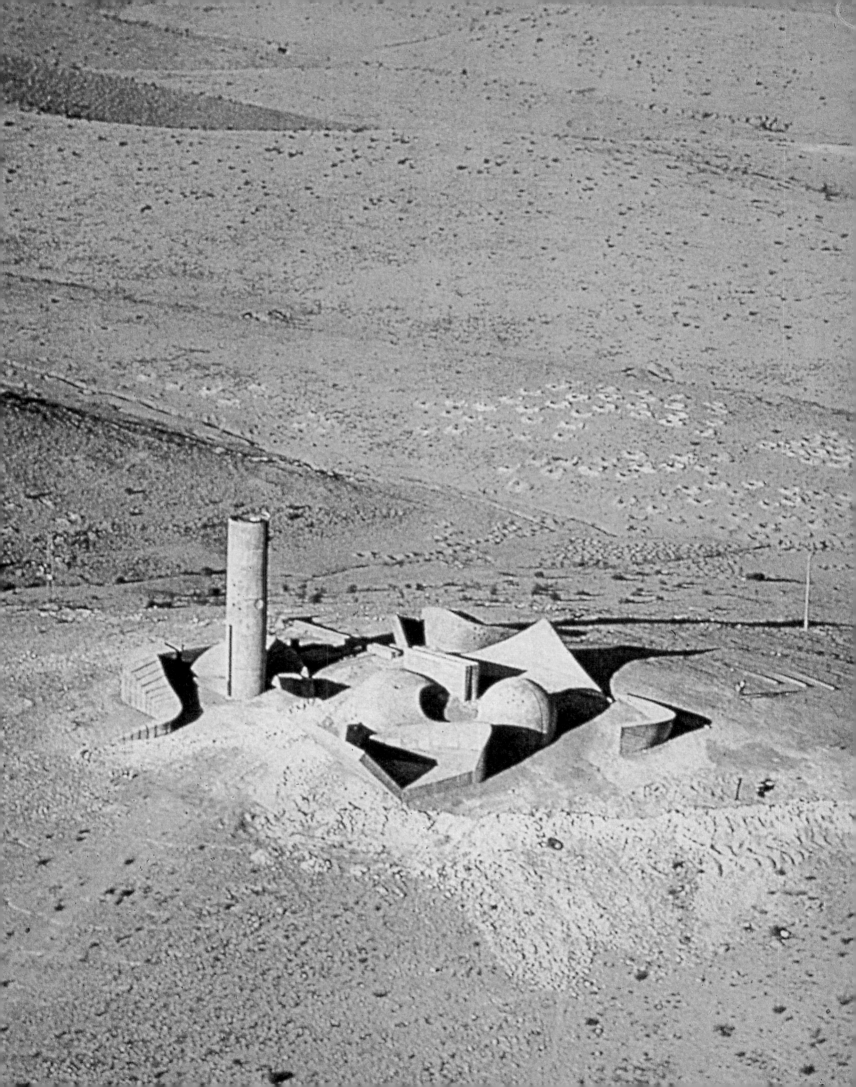

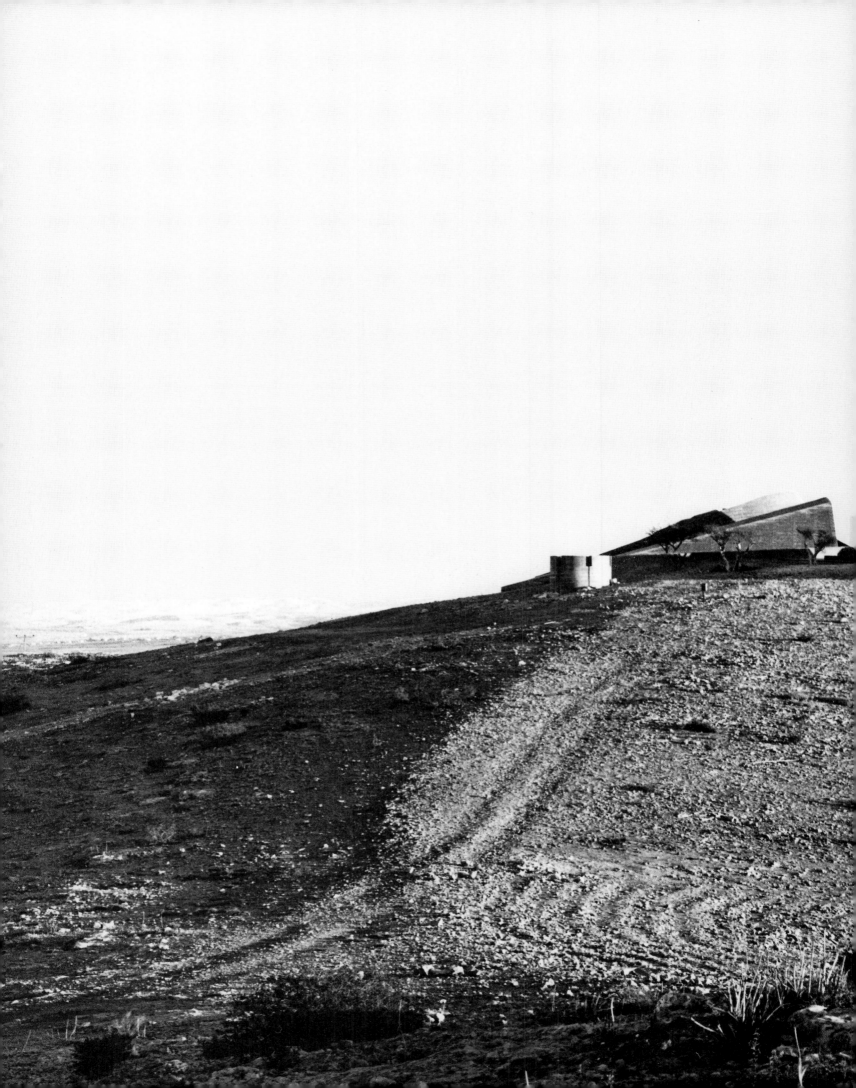

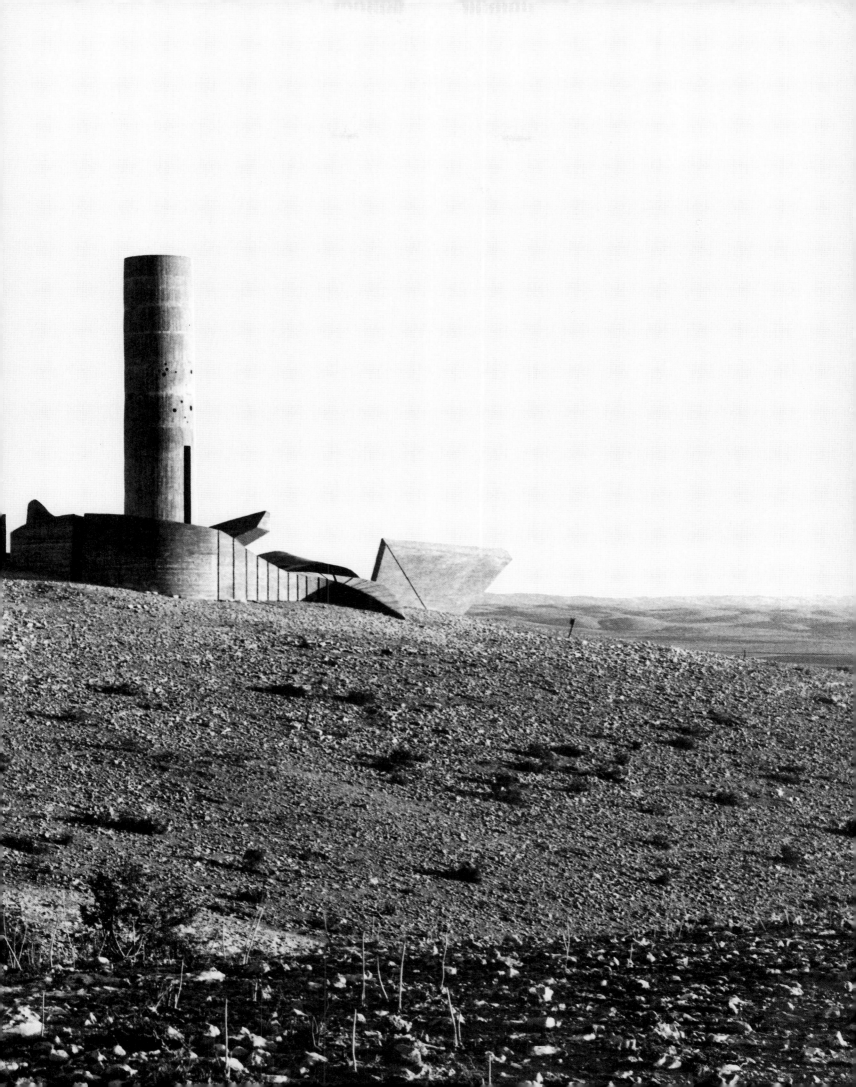

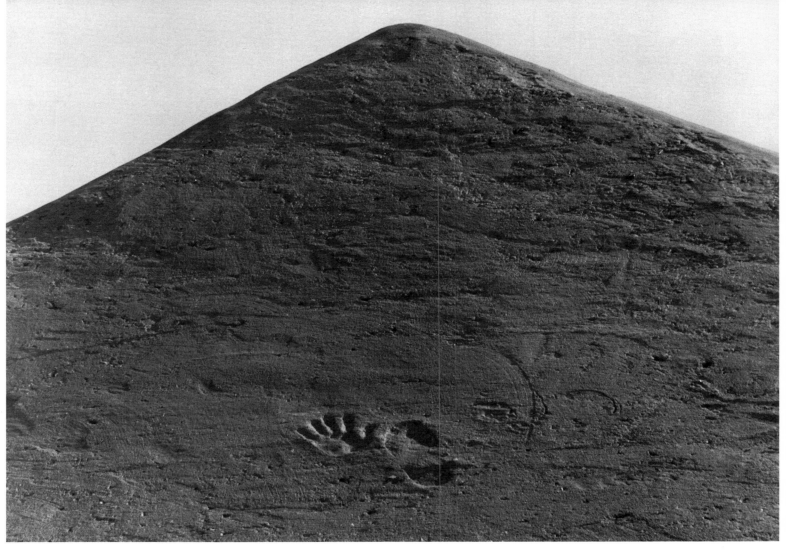

Das Negev-Monument: Der Turm mit den Windorgeln (rechts),
die Wasserlinie und die Kuppel zum Gedenken der Gefallenen (rechte Seite)

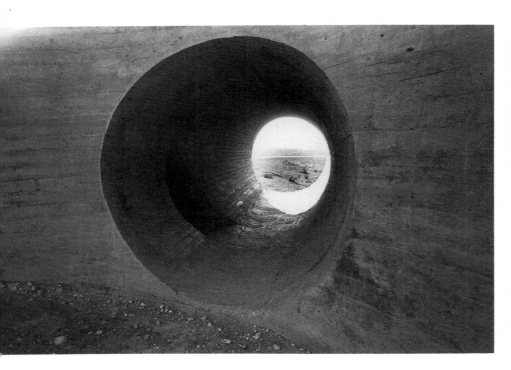

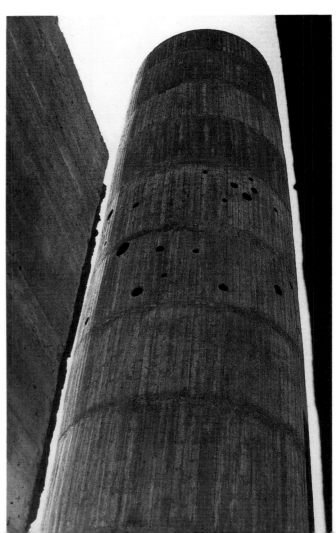

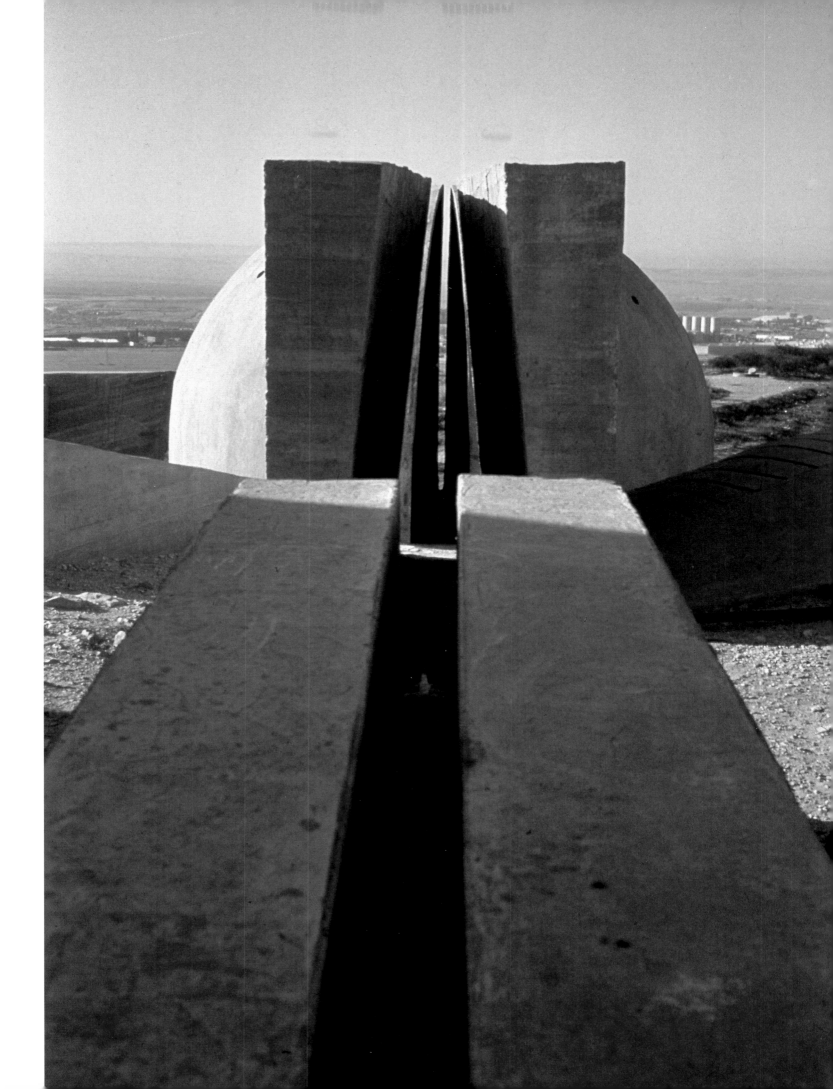

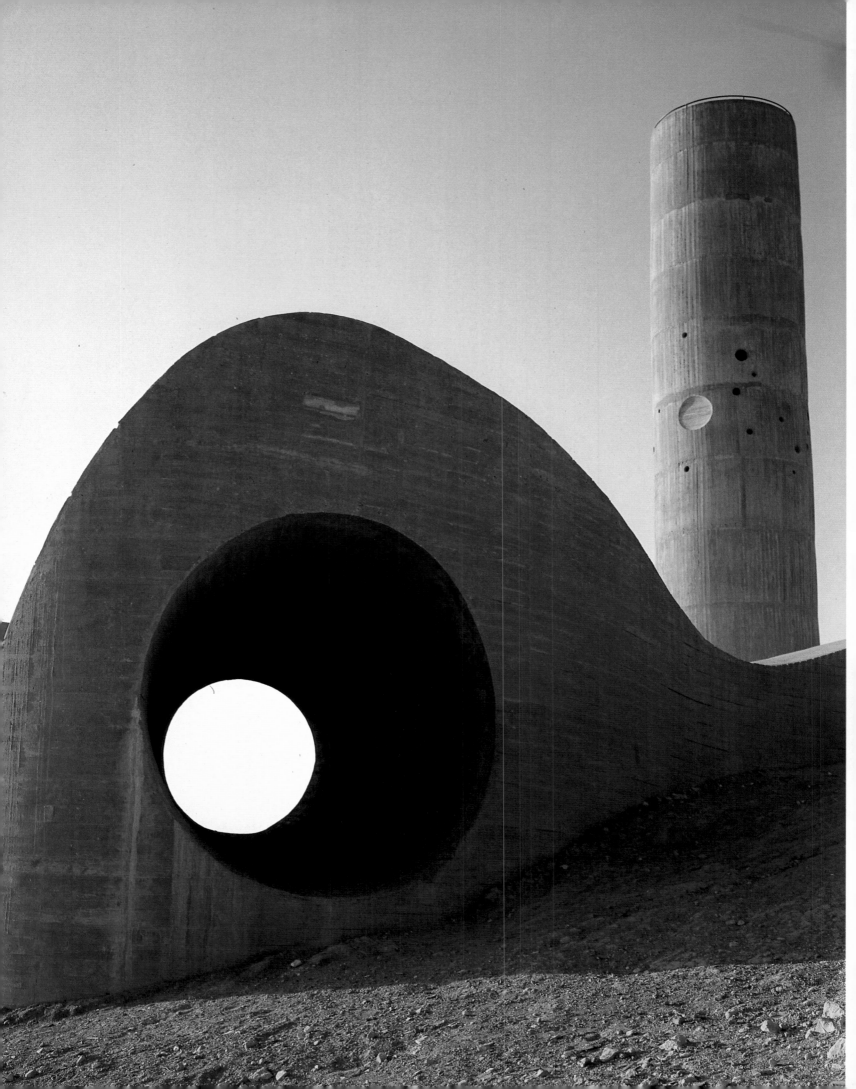

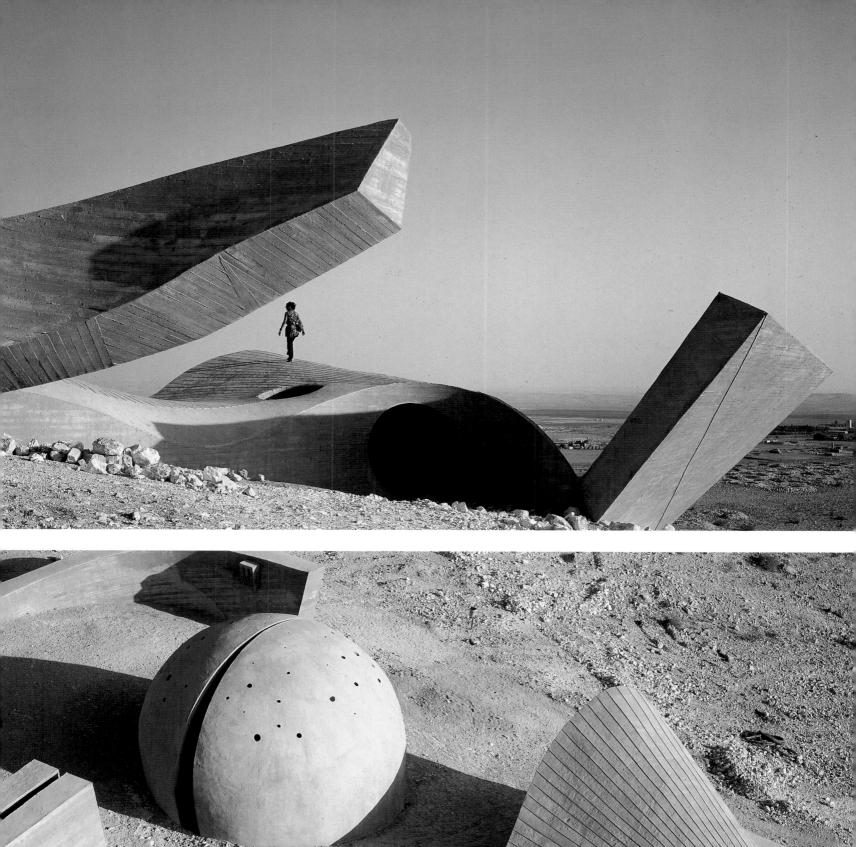
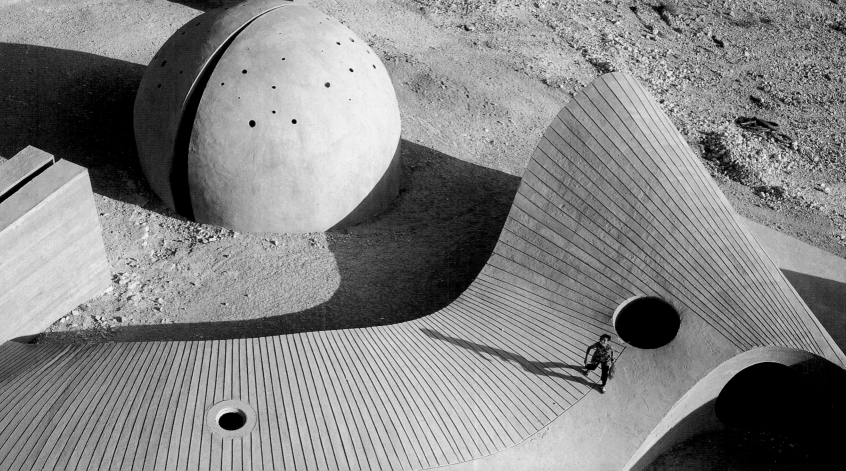

war Karavan also aufgefordert, den ›Locus‹ selbst festzulegen, und mußte sich nicht einer vorgegebenen Örtlichkeit anpassen. Was er brauchte, war eine Erhöhung, von der aus man gleichzeitig einen guten Blick auf die Stadt und auf die Wüste hatte. Karavan wählte den höchsten Punkt der Gegend, einen kleinen Hügel aus Kalkablagerungen im Nordosten von Beer Sheba, drei Kilometer von der Stadtgrenze entfernt. Diese Wahl erscheint wie eine Vorahnung, wenn man sich einmal die frappierende Analogie im topographischen Dualismus zwischen dem Standort des Monuments bei Beer Sheba und dem Forte di Belvedere in Florenz bewußt macht, wo 1978 jene triumphale Manifestation stattfinden sollte.

Wie sieht das Monument nun aus? Es gleicht einem Dorf aus Betonskulpturen, das ganz frei und wie von selbst auf einer Fläche von 10 000 Quadratmetern rund um einen 20 Meter hohen Turm gewachsen ist, ein wenig wie die ›Place de la Ville‹ von Giacometti. Die Formen stehen auf einem Sockel, hieratisch, und erscheinen untereinander ohne Bezug. Das einzige, was sie verbindet, ist ihre Präsenz im Raum. Die Wasserlinie — eine Reminiszenz an die umkämpfte Versorgungszufuhr des Südens — führt zu einer gespaltenen Kuppel voller Löcher, Geschoßeinschlägen ähnlich und zugleich Lichtpunkte in der Sonne. Innen sind die Namen der Gefallenen in den Beton geritzt: Die Lebenslinie ist die Nabelschnur der Erinnerung.

Eine hohe, pyramidenartige Form erinnert, je nach Blickwinkel, an ein Zelt oder eine Düne. Schiefe Ebenen neigen sich in Kurven und gehen an ihrem Fuße in die Unendlichkeit der Wüste

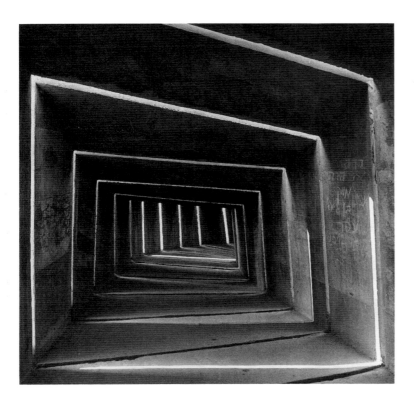

über. Schützengräben, deren Brustwehren durchlöchert sind, und Verteidigungswälle mit Schießscharten verweisen mit Nachdruck auf die Gewaltanwendungen der Vergangenheit. Beim ersten Anblick denkt man unwillkürlich an verstreute Reste einer militärischen Anlage, an die verlassenen Bastionen einer Phantasiefestung, an eine moderne Version von Dino Buzzatis ›Il deserto dei tartari‹ (Die Festung). Dann öffnet sich das Labyrinth, die Betontunnel werden zu offenen Wegen, in denen das Licht der Sonne spielt. Die Einschußlöcher in den Mauern, die Hand- und Fußabdrücke, die Graffiti, die in den frischen Beton geritzt wurden — überall hat der Mensch seine Spuren hinterlassen. Die Anordnung der geometrischen Strukturen folgt dem Profil der Dünen, die die Topographie des Ortes prägen. Man betrachte nur die ›Schlange‹, jene sich windende Form mit gedrücktem Profil, die sich aus prismatischen Segmenten zusammensetzt. Von innen und bei Tageslicht betrachtet, zerfällt sie in eine spektakuläre Folge von sich perspektivisch verkleinernden, strahlenden Rechtecken, deren Leuchtkraft und Phosphoreszenz nur der von Neonröhren vergleichbar ist: Dan Flavin im Urzustand. Allmählich verändert sich das Formenrepertoire. Vom Register abstrakter militärischer Elemente wechseln wir zur organischen Sprache der Natur. Die gesamte Semiotik Karavans basiert auf diesem Wechsel, der seiner Kunst Glaubwürdigkeit und Kraft verleiht. Die Menschen fühlen sich angezogen und reagieren positiv auf diese Einladung zu einer Reise ans Ende der Erinnerung. In dem Maße, wie sie den Ort erkunden, öffnet sich durch ihre Augen ihr Herz. Sie werden menschlich und mit ihnen auch der Ort. Die Reaktion der Kinder ist bezeichnend: Sobald das Monument für die Öffentlichkeit zugänglich gemacht wurde, haben sie sich seiner bemächtigt und es zu ihrem Spielplatz gemacht. Die als Gedenkstätte konzipierten Formen dienen ihnen zum Versteckspielen, Klettern, Rutschen und Springen.

Eine große Zauberkraft geht von diesen magischen Formen aus. Im Laufe der Zeit haben sie ihre Wurzeln immer tiefer in das Gelände eingegraben, genau wie die Wüstenakazien, die Abi Karavan von der Arava hierher verpflanzt hat. Daß zwei der drei Bäume ausgezeichnet gediehen, einer jedoch abstarb und dabei einen Hauch von Zweifel zurückließ, mag als Zeichen gedeutet werden, ein Zweifel, den die israelischen Kunstkritiker im Sommer 1969 deutlich zum Ausdruck brachten, als die Zeitschrift ›Tvai‹ sie bat, das Werk zu bewerten: Sie weigerten sich einmütig — Yona Fischer an der Spitze — mit der Begründung, daß es sich weder um ein Werk der Architektur noch um eine Skulptur handle.

Die beiden überlebenden Akazien wachsen jedenfalls noch immer prächtig, sind Bestandteil des Gesamtambientes und greifbar reale Zeugen der Verbindung zwischen konstruierten und natürlichen Formen. Der Wind, der von allen Seiten den runden

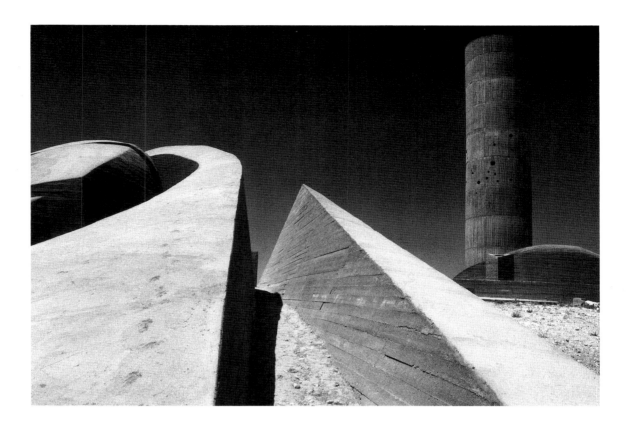

Turm umweht, hat den Beton ocker gefärbt wie die Wüste. Die hohe Vertikalachse, von der aus man den Negev überblicken kann, ist heute das große Vogelhaus Israels. Es gibt zwar keine Tauben, aber dafür Hunderte von Spatzen, die ihre Nester in diesem Luxustaubenschlag gebaut haben. Die Luftlöcher der von Karavan in Zusammenarbeit mit dem Organisten Gideon Shamir errichteten Windorgeln sind inzwischen mit Sand halb zugeweht. Der Turm ist heute ein stummes Instrument, das jedoch nichts von seiner Faszination verloren hat. Das Monument hat seit seiner Einweihung 1968 nicht nur die Zeit überstanden — auch wenn nicht alle Besucher (besonders die nächtlichen) so harmlos sind wie die Kinder aus den Schulen von Beer Sheba —, sondern es hat sogar eine eigene, autonome Dimension entwickelt. Es ist ein magischer Ort geworden, die Wiege einer Legende, die noch lange nicht zu Ende ist, weil in diesem Monument das Unendliche und das Relative, die moderne Kunst, die

Geschichte der Menschen und die ewigen Mythen aufeinandertreffen; weil der Sand der Wüste zeitlos ist und der Beton des Monuments aus Sand besteht, weil der Beton wieder zu Sand werden wird wie der Mensch zu Staub. Und wenn sich die Umrisse der geschichtlichen Wahrheit verwischen, wenn die in den Beton eingeritzten Formen und Buchstaben verschwinden, dann sind die Gefallenen der Palmach-Brigade nicht mehr Männer, die geehrt werden, sondern sie sind Helden geworden, deren Geschichte uns fesselt. Die Erinnerung an sie ist dann nicht mehr in den engen Panzer der Wirklichkeit gezwängt, sondern sie schwingt sich auf zu Phantasie und Mythos. Dani Karavan ist der Verfasser der neuen Legende vom Negev, und er verdient ein Lob, das dem von ihm besonders geschätzten Propheten Jesaia (52,7) entnommen ist: »Wie lieblich sind auf den Bergen die Füße des Freudenboten, der den Frieden verkündet, der frohe Kunde bringt, das Heil ansagt ...«

Material und Erinnerung

Im Gegensatz zu den etwas ratlosen israelischen Fachleuten hat die übrige Welt dieses fabelhafte Werk des Künstlers sehr wohl gewürdigt. Die römische Zeitschrift ›Architettura‹ widmet ihm in ihrer Ausgabe vom Dezember 1969 eine umfassende Photoreportage und eine begeisterte Analyse. Der Autor des Artikels, Renato Pedio, bemerkt zu Recht, daß das Monument weniger die Märtyrer dieses für die einen wohl gerechten, für die andere Seite jedoch ungerechten heiligen Krieges in den Himmel hebt, als vielmehr die Freiheit der Juden meint. 1947, unmittelbar nach dem Holocaust, nehmen sie ihr gutes Recht in Anspruch, für ihre eigene Sache zu sterben, einen Tod zu finden, der ihnen nicht diktiert wurde, sondern den sie gewählt haben. Im Dezember 1970 veröffentlicht die amerikanische Zeitschrift ›Fortune‹ eine Studie über die technischen Möglichkeiten des Stahlbetons. Der Autor Walter McQuade bezeichnet das Negev-Monument als eine architektonische Errungenschaft, als ein Meisterwerk des Betonbaus in den sechziger Jahren.

Nach den Erfahrungen im Negev ist die künstlerische Sprache Karavans vollends ausgereift. Dies bestätigen auch die späteren Werke überdeutlich. Bei Graetz in Florenz gießt er ein Aluminium-Relief, das der Architekt Markus Diener bei ihm für Basel bestellt hat, und er nimmt das Projekt für die Dänische Schule in Jerusalem in Angriff (1969-1970). Dabei geht es um die Gestaltung des Vorplatzes der von den Architekten Ilana und Dan Akselrod erbauten Denmark Junior High School, der zugleich öffentlicher Platz und Schulhof sein soll. Eine schwierige Aufgabe, die er gemeinsam mit dem Landschaftsarchitekten Zvi Dekel meistert – auch hier wieder der Beginn einer produktiven Freundschaft: Bis Ende der achtziger Jahre arbeiten sie bei zwei weiteren wichtigen Projekten Karavans eng zusammen, nämlich dem ›Weißen Platz‹, ›Kikar Levana‹, in Tel Aviv und bei Karavans Beitrag zum Skulpturengarten am Toten Meer.

Wenn man beim Platz vor der Dänischen Schule von der geglückten Antwort auf ein schwieriges Problem der semiotischen Topologie sprechen kann, so verdankt das Denkmal für die Opfer des Holocaust im Park des Weizmann-Instituts in Rehovot (1972) seine Realisierung Karavans Sinn für Rhetorik und seiner außerordentlichen Inspiration.

Das Denkmal steht ganz hinten im Park des Instituts, an einer sehr ruhigen, abgelegenen Stelle am Ende der langen Allee, die zum Grab des Institutsgründers führt. Vor dem grünschattigen Hintergrund der Feigenbäume und des Bergahorns fällt das helle Sonnenlicht auf eine der Länge nach gespaltene Thorarolle, die schräg auf der Kante eines Würfels aus weißem Stein liegt, der ebenfalls in der Mitte gespalten ist. In dem Riß sieht man das klumpige Magma mißhandelten Fleisches, während in die bronzene Oberfläche die häufigsten jüdischen Vornamen der Deportierten und ihre Matrikelnummern eingraviert sind. Eine hebräische Gedenkinschrift umläuft die beiden Sockelteile sechsmal. Aus feinen Löchern in den Innenflächen des gespaltenen

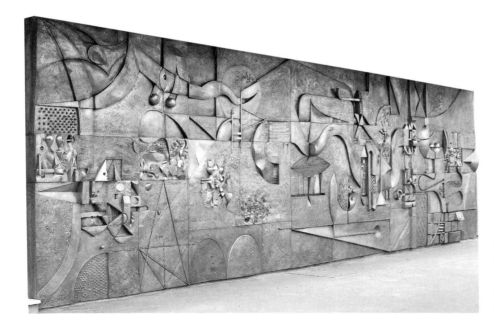

›Porträt einer Neu-Altstadt,
durch welche ein Fluß läuft‹,
Aluminium-Relief am Eingang
des Architekturbüros Diener & Diener,
Basel 1966-1970

Oben und unten: *Stein-Environment mit ›Sphärenkugel‹ aus Metall und Olivenbäumen, Platz vor der Dänischen Schule, Jerusalem 1969-1970*

האָבן פֿאַרלוירן אַ טייל פֿון זײַן משפּחה . טױזנטער
וואָס וועם משפּחות די מעשׂים פֿון דער מענטשהײַט. מיר
אויך אָט אין געפֿאַלן דער גאָרל וועקער גאָנץ צו מאַכן
ישׂראל ייִד וואָס לערנט יעדער חדר און יעדע
אָן אָ הײם גוגליך און הגם מיר וויסן די שוועריקייטן

Seite 48 und 49:
*Holocaust-Denkmal
aus Stein, Bronze, Wasser
und Feuer auf dem
Gedenkplatz des Weizmann-
Instituts, Rehovot 1972*

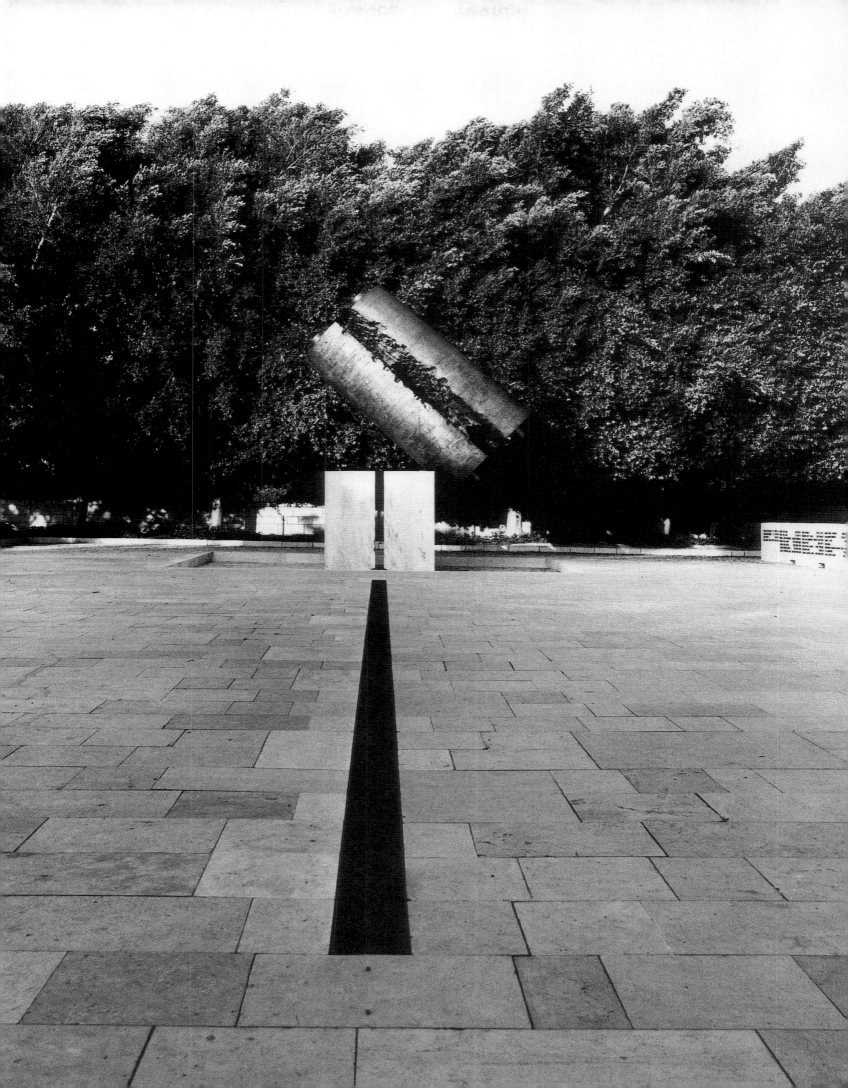

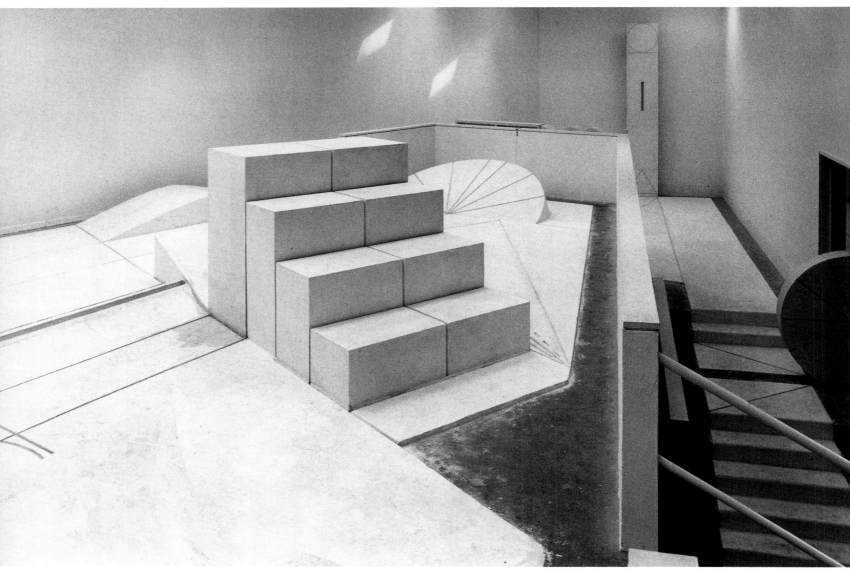

Seite 50 bis 55: *Dani Karavans Environments für die Biennale von Venedig 1976*

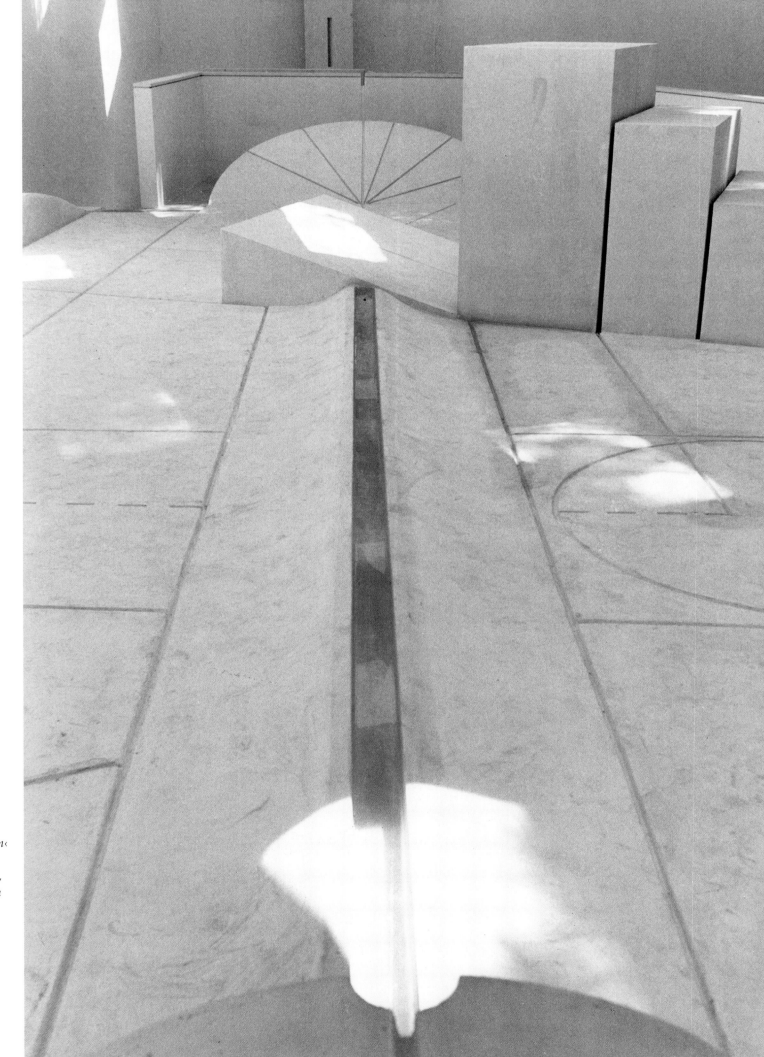

Linke Seite
und rechts:
›Environment
für den Frieden‹
aus weißem
Beton, Wasser,
Olivenbäumen
und Wind-
orgeln im
Israelischen
Pavillon

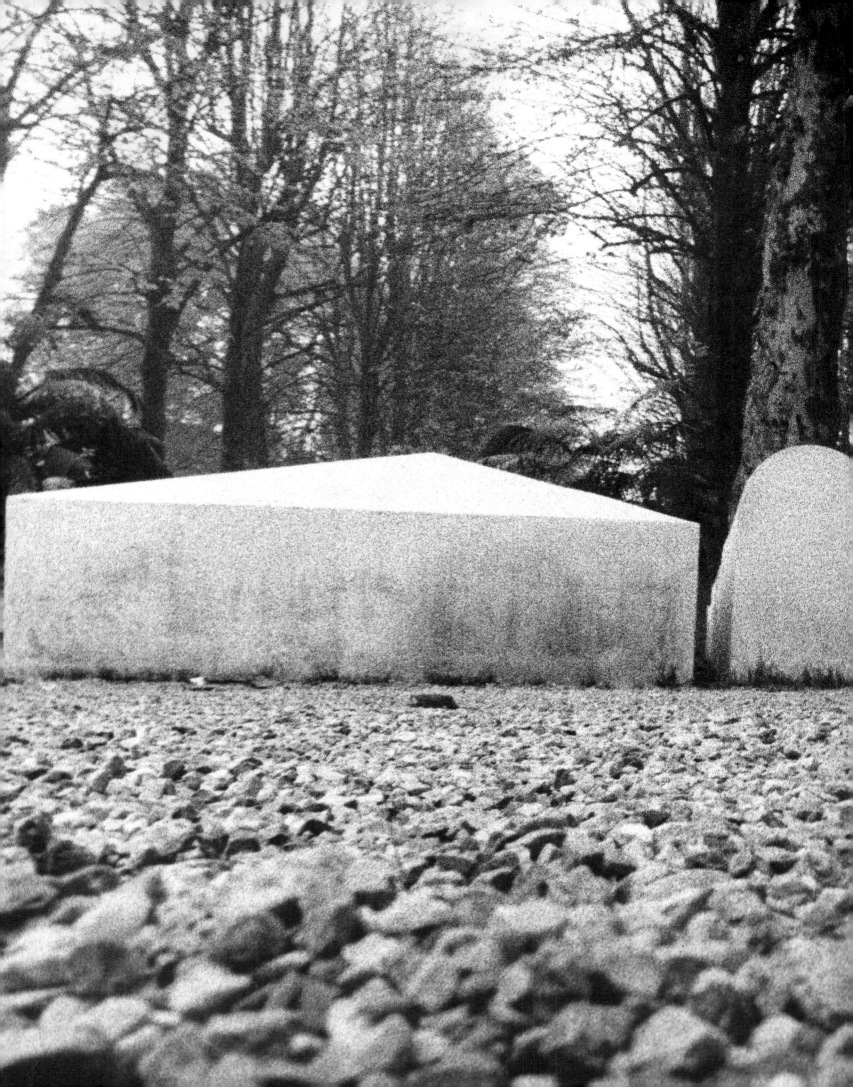

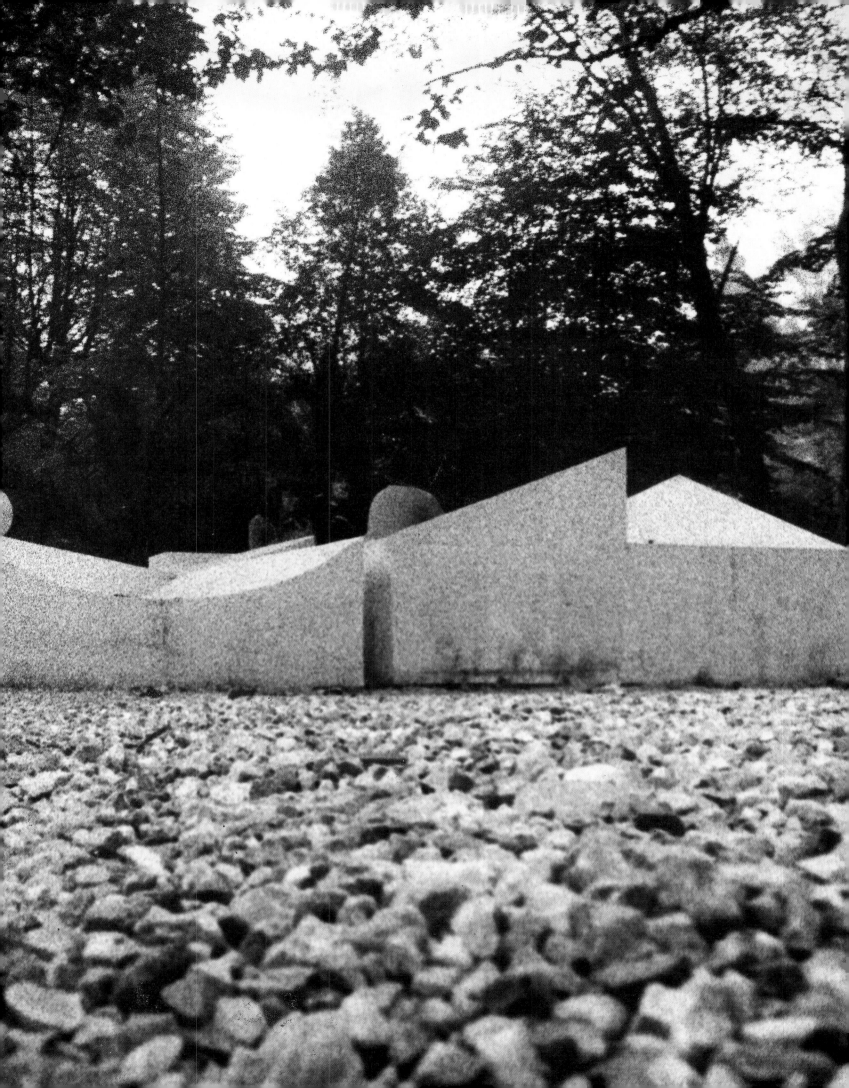

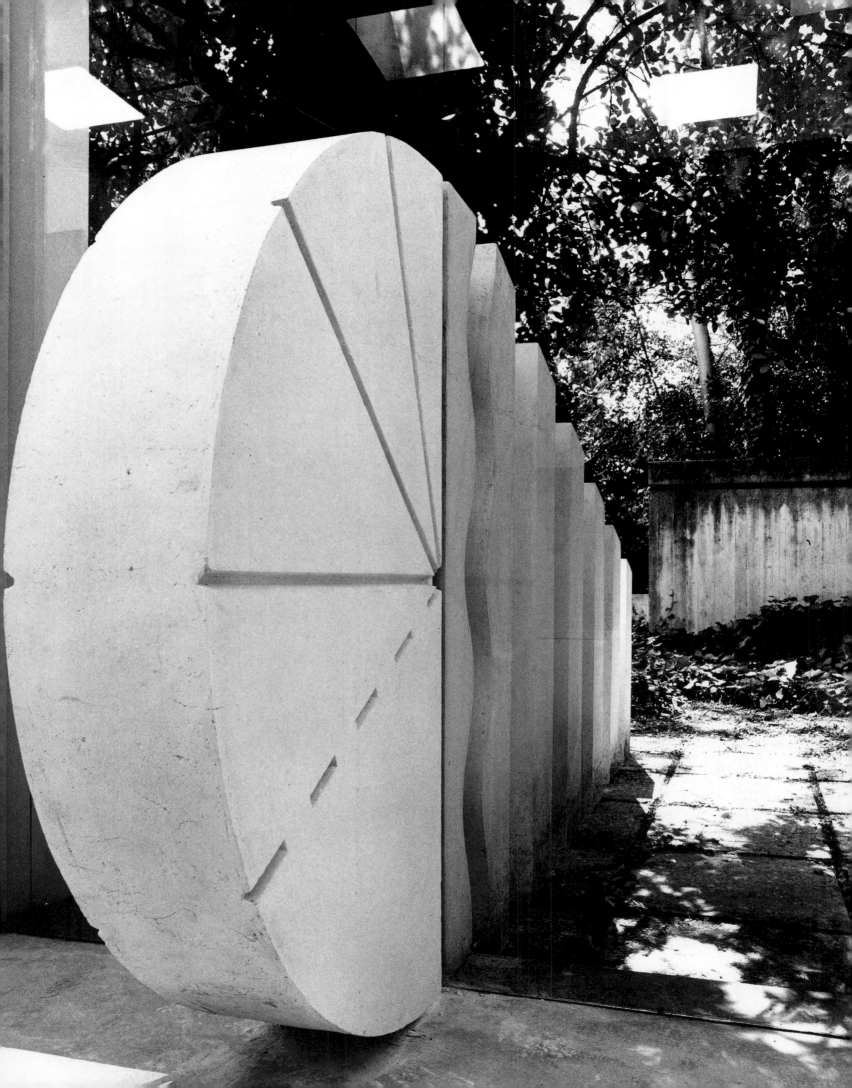

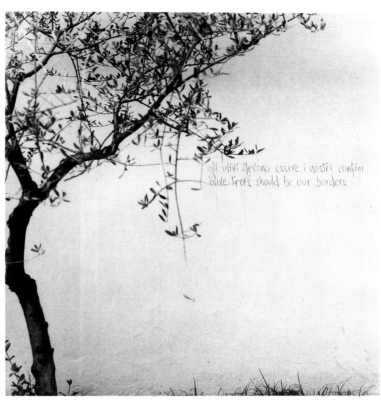

Joseph Beuys und Dani Karavan bei der Besichtigung des
›Environments für den Frieden‹

»Olivenbäume sollten unsere Grenzen sein«

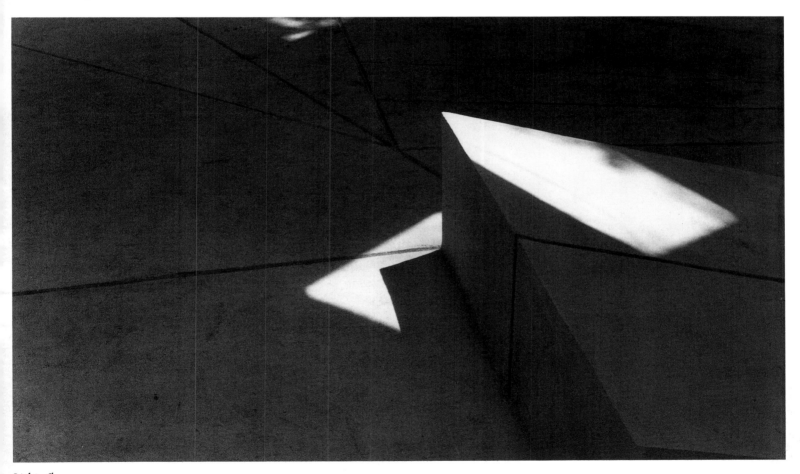

Lichtreflexe

Vorhergehende Doppelseite und links: ›*Jerusalem, Stadt des Friedens‹,*
Environment-Skulptur aus weißem Beton am Eingang zum Park der Biennale 1976

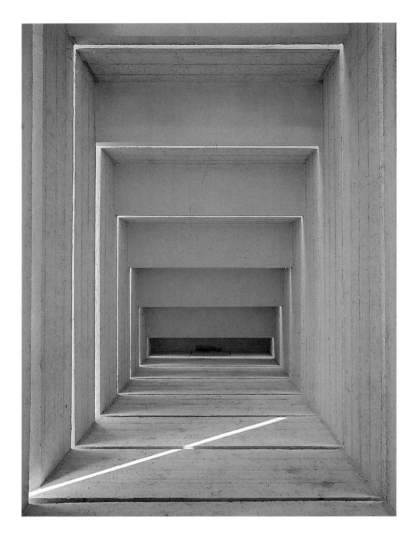

und da vom kurzen Gezwitscher eines Vogels oder dem Gesang einer Grille unterbrochene — Stille zu erfahren, die die ganze Tragweite des so entblößten Bewußtseins gewahr werden läßt.

Auch die anschließende Zeit ist für Karavan erfolgreich. Für die Eingangshalle des Hilton-Hotels in Jerusalem gestaltet er 1973 ein Environment, dessen Kernstück eine Bronzeplastik mit eingravierten Zeichen ist, vergleichbar etwa den Herzen, die man in einen Baumstamm ritzt. Sie steht auf einem von unzähligen axialen Linien durchschnittenen Untergrund aus Marmor. Die Luftfahrtgesellschaft EL AL gibt bei ihm zwei Reliefs in Aluminium und Bronze für ihren Terminal am New Yorker Kennedy-Airport in Auftrag. Bei der Gießerei Venturi Arte in Bologna erhält er die Gelegenheit, eine Serie kleinformatiger Skulpturen herzustellen, die in seinem Werk echte Ausnahmen bilden und die er 1973 und 1976 zusammen mit einer Reihe ›utopischer‹ Projekte in der Galerie Gordon in Tel Aviv ausstellt. Sein Erfolg und die Aufträge, die er erhält, schmälern keineswegs sein politisches Bewußtsein, das Schneckenburger scherzhaft »sanfte Obsession« vom Frieden nennt. Bei seiner zweiten Ausstellung in der Galerie Gordon schreibt er mit Bleistift an die Wand beim Eingang: »Der Rauminhalt dieser Galerie beträgt 146 m³. Würden wir diesen Raum in 1 100 000 millimeterdicke Scheiben aus Luft zerschneiden, so könnten wir damit das gesamte Land Israel wie mit einem Schleier bedecken, einem Baldachin des Friedens, der uns alle überwölben würde, Israelis und Palästinenser, alle Kinder dieser Erde.«

1976 erhält Dani Karavan die Einladung des Komitees der Biennale in Venedig. Er nimmt als Vertreter Israels teil, und der gesamte Pavillon seines Landes steht ihm für ein ›totales Ambiente‹ zur Verfügung. Diesmal ist der ›Locus‹ zeitlich begrenzt, das Environment würde nur für die Dauer der Biennale Bestand haben. Karavan begreift von Anfang an die Situation und die Herausforderung. Bereits am Eingang des Pavillons gibt er uns einen Leitfaden an die Hand, einen Wasserlauf zwischen zwei Olivenbäumen, und schreibt an die Wand des Pavillons: »Olivenbäume sollten unsere Grenzen sein.« Er tut, was er als Kind der Dünen, des Windes und der Sonne, als Kind der Grenze und der Koexistenz von Juden und Arabern tun muß, und bringt damit den grundsätzlichen Dualismus des Künstlers zum Ausdruck, sein tiefes Empfinden des Wandels im Wechsel durch Gegenüberstellung: Baum und Stein, Leben und Tod, Rhetorik und Semiologie, Zeichen und Symbol, Zweifel und Samen.

Die aus weißem Beton gegossenen Formen sind das Kernstück seiner Sprache. Heute wird mir bewußt, daß echte Form-

Würfels rieselt Wasser — einzelne Tropfen, wie Tränen —, das durch eine versenkte Leitung in der Mittelachse des steinernen Platzes vor dem Monument gespeist wird. So viele Zeichen und Symbole: das verbrannte Fleisch der Thora, der weinende Stein, der Fels Moses' ... Der Gegensatz zwischen den ebenen und rauhen Flächen der Thora erinnert an die Arbeiten Arnaldo Pomodoros, und die beiden durch einen Spalt getrennten Sockelteile verweisen auf die Minimal Art eines Sol LeWitt. Das Gesamtwerk gemahnt jedoch eindringlich an menschliche Würde und Größe und verdient für diese Ausstrahlung unsere Bewunderung und unseren Respekt, ähnlich wie die Erklärung Chaim Weizmanns beim Zionistenkongreß in Basel im Dezember 1946, die in bronzenen Lettern auf dem Vorplatz wiedergegeben ist: »A thousand bounds tie us to the martyrs who perished in the torment ... Upon us rests the responsability to restore the wholeness of the jewish soul and make good all that has been lost.«

Für die Versenkung in diesen großen Gedanken ist hier der rechte Ort. Ich hatte das Glück, einen sonnigen Vormittag in Rehovot zu verbringen und die Einsamkeit und die — nur hier

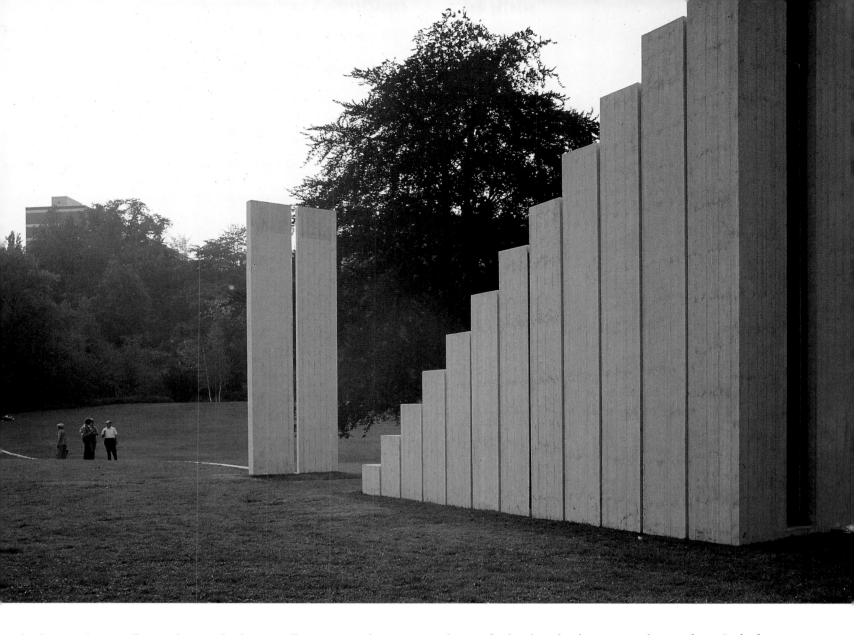

erfindung in der Installation des Israelischen Pavillons in Venedig ebensowenig gegeben war wie in dem Bodenrelief ›Jerusalem, Stadt des Friedens‹, das am Eingang der Biennale-Gärten ausgestellt war und in der unmittelbaren Nachfolge der Wand in der Knesset steht. Was der Künstler zum Ausdruck brachte, war vielmehr sein außerordentlicher Sinn für die Begehung und ihre pragmatische Definition: Das Kunstwerk ist nur Ausdruck eines exemplarischen Verhaltens. Karavan fordert, fortan eher nach dem beurteilt zu werden, was er ist, als nach dem, was er macht. Er wird selbst zum Maßstab des Raumes, den in Besitz zu nehmen er uns auffordert, er wird sein eigenes Maß, Vermittler seiner eigenen Wahrheit. Der Pragmatismus der Gegenwart dieses Menschen während der Schaffung seines Werkes hat mich in Venedig tief beeindruckt. Die Kunst Karavans hilft uns durch seine eigene Mythologie zu leben. Avram Kampf und nach ihm Amnon Barzel waren die ersten, die jene ›seelische Ergänzung‹ erkannten, die das Werk Karavans begleitet.

Auch Manfred Schneckenburger spielt mit dem Gedanken, Karavan zur documenta 6 nach Kassel einzuladen. Eine Reise nach Israel Anfang 1977 bestätigt ihn in seinem Entschluß. Nach Venedig kommt Karavans Persönlichkeit zu ihrer vollen Entfaltung. Kein anderer Künstler hat bis dahin so bewußt das moralische Verhalten der für die westlich-bürgerliche Konsumgesellschaft typischen Sichtweise des Kunstwerks als Besitz und materiellem Gewinn vorgezogen. Diese Haltung gibt den ihm zuteil gewordenen Ehrungen nur um so mehr Sinn. Im selben Jahr, 1977, erhält Karavan die höchste Auszeichnung seines Landes, den Israel Preis. Bei der documenta 6 zeigt er ein ›Environment aus natürlichem Material und Erinnerungen‹, eine gestufte Betonstruktur vor zwei hohen, leicht auseinandergerückten Wänden, durch deren offene Achse eine Linie aus Wasser und Licht dringt. Diese führt zu einem hohen Pfahl, vertikale Meßlatte und Positivform, die die gleiche Dimension aufweist wie der negative Raum der Spalte zwischen den beiden Mauern.

Florenz und Prato: ›Onorate l'arte che è vita della vita‹

1978: Florenz und Prato stellen die Synthese aus den Environments von Venedig und Kassel dar und bilden nach dem Negev-Monument den zweiten Höhepunkt in der Karriere Karavans. Seit zehn Jahren befaßt sich Karavan nun mit Environments und Raumgestaltung, mit der Erarbeitung eines Grundvokabulars aus einfachen geometrischen Strukturen und Architekturfragmenten aus Beton, die er mit natürlichen Elementen kombiniert: Wasserläufen, Lichtstrahlen, Bäumen, Windgeräuschen. Das ›totale Ambiente‹, eine Kunstlandschaft, die eingefügt wird in die reale Landschaft, ist genau auf den Ort und den Menschen am Ort bemessen. Die Leitlinien am Boden, die die Kräfte des Durchgangs bezeichnen, unterstreichen die Allgegenwart der Zahl als Symbol für das rechte Maß. Der zugleich immaterielle und greifbare Raum des ›totalen Ambiente‹ verweist sowohl auf die ›Leere‹ Kleins als auch auf den Harmoniegedanken der Renaissance. Der Raum zwischen zwei Zypressen bei Piero della Francesca ist die Emanation des Raumes der ›Piazza‹, die mathematische Verbindung des menschlichen Maßes, der ideale Ausdruck des Verhältnisses zwischen Natur und Kultur. Dieses Verhältnis kann Karavan genau wie ein Verhaltensmuster auf unendlich viele unterschiedliche Arten gestalten, etwa als Interieur wie bei der Installation in Venedig oder im urbanistischen Sinne wie beim Platz vor der Dänischen Schule. Über dieses Platzprojekt hat er viel mit seinem Freund Aroch diskutiert, der die verschiedenen Entstehungsphasen in Jerusalem miterlebte. Für Karavan ist nun die Zeit gekommen für eine Bestandsaufnahme seiner Sprache. Es gilt, die Kraft ihrer Symbolwirkung zu erproben. In Florenz und Prato nutzt er die Gelegenheit unter Einsatz sämtlicher Mittel seiner pragmatischen Intuition.

Bei seiner Rückkehr in seine zweite kulturelle Heimat 1978 erwartet den Künstler eine äußerst schwierige Aufgabe. Dessen ist er sich bewußt. Er ist im Vollbesitz seiner Mittel und fest entschlossen, sie anzuwenden. Die Stadtverwaltung von Florenz stellt ihm die Innenräume und Außenanlagen des Forte di Belvedere zur Verfügung. In dem berühmten Bauwerk von Bernardo Buontalenti (1590-1595), das kurz zuvor von dem Architekten Nello Bemporad restauriert wurde, hatten gerade einige bedeutende Ausstellungen stattgefunden. Auf den Rasenflächen und dem Glacis der Stadt und Umland überragenden Festung tritt Karavan die Nachfolge von Henry Moore, Fritz Wotruba und

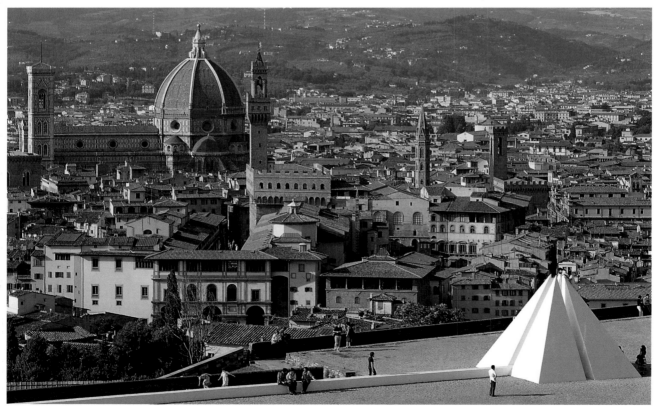

Seite 58 bis 64: ›Environment für den Frieden‹ aus weißem Beton, Holz, Olivenbäumen, Rasen, Wasser, Windorgeln und Argon-Laser, mit Videodokumentation, Forte di Belvedere, Florenz 1978

Rechts: Luftaufnahme des Forte di Belvedere mit den weißen Elementen des Environments von Dani Karavan

Folgende Doppelseite: *Der Laserstrahl vom Forte di Belvedere zu Brunelleschis Domkuppel – Hommage an Galileo Galilei*

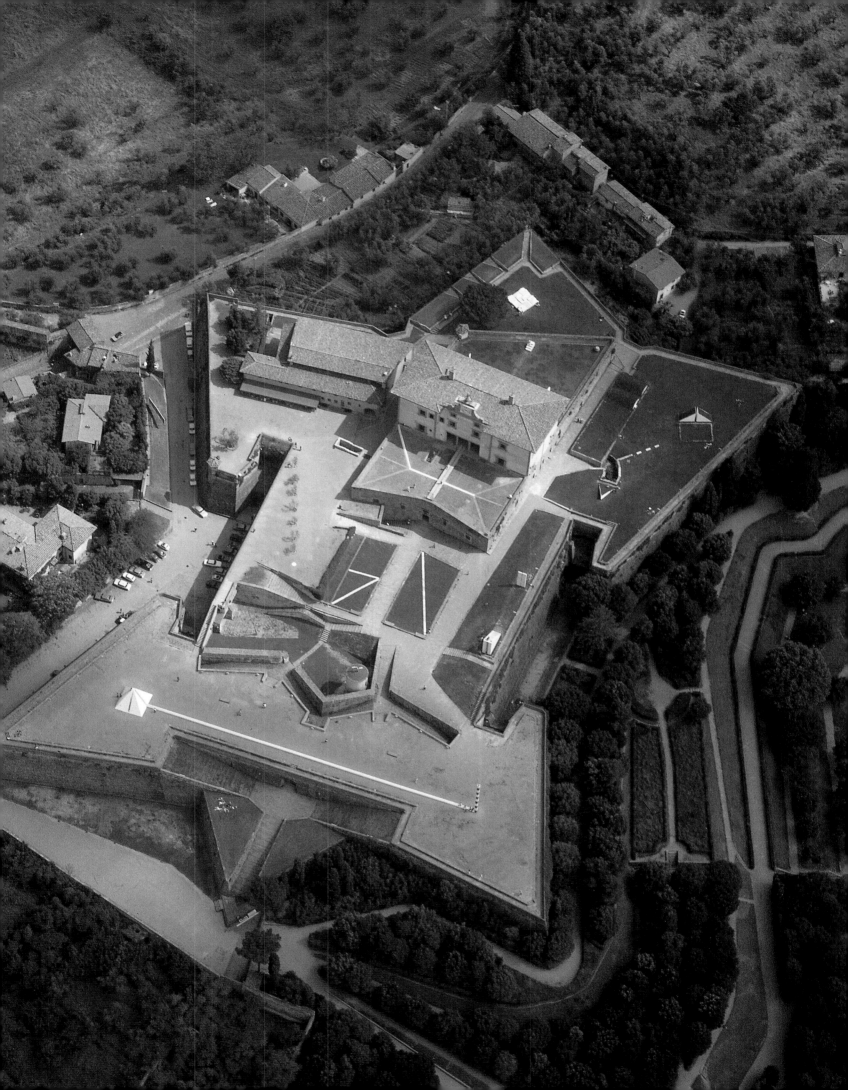

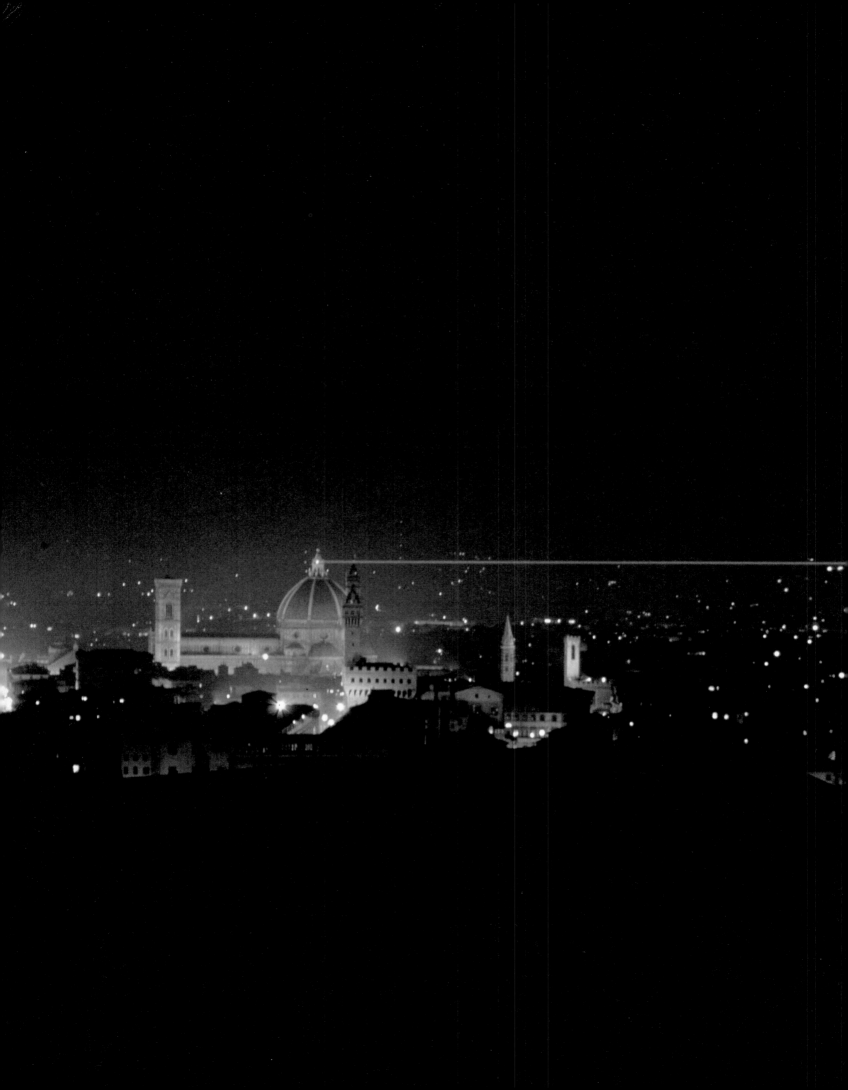

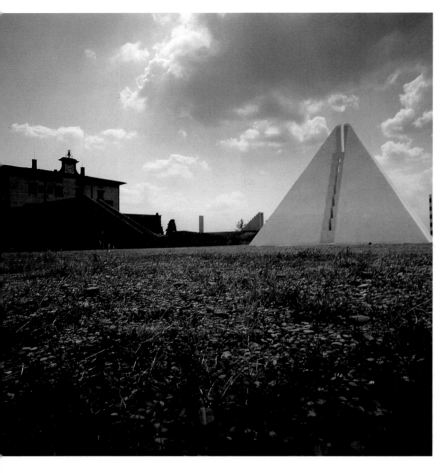

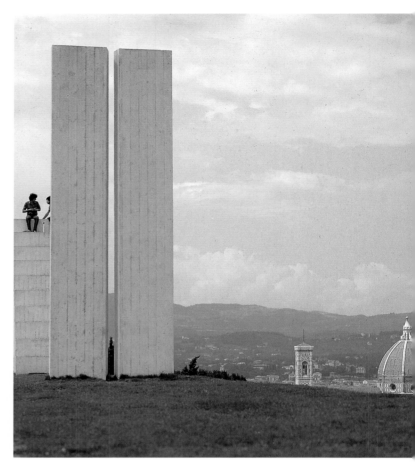

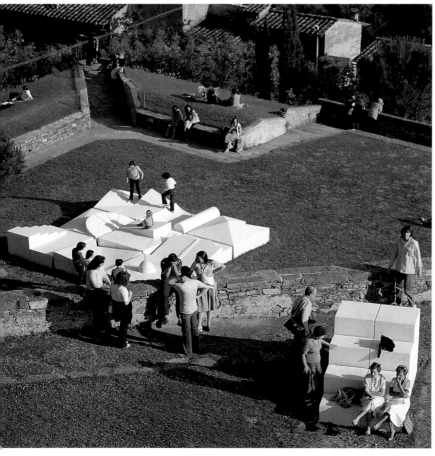

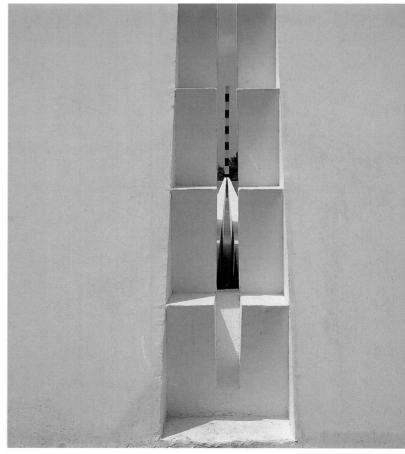

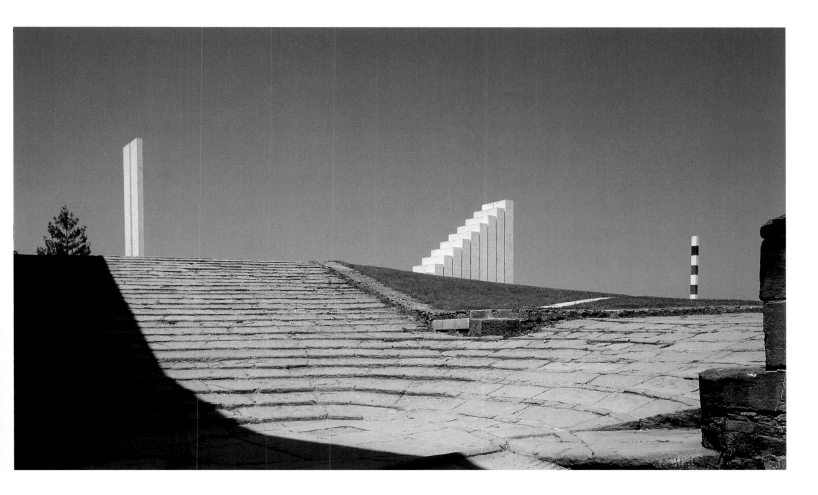

Robert Rauschenberg an – ein ungewöhnlicher Ort; die Medici hatten diese Lage für ihre Festung gewählt, um gegen alle Eventualitäten eines Volksaufstandes der Florentiner gerüstet zu sein.

Nun wurde die Militärarchitektur in den Dienst von Kultur und Frieden gestellt. Bevor er mit seinem Werk beginnt, unterzieht Karavan den Ort einer genauen Prüfung. Er untersucht die Zugänge, die rosa Backsteinalleen, die steinernen Einfassungen, die Bögen der Terrassen, die Hohlwege und unterirdischen Gänge, die Treppen und Mauern und die Baustrukturen auf den verschiedenen Ebenen. Nichts entgeht ihm. Er erforscht die Räume wie ein Liebender den Körper seiner Geliebten, getragen von Leidenschaft, Eifer und Achtung. Hier, im Forte di Belvedere, erklärt er uns, stelle ich meine Werke nicht vor einem bestimmten Hintergrund aus. Ich berücksichtige, daß die Fortezza selbst ein Kunstwerk ist, das zuweilen provisorisch und für einen begrenzten Zeitraum ein anderes, etwas moderneres Kunstwerk in seinem Schoß aufnimmt.

Karavan hat das ganz richtig erkannt, und die Symbolkraft seiner Sprache wird dadurch nur gesteigert. Es ist ihm gelungen, im Inneren wie auf den Außenflächen entlang einer Nord-Süd-Achse – der Achse zwischen Stadt und Umland, die, wie beim Negev-Monument, die Gesichtsfelder bestimmt – sämtliche formalen Elemente seines Repertoires anzuordnen: Pyramiden, Stufen, Sonnenuhren, parallel aufgestellte Platten, die nur durch einen schmalen Spalt getrennt sind, der als Sehschlitz dient, Wasserlauf und Mittelstele (grün-weiß als Huldigung an die florentinische Architektur). Das Bodenrelief ›Jerusalem, Stadt des Friedens‹, das in Venedig am Eingang der Giardini niedergelegt war, wurde in die Mitte der südwestlichen Rasenfläche plaziert. Die Skulptur ›Measure‹ (Maß) – eine Zusammenschau der wichtigsten Elemente der formalen Symbologie Karavans in verkleinertem Maßstab, die auch bei der Quadriennale in Rom 1977 gezeigt worden war – befand sich am Eingang des Gebäudes, sozusagen als Huldigung an das Museum der Wissenschaften in Florenz und an Galilei, dessen Andenken es wachhält. Heute gehört diese Skulptur zu den Beständen des Museums von Tel Aviv und steht an dessen Eingang.

Eine Innovation stellten die begrünten Formen dar: Rasen, der auf den Oberflächen der Betonreliefs ausgesät wurde, wie beim wellenförmigen Profil der ›Linie im Gras‹, oder in Erdaufschüttungen wächst, wie bei dem ›Gestützten Dreieck‹. Die Gegenwart der Natur in einem geometrischen Symbol verleiht ihr eine autonome phänomenologische Dimension: Man empfindet die begrünten Formen als Natur in der Natur. Karavan greift später verschiedentlich auf diese Elemente zurück, insbesondere

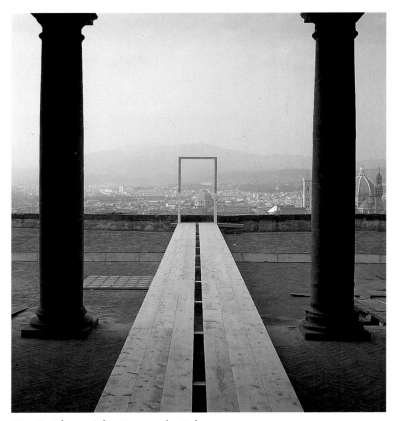

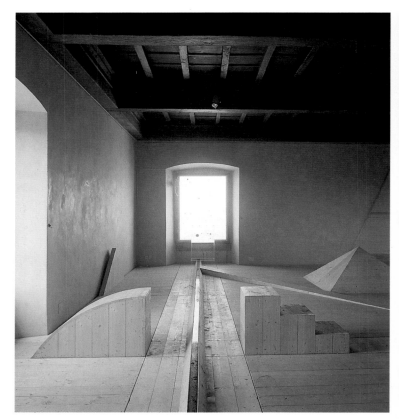

Die ›Brücke‹ auf der Terrasse des Palazzo

Detail des Holz-Environments in einem der sieben Räume

im Zusammenhang mit dem Environment für das ›Joint Distribution Committee‹ in Jerusalem 1980 und beim Kölner Museumsplatz (1979-1986) sowie bei mehreren ›Stationen‹ der Hauptachse von Cergy-Pontoise.

Die Innengestaltung der Fortezza besteht aus einer Reihe von Holzinstallationen, die die gesamte Raumflucht im ersten Stockwerk einnehmen. Der Besucher soll bei der Besichtigung einem kleinen, in eine Kupferrinne gefaßten Wasserlauf folgen und dabei der Musik des Windes lauschen, die an die runden Pfeifen des Monuments von Beer Sheba erinnert. Auf das Thema der Ausstellung geht der Künstler mit ›Zwölf Bleistiftzeichnungen mit Blau und Gold, dem Frieden gewidmet‹ ein, die er als Illustration für das Buch ›Shalom‹ von Arie Eliav (Tel Aviv 1977) entworfen hat.

Nicht nur der Dualismus des Ortes oder die Windmusik erinnern an das Negev-Monument, sondern die gesamte Darlegung der künstlerischen Sprache. Von dieser titanischen Konfrontation der Erinnerung, dem Gegensatz von Leben und Tod, Rhetorik und Semiologie, Zeichen und Symbol ging alles aus. Die Apotheose von Florenz bestätigt diese Matrizenfunktion. Diese Formen, die nur dazu geschaffen scheinen, sich in die Landschaft und das Licht der Toskana einzufügen, wurden in der Wüste geboren. Nur wenigen der vielen Tausend Besucher des Forte di Belvedere in jenem Sommer 1978 war dies wohl bewußt.

Das sichtbarste Zeichen der engen Verbindung Karavans zu dieser Stadt, das reinste Zeichen seiner affektiven Identifikation, war der blaue Laserstrahl, der mit einem einzigen Strich durch den nächtlichen Himmel die Festung mit der Kuppel von Brunelleschi verband: von der Festung zur Kirche, von der Kirche zur Festung, vom geistlichen Zentrum zum weltlichen Arm, hin und zurück. Die Florentiner hatten sich an dieses Lichtzeichen in der Nacht gewöhnt, an jenen Binde-Strich zwischen Vergangenheit und Gegenwart der Stadt, an die Hauptachse ihrer Geographie und ihrer Geschichte. Als Karavan die Stadt verließ, verlöschte der Laserstrahl, und die Stadt hatte das Gefühl, etwas nicht Faßbares und doch tief Empfundenes zu verlieren, etwas wie ein lebendiges Symbol oder den Glanz der Erinnerung.

Im Zuge derselben Aktion verband Karavan Florenz mit Prato, der Nachbarstadt und alten Rivalin, indem er dort auf nicht weniger anspruchsvolle Weise den Innenraum des Castello dell'Imperatore gestaltete, jener Burg Friedrichs II., der sich selbst ohne einen einzigen Schwertstreich zum König von Jerusalem ernannt hatte. Von dem imposanten Bauwerk von 1248 stehen nur noch die Außenmauern der Viereckanlage (je 37 Meter lang und 10 Meter hoch) mit ihren Zinnen, dem Gesims, dem Wehrgang und acht Türmen. Auf dem westlichen Turm wächst ein Olivenbaum. Mehr brauchte es nicht, um Dani Karavan zu inspirieren. Wenn die Ausstellung von Florenz durch ein

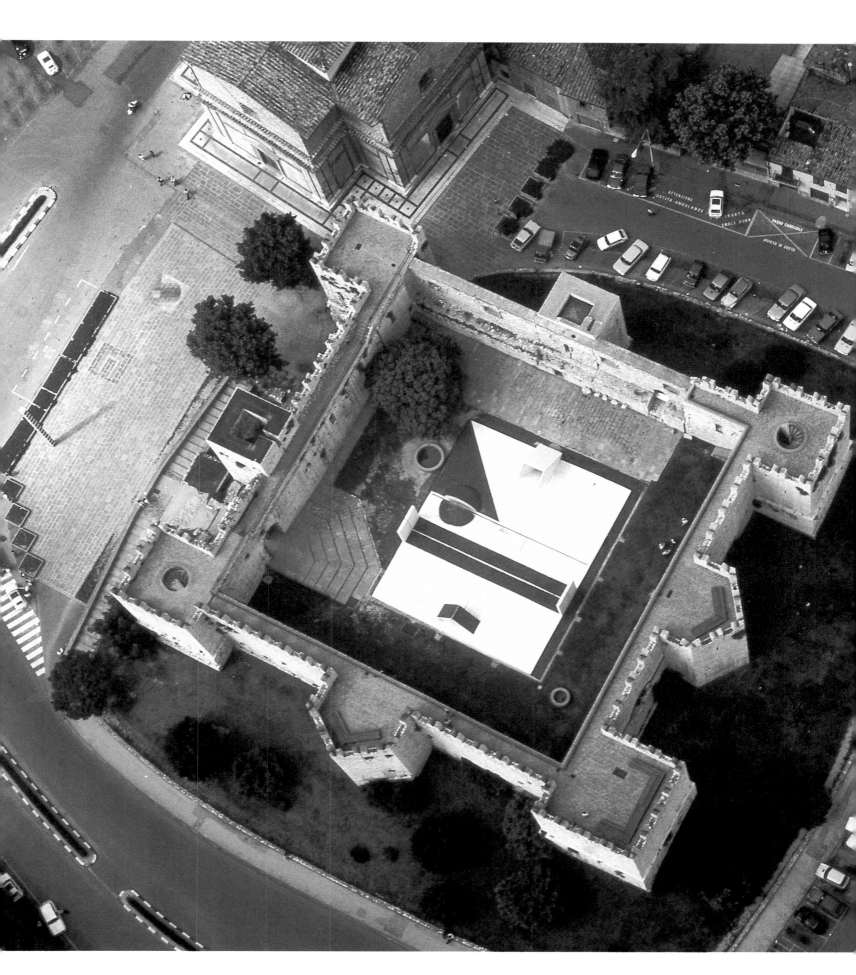

Seite 65 bis 69: ›Environment für den Frieden‹ aus weißem Beton, Olivenbäumen, Rasen, Wasser, Windorgeln und Lichtlinie,
mit Videodokumentation, Castello dell'Imperatore, Prato 1978 (oben Luftaufnahme des Kastells mit dem Environment von Dani Karavan) 65

vielmaschiges Netz aus privaten Freundschaften, offiziellen Kontakten und Zufällen möglich wurde, so ist die von Prato einem einzigen Manne zu verdanken: Giuliano Gori, einem Industriellen aus der Textilbranche und engagierten Förderer der Kunst. Genau wie ich hatte Gori 1976 in Venedig Karavans Kunst als eine Art Offenbarung erfahren. Als die Verhandlungen in Florenz ins Stocken gerieten, schlug er vor, das historische Kastell von Prato in das Programm und das Budget der Ausstellung mit einzubeziehen. Eine geniale Idee, die zu einem genialen Erfolg führte und eine dauerhafte Freundschaft zwischen den beiden Männern begründete. Um auch selbst eine gute Idee beizusteuern, schlug Karavan Gori vor, den weitläufigen Park um seine Residenz, die Villa Celle in Santomato di Pistoia, in einen Skulpturengarten zu verwandeln. Die Sammlung der Villa Celle, bei deren Entstehung Amnon Barzel mit Rat und Tat zur Seite stand und die später von Gori allein weitergeführt wurde, ist in wenigen Jahren ein in Italien einzigartiges Freilichtmuseum für moderne Plastik geworden, das die bedeutendsten Namen der modernen Kunst versammelt.

Jeder Künstler kam und suchte sich einen Platz aus, um am Ort selbst zu arbeiten. Robert Morris, Alice Aycock, Ulrich Rückriem, Dennis Oppenheim, George Trakas, Anne und Patrick Poirier, Richard Serra, Maurizio Staccioli, Fausto Melotti und natürlich Karavan waren die ersten. Eine zweite Phase umfaßt

bereits abgeschlossene Werke, z. B. von Magdalena Abakanowicz und Max Neuhaus, und andere, an denen noch gearbeitet wird: Alan Sonfist, Michel Gérard, Bukichi Inoué und Alberto Burri, der die Gestaltung des Eingangsplatzes übernommen hat. Die Nebengebäude der Villa Celle wurden so umgebaut, daß sie heute Interieurs, etwa von Sol LeWitt, Richard Long, George Segal, Gilberto Zorio, Giuseppe Pennone, Nicola de Maria oder Michelangelo Pistoletto, aufnehmen können.

Florenz und Prato: Eine Videoübertragung jeweils der anderen Veranstaltung schuf eine organische Verbindung zwischen den beiden Städten, überbrückte Jahrhunderte des Streites und der Zwietracht. Ein wahres Wunder, an das niemand zu glauben gewagt hätte, die rechte Antwort auf die Friedensbotschaft des israelischen Künstlers. Der von Amnon Barzel herausgegebene Katalog vermittelt in zahlreichen Dokumenten, Berichten von Zeitzeugen und Kommentaren einen umfassenden Eindruck vom Künstler und seinem Werk. Bruno Zevi, der den architekturkritischen Aspekt im Werk Karavans hervorhebt, erzählt eine Geschichte von den Dünen: Bei einem Besuch in Ostpreußen im Jahre 1920 steigt der berühmte Architekt Erich Mendelsohn auf die Dünen an der Ostseeküste, um in einer Reihe von Skizzen die ›Architektur der Dünen‹, ihre im Winde wechselnden Formen festzuhalten. Seine Frau Louise beschreibt das nach seinem Tod so: »In North-East Prussia, in what is now Russian territory, there

Die Lichtlinie

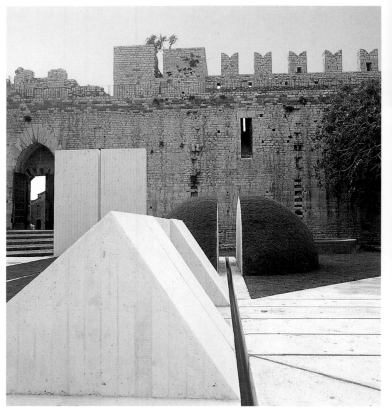

Die Wasserlinie

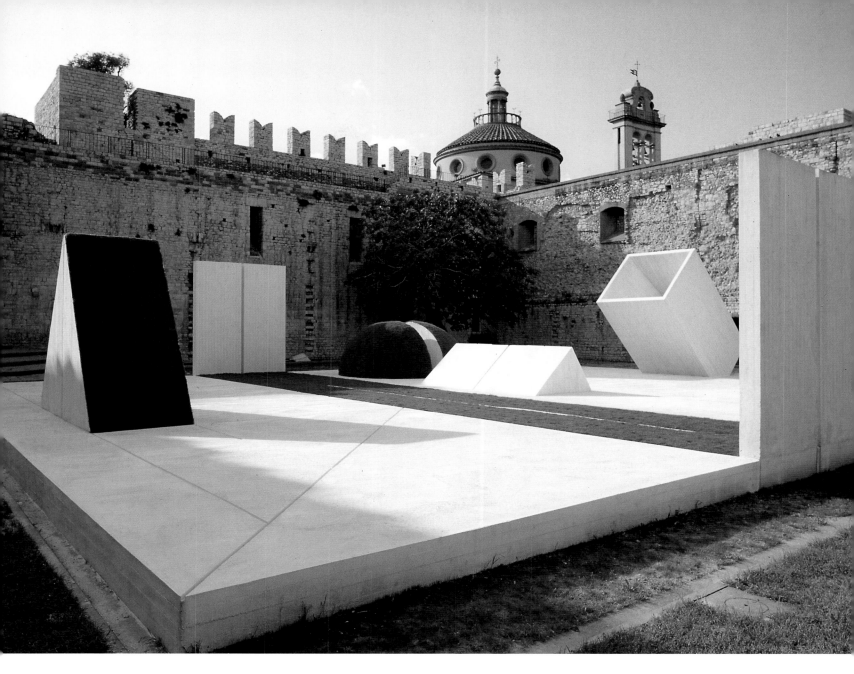

is an entrancing and primitive area named ›Kurische Nehrung‹: between the Baltic Sea and the fresh water of the ›Haff‹ are the dunes ... The wind constantly changed their outline; every day the dunes looked different. Erich kept discovering architectural qualities in them which he emphasized in his drawings.« Wenn man bedenkt, welche entscheidende Rolle Mendelsohn später im Mandatsgebiet Palästina spielen sollte, und sich seinen Einfluß auf die Gestaltung des Stadtbildes von Tel Aviv in Erinnerung ruft, dann wird die Bedeutung dieser Anekdote klar. Von der Ostsee bis zu den Hafenstädten Nordafrikas sind die Dünen doch überall gleich – trotz der unterschiedlichen Breitengrade. Sie sind eine besondere Landschaft, Teil des unsteten Universums. Die Metapher der Dünen, die Karavan mit Mendelsohn verbindet, verweist bei beiden auf eine besondere Beziehung zu Natur und Kultur, und sie ist Ausdruck eines universellen Verhaltensmodells.

Die Rhetorik des Zeichens überhöht die individuellen Wurzeln, ihre Einzigartigkeit und ihre Besonderheiten. Die Symbole entspringen dem Herzen des Menschen, seinem Wesen, das keine Grenzen kennt. Wenn man bei Karavan von einer Semiologie der Symbole sprechen kann, so deshalb, weil seine Sprache die einer umfassenden Seinslehre ist. Die formale semiotische Struktur ist zugleich Ursache und Wirkung einer allgemeingültigen Botschaft. Die Rhetorik der speziell israelischen Zeichen tritt völlig hinter die semiotische Spannweite der jüdischen Seele zurück. Das Symbol als Mittel zum Leben erhebt sich weit über das Zeichen, das es nur zu betrachten gilt.

Meine Absicht ist es nicht, die Universalität der jüdischen Seele am Beispiel Karavans und der Metapher von den Dünen in den Himmel zu heben. Gott und dem Künstler sei's gedankt, daß wir uns hier im Bereich des ›asthein‹ und nicht in dem des ›noein‹ befinden, daß wir dabei sind, die Dinge zu fühlen und

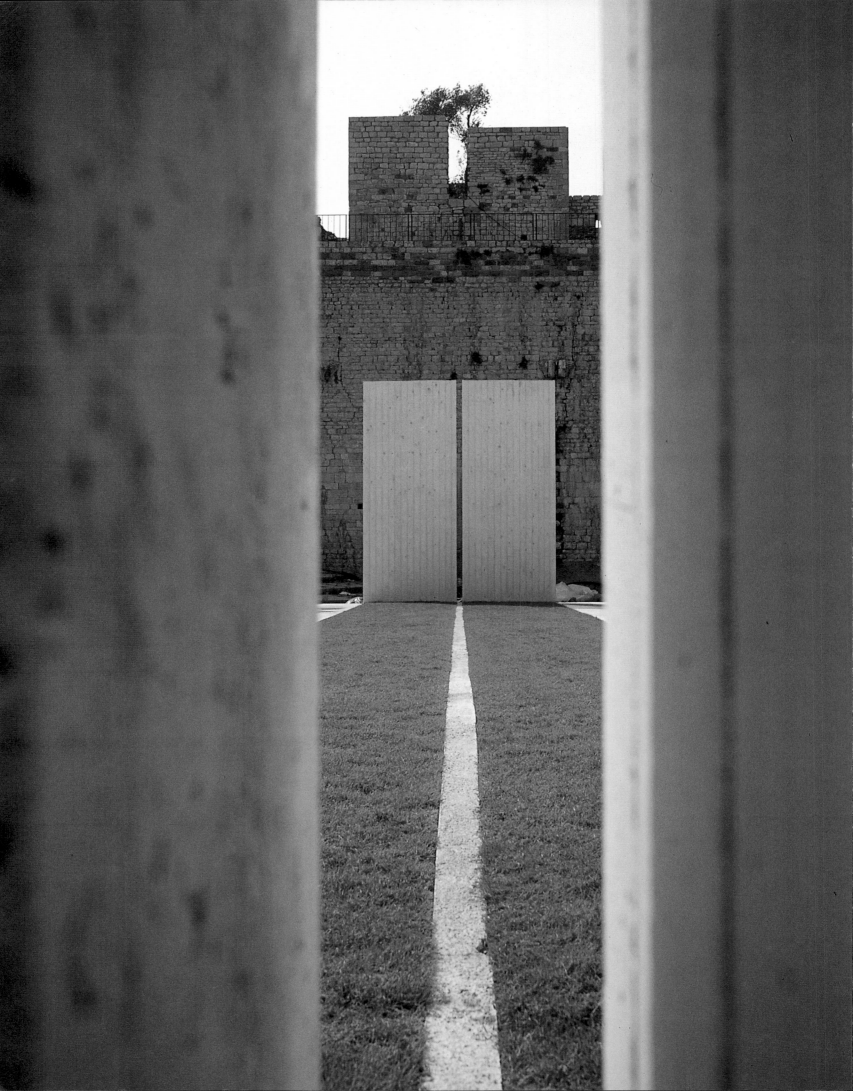

 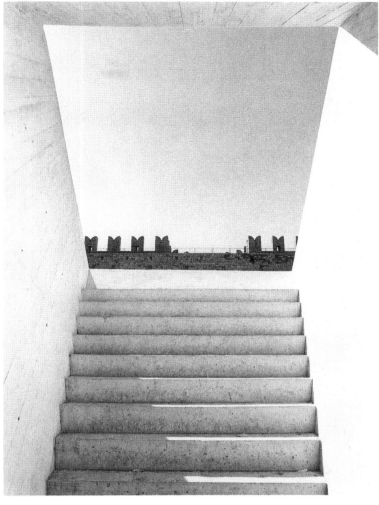

nicht zu erkennen. Der Mensch lebt in einer Welt der Symbole und nicht in der Welt des Zeichens. Der semiotische Geist Karavans ist Ausdruck eines reinen ästhetischen Bewußtseins. Während seines Aufenthaltes in Florenz konnte Karavan nach Herzenslust über die Inschrift beim Eingang zu seinem Atelier an der Piazza Savonarola 18 meditieren: »Onorate l'arte che è vita della vita.«

Das ästhetische Bewußtsein des Menschen anzuerkennen, bedeutet zugleich, das Wesentliche dieses Bewußtseins in die eigene Existenz einfließen zu lassen und einer bestimmten Philosophie der Handlung zu folgen. Die moralische Konsequenz ist offensichtlich. Karavan hat sie politisch umgesetzt: Auch später begegnen wir in seinem Werk der Sehnsucht nach dem Kibbuz Harel und dem nie endenden Diskurs über den Frieden. Die Ästhetik Karavans hat die Zeichen der Natur in Symbole verwandelt, die als Maß dienen können. Die Zahl ist die Gleichung für den Frieden. Ästhetik und Politik fügen sich in einer umfassenden Seinslehre harmonisch zusammen.

Linke Seite:
Die Linie zum Olivenbaum
auf dem Turm

Stilübungen

Nach Florenz und Prato gönnt sich Karavan keine Pause, sondern macht sich gleich wieder an die Arbeit. 1980 ist ein fruchtbares Jahr in seinem Schaffen. Bedeutende Werke sind der mit Marmor gestaltete Eingangsbereich des Noga-Hilton-Hotels in Genf, die Holzinstallationen bei der Baseler Kunstmesse (Stand der Galerie Goldmann aus Haifa) und der Eingang der FIAC (Kunstmesse) in Paris (Galerie Jeanneret, Genf). Er beteiligt sich in Venedig an der parallel zur Biennale laufenden Ausstellung ›Venedig Museum Zeit‹. Und auch in Israel gibt es viel zu tun. Karavan macht eine Environment-Skulptur aus Aluminium für die neue Zentrale der Leumi-Bank in Tel Aviv, nimmt am internationalen Symposion in Tel Hai teil und schließt die Gestaltung des Vorplatzes vor dem Gebäude des ›Joint Distribution Committee‹ (eine internationale Hilfsorganisation für jüdische Gemeinden in Not) in Jerusalem ab.

Tel Hai, ein Kibbuz im äußersten Norden Obergaliläas, an der syrisch-libanesischen Grenze vor den Golan-Höhen ist eine Hochburg der Geschichte des Zionismus und seiner ersten Pioniere. Dort findet im September 1980 der erste Teil eines internationalen Symposions für zeitgenössische Kunst zum Thema ›Environment und Multi-Media-Performance‹ statt. In einer so brisanten und geschichtsträchtigen Umgebung erhält die Beset-

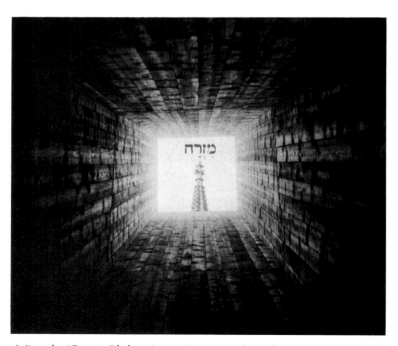

›Mizrach‹ (Osten), Blick auf eine Turmspitze des Kölner Doms durch die Teleskop-Skulptur aus Holz, Museum Ludwig Köln 1981

zung des Geländes durch die Künstler eine besondere Bedeutung. Für mich war es eine äußerst bereichernde Erfahrung, die Arbeiten Ezra Orions, die gemalten Bäume und Schafe Menashe Kadishmans und die achteckigen Modulstrukturen Zvi Heckers zu sehen. Dort entdeckte ich auch Serge Spitzer und Ofer Lelouche. Im Himmel Obergaliläas wiederholte Dani Karavan den nächtlichen Akt von Florenz und projizierte einen grünen Laserstrahl vom Wachturm von Tel Hai zum Wachturm von Beit Hashomer, einem nahegelegenen, ebenso historischen Kibbuz auf einem Hügel gegenüber dem Golan. Das Symbol des Lichtstrahls erhielt in diesem weit weniger friedlichen Himmel eine andere Konnotation: Das Friedenszeichen wurde zum Alarmsignal. Karavan hatte das Ereignis herbeigeführt, indem er in den nächtlichen Raum das Symbol der Veranstaltung schrieb: ein Signal des Friedens in einem Himmel des Krieges.

Das ›Joint‹-Gebäude in Givat Ram in Jerusalem, in dem früher die archäologische Fakultät untergebracht war, wurde von Ze'ev Rechter entworfen und von dessen Sohn Yaakov umgebaut und vergrößert. Karavans Projekt beruht auf dem Konzept der begrünten Formen und nutzt den Rasenhügel beim Eingang des Gebäudes. Ein Wasserlauf durchquert in Längsrichtung eine Kuppel aus behauenen Steinen, die seitlich von einem flachen Stufenbogen und einer großen Sonnenuhr aus geschliffenem Stein überragt wird. Der Vorplatz des Gebäudes wurde ebenso wie sein direkter Zugang von der Straße in die Gesamtgestaltung einbezogen. Die begrünten Formen müssen regelmäßig ausgebessert werden, denn die Platzgestaltung lädt eher zum Durchqueren als zum Betrachten ein. Dieses schlichte Werk, dessen Wirkung auf den begrünten Strukturen und dem Kontrast zwischen glattem und behauenem Stein beruht, öffnet sich weit in die Umgebung und ist von seltener Schönheit.

Während der ›Westkunst‹-Ausstellung 1981 in Köln zeigt Karavan ein Geist und Sinne gleichermaßen ansprechendes Meisterwerk: Am Eingang des (alten Gebäudes des) Wallraf-Richartz-Museums/Museums Ludwig konstruiert er einen 7,5 x 6,5 x 12,25 Meter großen teleskopartigen Holzrahmen, ein gigantisches Zielfernrohr, das vom Boden aus schräg nach Osten gerichtet ist, die Glasfassade durchbricht und die Spitze des Kölner Doms am Himmel fixiert. An der Glasfront verweist der hebräische Schriftzug ›Mizrach‹ auf die Symbolik des Orients, genauer noch auf die Gegenwart des Ostens während einer Veranstaltung, die der Kunst des Westens gewidmet ist …

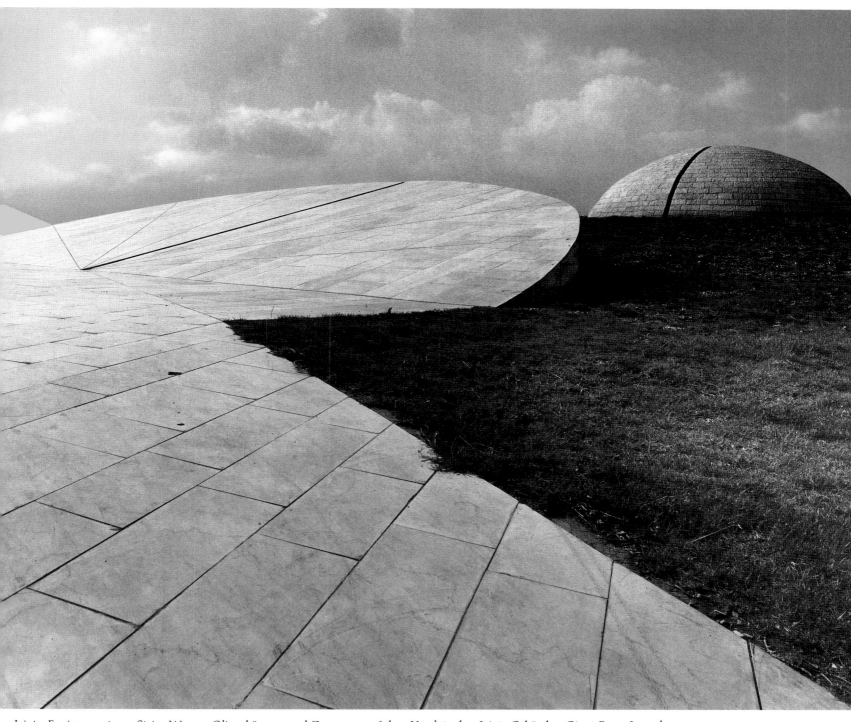

›Joint‹, *Environment aus Stein, Wasser, Olivenbäumen und Zypressen auf dem Vorplatz des* ›Joint‹-*Gebäudes, Givat Ram, Jerusalem 1980*

Gleichzeitig mit ›Mizrach‹ und ›A Solution for a Situation‹ für die Ausstellung ›Tendenzen der israelischen Kunst 1970-1980‹ während der Art Basel beteiligt er sich an der Ausstellung ›Mythos und Ritual‹ im Kunsthaus Zürich. Man könnte meinen, Erika Billeter, die Organisatorin der Ausstellung, habe den Titel eigens für ihn gewählt. Er führt ein ›Sand Drawing‹ aus, das aus einem kleinen Hügel und einer Vertiefung besteht, in die er einen Zweig steckt. Mythen nähren Rituale, sagt man. Karavan besitzt offenbar die seltene Gabe, den phänomenologischen Prozeß umzukehren und das Ritual semiotisch in einen Mythos zu verwandeln – und damit die Gerüchte zu bestätigen, er sei der Mann, ›der für jede Situation eine Lösung parat hat‹.

Das Eis ist gebrochen. In den achtziger Jahren stehen Stilübungen und Ausstellungsbeteiligungen auf dem Programm, großformatige monographische Interventionen (Ausstellungen von übergreifenden Ambientes in verschiedenen Museen), Realisationen von Environment-Skulpturen in situ und langfristig angelegte große Projekte.

Zu den Stilübungen und Ausstellungsbeiträgen gehören Werke höchst unterschiedlicher Bedeutung und Wirkung, die von Routinearbeiten bis zum spektakulären Erfolg reichen: Die Teilnahme an den Ausstellungen von La Villedieu in Saint-Quentin-en-Yvelines, die vom französischen Staatssekretariat für neue Städte in der Ile de France organisiert wurden (›Chemin faisant‹, 1981; ›Eaumage‹, 1984); Interventionen zum Thema Baum bei verschiedenen Gemeinschaftsausstellungen (Reihe von Olivenbäumen und Basaltblock in Tel Hai 1983; Reihen von Olivenbäumen bei der Ausstellung ›Künstler gegen den Libanon-Krieg‹, Kibbuz Ga'ash 1985; ›Der Baum‹, Ausstellung der Kunstvereine Heidelberg und Saarbrücken 1985); verschiedene Laserprojektionen, angefangen mit der berühmten Linie Musée d'Art Moderne − Eiffelturm − La Défense, die am Pariser Himmel drei Monate lang zu sehen war und die Ausstellung ›Electra‹ im Musée d'Art Moderne de la Ville de Paris begleitete (1983/84), sowie weitere Laser in Rennes (›Ars + Machina‹, Maison de la Culture 1984) und Marseille (›Deux lignes parallèles‹ 1986); verschiedene Installationen in Sand im Jahre 1985 (›Time‹ in der Ausstellung ›Two Years of Israeli Art‹, Tel Aviv; ›Be'er‹ für die von der israelischen Regierung im Grand Palais in Paris organisierte Ausstellung ›La Bible‹; ›Sand‹, Biennale von São Paulo); 1986 Teilnahme an der Veranstaltung ›Questions d'Urbanité‹ mit Jean-Pierre Raynaud und Gérard Singer in der Pariser Galerie Jeanne Bucher und an einem Symposion über ›Glas‹ in Leerdam in den Niederlanden.

All diese Werke Karavans sind Routinearbeiten, mit denen der Künstler sich in seiner künstlerischen Sprache üben will. Manche der genannten Stilübungen sind so spektakulär, daß sie sich bereits mit den komplexeren und ausgefeilteren Beiträgen zu Ausstellungen messen können. Die bei der Biennale in Middelheim (Antwerpen) 1983 vorgestellte ›Bridge‹ ist eine meisterliche Lektion in kritischer Architektur. Gewiß ist ›Bridge‹ auch eine Brücke, aber keine echte Brücke. Es ist eine Brücke über einen Teich, die jedoch keine Verbindung zum Ufer besitzt, nicht zum Überqueren des Wassers dient, sondern zu dessen meditativer Betrachtung auffordert. Ein weiteres kontemplatives Objekt entstand im Juni 1983 im Musée d'Art Moderne de la Ville de Paris: ›Réflexion/Réflection‹. Karavan bedeckte den Boden und die Wände der unteren Terrassen des Palais de Tokyo mit glänzenden Metallfolien und verwandelte so den fensterlosen Raum in einen prismatischen Spiegel, der das Museum und die Bäume am Seineufer reflektierte. Architektur und Natur wurden gleichermaßen verzerrt, getreu dem Titel des Werkes, in dem der französische Begriff in korrekter Schreibweise (réflexion) neben sein falsch geschriebenes Synonym (réflection) trat. In der Verzerrung enthüllte sich die Realität der vorhandenen Reflexion.

›Be'er‹ (Quelle), Sand-Environment in der Ausstellung ›La Bible‹, Grand Palais, Paris 1985

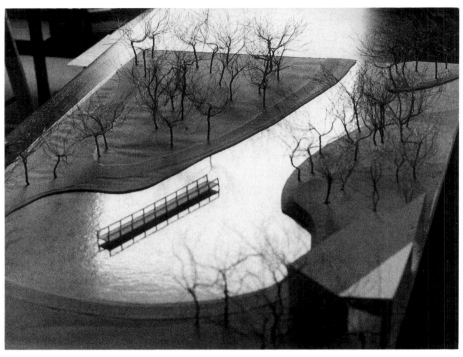

Modell für ›Bridge‹,
Holz-Environment auf
der Biennale der Skulptur,
Middelheim, Antwerpen,
1983

Rechts:
›Réflexion/Réflection‹,
Environment aus Aluminiumspiegeln
im Hof des Musée d'Art Moderne
de la Ville de Paris 1983

›Bridge‹, Holz-Environment auf der
Biennale in Middelheim 1983

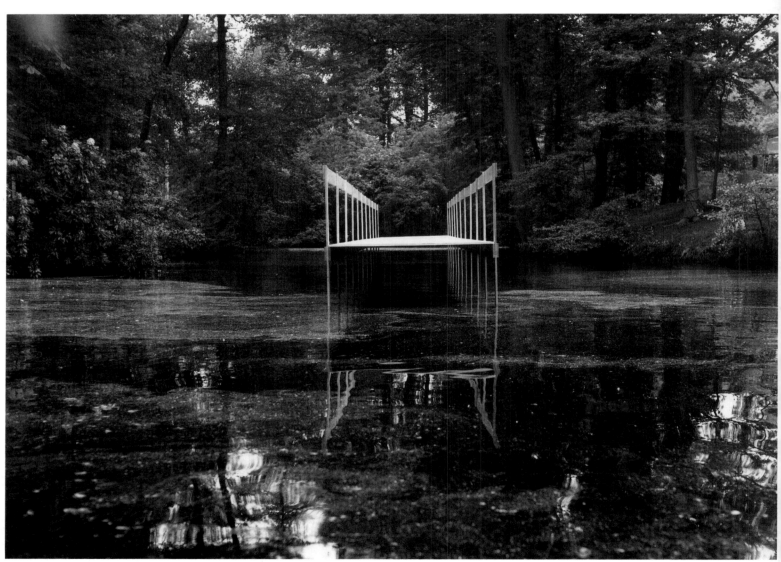

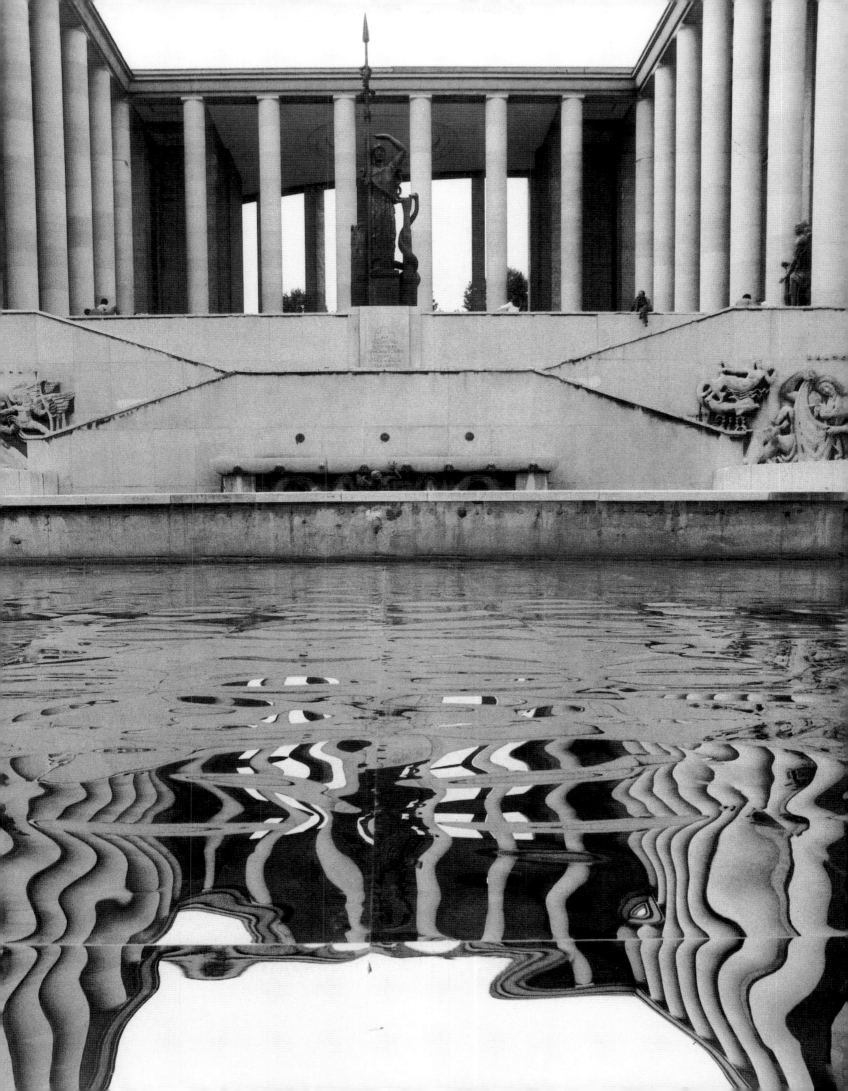

Erste großformatige Monographien

Die ersten Monographien Dani Karavans im großen Maßstab sind die ›Makom‹ – ›totale Ambiente‹ im Museum von Tel Aviv (Januar-Februar 1982), in der Kunsthalle Baden-Baden (Juni-Juli 1982) und im Zentrum für Visuelle Kunst De Beyerd in Breda (April-Juni 1984) –, zwischen denen das doppelte Environment ›Way‹ und ›Bridge‹ im Kunstverein Heidelberg (1983) liegt.

›Makom‹ ist ein neues Ausstellungskonzept im Werk Karavans, dessen Prinzip Marc Scheps im Katalog des Museums von Tel Aviv klar dargelegt hat. ›Makom‹ bezeichnet zunächst einen strukturierten Rundweg durch einen bestimmten Ort – das Museum –, dem man sich auf diesem Weg nähert, um ihn dann vollkommen zu durchdringen. Es bedeutet zugleich eine Folge von Environments, die dem Repertoire des Künstlers entstammen und dem Ort entsprechend variiert wurden. ›Makom‹ ist schließlich auch eine Ausstellung von Dokumenten, Entwürfen und Modellen für bereits existierende Werke oder noch laufende Projekte. Das Prinzip ist offensichtlich von den Installationen des Forte del Belvedere abgeleitet, unterscheidet sich jedoch von diesen in einem wesentlichen Punkt: Hier geht es nicht darum, sich an einen historischen Ort anzupassen, sondern einen modernen und technisch anpassungsfähigen Raum einzunehmen – einen Museumsraum, der per definitionem flexibel und objektiv, neutral und den Interventionen des Künstlers gegenüber offen ist. Der von Karavan festgelegte Parcours unterzieht das Museum, seine äußeren Formen und seine Lage in der Stadt einer kritischen Prüfung, und auch die Innenräume werden durch den Eingriff des Künstlers einer Bewährungsprobe ausgesetzt. Es handelt sich so letztendlich um eine Überprüfung der Funktionalität des Museums.

Marc Scheps, damals Direktor des Museums von Tel Aviv, hat sehr gut verstanden, worum es geht, was mich eigentlich nicht überraschte. Wir haben uns 1961 in Paris kennengelernt, als der Nouveau Réalisme sich gerade durchsetzte. Marc verfolgte eine Aktion der Besitznahme, die der von mir initiierten Bewegung sehr nahekam: Sie beruhte auf dem Fällen und Anbrennen von Baumstämmen, die dann in Fluchten aufgestellt wurden. Er war für die Probleme der Inbesitznahme von Gelände sehr empfänglich und hatte in der Galerie J ein ›Environnement sabra‹ ausgestellt. Das Zusammentreffen von Scheps und Karavan 1982 ist ein voller Erfolg. Scheps versteht sofort, daß die Vorbereitungsarbeiten genauso wichtig sind wie die Ausstellung selbst. Er ist von Anfang bis Ende dabei und gibt später einen Katalog heraus, in dem er die verschiedenen Phasen dokumentiert und dessen Entstehung er persönlich überwacht.

Der Parcours des Museums von Tel Aviv besteht aus einem 150 Meter langen hölzernen Steg: Er beginnt an der Straße mit einem Portal, in dem einige Stufen hinaufführen, überquert dann den gesamten Platz vor dem Museum auf gerader Linie zum Haupteingang und dringt in das Gebäude ein. Dort erhebt er sich in der Mitte der Eingangshalle schräg gegen ihr Glasdach zur Zacks Hall in der ersten Etage und tritt an deren anderem Ende wieder nach außen, wo die Linie von einer Reihe von Olivenbäumen wieder aufgenommen und fortgesetzt wird. Diese Olivenbäume führen zu einem Eukalyptushain, der das Gebäude an sein städtisches Umfeld anbindet. Es braucht wohl nicht gesagt zu werden, daß die Eukalyptusbäume von Abi Karavan gepflanzt wurden und die Olivenbäume eine Hommage des Sohnes an den Vater darstellen. Die Breite jeder Holzbohle beträgt übrigens achtzehn Zentimeter – Achtzehn, ›Haim‹, das Leben, die Schlüsselzahl der Kabala. Unwillkürlich denkt man an Barnett Newman, der seine monochromen Bildräume auf der Grundlage der Zahl achtzehn oder ihrer mit der Zahl drei multiplizierten Bruchteile aufteilte.

Der Raum der Zacks Hall ist als Holztunnel gestaltet, der sich einerseits auf das Glasfenster mit Blick auf die Bäume draußen öffnet, wo auch die Luftzuführungsleitungen für die Windflöten liegen. Die andere Öffnung des Tunnels ist auf den zentralen Platz gerichtet, ein großes Sandbecken, durch dessen Mitte eine Wasserrinne verläuft. Sie fängt das Wasser auf, das aus einer Leitung an der Decke tropft. Auf der gegenüberliegenden Seite ist eine Art Podium mit vorgelagerten Stufen und einem Seitengeländer aufgebaut. Entlang der Wände verläuft eine Galerie aus schräg angebrachten Holzbohlen. In einem Raum für graphische Kunst im Erdgeschoß des Museums ist die Dokumentation untergebracht, und auf einem Monitor beim Eingang zur Cafeteria wird ununterbrochen ein Film über Karavan gezeigt. Er ist das Werk des Filmemachers Yachin Hirsch. In der Eingangshalle steht neben der Stelle, an der der hölzerne Parcours einen Knick macht und zum Sprungbrett in den Himmel wird, das Modell der

Seite 77 bis 81:
›Makom‹, Environment aus Holz, Sand, Olivenbäumen,
Wasser und Windorgeln im Tel-Aviv-Museum 1982

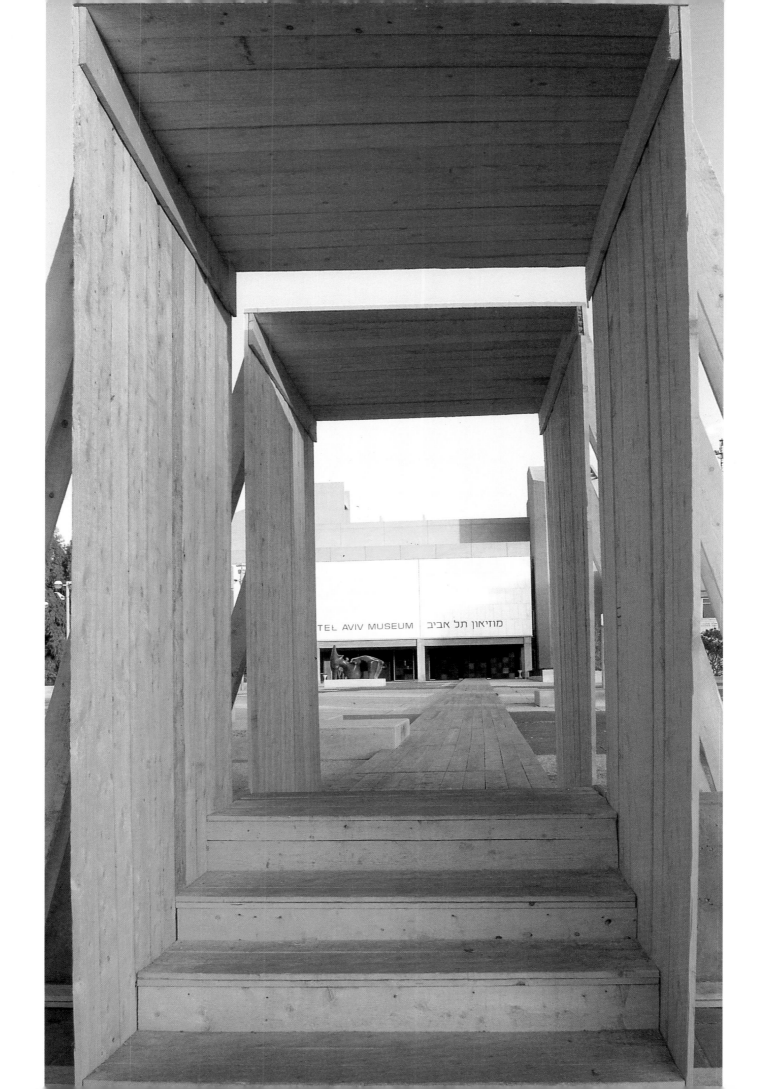

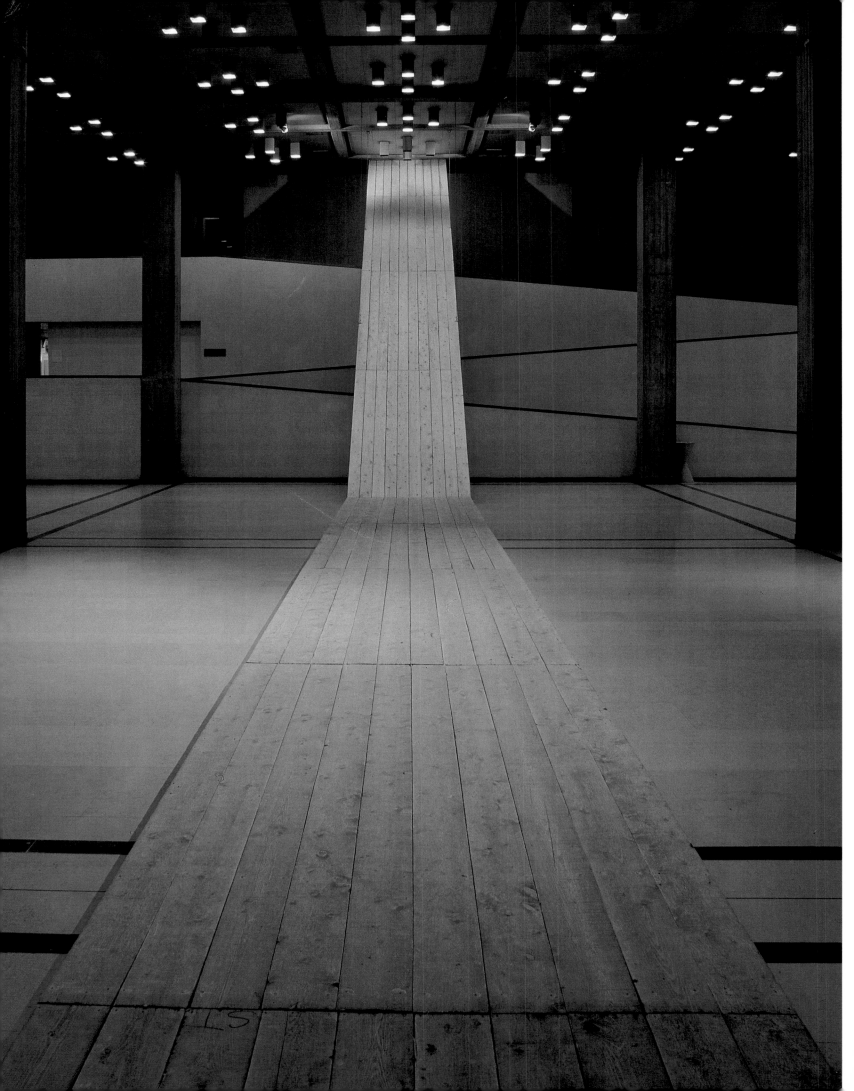

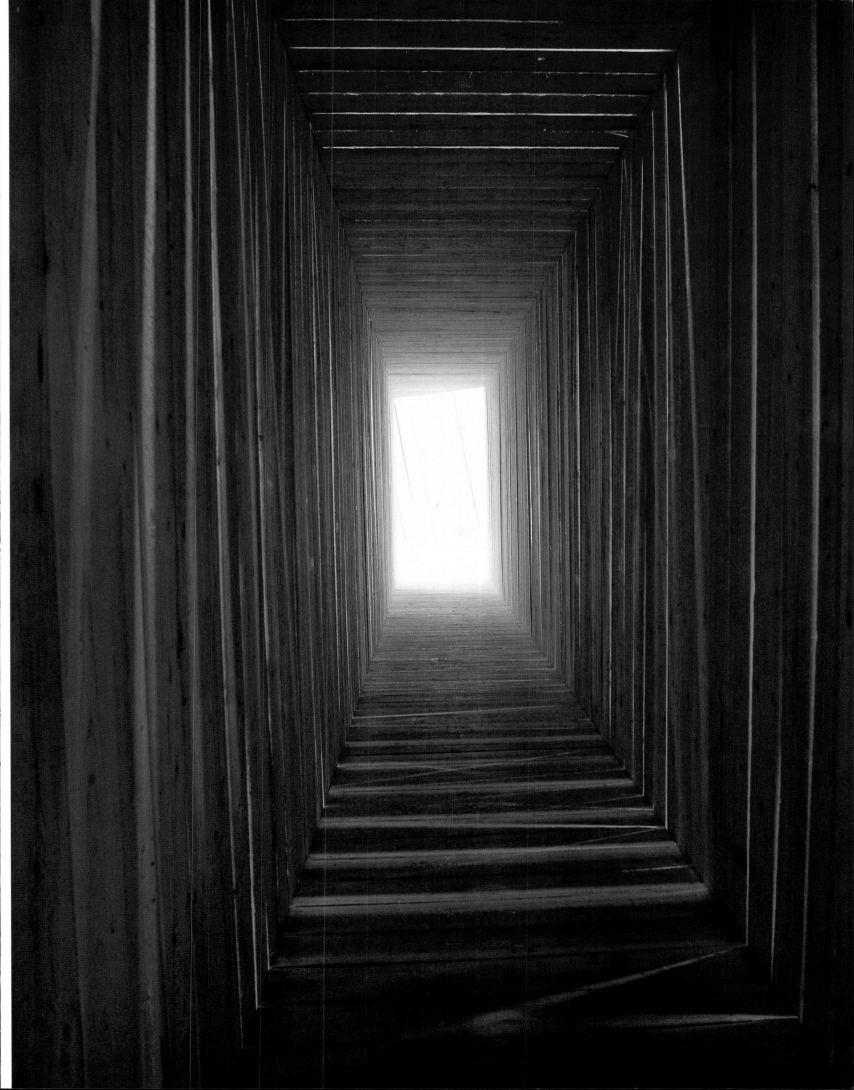

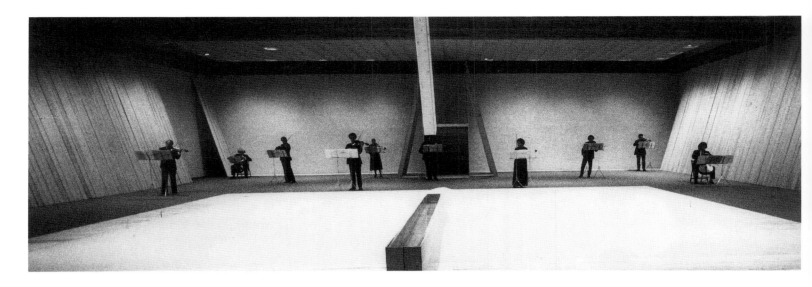

Hauptachse von Cergy-Pontoise im Maßstab 1:1000. Heute nimmt diesen Platz die Skulptur ›Measure‹ ein.

Karavan, der zu dieser Zeit in Paris wohnte, arbeitete in einem Studio beim Centre Pompidou an dem Projekt von Cergy. Dort fertigte er auch das Modell der Zacks Hall im Maßstab 1:50 an, an dem er verschiedene Lösungen ausprobieren konnte. Während der Arbeiten in Tel Aviv konnte er so in Paris Entscheidungen treffen und damit Zeit sparen. Die Ausstellung war in weniger als einem Monat aufgebaut.

Der Titel der Ausstellung war ein Problem und ist das Ergebnis einer langen Diskussion zwischen Scheps und Karavan. Dieser lehnt klassische Begriffe der modernen Kunst im Zusammenhang mit seinem Land ab. Man muß sagen, daß Karavan abgesehen von direkten Bezügen zum Thema Frieden stets rein technische Titel für seine Werke wählte (›Measure‹, ›Réflection‹,

›Line of Light‹, ›A Solution for a Situation‹, ›Sand Drawing‹). ›Mizrach‹, 1981 in Köln, ist der erste hebräische Titel, den der Künstler wegen seines semantischen und semiotischen Reichtums wählt. Andere Titel dieser Art sind ›Makom‹, ›Be'er‹ und ›Ma'alot‹.

Warum ›Makom‹? Es handelt sich um einen Raum, und das Wort, dessen Wurzeln im Kanaanitischen und Arabischen liegen, kann fast alles bedeuten. Es deckt die gesamte Bandbreite des Konzepts ab, es bedeutet Verbindung und bezeichnet den Raum, den es einzunehmen gilt oder der in Besitz genommen wurde, den individuellen oder kollektiven Raum, das Siedlungsgebiet einer Gemeinschaft, Platz als Sitz oder als freier Raum, Statut oder Situation. Ein Begriff, der überall paßt und den — seit Danziger — alle israelischen Bildhauer benutzten, die sich mit dem Problem des Environment befaßt haben.

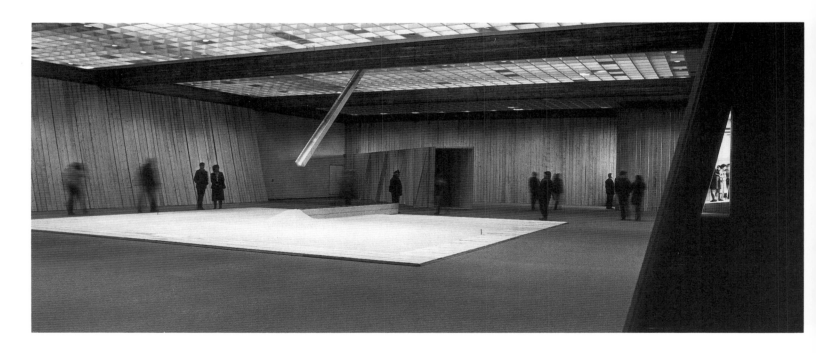

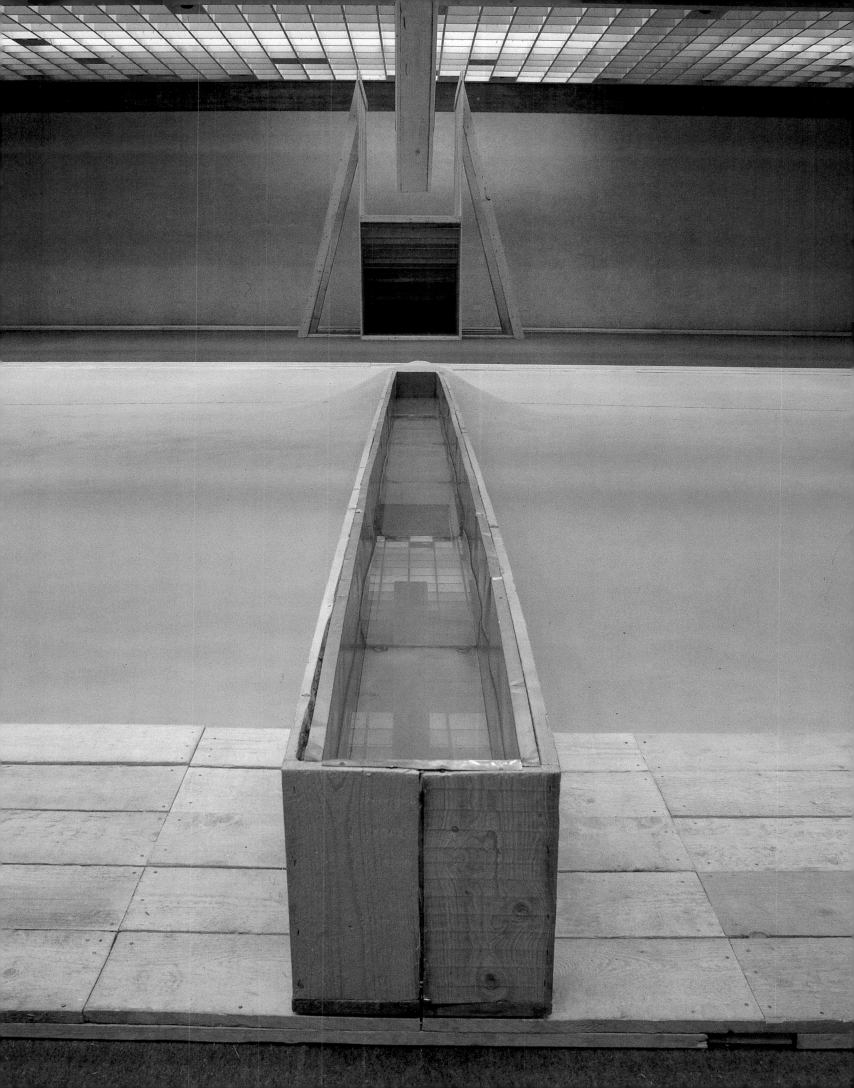

›Makom‹ und Konsorten

›Makom Tel Aviv‹ ist das Vorbild für die späteren großräumigen Einzelausstellungen, so zunächst in Baden-Baden im Juni/Juli 1982, wo die damalige Leiterin der dortigen Kunsthalle, Katharina Schmidt, in Zusammenarbeit mit Marc Scheps die Organisation übernimmt.

Der Raum ist analog gestaltet. Auch hier finden wir den hölzernen Laufsteg, der im Park bei dem Bach Oos beginnt, über den Rasen verläuft, ins Gebäude eindringt und es steil emporstrebend wieder verläßt. Im Innern der Kunsthalle folgt der Parcours der Saalflucht und füllt die Flure zwischen den einzelnen Sälen ganz aus. Auch hier setzt Karavan auf den Sand als vorzügliches Symbol der Natur. Auch hier ist ein Raum der visuellen und audiovisuellen Dokumentation vorbehalten. Der Parcours erfüllt seine kritische Funktion. In Tel Aviv betonte Karavan mit seiner Installation den Abstand des Museumsgebäudes zu seiner unmittelbaren Umgebung, dem Justizpalast einer-

seits und dem Verteidigungsministerium auf der gegenüberliegenden Seite des Shaul Hamelech Boulevards andererseits. Der Museumsvorplatz diente als Schutzbereich, als ruhige Pufferzone zwischen dem ›Heiligtum‹ und dem Verkehr und dem Geschäftsleben der Straße. (Ich frage mich, ob man heute noch von einem ›Heiligtum‹ sprechen kann, nachdem das Verteidigungsministerium einen gigantischen Signalturm errichten ließ, der wie ein riesiger Totempfahl, mit Projektoren, Antennen und Radarschirmen gespickt, das Stadtviertel überragt und dessen eckige, aggressive Betonformen von ausgesuchter Häßlichkeit sind ...) In Baden-Baden unterstreicht Karavan die Schönheit der Natur und die harmonische Einbettung der Kunsthalle in den Park. Um so

Unten und rechte Seite:
›Makom‹, Environment aus Holz und Sand
in der Kunsthalle Baden-Baden 1982

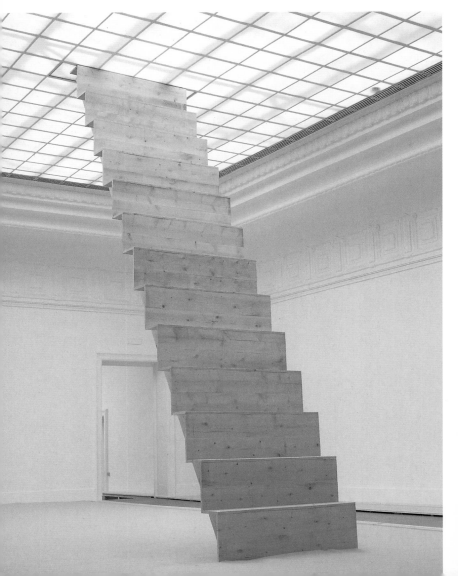
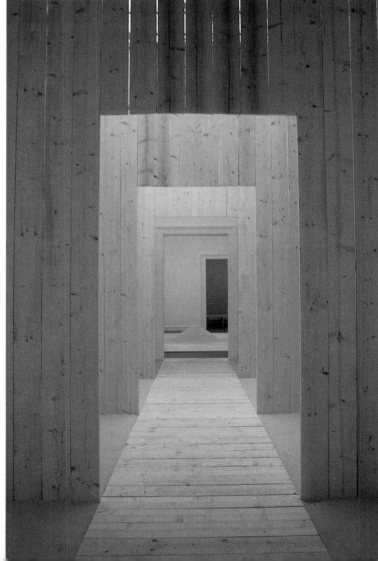

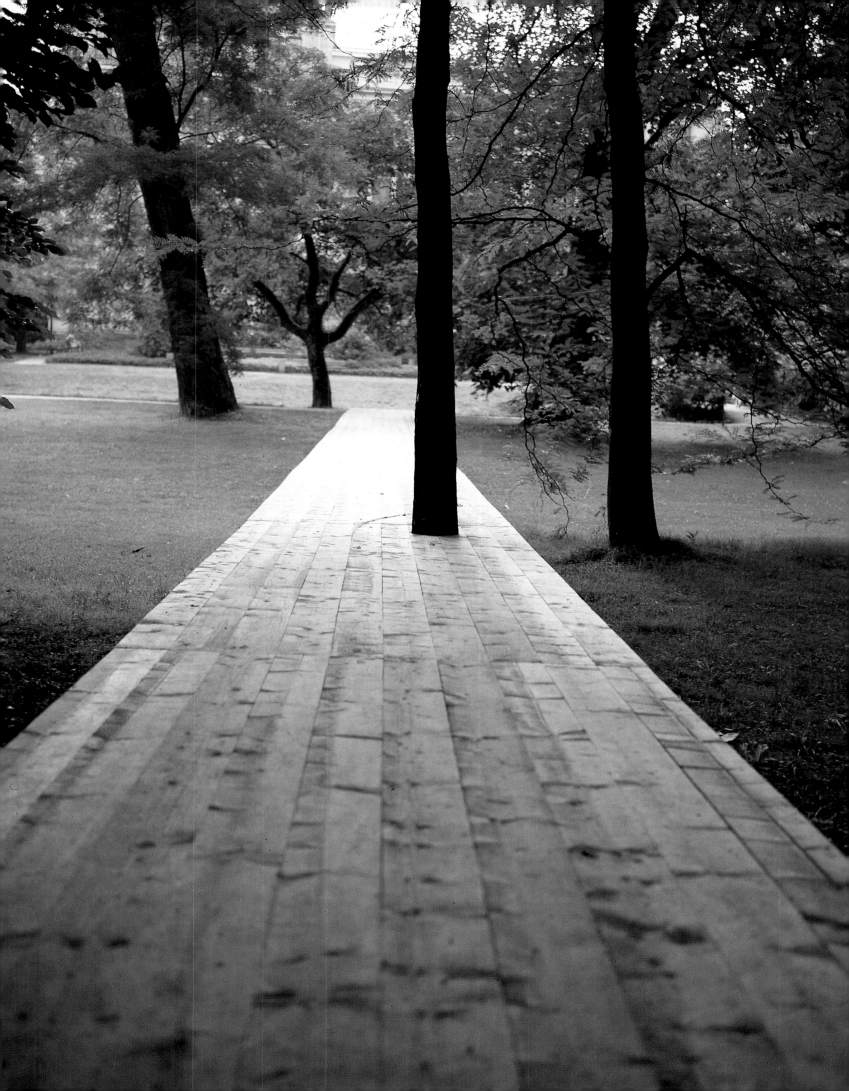

deutlicher verweist er andererseits auf die Enge, die in den überalterten Sälen herrscht: Der Parcours sprengt geradezu die inneren Strukturen des Baus. Dem Beispiel von Marc Scheps folgend, verwendet Katharina Schmidt größte Sorgfalt auf den Katalog. Ihre besondere Aufmerksamkeit gilt den Treppen und Stufen (Ma'alot) im Formenrepertoire Karavans, deren semiotische Bedeutung sie sehr gut herausarbeitet, indem sie diesen Grundbegriff aus der Sprache des Künstlers mit seinem biblischen Ursprung (der Jakobsleiter, wie sie in Genesis 28, 10-13 beschrieben ist) in Verbindung bringt und in Analogie setzt zu ›Environments‹ anderer Kulturen (die Stufenpyramide von Sakkara, Monte Alban in Mexiko, die indischen Observatorien des 18. Jahrhunderts und besonders der astronomische Garten des Jai Sing II., der Misra Cantra in Delhi).

Im Heidelberger Kunstverein präsentiert Karavan von September bis November 1983 zwei Werke. ›Weg‹ ist ein hölzerner Laufsteg vom Garten zum Gebäude des Kunstvereins, der an seinem Ende nach oben weist und dem als Orientierungspunkt ein Baum dient. Diese Installation ist der von Baden-Baden nahe verwandt. Ein zweiter Anhaltspunkt verleiht diesem ›Ambiente‹ jedoch seinen spezifischen Charakter. Bei der Installation seines Parcours traf der Künstler auf eine allegorische Skulptur der Justitia von Konrad Linck (1788), die Begleitfigur des Standbilds der Minerva auf der Alten Brücke in Heidelberg. Die Figur der Justitia – Verkörperung des Gesetzes – läßt ihren friedvollen Blick über den Steg gleiten. Indem er sich für diese so rhetorische Figur als Symbol für den Bezug zwischen Natur und Kultur entscheidet, steigert sich Karavan ins Barocke und distanziert sich auf ironische Weise von sich selbst. Hans Gercke, der Leiter des Kunstvereins, gab einen Katalog mit zahlreichen Abbildungen der Werke Karavans heraus. Er umfaßt auch einen bedeuten-

›Weg‹, Holz-Environment für den Heidelberger Kunstverein 1983

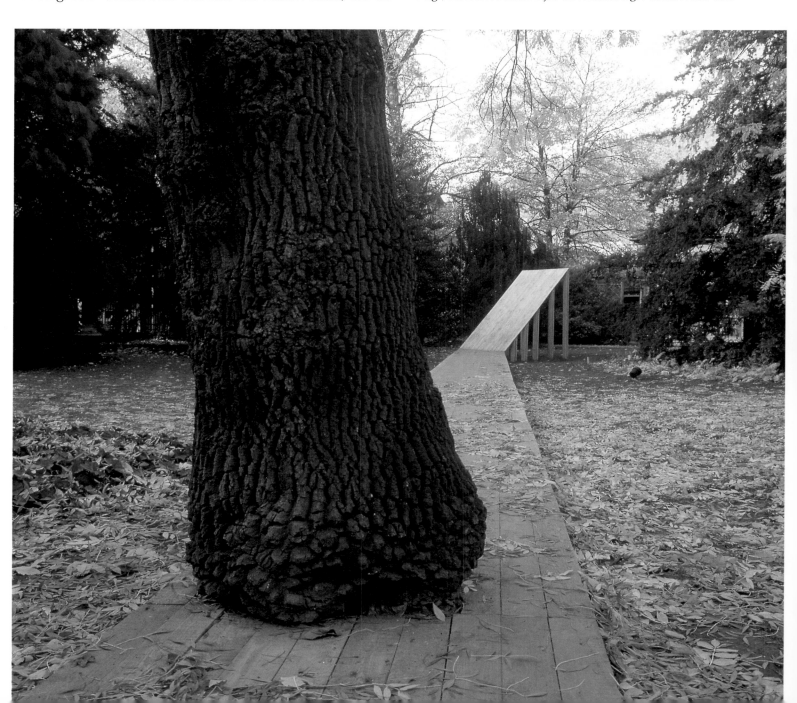

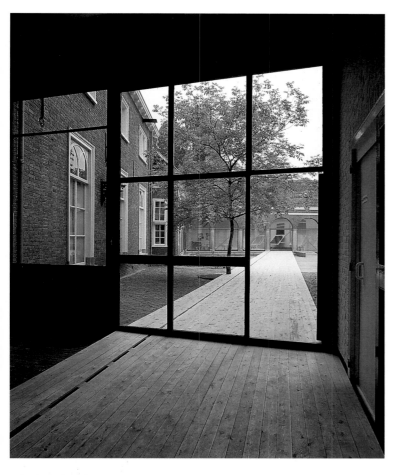

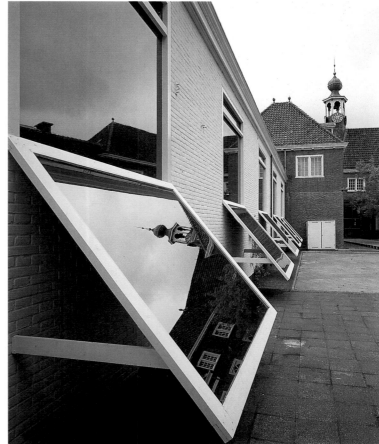

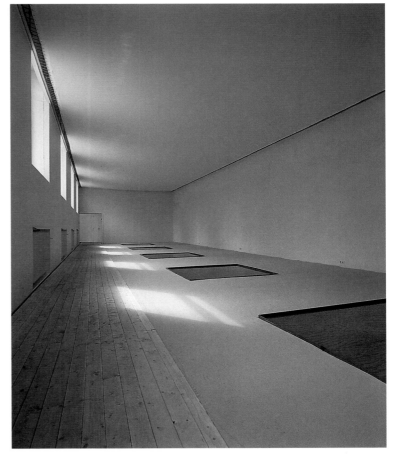

Oben und rechts:
>Makom 1<, *Environment aus Holz, Sand, Stahl, Wasser*
und Spiegeln im Museum De Beyerd, Breda 1984

den Artikel von Peter Anselm Riedel. Der Autor untersucht die Wechselbeziehung von Abstraktion und Figuration bei Piero della Francesca und dessen geometrisierende Sicht der Natur und setzt sie in Bezug zu der Semiotik der symbolischen Formen bei Karavan (das Ei am Faden in der >Madonna< in der Brera, die >Piazza< im Bode-Museum in Berlin). Seine Kommentare zu Luca Pacioli und dessen Traktat >De Divina Proportione< (1509) erinnern mich an die Reaktion von Giuseppe Marchiori, als er 1976 in Venedig das Entladen der Betonelemente für Karavans Environment im israelischen Pavillon verfolgte: Das ist die göttliche Geometrie, die in die Giardini von Selva verpflanzt wurde!

>Brücke<, der zweite Teil der Intervention Karavans in Heidelberg, besteht aus einem Laserstrahl durch den Himmel, über die Altstadt und über den Universitätsplatz hinweg, an dessen geplanter Neugestaltung Karavan zwei Jahre (1983-1985) gearbeitet hat, die jedoch nicht realisiert wurde.

Mit >Makom 1< in Breda (April-Juni 1984) ist der Höhepunkt der Einzelausstellungen erreicht. Nicht nur der Ausstellungsort, das Museum De Beyerd, ein für die Präsentation zeitgenössischer Kunst genutzter Bau aus dem 17. Jahrhundert, wird in ein

›totales Ambiente‹ umgewandelt, sondern Karavan dehnt seine Intervention bis in die Umgebung und zu den Eingängen von drei weiteren Museen aus: Rotterdam (Museum Boymans-van Beuningen), Den Haag (Gemeentemuseum) und Otterlo (Kröller-Müller-Museum).

Als Verbindungslinie fungieren die Bretter. Karavan bedient sich mit der gewohnten Meisterschaft der strukturellen Besonderheiten jedes Ortes. Dem holländischen Publikum wird ein wahres Karavan-Festival beschert, und die Manifestation findet in diesem Land, in dem die Zimmerleute, Tischler und Kunstschreiner Könige sind, die allerbeste Resonanz. Frank Tiesing, der Direktor des Museums De Beyerd, erzählt uns im Katalog zwei Anekdoten über Karavan: Eine davon ist wiederum eine Geschichte von den Dünen – zumindest beinahe. Lange vor dem Breda-Projekt hatte Frank Tiesing mit Karavan das Observatorium von Robert Morris auf dem Flevo Polder besichtigt. Der

Künstler war begeistert von den Maßnahmen zur Landgewinnung, bei dem der Samen des Polders die großen, vom Meer kommenden Zweifel vertrieb. Frank Tiesing hatte diesen Ausflug zum Polder längst vergessen, als Karavan während seiner Arbeiten in Breda plötzlich erklärte: »Dieses Werk widme ich den Leuten, die das Land der Natur entreißen und nicht anderen Menschen.«

Das Innenambiente von Breda spiegelt auf poetische Weise die Assoziation Düne–Polder wider. Der Saal erhält Licht durch eine Reihe breiter Fenster auf der linken Seite. Auf dem Boden stehen mit Wasser gefüllte Metallbassins auf einem Sandstrand. Die Behälter haben die Abmessungen der Fenster und sind deren

›Square‹, Environment-Skulptur aus weißem Beton im Park des Louisiana Museums, Humlebaek, Dänemark 1982

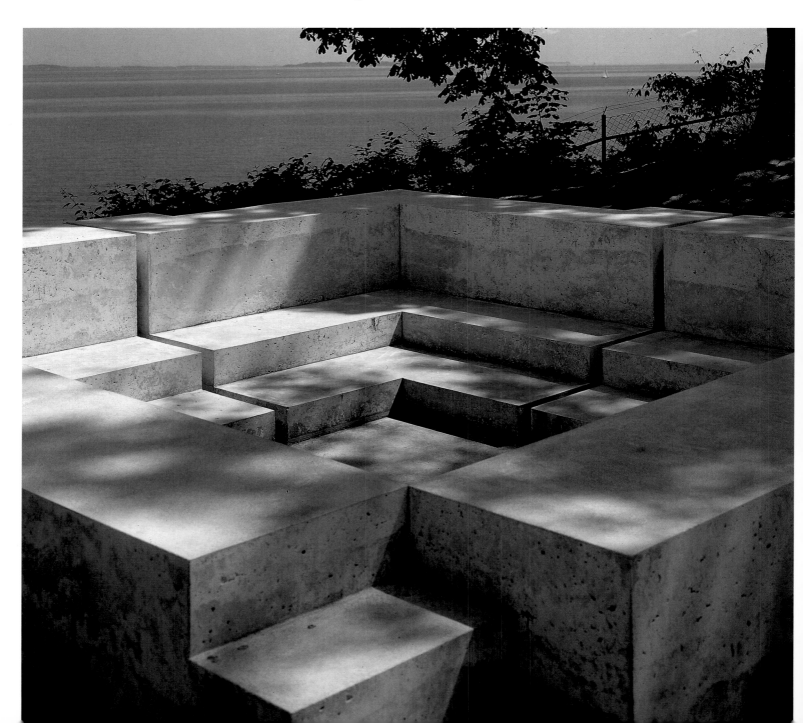

genaue Projektion am Boden. Am Morgen erhellt das Licht der Frühjahrssonne die fensterlose Rückwand, genau um die Mittagsstunde fällt es auf die Oberfläche des Wassers in den Bassins. Dieser magische Augenblick hat mich dazu verführt, der Installation den Titel ›Morgenstück‹ zu geben. Außen ist alles ganz anders. Die Fenster werden mittels glatter Spiegel schräg nach unten projiziert. So entsteht der optische Eindruck eines Bruchs, der im Gegensatz steht zu dem hölzernen Steg. Dieser durchquert den Hof 40 Zentimeter über dem Boden und erinnert an die erhöhten Laufstege, die bei Hochwasser in Venedig ausgelegt werden.

Auch alle anderen Elemente der monographischen Intervention haben in Breda ihren Platz. Im Dokumentationsraum ist zu dem Film von Yachin Hirsch (eine Koproduktion von WDR und Kastel Enterprise Jerusalem) eine von Katharina Schmidt für Baden-Baden zusammengestellte Diaserie und eine Folge von Momentaufnahmen hinzugekommen. Der von Jacques Peeters unter der Leitung von Frank Tiesing zusammengestellte Katalog enthält neben den Photos von Breda, Rotterdam, Den Haag und Otterlo zahlreiche Abbildungen jüngerer Werke. Das System der monographischen Intervention ist perfekt.

1982 macht Karavan zwei Environment-Skulpturen, die zu seinen bedeutendsten Werken zählen: ›Linie 1.2.3.‹ im Park der Villa Celle von Giuliano Gori und ›Square‹ im Louisiana Museum in Humlebaek in Dänemark.

Der Titel ›Linie 1.2.3.‹ leitet sich aus der Struktur des Werkes, einer Allee aus weißem Beton, ab. Sie besteht aus drei Segmenten, die sich den Gegebenheiten des Geländes anpassen. Die Allee geht von einem Baum im Herzen des Gartens aus und durchquert ein lichtes Bambuswäldchen, bevor sie am Ufer eines Weihers endet. ›Square‹ ist eine quadratische Hohlkonstruktion mit Innen- und Außentreppen. Sie setzt sich aus drei Elementen aus weißem Beton zusammen, die bis auf schmale Spalte aneinandergerückt sind. Der Boden darum ist mit Pflastersteinen ausgelegt und wölbt sich um einen Baumstamm nach oben. Vom Standort der Environment-Skulptur in der entlegensten Ecke des Skulpturengartens des Louisiana Museum aus kann man weit auf das Meer hinausblicken.

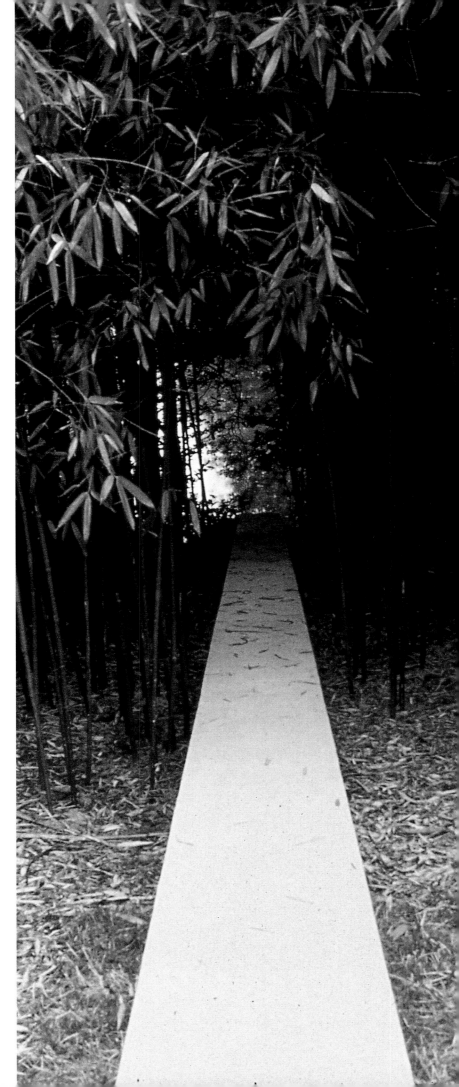

›Linie 1.2.3.‹,
Environment-Skulptur aus
weißem Beton, Libanonzedern
und Bambus im Park der
Villa Celle bei Pistoia, 1982

Eine neue Funktion der Skulptur

Das systematische Arbeiten an langfristigen Projekten ist die Grundlage von Karavans Schaffen. Das Pariser Atelier des Künstlers in der Rue de Ridder 8 gleicht einem Laboratorium für ständiges Forschen und Entwickeln – genau wie seine früheren Ateliers an der Piazza Savonarola, im Palazzo Capponi in Florenz und am Centre Pompidou in Paris. Dani arbeitet unmittelbar am Modell und steht in ständigem Kontakt mit den Baumeistern, Ingenieuren, Architekten und Technikern. Das Atelier ist Arbeitsplatz und Ort der Begegnung, ideal für kreatives Schaffen.

Hier arbeitet Karavan an mehreren Aufträgen gleichzeitig, deren Vorarbeiten einen beträchtlichen Zeitaufwand erfordern: Die Planungsphase für die Gestaltung des Platzes vor dem Wallraf-Richartz-Museum/Museum Ludwig in Köln (›Ma'alot‹) dauerte beispielsweise sieben Jahre (1979-1986). Der 1977 begonnene ›Weiße Platz‹ in Tel Aviv, ›Kikar Levana‹, wird erst 1988 fertig sein. Andere Projekte kamen nicht zur Ausführung: Dani arbeitete drei Jahre lang an einer Idee zur Gestaltung des Forums im Centre Pompidou, das Projekt wurde jedoch nicht durchgeführt (1980-1983). Auch die zweijährigen Vorstudien zur Umgestaltung des Heidelberger Universitätsplatzes (1983-1985) wurden nicht realisiert. Andere Projekte sind ein Autobahnkreuz bei Clermont-Ferrand (1982), Pläne für drei Innenhöfe für das Atlas-Building in Amsterdam (1984) und die Anlage des Neubaugebiets ›Malpassé-Les-Cidres‹ in Marseille (1986). Zwei bereits weit gediehene Planungen wurden aus verwaltungstechnischen Gründen ausgesetzt: Die eine betraf den Palazzo Citterio im Rahmen der Brera 2 in Mailand, die andere eine Environment-Skulptur für das neue Finanzministerium in Paris. Mehrere Projekte schlummern in Israel, Seattle, Prato und Breda und sollen erst später zum Leben erweckt werden. Unterschiedliche Aufgaben harren ihrer Vollendung zu verschiedenen Zeiten, und der Künstler gönnt sich keine Pause, er ist in einer Art Schneeballsystem à la Christo gefangen.

1980 erhielt Dani Karavan einen äußerst umfangreichen Auftrag, dessen Ende er noch lange nicht absieht: die Gestaltung der Hauptachse von Cergy-Pontoise, einer neuen Trabantenstadt bei Paris. Danis Vorstellungen dazu sind sehr anspruchsvoll, das zeigt sich bereits in der offiziellen Vorankündigung des Projekts: »Die Hauptachse steht in der Tradition der Hauptverkehrsadern der Städte in der Ile de France und dient vor allem der kulturellen Identifikation von Cergy-Pontoise: Sie soll ihr Symbol sein. Daher wird sie auf einer Länge von drei Kilometern zwölf markante Punkte oder Passagen aufweisen. Zwölf ist die Zahl der Zeit, des Jahres, des Tages und der Nacht, also die Zahl, die den Lebensrhythmus des Menschen bestimmt, des Menschen, für den diese Achse entworfen wird.«

Zwölf, die Zahl der Stämme Israels, zwölf als Vielfaches von drei – Karavan ist sehr wohl der Mann der Zahl, der das Zeichen in ein Symbol verwandelt und ihm in der Welt des Realen Gestalt verleiht. Zur Bewältigung eines so anspruchsvollen und umfassenden Projekts wie Cergy greift er selbstverständlich auf die Zahl zurück.

Hätte Michel Jaouën, einer der Städteplaner, nicht den Katalog von Florenz und Prato bei der Hand gehabt, dann hätten die Verantwortlichen für die neue Stadt dem israelischen Künstler sicher niemals einen so umfangreichen Auftrag erteilt. Michel Jaouën und Bertrand Warnier suchten einen Künstler, der sich für die Probleme der Raumplanung und die Strukturierung des Geländes interessierte, um ihm die größte Verantwortung in ihrem Projekt zu übertragen: die Planung der Hauptachse der bereits im Bau befindlichen Siedlung. Die Beschaffenheit des

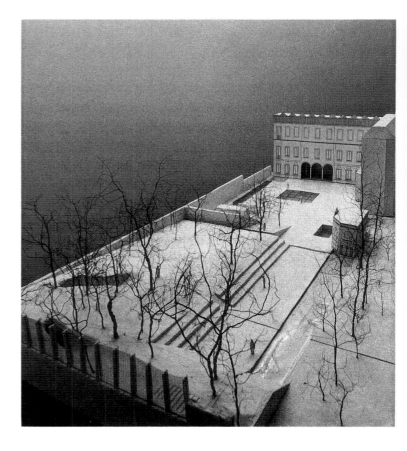

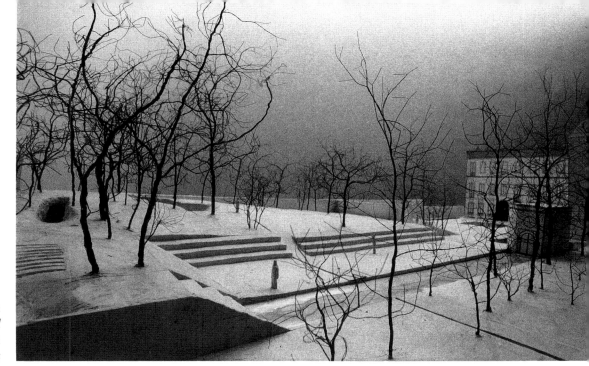

Links unten und rechts:
*Modell für die Hof- und
Gartengestaltung der Brera 2
in Mailand, 1985*

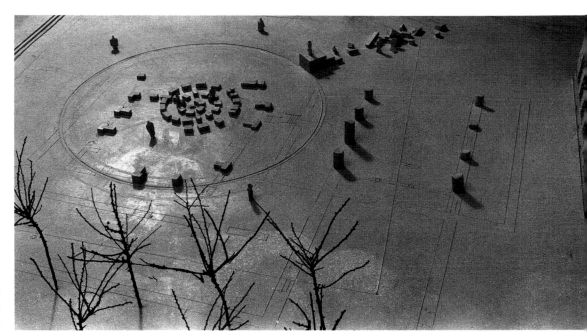

*Modell für die
Neugestaltung des Universitätsplatzes
in Heidelberg, 1983*

*Modell für die Gestaltung
des Autobahnkreuzes
bei Clermont-Ferrand, 1982*

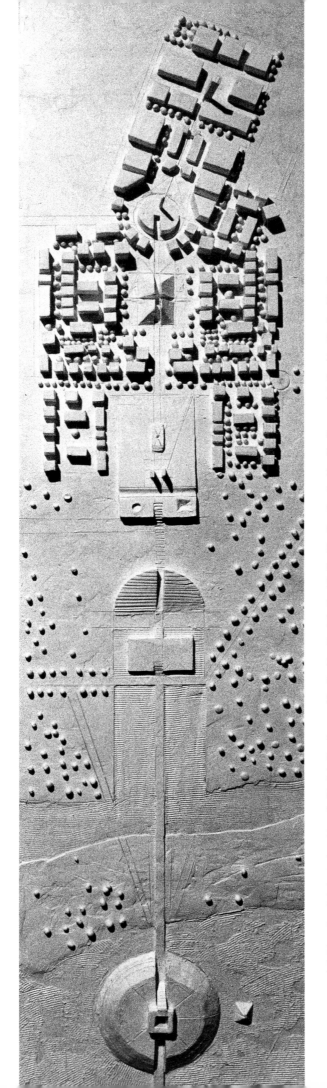

Links und rechts: *Die ersten in Florenz entstandenen Modelle für die Gestaltung der Hauptachse von Cergy-Pontoise, zwei Variationen, 1980. Die Hauptachse von Cergy-Pontoise besitzt 12 Stationen: Die ›Place Belvédère‹ mit dem Aussichtsturm – Der ›Jardin des Impressionistes Camille Pissarro‹ – Die ›Esplanade de Paris‹ mit den Bodenplatten des Louvre, der Bahnlinie und dem ›Dampfbrunnen‹ – Die ›Place de l'Ombre des Colonnes‹ mit den zwölf Säulen – Die Terrasse – Die ›Jardins des droits de l'homme Pierre Mendès-France‹ – Das ›Gérard Philipe Amphitheater‹ – Das Bassin – Die Brücke – Die ›Ile astronomique‹ und die ›Pyramide‹ im Wasser – Das Autobahnkreuz – Der Laserstrahl*

Geländes brachte Probleme mit sich: Ein Bergvorsprung, der flach zur Oise hin abfällt, und die Notwendigkeit einer Verbindung zum anderen Ufer, wo sich ein Autobahnkreuz befindet, mußten bei der Gestaltung berücksichtigt werden. Auch die Konzentration von Verwaltungsgebäuden und der städtische Bauhof am Bahnhof sowie das äußerst heterogene Ergebnis der ersten Bauabschnitte erleichterten die Sache nicht gerade.

Im Sommer 1980 erreicht die Entwicklung der Trabantenstädte, jener Villes Nouvelles, die zur Entlastung von Paris und seiner Peripherie geplant waren, einen kritischen Punkt. Die noch zu besiedelnden Geländeabschnitte sind Maschen, die im Gewebe der Bebauung eines 30 Kilometer breiten Streifens rund um Paris ausgelassen wurden. Nun sollen vom letzten Weiler ausgehend Wohngebiete ›ins Leere‹ gepflanzt werden, wobei zunächst die ›Nabelschnur‹ eine zu erwartende Entwicklung ankündigt (Ausweitung des öffentlichen Transportsystems, verkehrsmäßige Erschließung). Bei der Einpflanzung einer neuen Ortschaft wird auch der Name der bereits bestehenden berücksichtigt: Pontoise ist die alte Stadt, Cergy die neue. Die Operation kann man leider nicht immer ganz als gelungen bezeichnen, denn das Wachstum der Neustädte verläuft häufig entweder zu zögernd, oder es kommt zu Wucherungen von monströsen Ausmaßen.

Zu diesem lokalen Phänomen gesellt sich ein allgemeines: die Entwicklung der modernen Skulptur, die ihr Gesichtsfeld erweitert und sich zurückbesinnt auf den Menschen und die Natur. Die Land Art der Amerikaner Michael Heizer, Robert Smithson, Robert Morris oder Walter de Maria verleiht dieser Tendenz die Dimension einer weltweiten Bewegung. Es ist einfach so, daß die ›Earth Works‹ der Jahre 1965-1975 sporadische Anzeichen für eine bereits vorher vereinzelt spürbare Problematik nur haben deutlicher werden lassen. Was für die Wüste von Nevada gut war, das mußte sich logischerweise auch im Negev bewähren. Bei meiner Reise nach Israel 1963 konnte ich die Vorboten dieser Auseinandersetzung mit dem Environment bereits wahrnehmen, und in Tel Hai erfuhr ich 1980, wie sich die Dinge entwickelt hatten.

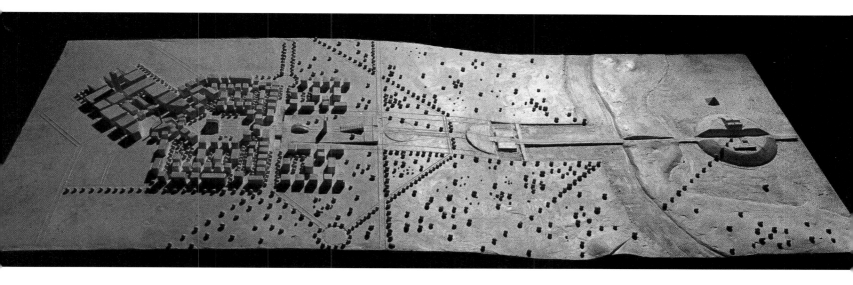

Was in Israel passiert ist, hat sich auch im gesamten industrialisierten Westen so abgespielt, allerdings mit einem kleinen Unterschied: Die Sensibilität für die Umgebung wurde in Israel durch die besonderen Bedingungen dieses Landes geschärft, das es in Besitz zu nehmen galt. Die Kunst Karavans ist dafür sicher der eindrücklichste, radikalste und poetischste Nachweis. Die funktionelle Entwicklung einer Skulptur, die unabhängig ist von ihrer Umgebung und örtlichen Gegebenheiten, ist Teil einer generellen Bewegung jeder Kunst, die zu neuen Ufern strebt. Die explosionsartige Entwicklung verschiedener Kunstformen, die untereinander neue Verbindungen eingehen, ist allenthalben sichtbar. Multimediakunst wird großgeschrieben. Grundeinheit der neuen Kunstsprache ist die audiovisuelle Quadratwurzel aus dem menschlichen Handeln. Architektur, Design, Malerei sind zu Dekorationselementen unseres täglichen Lebens geworden.

Diese ›Ideologie des Dekors‹ führt dazu, daß sich Architektur und Malerei immer wieder selbst zitieren – ein untrügliches Zeichen für einen momentanen Erschöpfungszustand und das Fehlen einer tieferen Motivation. In einer anderen Strömung der modernen Skulptur jedoch bewirkt diese Entwicklung das Gegenteil. Sie schöpft neue Kraft aus einer neuen Sicht der Wirklichkeit. Die Länder, die zur kulturellen ›New Frontier‹ gehören – Japan, Kanada, Südamerika, Australien und natürlich Israel –, leben von und mit dieser neuen Energie. Environmentkunst wurde zur Weltsprache.

Aus der Not heraus entstehen neue Gesetze. Die Bewegung ist so stark, sie entspricht einem so offenkundigen Bedürfnis, daß sie sämtliche intellektuellen Hierarchien und Marktgewohnheiten durchbricht, die die moderne Kunst im Laufe der Zeit begründet hat. Dort, wo es um Probleme der Raumgestaltung geht, gelten Privilegien und kulturelle Tabuzonen nicht mehr. Was zählt, ist allein der Mensch an einem bestimmten Ort und das Gespür, das auf die Probe gestellt wird.

Diese Strömung der zeitgenössischen Skulptur hat eine neue Funktion für sich entdeckt, und daraus erklären sich die Ideenvielfalt und der außergewöhnliche poetische Reichtum, den wir heute auf diesem sehr progressiven Gebiet erleben. Diese neue Renaissance ist nicht mehr allein den italienischen Kunststädten vorbehalten, sondern sie ist offen für jeden, der die Initiative ergreift und ihre edelsten und fruchtbarsten Komponenten nutzt, nämlich Einfühlungsvermögen und Vorstellungskraft. Der poetischen Phantasie sind hier keine Grenzen gesetzt.

In Frankreich hat die Ecole de Paris ihr Hegemoniestreben seit langem aufgegeben, ja, man kann sagen, heute ist die Ecole de Paris die ›Bottega‹ der Environmentkunst. Die Trabantenstädte haben den Künstlern als Katalysatoren gedient. Nachdem die Städteplaner versagt hatten, wendete man sich an die Bildhauer, nicht etwa, damit sie einen bestimmten Bau verschönerten, sondern um ganze Stadtviertel neu und menschlich zu gestalten. Die ›Chirurgen des Stadtgewebes‹ wurden zu poetischen Ingenieuren ernannt, die das Gelände strukturieren sollten. Monique Faux vom Secrétariat Général des Villes Nouvelles de l'Ile de France, die dort für kulturelle Angelegenheiten zuständig ist, hat die Operation mit Begeisterung und geradezu religiösem Eifer ausgezeichnet koordiniert.

Bevor Karavan nach Cergy eingeladen wurde, hatten andere Environmentkünstler an anderen Orten oder bei öffentlichen Kunstwerken bereits ihr Können unter Beweis gestellt, etwa der Pole Piotr Kowalski, die Israelis Shamai Haber und Nissim Merkado, der Ungar Patkai, die Franzosen Xavier Lalanne, Michel Gérard, Gérard Singer und, last but not least, Jean Pierre Raynaud. Was Jaouën und Warnier allerdings auf der Grundlage des Florentiner Katalogs von Dani erwarten, ist mehr als ein Kunstobjekt. Es ist ein Gesamtkonzept, ein ›totales Ambiente‹ mit einer Länge von 3 Kilometern, die Hauptachse einer im Entstehen begriffenen Stadt.

Die Hauptachse von Cergy-Pontoise

Der Künstler geht auf die Einladung der Städteplaner ein. Eine Besichtigung des Geländes überzeugt ihn. Zurück in Florenz, führt er erste Modelle aus, die als Grundlage für zukünftige Verhandlungen dienen sollen. Im Herbst 1980 verläßt er mit seiner Familie seine Wohnung über den Dächern in der Via della Pinzochere 12, um sich endgültig in Paris (Quai Blériot 68) niederzulassen. Von seinem Apartment am Ufer der Seine blickt er auf eine ganze Reihe verschiedener Wolkenkratzer und ein Gewirr von Terrassen, ein chaotisches Bild, das der Richtungslosigkeit in der modernen Architektur entspricht.

Eine ähnliche Orientierungslosigkeit findet er an der Place Beaubourg vor, auf die er von seinem Atelier aus hinuntersieht. Aber der Künstler hat keine Zeit, sich über diese Analogie Gedanken zu machen. Versammlung folgt auf Versammlung, Modell auf Modell. Es wäre interessant, diese Modelle einmal in der Reihenfolge ihrer Entstehung zu betrachten. Man erhielte mit Sicherheit eine hervorragende Lektion in Pragmatismus. Obwohl er bestrebt ist, einen eigenen Stil durchzusetzen, stößt

Karavan auf die üblichen Zwänge der Stadtplanung, auf die er Rücksicht nehmen muß, denn hier geht es nicht um eine gezielte Aktion an einem besonderen Ort oder in einem Ausstellungsraum, sondern um eine umfassende Intervention in einer im Wachsen begriffenen Stadt, ›la città che sale‹, um mit den Futuristen und Boccioni zu sprechen. Die Hauptachse ist das greifbare Symbol für das Schicksal von Cergy. Irrtümer sind nicht erlaubt, der kleinste Fehler stellt alles in Frage. Das ist die eherne Logik der Zahl.

Dani ließ mich intensiv an der Vorphase des Projekts teilnehmen, an den Diskussionen mit Städteplanern, Ingenieuren und Initiatoren. In gewisser Weise war ich Zeuge, der Verwalter der Erinnerung, was mich anfangs stark verunsichert hat. Karavan sprach überhaupt kein Französisch, aber es gelang ihm, in holprigem Englisch, das etwa dem seiner Gesprächspartner entsprach,

Unten und rechts: *Die ›Place Belvédère‹ mit dem Aussichtsturm*

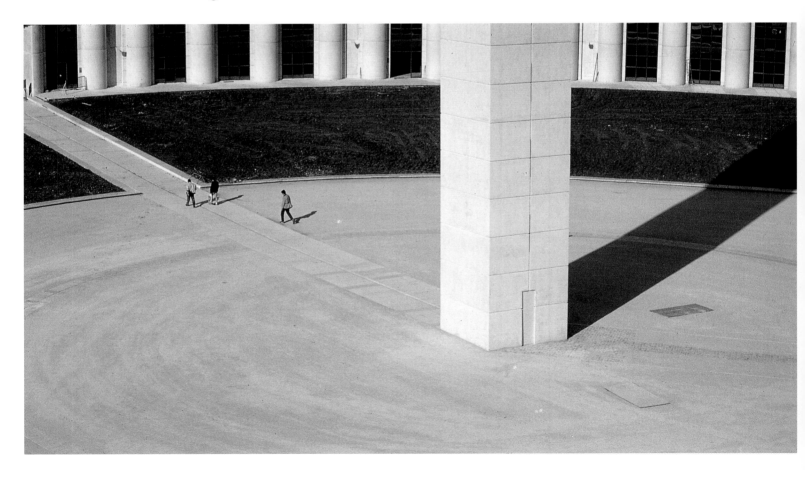

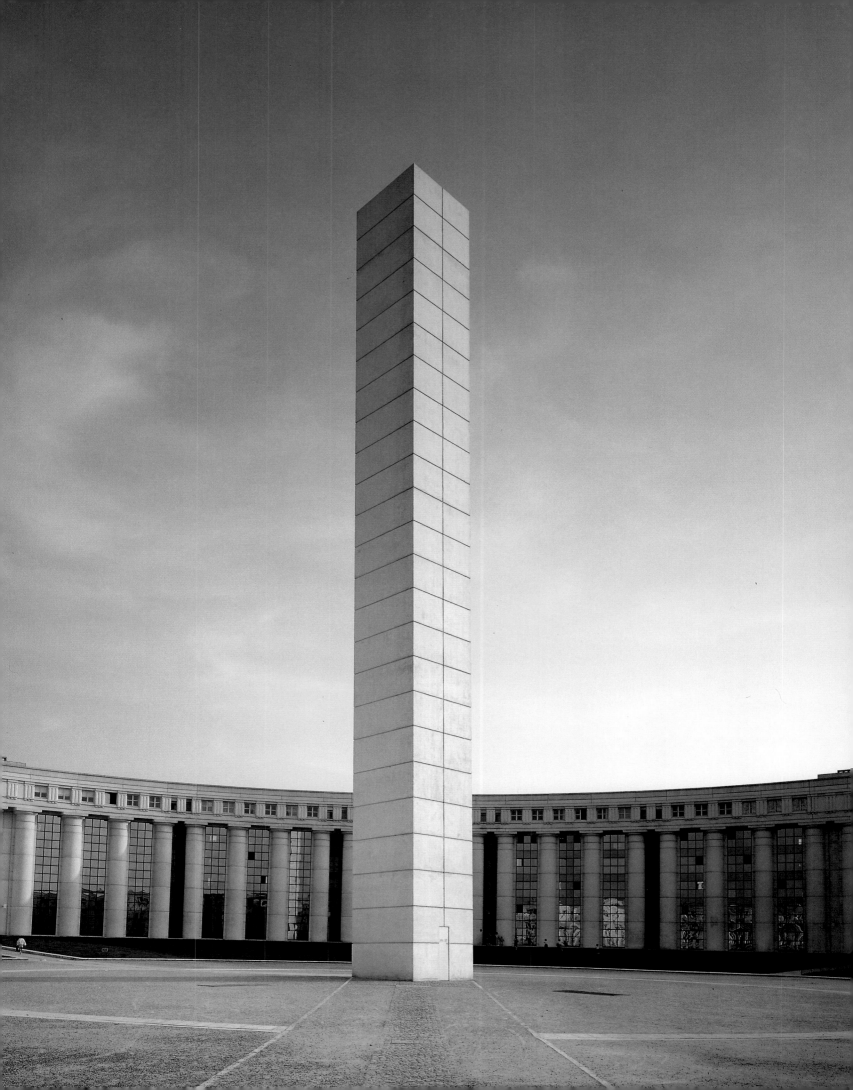

seine Botschaft zu vermitteln, gerechtfertigte Einwände in Betracht zu ziehen, grundsätzliche Vorbehalte auszuräumen und schließlich zu überzeugen und seine von Vernunft und Pragmatismus geprägte Sicht der Dinge durchzusetzen. Diese Erfahrung war für mich aufregend und lehrreich zugleich. Karavan ist kein Mann der vielen Worte, aber er hat einen langen Atem. Mit seiner ganzen Energie zielt er unvermittelt auf das Wesentliche. Wenn es um den Menschen und seine Sensibilität geht, dann ist das Wesentliche die Vernunft. Karavans Stil ist ein Stil der Vernunft. Der Meister des Stils wird zum Baumeister.

Die ›Place Belvédère‹ ist die erste von zwölf Stationen und Ausgangspunkt der Hauptachse. Dieser kreisrunde Platz wurde in das neue, bereits bebaute Stadtgebiet Cergy Saint-Christophe eingefügt und symbolisiert den Erdkreis. Er ist auch Gelenk und Angelpunkt zwischen dem Teil der Achse, der das Zentrum von Cergy Saint-Christophe durchquert und dem, der zum Oisetal hinunterführt. Den Platz rahmen zwei imposante quaderförmige Gebäude von Riccardo Bofill, die sich in einem großzügigen Rundbau mit monumentaler Säulenfassade fortsetzen. Dort, wo die Achse ihn durchbricht, zeigt der Rundbau eine Öffnung, einen Sehschlitz, durch den man ihren weiteren Verlauf verfolgen und zugleich die Landschaft entdecken kann. Als Karavan die ›Place Belvédère‹ konzipierte, war Bofill noch nicht im Gespräch. Karavan hatte vor, in die Mitte des Platzes auf einen geneigten

Sockel einen Obelisk mit Laserstrahler zu setzen. Im Laufe der Diskussionen mit dem katalanischen Architekten kam er jedoch immer mehr von dieser Idee ab und beschloß, mit Rücksicht auf die Architektur seinen Plan zu ändern, auf die Schrägung des Sockels zu verzichten und anstelle des Obelisken einen quadratischen Turm zu errichten. Die Begegnung zwischen Karavan und Bofill war für beide Männer äußerst fruchtbar. Jeder respektierte die Arbeit des anderen, und sie verstanden sich so gut, daß Bofill Karavan schließlich aufforderte, bei weiteren städtebaulichen Aufgaben mit ihm zusammenzuarbeiten.

Der quadratische Aussichtsturm steht — mit einer Höhe von 36 Metern und einer Seitenlänge von 3,6 Metern — im Mittelpunkt des Platzes und versinnbildlicht zugleich die Ablenkung, den Knick der Achse, denn er ist leicht nach Südosten geneigt, und bildet ein Gegengewicht zu ihr. Dieser Turm ist die vollkommene semiotische Illustration der Zahlensymbolik. »Fehlt auch nur ein einziger der 36 Gerechten, die die Weisheit der Gesellschaft garantieren, so wird das gesamte Gleichgewicht zerstört.« Von seiner Spitze aus hat man einen herrlichen Blick über die

Rechts: *Blick auf die ›Tour Belvédère‹*

Unten: *Der ›Jardin des Impressionnistes Camille Pissarro‹*

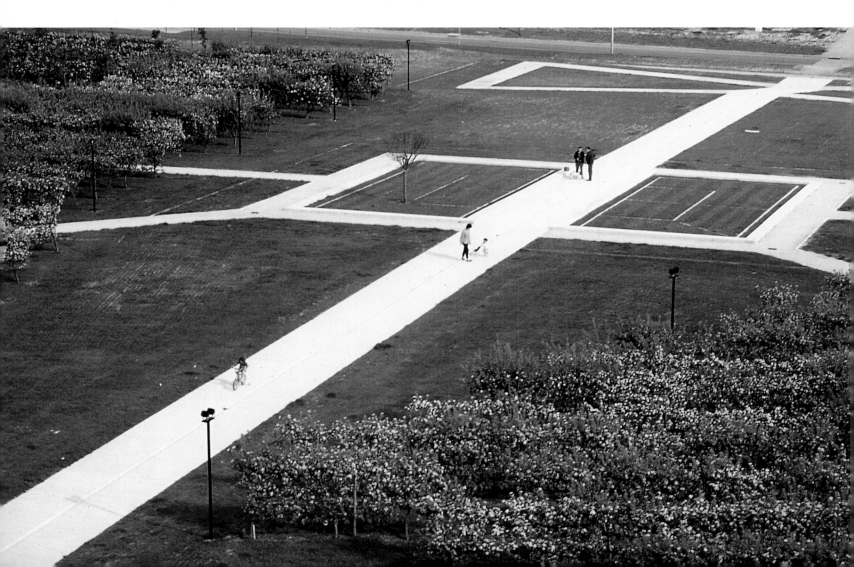

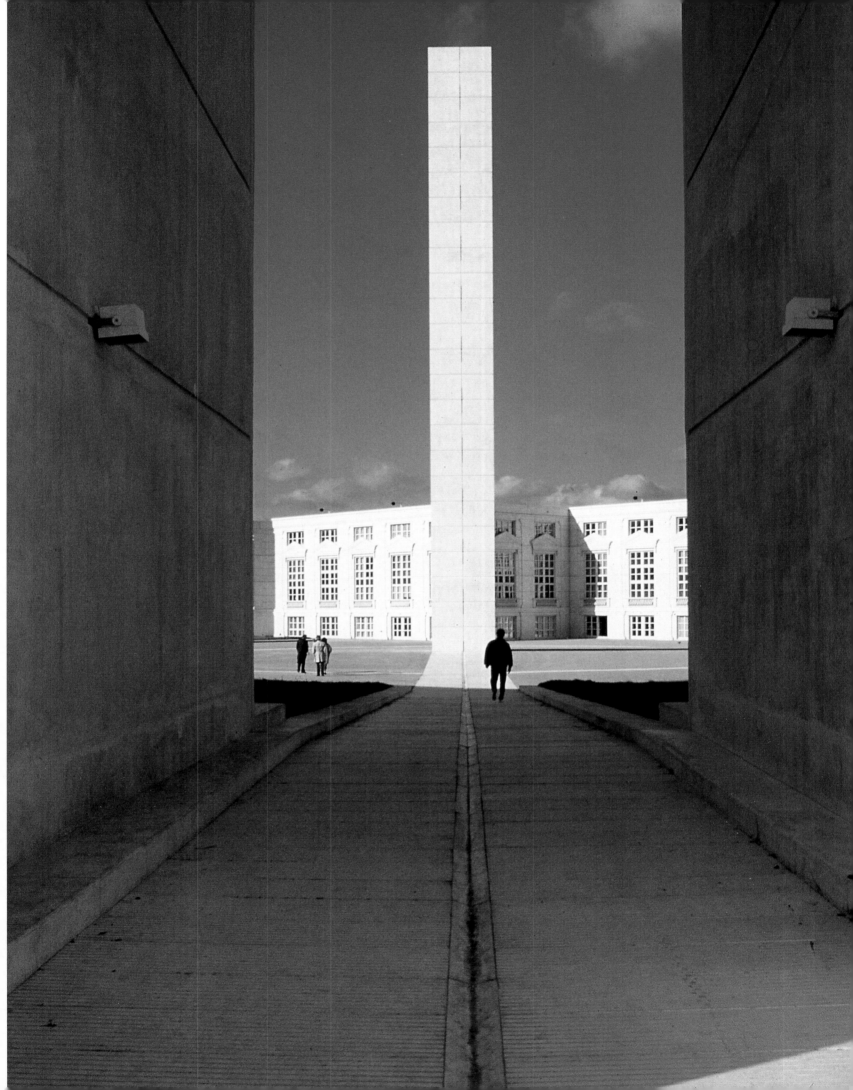

Stadt und das gesamte Pariser Umland. Hier wird der Laser zum Autobahnkreuz Ham ausgesendet, das jenseits der Oise und des Sees liegt und einen weiteren Zugang zur Stadt darstellt. Der Lichtstrahl projiziert in den nächtlichen Himmel den Nordost-Südwest-Verlauf der Achse. Diese perspektivische Projektion trifft jenseits des Autobahnkreuzes Ham auf die Achse der Champs Elysées (Tuileries–Place de l'Etoile–La Défense) und schneidet auf der Höhe der Ile de Chatou, der Insel der Impressionisten, die Seine.

Diese Ausrichtung hat als Leitgedanke der Gesamtgestaltung die Abfolge der übrigen Stationen bestimmt. Der Obstgarten (›Jardin des Impressionnistes‹), der unmittelbar an die ›Place Belvédère‹ anschließt, erinnert an die ländliche Vergangenheit von Cergy. Durch die Außenfenster des Rundbaus von Bofill blickt man auf die Spaliere. Die Mittelallee durchquert dann die ›Esplanade de Paris‹, einen Platz der Begegnung, in den ein Quadrat aus Bodenplatten des Louvre eingelassen ist. Die Terrasse ist eine Aussichtsplattform an der Stelle, von der an sich die Achse zur Oise hin neigt. Mit den folgenden Stationen nähern wir uns immer mehr dem Fluß. Die Hanggärten bilden die vegetabile Verbindung zwischen dem bebauten Teil des Plateaus und dem Tal der Oise. Das Amphitheater im unteren Teil des Gartens folgt den Höhenlinien des Hanges. Es ist ein Freilichttheater mit Rängen und einer Bühne, die von Wasser

umgeben ist, sich also in einem Bassin befindet, das in unmittelbarer Verbindung zur Oise steht. Dieses Bassin ›à la française‹ vermittelt den Eindruck, als neige sich die Wasseroberfläche. Durch die direkte Verbindung zum Fluß wird dieser — theatralisch überhöht — in die Achsenperspektive einbezogen. Ein Steg verbindet Amphitheater und Bühne und führt über das Bassin, die Oise und einen Teil des Sees zur ›Astronomischen Insel‹. Diese schmale Brücke ist die Fortsetzung der Mittelallee über das Wasser. Die ›Ile astronomique‹ liegt in einer ehemaligen Kiesgrube, und Karavan hat sie als ›Environment des Maßes‹ gestaltet. Sie weist sämtliche klassischen Elemente aus dem Repertoire des Künstlers auf: Kuppel, Sonnenuhr, Mittelstele, Sichtrohr, Treppe als Observatorium und echte astronomische Instrumente nach dem Vorbild der ägyptischen, indischen und mexikanischen Gärten. Mit diesen Skulpturen kann man die Zeit messen und den Lauf der Gestirne beobachten. Die ›Pyramide‹ ist die vorletzte Station. Sie ist nahe der Insel über das Wasser der Oise gebaut und verweist auf das andere Ufer mit dem Autobahnkreuz Ham,

Rechts: *Blick über den ›Jardin des Impressionnistes‹ und die ›Esplanade de Paris‹ zu den zwölf Säulen und der ›Astronomischen Insel‹ mit Paris-La Défense am Horizont*

Unten: *Blick vom Aussichtsturm*

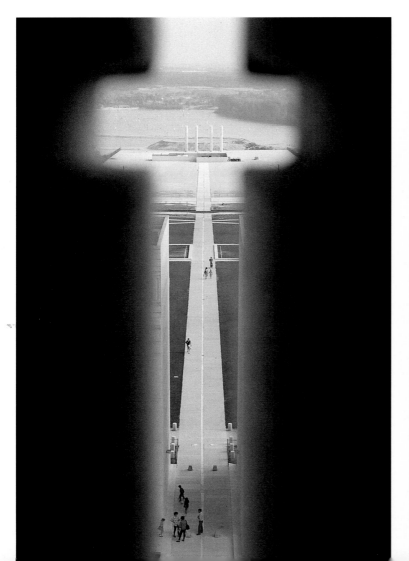

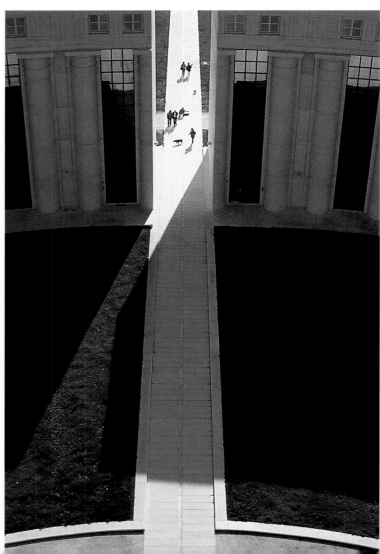

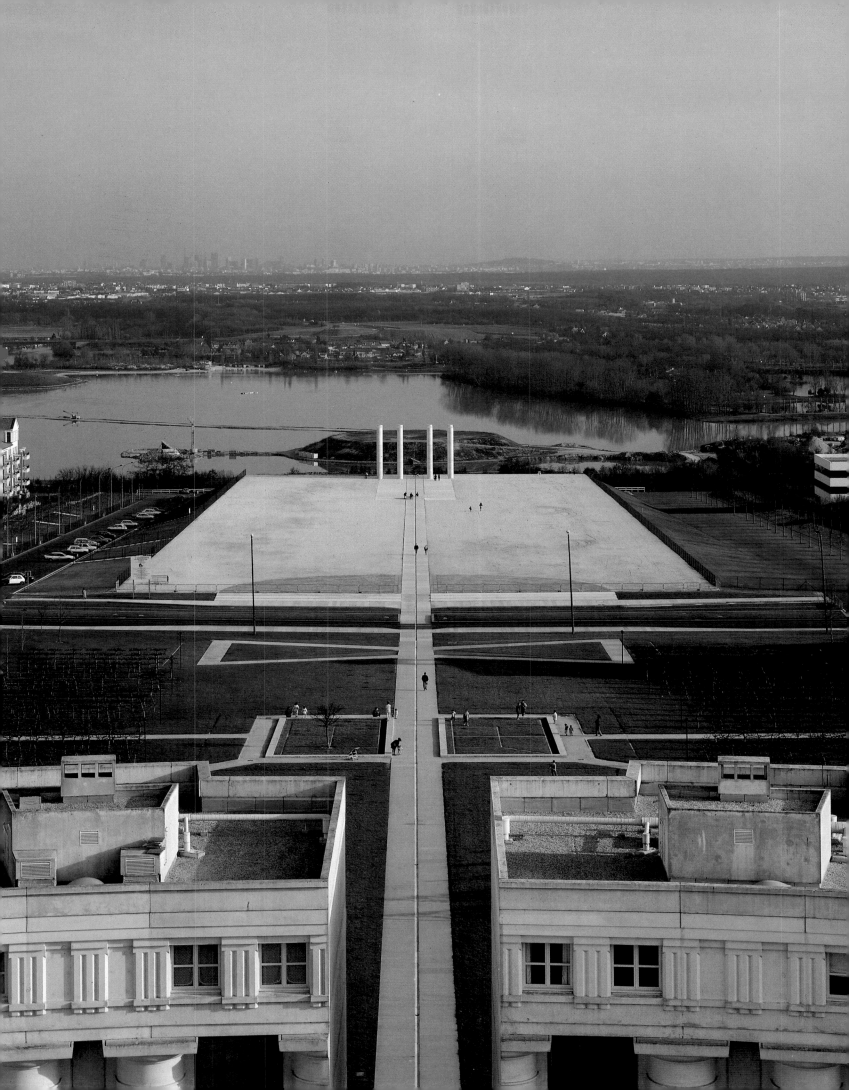

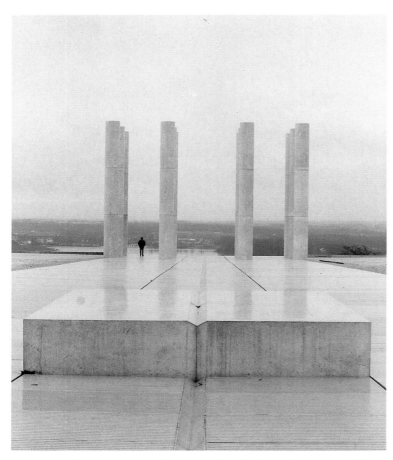 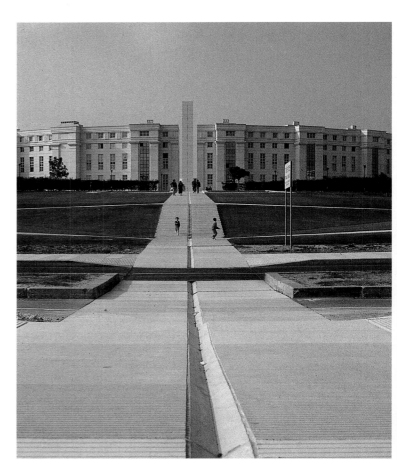

Seite 98 und 99: *Der ›Dampfbrunnen‹, der Blick auf den Turm und die zwölf Säulen*

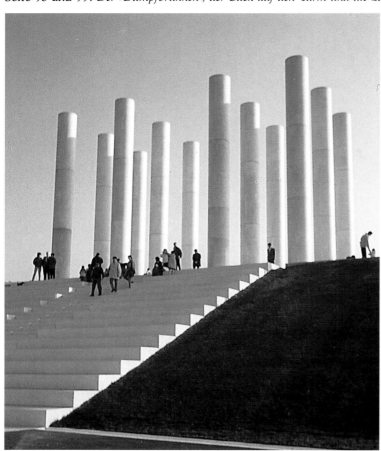 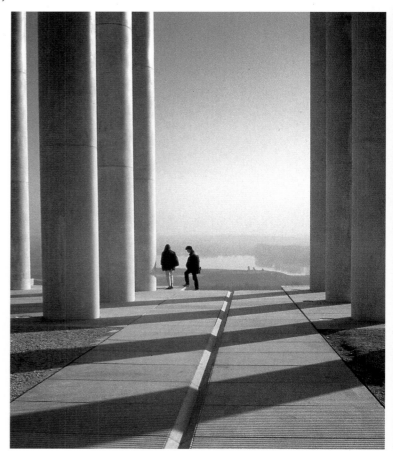

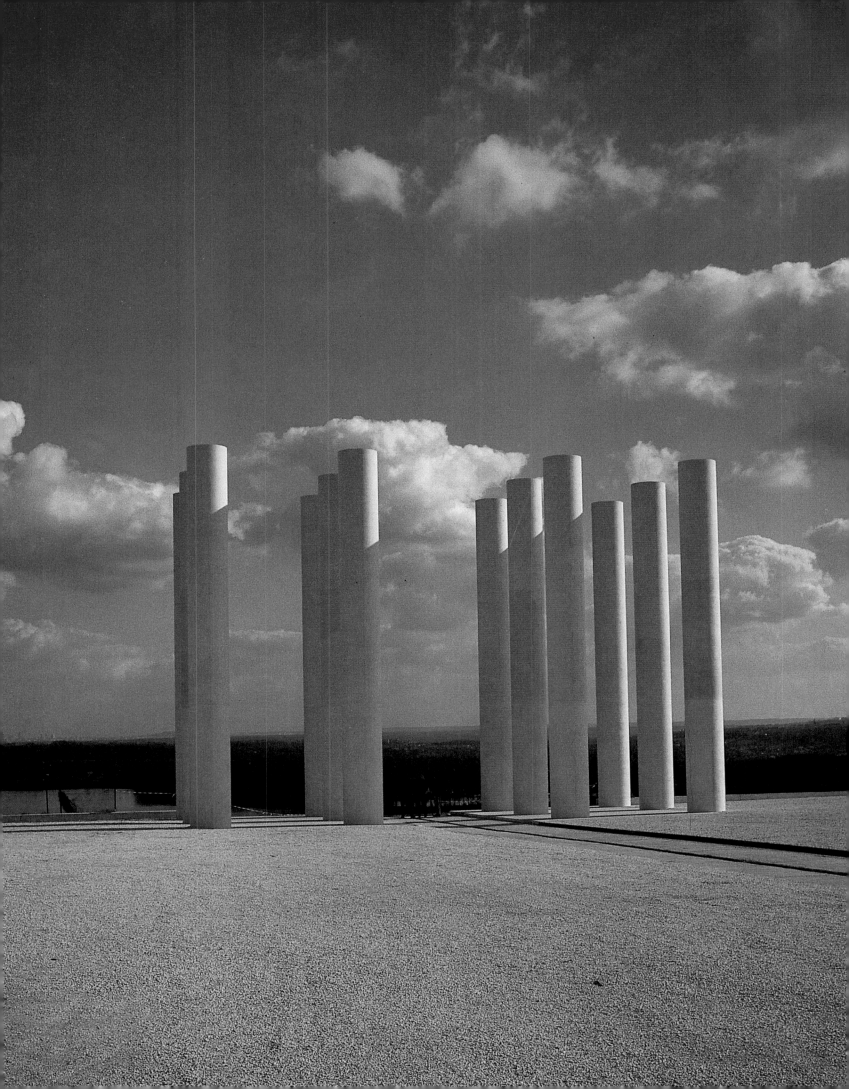

dem Zielpunkt des Laserstrahls. Das Autobahnkreuz ist ein weiterer Zufahrtsweg nach Cergy-Pontoise, der über die Seineschleife hinwegführt.

Im Januar 1986 weihte Jack Lang, damals Kultusminister, die ›Tour Belvédère‹ und die bereits vollendeten ersten drei Stationen der Hauptachse ein. Einige Tage später wurde versuchsweise ein Laserstrahl ausgesendet.

Das erste Teilstück der Mittelachse ist vollendet. Der zweite Bauabschnitt wurde eingeleitet. Der erste dauerte sechs Jahre. Wann wird die gesamte Achse fertig sein? Da müssen wohl noch zahlreiche finanzielle, technische und verwaltungsmäßige Schwierigkeiten überwunden werden. Selbst allein schon die ›Place Belvédère‹ und der quadratische Turm verkörpern jedoch die gesamte semiologische und symbolische Bedeutung der Achse. Das Team der Verantwortlichen hält fester denn je um Dani Karavan zusammen. Die Städteplaner Jaouën und Warnier haben mit ihm den Mann ihrer Wünsche gefunden, der für diese Situation genau der richtige ist. Sie gaben dem Künstler Gelegenheit, sich mit den repräsentativen städtischen Hauptachsen und den großartigen Gärten vertraut zu machen, die in Paris und der Ile de France seit dem 17. Jahrhundert Tradition sind. Gemeinsam mit ihm haben sie die Meisterwerke Le Nôtres in Versailles, Marly und besonders Vaux-le-Vicomte genau studiert. Wenn Jaouën in Karavan den Mann der Zahl entdeckte, so entdeckte Karavan dank Jaouën die auf den Menschen ausgerichtete Konzeption der französischen Gartenanlagen Le Nôtres, des Sohnes des Hofgärtners der Tuilerien, der genau wie Karavan

Oben und rechts: Der drei Kilometer lange Argon-Laserstrahl von der ›Tour Belvédère‹ zum Autobahnkreuz

mit der Natur aufgewachsen ist, bevor er die Aufgaben seines Vaters übernahm. Karavan hat sich den Ansatz Le Corbusiers zu eigen gemacht: »Die Achse ist das Ordnungselement der Architektur. Ordnen heißt, ein Werk in Angriff zu nehmen. Die Architektur folgt einer bestimmten Achse.«

Wie soll es nun weitergehen? Alles hat wie durch ein Wunder angefangen: Ein verzweifelter Städteplaner auf der Suche nach einem Wunder für einen Ort, der ihm am Herzen lag, stieß per Zufall auf den Katalog von Florenz. Einen Urbanisten, der seine Lehren aus den alten Bauwerken Ägyptens, Indiens und Mexikos und auch aus der Entwicklung der zeitgenössischen Skulptur zu ziehen verstand und der begriffen hatte, daß die Lösung nur aus der Zahl kommen konnte, der Zahl als Katalysator einer modernen Semiotik der Symbole.

Am Anfang stand ein Wunder. Weitere werden folgen. Jaouën, Warnier und ihre Freunde haben eine ›Association de l'Axe Majeur‹ als Patenschaftskomitee gegründet. Sie öffnen das Projekt für Mäzene aus der Industrie und planen eine großangelegte Pressekampagne. Alle Beteiligten, die an Dani geglaubt und zur Durchführung des ersten Bauabschnitts beigetragen haben, sind zur Stelle: Monique Faux, Sabine Fachard, Joseph Belmont, Claude Mollard … Es ist der Glaube, jener Glaube, der Berge versetzt, der die ›Axe Majeur‹ weiterwachsen läßt.

›Ma'alot‹: Wenn die 9 zur 6 wird

Das systematische Arbeiten an langfristigen Aufträgen wird zum Wettlauf gegen die Zeit, allerdings entspricht die Geschwindigkeit eher der von Dinosauriern als der von Radrennfahrern. Der langsame Rhythmus ist nicht Karavans Sache, aber er muß sich darauf einstellen. Sein Weitblick und seine schnelle Auffassungsgabe erhalten ihm die nötige Flexibilität, um sich an Unvorhergesehenes und an den jeweiligen Verlauf der Bauarbeiten anzupassen. Die Modifikation des Entwurfs für den Turm auf der ›Place Belvedere‹ von Cergy ist dafür ein gutes Beispiel.

›Ma'alot‹ (1979-1986), das Projekt für den Platz vor dem Kölner Wallraf-Richartz-Museum/Museum Ludwig, war von einigen Wechselfällen begleitet. Karavan ist auf den fahrenden Zug aufgesprungen. Die Architekten Peter Busmann und Godfried Haberer, die als Sieger aus dem Wettbewerb für den Museumsbau 1975 hervorgegangen waren, hatten an einen landschaftsartig gestalteten Platz mit einer Skulptur von Barnett Newman gedacht (zunächst ›Broken Obelisk‹, die Replik des Werkes vor der Rothko Chapel in Houston, Texas, später dann ›Zim-Zum‹,

einen doppelten Wandschirm von 7 x 3 Metern aus Stahlplatten). Im März 1979 lädt Karl Ruhrberg, der damalige Direktor des Museums Ludwig, Karavan zur Zusammenarbeit ein, im Mai 1980 wird seine Beteiligung an dem Projekt öffentlich bekanntgegeben. Christoph Brockhaus wird zum Kurator des Karavan-Projektes ernannt. Gleich zu Anfang trifft Karavan auf zwei erschwerende Bedingungen. Erst 1982 klärt sich die Situation, nachdem die Architekten aus finanziellen Gründen auf das Werk von Barnett Newman verzichtet haben und die Kompetenzverteilung zwischen dem Landschaftsgestalter Hans Luz und Dani Karavan eindeutig geklärt ist. Das eigentliche ›Ma'alot‹-Projekt betrifft den Platz vor dem Museum und seine beiden Verlängerungen, die die Ost-West-Verbindung vom Rheinufer zum Dom-

Seite 102 bis 110: ›Ma'alot‹, Environment aus Gußeisen, Eisenbahnschienen, Granit, Backsteinen, Bäumen und Rasen vor dem Wallraf-Richartz-Museum/Museum Ludwig, Köln 1979-1986

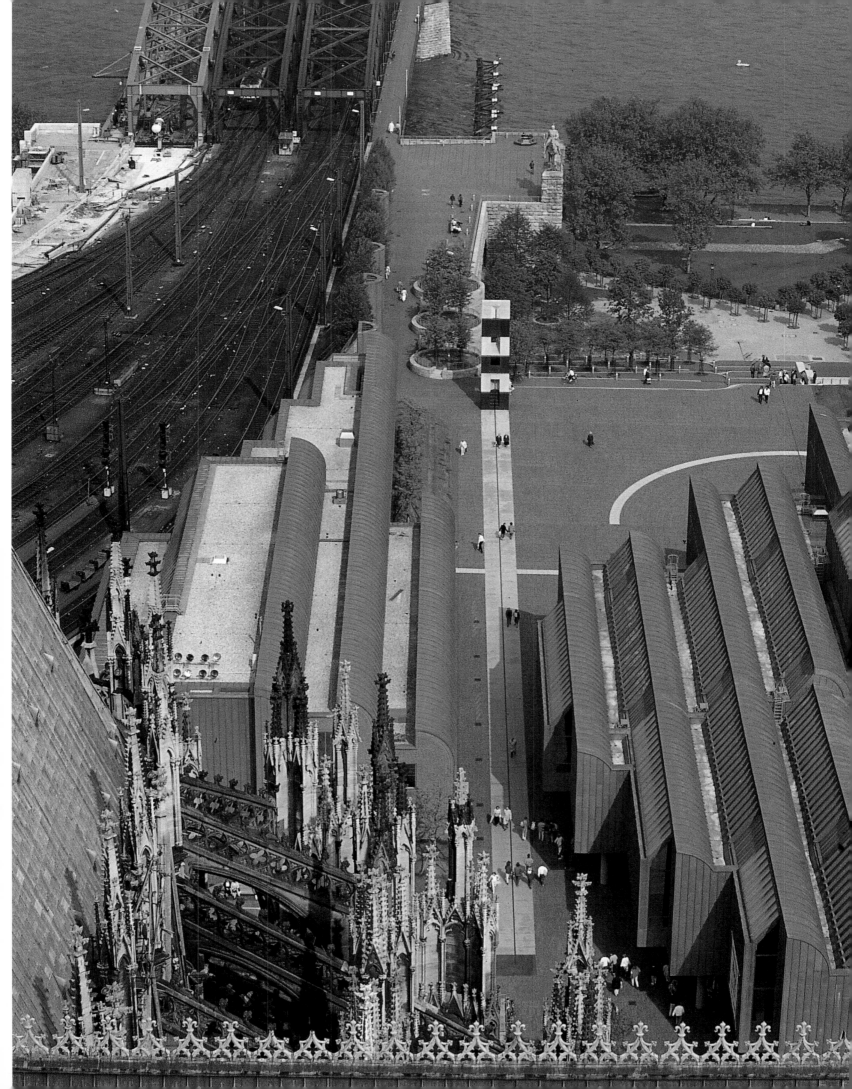

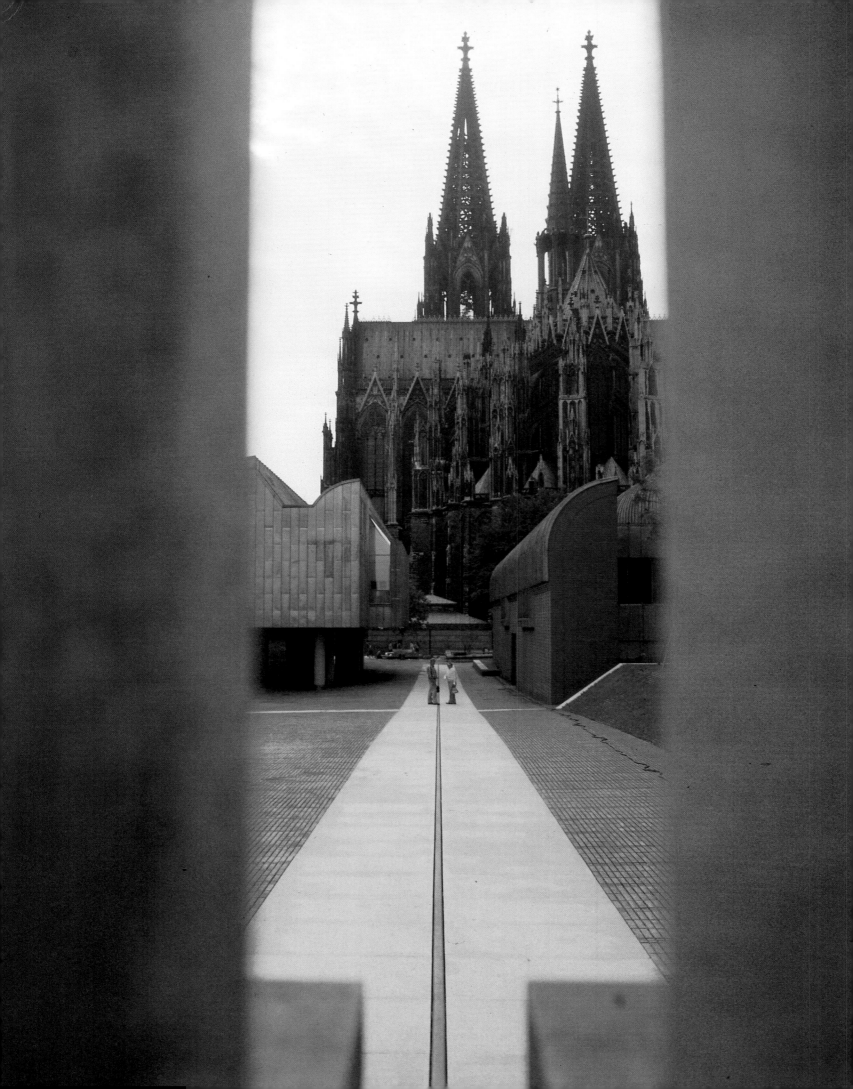

platz herstellen sollen. Das neue Museum mit einer Nutzfläche von ca. 21000 Quadratmetern ist eingezwängt zwischen der Eisenbahnstrecke und der Hohenzollernbrücke im Norden, dem Rhein im Osten und dem Dom im Westen. Der Raum für die ›Ma'alot‹ befindet sich zwischen dem Hauptgebäude des Museums und dessen Nordflügel neben dem Hauptbahnhof, um sich dann zum Rheinufer hinunter mit einigen Stufen zu erweitern. Die etwa 100 Meter lange Passage zwischen den beiden Gebäuden betont Karavan durch einen 2,7 Meter breiten Streifen aus hellen Granitplatten, der in der Mitte von einer Achse aus sechs aneinandergelegten Eisenbahnschienen geteilt wird. Er stößt östlich auf ein vertikales Element, einen durchbrochenen Turm mit steil abgestuften Elementen aus sechs Blöcken, wobei sich grauer Granit und schwarzes Gußeisen abwechseln. Dieser ›Observatoriumsturm‹ ist 10,8 Meter hoch, jeder Block hat eine Höhe von 1,8 Metern, ist also etwa ›mannshoch‹. Die Fassade ist bis auf einige Schrägen und Einblicke ins Innere des Turmes glatt, die Rückwand ist gestuft. Die Tiefe des Turmes mißt an dessen Fuß 2,7 Meter und verjüngt sich mit jedem Block um 45 Zentimeter. Die Tiefe des sechsten Blocks beträgt also 45 Zentimeter. Dieses seltsame vertikale Element, das an ein Podium oder einen Wachturm erinnert, gibt dem Projekt seinen Namen, ›Ma'alot‹, ein sehr altes Wort. Die ›Ma'alot‹ der Psalmen bedeuten Stufen, Abstufungen in jedem Sinne, natürlich auch im numerischen.

Zieht man von dem Punkt der Achse des elliptischen Platzes, der durch die Zeichnung sechs konzentrischer Kreise auf den Backsteinplatten betont ist, eine Linie zur Turmspitze, so ergibt sich ein Winkel von 45 Grad. Die Kreise bestehen abwechselnd aus Gußeisen und Granit. Die Ostachse als Verlängerung zum Rhein wird durch eine Schiene gekennzeichnet, die auf die Schräge neben der Treppe zuläuft und dort rechtwinklig abbricht, um in einer Vertiefung im Rheinpark zu enden. Die Modullänge sämtlicher Linien der Gebäudefassade beträgt 90 Zentimeter. Indem er eine Höhe von 1,8 Metern für die Blöcke seines Turmes wählte, fügte sich Karavan in das Maßsystem des gesamten Gebäudes ein, das aus deutlich gegeneinander abgetreppten rechteckigen Baukörpern besteht, die mit parallel facettierten Zinkblechen verkleidet sind. So lassen sich sämtliche von Karavan verwendeten Maße auf die Zahl 18 zurückführen, sei es auch durch Bruchteile und Vielfache von 9. Der Streifen aus Granitplatten endet jenseits des Turmes mit einer gußeisernen Platte von 2,7 x 2,7 Metern. In diese eiserne Tür ist am Ende der Mittelschiene die Ziffer 6 eingraviert, die einer umgekehrten 9 entspricht und die auch ein Vielfaches von 3 ist. Die Ziffer 6 ist der Schlüssel zur Zahlensymbolik in diesem Werk. Die Grünflächen, die einen Teil der Fassade des Nordflügels begleiten, wurden mit sechs Bäumen bepflanzt. Der Turm besteht aus sechs Elementen, in seine Basis sind an der Vorderseite sechs Stufen eingegraben. Die Mittellinie des Streifens aus Granitplatten besteht aus sechs aneinandergelegten Schienenabschnitten. An sechs Tagen der Woche soll der Mensch arbeiten und schöpferisch tätig sein, sechs Millionen Juden waren es, die dem Holocaust zum Opfer fielen ...

Links und oben: *Blicke durch das vertikale Element*

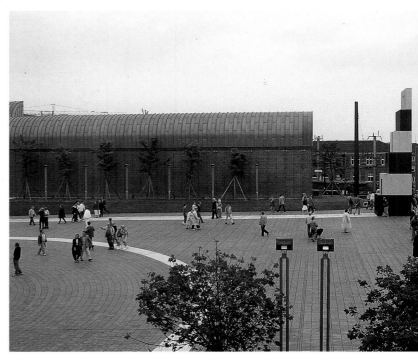

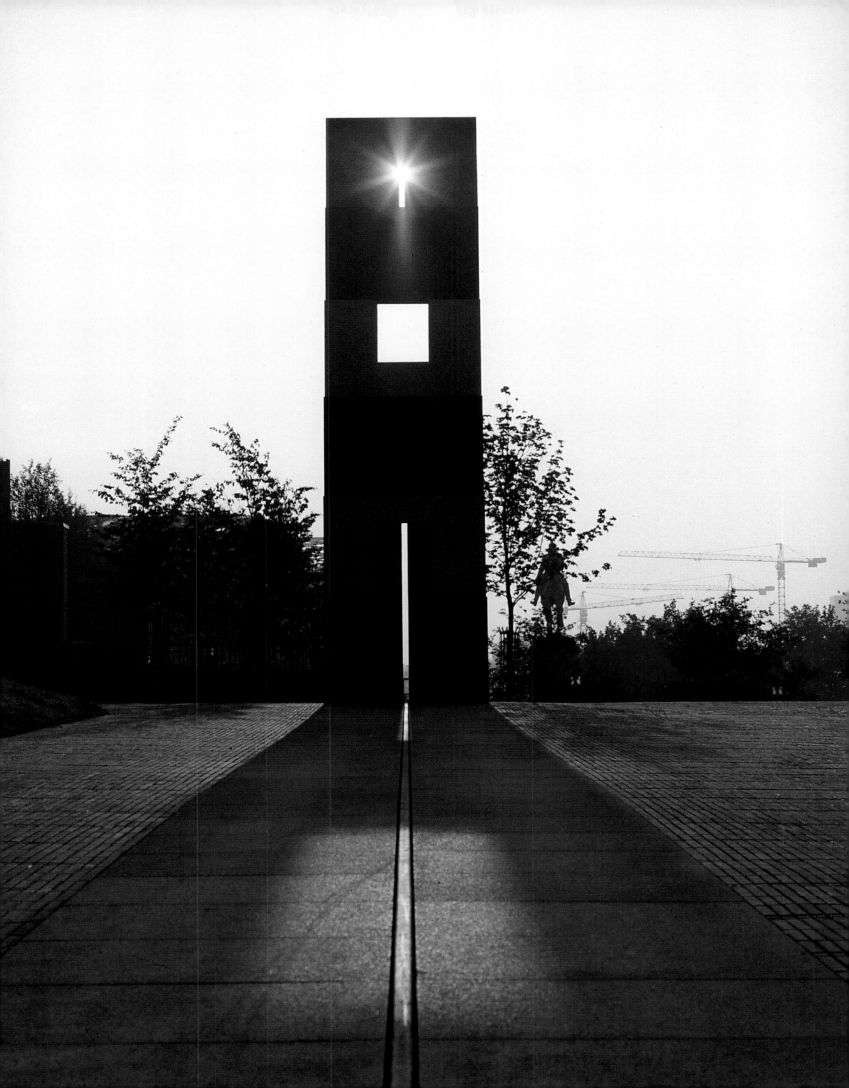

Die Titel der Werke Karavans lassen sich stets aus dem hebräischen Kulturgut herleiten. Das Konzept des ›Makom‹ wurde, wie wir gesehen haben, auch von Itzhak Danziger benutzt. Ein zweites ›Ma'alot‹-Projekt gibt es in Jerusalem. Es ist eine Treppe aus weißem Stahlbeton, die direkt in den Himmel zu führen scheint, dann aber im leeren Raum endet. Der Schöpfer dieser 18 Meter hohen Skulptur ist Ezra Orion. Und wieder die Zahl 18, die Zahl des Lebens.

Karavan hat seine in Cergy gewonnenen Erfahrungen in Köln einfließen lassen. Der leicht geneigte elliptische Platz mit seinem zweiten dezentrierten Schwerpunkt und der ›Ma'alot‹-Turm zeigen, daß Karavan dabei gleichzeitig an das Projekt der ›Place Belvédère‹ und den geneigten Turm mit den Bauten von Riccardo Bofill dachte. Das Neue liegt in der Wahl des Materials, dem einheimischen Granit, der Eisenbahnschiene und dem Gußeisen. Letztere spiegeln die Nähe des Bahnhofs und der Hohenzollernbrücke über den Rhein wider, deren Eisenstrukturen nicht zu übersehen sind. Sie stehen auch für die Schreckensbilder, die in die Erinnerung des Künstlers eingraviert sind, die Todeszüge der Deportierten. Karavan vergißt nicht. 1984 wollte ihn Yasha David für die Gestaltung des Zugangs zur Kafka-Ausstellung im Centre Pompidou in Paris gewinnen. Karavan lehnte ab: Zu diesem Projekt kam ihm nur ein Bild in den Sinn, das ihn verfolgte, das Bild der Todeszüge.

Eine hartnäckige, aber diskrete Spur. Für die Tausende von Besuchern, die sich am 31. August 1986, dem Tag der Eröffnung, zwischen Kathedrale und Rhein einfanden, für die Kölner und die Touristen, die in den kommenden Jahren hier vorübergehen werden, bietet ›Ma'alot‹ ein ausgewogenes Bild und die Gelegenheit zu einer friedvollen und erholsamen kleinen Pause. Wenngleich der Platz hervorragend mit dem Gesamtkomplex des Gebäudes harmoniert, wenn sich dem Blick aus den Fenstern auf jeder Etage neue und besondere Ansichten des Platzes bieten, so hat ›Ma'alot‹ doch die autonome Dimension eines ›totalen Ambientes‹ erhalten. Dieser beredte Platz distanziert sich von den Gebäuden, die ihn säumen und deren Konturen sich verwischen. Die Piazza del Campo in Siena (die Karavan bei der Gestaltung des Kölner Museumsplatzes im Hinterkopf hatte, während die Realisierung von Cergy eher an Pisa und die Piazza dei Miracoli erinnert) läßt bei einem Spaziergänger, der sich in ihrem Mittelpunkt befindet, dasselbe Gefühl aufkommen. Die Konturen der umstehenden Häuser verschwimmen. Die Postkarte, die Christoph Brockhaus am 14. August 1984 von einem Besuch in Venedig aus an Karavan schickte, mutet da geradezu wie eine unfreiwillige Prophezeiung an: Sie zeigt die ›Entführung des Leichnams des heiligen Markus‹ von Tintoretto. Die weiße Linie der Bodenfliesen weist eine frappierende Ähnlichkeit mit dem Projekt für die Passage auf und unterstreicht in dem Ge-

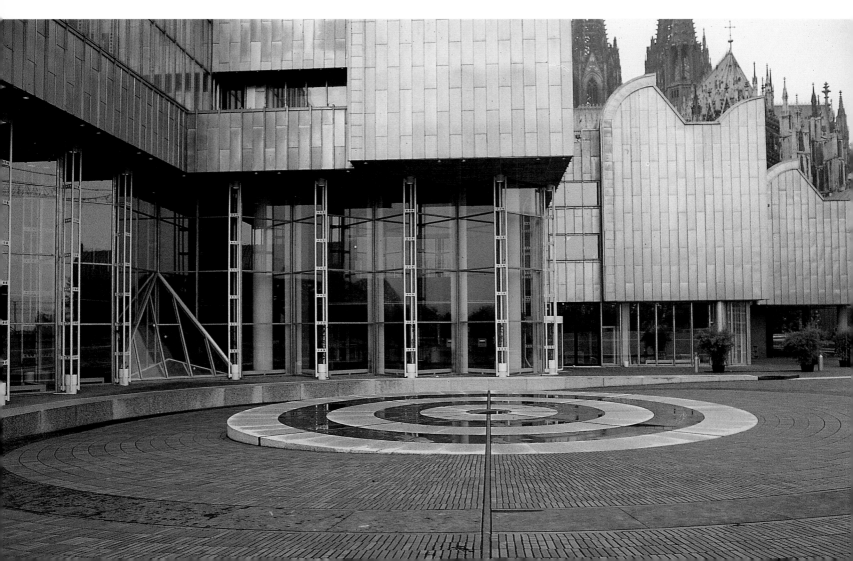

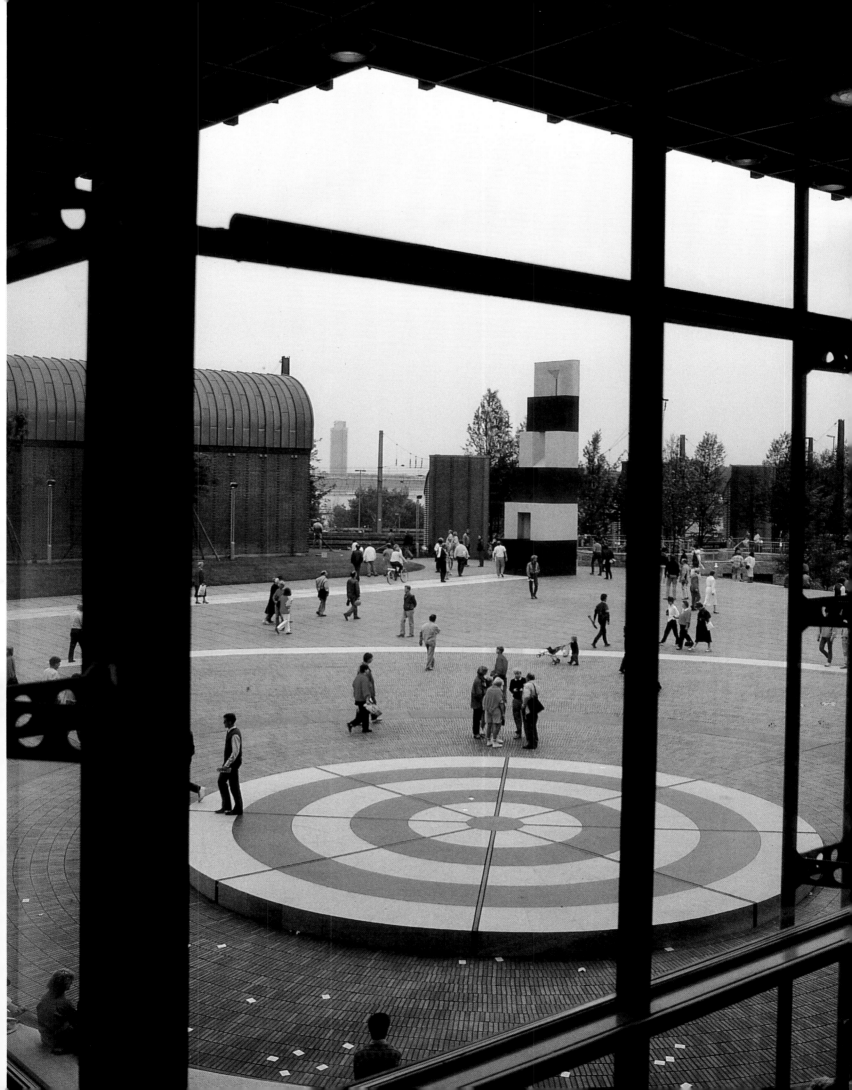

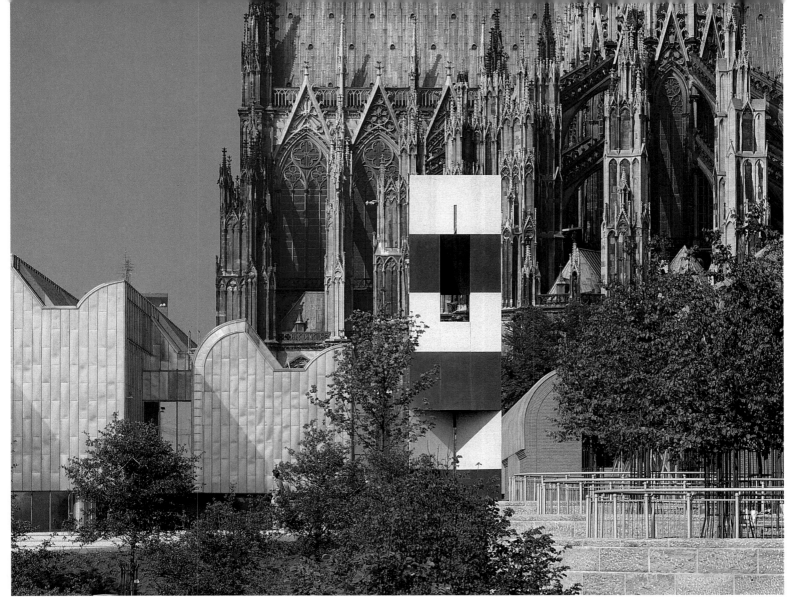

mälde nachdrücklich den Weg und das Vorgehen der Diebe. Dieses dramatische Element als greifbares Maß für Zeit und Raum der Handlung hat zur Folge, daß die architektonische Umgebung in die Grauzone des Hintergrundes verwiesen wird. Wieder einmal hat die Sprache der Semiologie der Zahl ihre Wirkung als Element der Architekturkritik nicht verfehlt.

Die Einweihung des neuen Museums in Köln dauerte drei Tage, vom 31. August bis zum 2. September 1986. Verschiedene Veranstaltungen sollten die Utopien des Schokoladenkönigs und Historikers, des rührigen Super-Nimrod der Kunst, Dr. Ludwig, befriedigen und zugleich dem gesellschaftlichen Identifikationsbedürfnis sämtlicher Beteiligten, der Sammler, Händler und Museen, der Presse, der Künstler und Kunstliebhaber entgegenkommen. Der Erfolg Dani Karavans ist groß. Alle sind sich über die Qualität seines Werkes einig, und der Enthusiasmus, mit dem es aufgenommen wird, steht im Gegensatz zu der weit schwächeren Resonanz auf den Bau der Architekten Busmann und Haberer, die die undankbare Aufgabe gehabt hatten, die vielgestaltigen Auflagen für den Bau des Museums für alte Kunst (Wallraf-

Richartz-Museum) und eines zweiten für moderne Kunst (Museum Ludwig), für einen Konzertsaal, verschiedene Hallen mit den entsprechenden Verbindungswegen und mehrere Festsäle zu erfüllen.

Alle Freunde Danis kommen zur Einweihung, angefangen mit Karl Ruhrberg, der ihn mit ›Mizrach‹ und ›Ma'alot‹ ja erst in Köln eingeführt hat, Christoph Brockhaus, der Kurator des Projekts, und Manfred Schneckenburger, der Leiter der dokumenta 6 (1977) und der dokumenta 8 (1987). Aber nicht nur die deutschen Freunde waren da. Ich selbst reiste mit Rotraut Klein und ihrem Mann Daniel Moquay aus Phoenix (Arizona) an, Amnon Barzel kam aus Prato, Marc und Esther Scheps von einer ihrer ständigen Rundreisen. Allan Kaprow aus Dortmund war da und Kadishman und Tiesing aus Breda. Auch die Christos aus Basel. Christo war sehr beeindruckt und fragte Dani nach der genauen Flächenausdehnung seines Werkes. Der ist nicht in der Lage, ihm zu sagen, welchen Anteil seine ›Ma'alot‹ an den 21 000 Quadratmetern Nutzfläche des Museums haben. Wieder ein realistischer Hinweis auf die Zahl!

Vom ›Weißen Platz‹ zum Fußweg am Gilo-Hügel

Das Einweihungsfest ist zugleich Abschiedsfest für Dani Karavan. Nach drei Jahren Florenz und sechs Jahren Paris kehrt er mit seiner Familie nach Israel in ein leerstehendes Haus zurück, in dem es viel zu tun gibt. Der Künstler verläßt sein Apartment am Seineufer, behält jedoch sein Atelier und seinen Assistenten, das heißt, er sichert sich eine Operationsbasis in Paris. Zukünftig verwaltet er seine zahlreichen und vielgestaltigen Aufträge von Tel Aviv aus, seine Beiträge zu Gruppenausstellungen, seine Einzelausstellungen, seine Environments und seine langfristigen Projekte. Da werden exorbitante Telefonrechnungen und ein Monatsabonnement für Linienflüge zwischen Tel Aviv und Paris wohl nicht lange ausbleiben.

Bei seiner Rückkehr wartet bereits ein altes Projekt auf Dani: der ›Weiße Platz‹, ›Kikar Levana‹, den er 1977 mit Zvi Dekel, seinem Freund seit dem Projekt für die Dänische Schule, begonnen hat. Dabei geht es um die Gestaltung der Kuppe des Hügels im Wolfsohn-Park, der höchsten natürlichen Erhebung in Tel Aviv, am Ende der La-Guardia-Allee. Es ist ein Projekt von beträchtlichen Ausmaßen, dessen Formenrepertoire sehr gut den Karavanschen Geist widerspiegelt, wie er ein Jahrzehnt zuvor im Negev-Monument zum Ausdruck kam – nun allerdings korrigiert durch die in Venedig, Florenz und bei der dokumenta 6 erworbenen Erfahrungen.

Die Gesamtfläche des Environments beträgt 30 x 50 Meter. Sie wird lotrecht von einem Wasserlauf durchschnitten, der bei den Stufen des schrägen Zugangs beginnt und an den Mauern

Seite 112 bis 122: *›Kikar Levana‹, Environment aus weißem Beton, Olivenbaum, Rasen, Wasser, Licht und Wind, Tel Aviv 1977-1988*

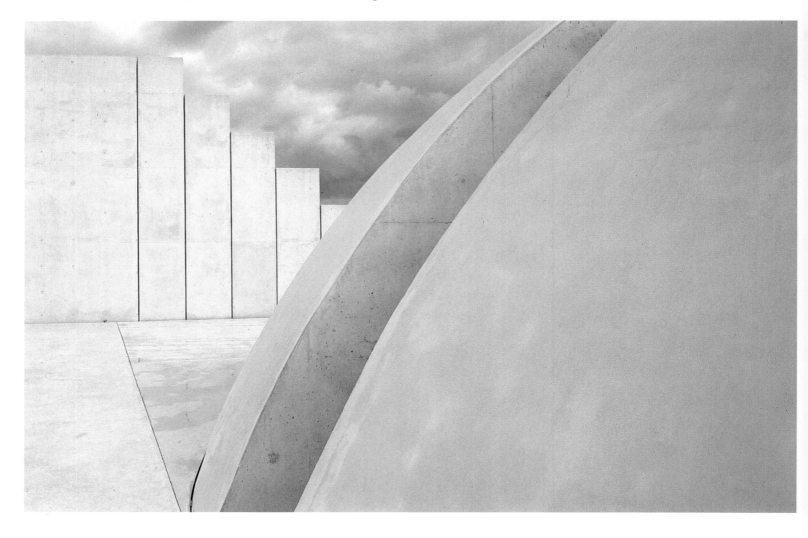

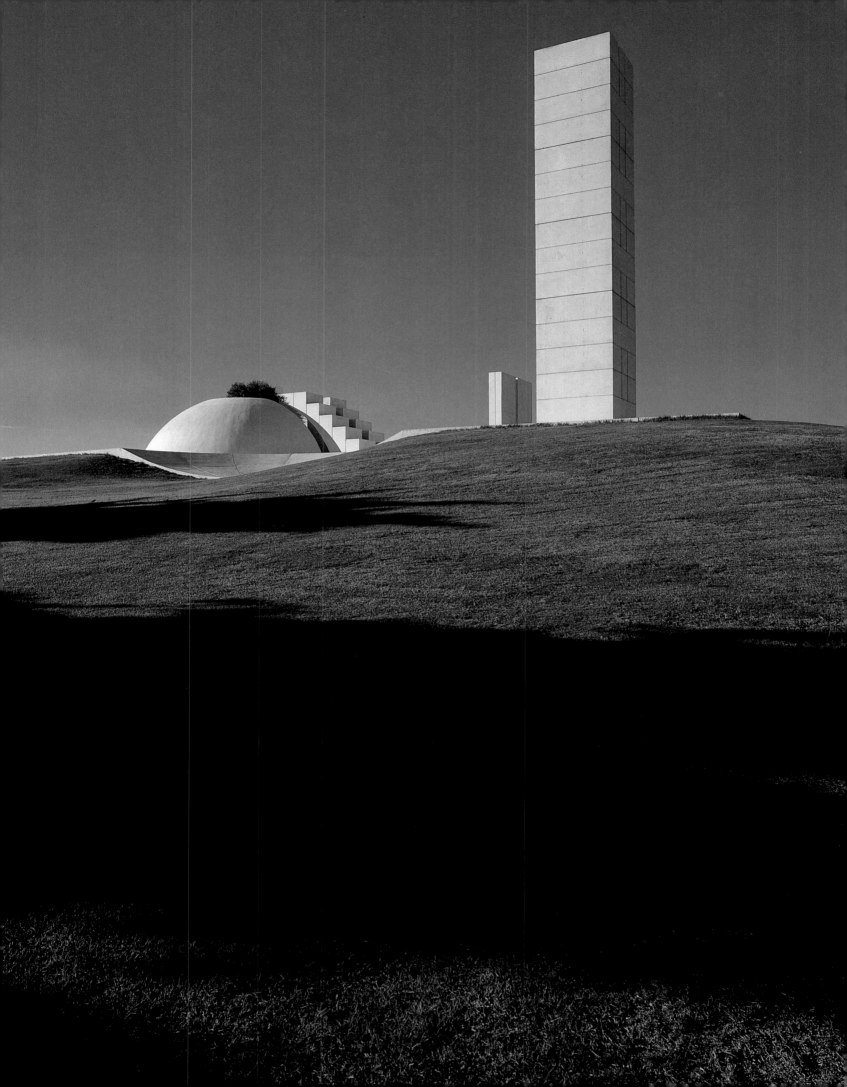

mit dem Sehschlitz und der ›Observatoriumstreppe‹ endet, deren Stufen in der Mitte versenkt sind, so daß ihre Seitenpartien eine Art Geländer bilden. Das Projekt umfaßt auch einen ›Square‹, wie wir ihn vom Louisiana Museum in Dänemark her kennen. Es ist eine quadratische Vertiefung, deren innere Wandungen gestuft sind und deren äußerer Rand sich 1,5 Meter über ihrem Boden – also in Augenhöhe – befindet. Außerdem gehören zu dem Ensemble eine Pyramide, deren eine Seite halb offen ist, eine gespaltene Kugel mit einer Öffnung, in die ein Olivenbaum eingepflanzt wurde, und schließlich ein 18 Meter hoher Aussichts- und Windturm. Einziges verwendetes Material ist weißer Beton. Ende 1986 ist das Projekt bereits weit gediehen. Sämtliche Elemente sind praktisch an ihrem Platz, nur der quadratische

Turm fehlt noch. Auftraggeberin ist die Stadt, und die letzten noch benötigten Finanzmittel müssen erst bewilligt werden, damit das Werk vollendet werden kann. Anfang November 1986 besichtigte der Bürgermeister von Tel Aviv mit dem Stadtrat die Anlage. Alles hängt vom guten Willen der gewählten Volksvertreter ab: ein Problem, das der Künstler nur allzu gut kennt.

Zurück in Israel, sieht er sein Land mit anderen Augen, mit dem Blick eines Dani Karavan von 1986, der geschärft ist durch die Erfahrungen des neunjährigen Aufenthalts in Europa. 9, die entscheidende Ziffer, die Zahl, die den Sieg des Samenkorns über den Zweifel versinnbildlicht. Dani plant, gemeinsam mit seinem Freund Zvi Dekel an einem von Amnon Barzel entworfenen Projekt teilzunehmen, einem Skulpturengarten am Toten

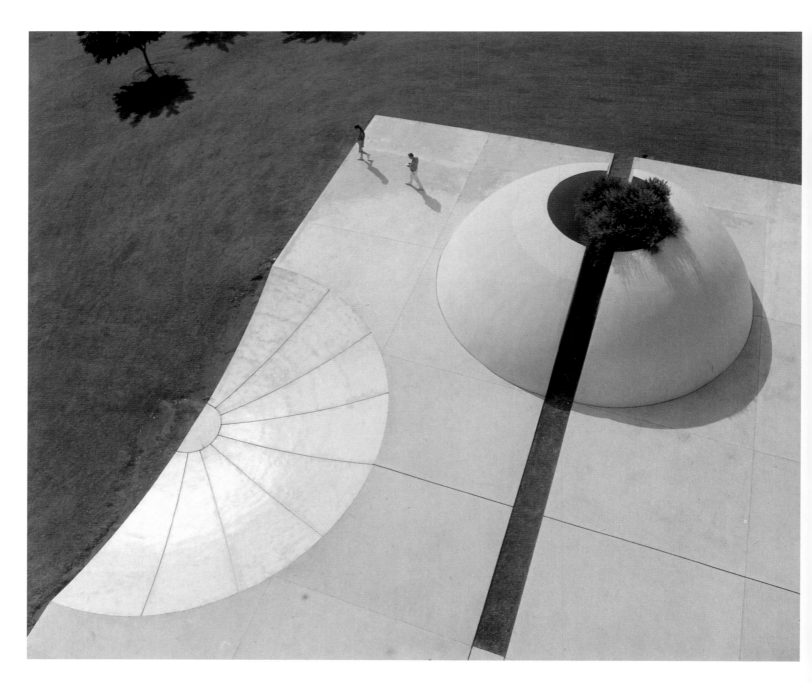

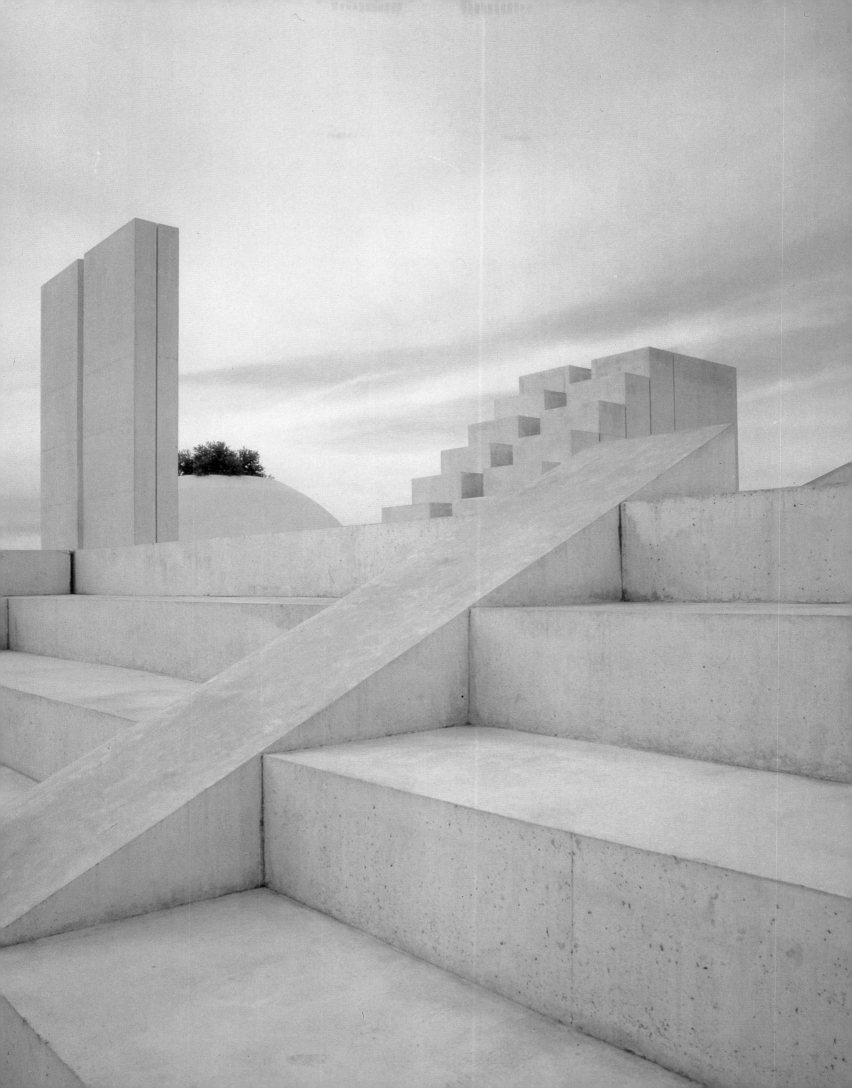

Meer, dessen Durchführung Ezra Orion obliegt, der bereits verschiedene Environment-Künstler eingeladen hat. Was ihm jedoch am meisten am Herzen liegt, das ist eine noch nicht ganz ausgereifte, eigentlich noch geheime Idee, für die er bereits Teddy Kolleck, den Bürgermeister von Jerusalem, gewonnen hat und bei deren Durchführung er mit Amnon Niv, dem leitenden Architekten der Stadt zusammenarbeiten wird.

Es ist Herbst, es ist Nachmittag, und wir befinden uns auf dem Land, irgendwo zwischen Jerusalem und Bethlehem. Wir haben in einem arabisch-christlichen Restaurant gegessen und spazieren nun in Richtung des Weinbergs Crémisan, der seit 1885 von Salesianerpatres bewirtschaftet wird und einen ganz guten Tropfen liefert — ›appelation Bethléem contrôlée‹. Es ist sehr hell, der Horizont flimmert leicht in der Hitze. Wir kommen nach Bet Jiala gegenüber dem Gilo-Hügel südlich von Jerusalem. Dort wurde früher Terrassenfeldbau betrieben, aber die Anbauflächen sind heute verlassen. Über den ganzen Hang ziehen sich parallele Linien aus weißen Steinen, die Stützmauern der

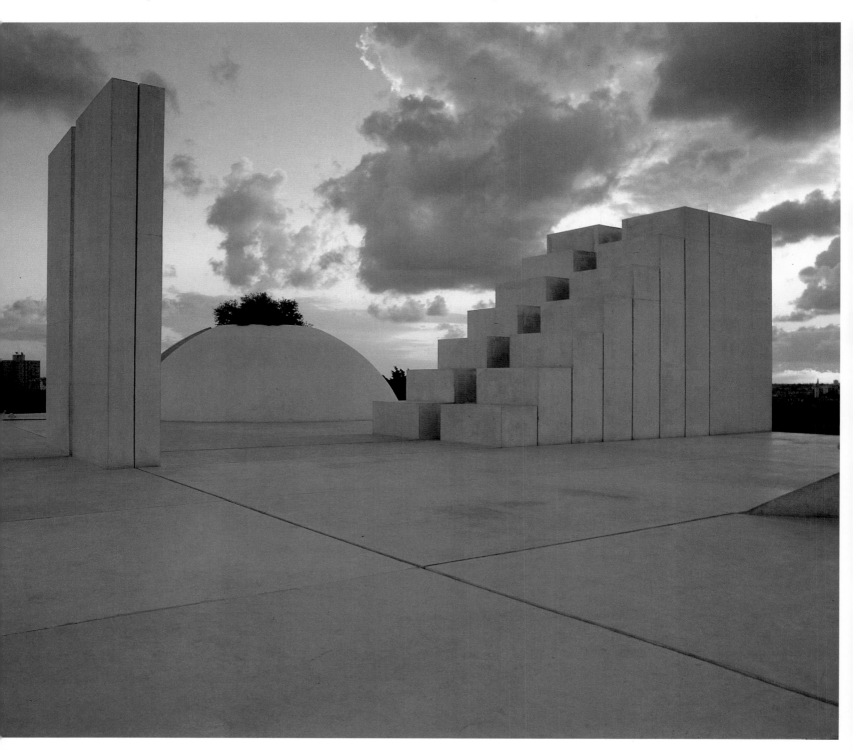

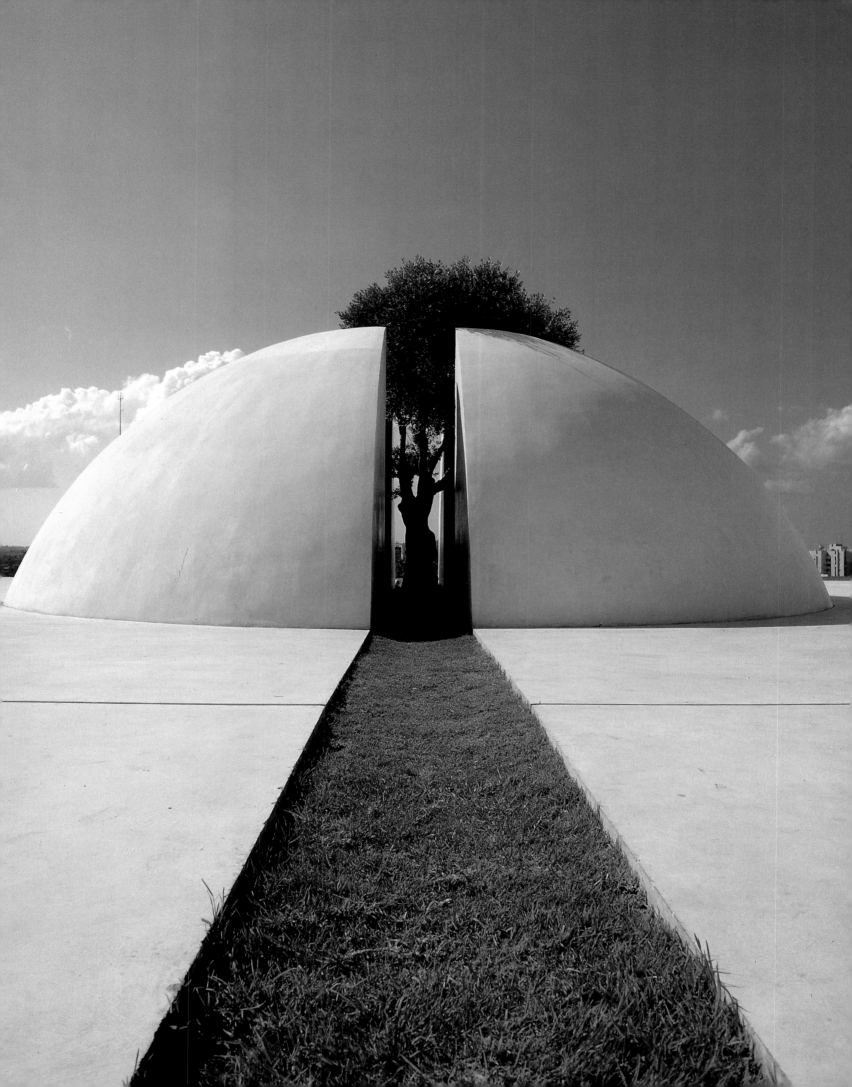

Terrassen. Die fruchtbare Erde zwischen ihnen ist inzwischen durch die Witterung abgetragen, und die brachliegenden Terrassen werden von Hecken und Unkraut überwuchert. Diese sich selbst überlassene, sozusagen natürliche Architektur ist von pathetischer Schönheit und erinnert mich an die Hügel von Cadaqués in Spanien, an die Terrassen über dem Meer, die sich in ähnlichem Zustand befinden. Dani träumt laut vor sich hin. Er will diesen Hang neu anlegen, will eine der Höhenlinien zu einem Fußweg ausbauen. Er will in regelmäßigen Abständen Bäume pflanzen und die Stützmauerrn konsolidieren. Die Terrassen sollen durch Treppen miteinander verbunden werden. So erhielte man ein an den Berghang gebautes Ausflugsziel mit einem Fußweg, das sich völlig in die Landschaft einfügen würde.

Dani träumt vor sich hin. Niv und ich geben ihm Zeit, sich ganz in seine Idee zu vertiefen. Wir spüren, daß der Samen zu keimen beginnt und daß das Projekt eines Tages in seiner endgültigen Form ans Licht dringen wird. Etwas Bedeutendes ist im Entstehen begriffen, und wir sind dafür die stillschweigenden Zeugen. Bald werden wir vom Fußweg am Gilo-Hügel hören ...

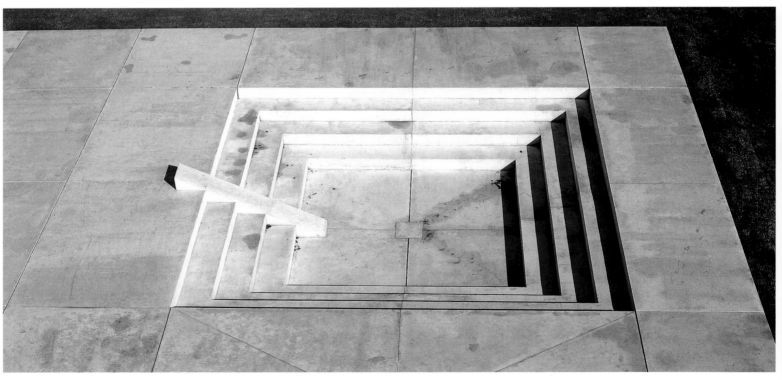

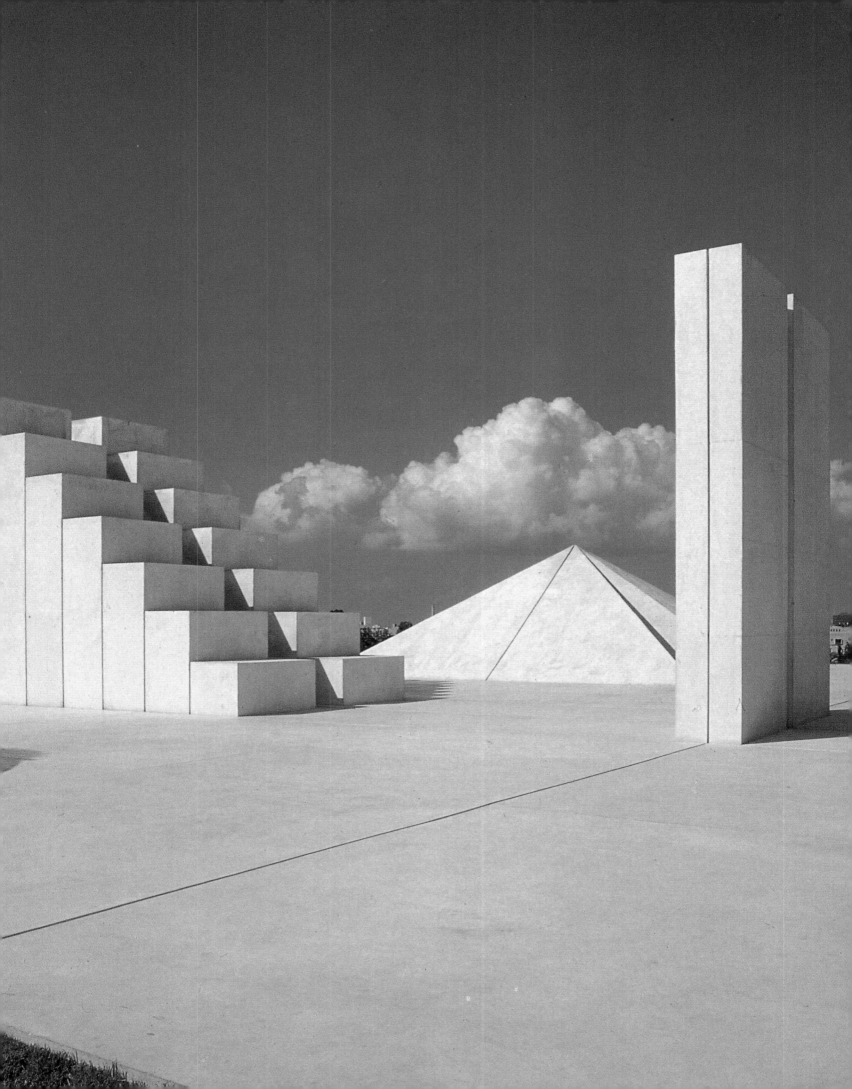

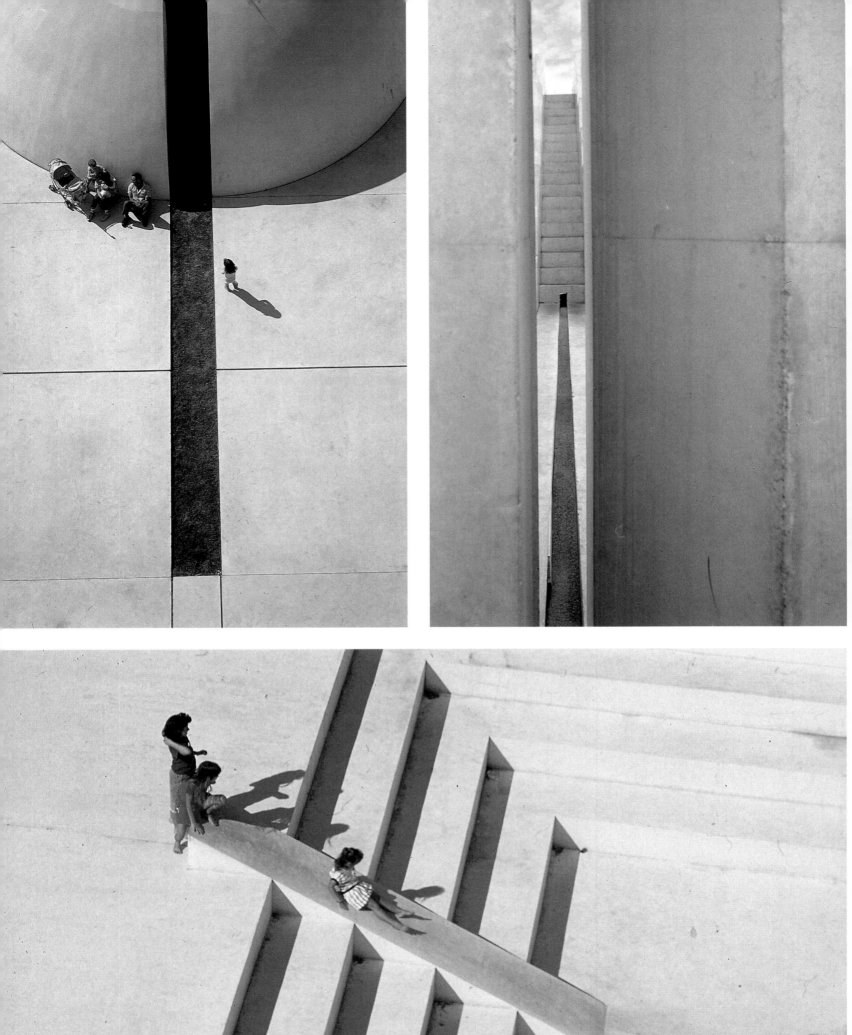

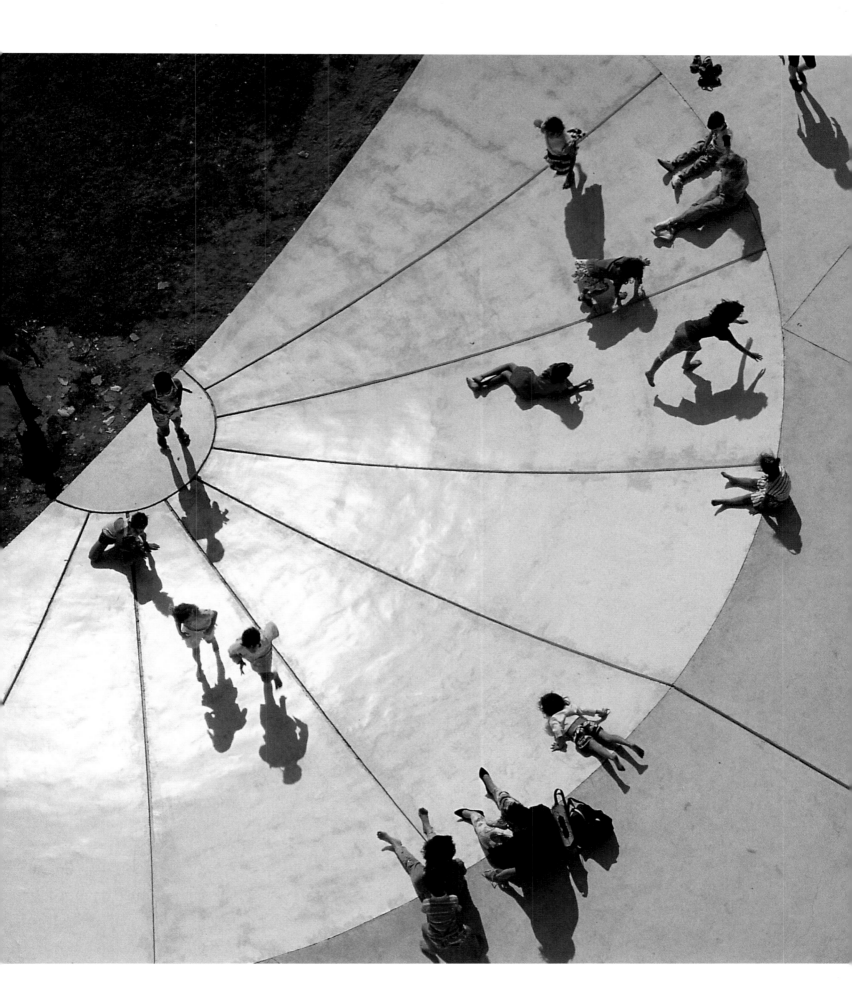

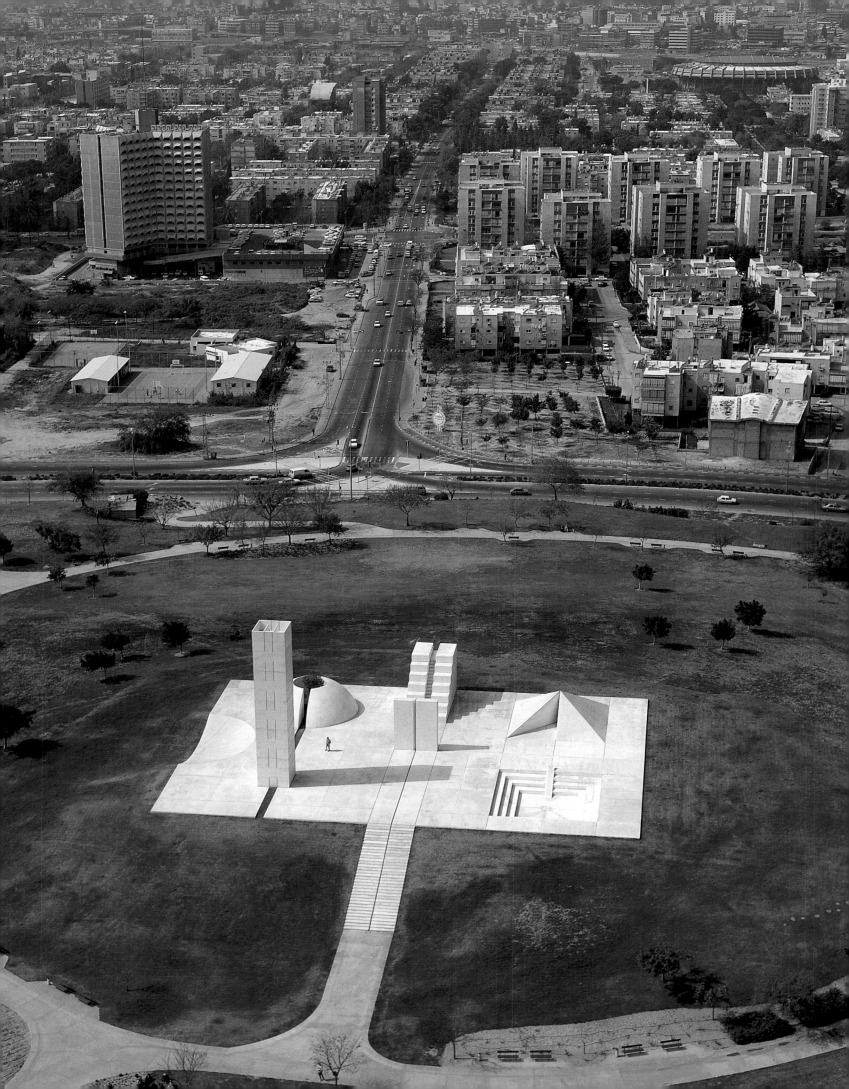

Karavan und die Kunst im öffentlichen Raum

November 1986. Die Leterisstraße ist eine Sackgasse, eine grüne Oase der Ruhe inmitten eines Wohnviertels von Tel Aviv. Nur eines stört den Frieden: Karavans Wohnung im letzten Stock des Hauses Nummer 7, wo es drunter und drüber geht. Gerade ausgepackte Koffer stehen zwischen Büchern und zehn Jahre alten Schallplatten. Hier und da häuft sich Bauschutt. Die Maurer errichten Zwischenwände für die Mädchenzimmer, Elektriker installieren eine Klimaanlage. Bald kommen die Zimmerleute und die Maler. Zum Glück liegen unsere Möbel aus Frankreich noch beim Zoll im Hafen von Haifa fest, erklärt mir Hava. Ich bin gekommen, um mich von Dani zu verabschieden, und der Anblick dieses Chaos weckt alte Erinnerungen in mir.

Ich folge dem Kind der Dünen, das an der Hand seines Vaters Abi barfuß über den Sand läuft. Der Vater erklärt ihm alles, was er aus der Bibel wissen muß, und zeigt ihm die wahre Natur der Wüste. »In der Wüste wurde das Volk Israel zur Nation«, sagte David Ben Gurion, als er sich für Moses hielt, und er hatte nicht unrecht. Das Kind der Dünen wird militanter Anhänger von ›Hashomer Hatzair‹, predigt den Frieden zwischen Juden und Arabern und gründet seinen Glauben an die Kunst auf eine unumstößliche Überzeugung: Die Kunst ist die Sprache des sozialen Friedens. Dann folgt der Niedergang des Kibbuz Harel. Karavan geht nach Italien, entdeckt dort die soziokulturellen Errungenschaften der Renaissance, einer Kunst für alle, einer städtischen Kunst, die sich unmittelbar an die Bürger wendet. Die entscheidende Erkenntnis erwächst ihm aus der Kunst des italienischen Renaissancemalers Piero della Francesca und seinem Sinn für Raum und Maß, für die Geometrie der Natur. Zusammen mit Rafi Kaiser fährt er per Anhalter durch die Toskana und Umbrien, stets auf der Suche nach Werken Piero della Francescas. Er malt Fresken nach der alten Technik und kehrt endlich in seine Heimat zurück. Ich höre die begeisterte Stimme Martha Grahams bei der Premiere des Stücks ›Die Geschichte von Ruth‹ von der Tanzgruppe Inbal: »Auf einer von Ihnen gestalteten Bühne möchte ich tanzen.« Ich höre Dani Karavan, wie er Livia Rokach auf ihre Frage nach der Bühnengestaltung für den ›Konsul‹ von Gian Carlo Menotti seine visuelle Strategie von der ›pre-regia‹ erklärt. Ich höre ihn, wie er Meyer Weisgal, der ihn um die Wandgestaltung für das Studentenwohnheim des Weizmann-Instituts in Rehovot bittet, den Propheten Amos zitiert: »Siehe, es werden Tage kommen, da folgt dem Pflügenden der Schnitter, und der die Kelter tritt dem Sämann.«

Zweifel und Samen. Der Samen ist stärker, alles beschleunigt sich. Dann die Begegnung mit Yaakov Rechter und die Arbeiten am Justizgebäude in Tel Aviv. Später Dora Gad und die Stirnwand der Knesset. Das Negev-Monument, jenes unmögliche Projekt, vor dem bereits die besten Bildhauer Israels kapituliert haben, wird greifbare Wirklichkeit, ein ›Skulpturendorf‹, um mit Amnon Barzel zu sprechen, das erste großräumige Environment, die Gedichte Haim Guris und Nathan Shahams, die Kampflieder der Palmach-Brigade und die täglichen Kriegsberichte, wie sumerische Flachreliefs in den Beton des Bunkers graviert, der Wasserlauf als Lebenslinie, die Kuppel der Erinnerung, die Wechselfälle der Wüste, der Turm und seine Windmusik …

Eines folgt aus dem anderen, die zerborstene Thora und der weinende Stein in Rehovot, »Olive trees should be our borders« in Venedig, Galilei und Friedrich II. in Florenz und Prato, die Jakobsleiter und die Observatoriumstreppen der astronomischen Gärten des Jai Sing II. In Kassel. Der Schatten Arie Arochs fällt auf den heruntergekommenen Platz vor der Dänischen Schule. (Ist das nicht ein trauriger Anblick, ein solches Bild in Jerusalem im Jahre 1986, Dani? – Keine Sorge, Arie, ich bringe das wieder in Ordnung.) Die Bilder des Films, der vor meinem inneren Auge abläuft, beschleunigen sich. Schon sehe ich Tel Aviv im Jahre 1982, die ersten ›Makomot‹, Einzelausstellungen in Museen. Auf Tel Aviv folgen Baden-Baden, Heidelberg, Breda. Nach Marc Scheps folgen Katharina Schmidt, Hans Gercke und Frank Tiesing. Wie besessen arbeiten diese Museumsdirektoren am Aufbau ihrer Karavan-Ausstellungen mit. Marc schleppt Holzbohlen, Katharina streicht fast zärtlich über das Modell, Hans kratzt an alten Steinen und Frank harkt den Sand.

Schnitt. Wir sind jetzt in Vaux-le-Vicomte, Dani, ich, Bertrand Warnier, Michel Jaouën und Monique Faux. Der berühmte Le Nôtre war der Sohn des großen Hofgärtners, der in die Fußstapfen seines Vaters trat. Dani denkt an seinen Vater Abi, an die Esplanade, das Becken, die Bühne, die Terrasse. Die gesamte Hauptachse von Cergy nimmt Gestalt an, alles, was nach der ›Place Belvédère‹ und dem quadratischen Aussichtsturm noch zu tun bleibt. Vom Turm herunter zeichnet sich bereits die weiße Mittelallee ab, die das geometrische Raster des Obstgartens und die Esplanade durchschneidet und dann auf die Oise und den See zuläuft. Es ist die Meßlinie für Zeit und Raum des Projekts, der Verweis auf die Semiotik der Zahl. Es ist die weiße Linie in dem Gemälde ›Die Entführung des Leichnams des heiligen

Markus‹, es ist der Streifen aus Granitplatten, der zum ›Ma'alot‹-Turm in Köln führt …

Die planmäßige Arbeit an langfristigen Projekten für die Allgemeinheit — etwa die Hauptachse von Cergy-Pontoise oder der Museumsvorplatz in Köln — ist das Ziel aller Träume Karavans, und er erfüllt damit auch den von ihm geforderten Ansatz einer sozialen Kunst: Hier findet er sein Volk und seine Öffentlichkeit. Ein Auftrag von solcher Größenordnung ist stets mit zahlreichen Widersprüchen und Unwägbarkeiten verbunden, die einfach in der Natur öffentlicher Kunst liegen. Sie zu meistern, ist für Karavan eine Herausforderung und eine Bereicherung. Der Hauptwiderspruch ergibt sich heute zwischen der schöpferischen Arbeit des Künstlers einerseits und dem Auftrag andererseits. In der modernen demokratischen Gesellschaft sind die Inhaber der politischen Macht, die auch über die Vergabe öffentlicher Aufträge entscheiden, aufgrund ihrer Ausbildung und ihres kulturellen Hintergrundes selten in der Lage, eine qualitativ angemessene Entscheidung zu treffen. Der französische Präsident Georges Pompidou, ein großer Kunstliebhaber mit leidenschaftlichem Interesse für moderne Architektur, bildete eine Ausnahme. Und doch hat man ihm hin und wieder seine allzu eigenmächtigen Entscheidungen vorgeworfen. In der Kulturpolitik genügt der gute Wille allein eben nicht. Sozialistisch geprägte Systeme, die der Verbreitung der Kunst im allgemeinen offener gegenüberstehen als konservative ›Liberale‹, verfolgen häufig eine ›antielitäre‹ Politik, die sich bei der Auftragsvergabe demokratisch gibt, in Wirklichkeit jedoch den üblichen Fehlern verfällt: Werte werden verschoben, und die Qualität leidet.

Durch seine aktive Beteiligung an der Gestaltung einer der neuen französischen Trabantenstädte ist Dani Karavan mitten in die Debatte über die öffentliche Kunst hineingeraten, die in Frankreich seit mehreren Jahren geführt wird und die ich selbst leidenschaftlich verfolge. Im Sitz des Senats in Paris wurde am 30. und 31. Januar 1986 ein Kolloquium zum Thema ›Kunst und Stadt, Urbanismus und zeitgenössische Kunst‹ abgehalten. Veranstalter waren das Kultusministerium und das Secrétariat Général du Groupe Central des Villes Nouvelles, und als Koordinatoren waren der Genfer Kunsthistoriker Jean-Luc Daval und ich vorgesehen. Unglücklicherweise hatte mein Flugzeug, mit dem ich aus Australien zurückflog, Verspätung, und Daval mußte schließlich allein die Zusammenfassung übernehmen. Zwei Monate später, März/April 1986, zeigte er in der Galerie Jeanne Bucher in Paris eine Ausstellung mit dem Titel ›Questions d'Urbanité‹ (Fragen der Städteplanung), bei der die Modelle dreier noch laufender Projekte von Environment-Künstlern gezeigt wurden. Vertreten waren Dani Karavan (Cergy-Pontoise), Jean-Pierre Raynaud (Vénissieux-les-Minguettes) und Gérard Singer (Paris-Bercy).

Der Funktionswandel in der modernen Skulptur führte Daval zu seinen Überlegungen zur öffentlichen Kunst, ihren offensichtlichen Schwierigkeiten und der Gesellschaftsform, die sie voraussetzt. Während seines neunjährigen Aufenthaltes in Europa war Dani täglich mit den Inkohärenzen, den Widersprüchen und komplexen Problemen im Zusammenhang mit öffentlichen Aufträgen konfrontiert. Er hat seine Antwort darauf gefunden und seine eigenen Gedanken zum Thema öffentliche Kunst in einem kurzen Text zusammengefaßt, der zugleich ein Grundsatzmanifest und die Darlegung einer Strategie ist:

GEDANKEN ZUR ÖFFENTLICHEN KUNST

Auftrag + Zeit + Ort + Ziel + Finanzmittel = Werk

1. Der Auftrag wird von einer öffentlichen oder privaten Institution vergeben.
2. Der vorbestimmte Ort kann in einem Stadtgebiet oder in der Natur liegen.
3. Genaue Zeitangaben: Es muß festgelegt werden, ob das Werk nur für eine bestimmte Zeit Bestand haben soll, ob es an ein bestimmtes Ereignis gebunden ist oder ob es von Dauer sein soll. Es muß auch präzisiert werden, wieviel Zeit der Künstler bei der Vorbereitung und Durchführung seines Werkes investieren kann.
4. Der Zweck des Werkes: Mit welchem Ziel wurde der Auftrag vergeben und wie wird er am zweckmäßigsten durchgeführt?
5. Welche finanziellen Mittel stellt der Auftraggeber dem Künstler zur Verfügung?

Aus dieser Gleichung ergibt sich eine Kunstform, die als Environment bezeichnet wird. Damit ist das Wesen meines Werkes jedoch nicht ausreichend beschrieben. Sicher steht es im Zusammenhang mit der jeweiligen Umgebung, es beinhaltet jedoch nicht einfach landschaftsbezogene oder architektonische Kreationen, und es beschränkt sich auch nicht auf die Skulptur. In meiner Kunst sind alle diese Aspekte zweifellos enthalten, wobei der Schwerpunkt sicherlich auf Skulptur und Konzeptkunst liegt.

Wir müssen uns vom mobilen Objekt verabschieden und uns einem Werk zuwenden, das für einen bestimmten Ort konzipiert ist, dessen Entstehung, Entwicklung und Existenz an diesen Ort gebunden sind und das aufhört zu existieren, wenn man es aus seiner Umgebung herauslöst. Weg vom mobilen Objekt, das bedeutet zugleich, daß man einen neuen Ansatz suchen muß, der die Gewohnheiten zeitgenössischer Kunst hinter sich läßt.

Ich bemühe mich stets, am Ursprung, bei den Wurzeln anzufangen, und ich überwache sämtliche Phasen bis zur letzten Vollendung genau. Deshalb bestehen die meisten meiner Werke nur durch und für den Ort, wo sie entstanden sind. Ich versuche,

das Werk ausgehend von der vorgefundenen Umgebung in Angriff zu nehmen, ohne mich vorher in bezug auf Form oder Material festzulegen. Meiner Ansicht nach gibt es keine Formen oder Materialien, die anderen überlegen sind. Die Wahl hängt jeweils von dem Sinn ab, den man der oben aufgeführten ›Gleichung‹ verleiht.

Die Arbeit am Ort ist eine Arbeit mit Sichtbarem und Unsichtbarem, mit fühlbarer Materie, mit dem persönlichen und historischen Bewußtsein und Erinnerungsvermögen.

Ich habe immer versucht und versuche noch, stets am Anfang anzufangen, indem ich den Samen lege und dann über jedes Stadium des Wachstums wache. Das ist ein komplexer und eigenartiger Schaffensprozeß, denn der Künstler lenkt ihn und wird gleichzeitig gelenkt, er gibt seinem Werk eine bestimmte Richtung und läßt sich von ihm in eine Richtung führen.

Meine Arbeit wird von Menschen, von der Gesellschaft finanziert, und ihr Zweck ist es, in den Dienst von Menschen, in den Dienst der Gesellschaft gestellt zu werden. Das bedeutet eine große Verantwortung gegenüber der Gesellschaft ebenso wie gegenüber der Kunst. Ich bemühe mich, für die Menschen schöpferisch aktiv zu werden, so daß sie alle ihre Sinne benutzen können, daß sie hören und sehen, riechen und fühlen können, während sie sich bewegen. Ich arbeite für die Menschen, ich will sie einladen, mit ihrer Umgebung, mit den Materialien, mit ihrer Erinnerung und mit sich selbst in einen Dialog einzutreten.

Dani Karavan

Der Lichtweg im olympischen Skulpturenpark in Seoul

Zwischen Juli 1987 und September 1988 fährt Dani Karavan mehrfach nach Korea, um an der Gestaltung des Olympiaparks in Seoul mitzuwirken. Am ersten Symposion für Environment-Skulptur, das im Rahmen der Olympiade der Kunst stattfindet, nimmt er als der Vertreter von Israel teil. Die Kunstolympiade ist ein äußerst anspruchsvolles Unternehmen, das vom Organisationskomitee der XXIV. Olympischen Spiele finanziert und durchgeführt wird und parallel zu den sportlichen Veranstaltungen stattfindet. Sie umfaßt neben einer zeitlich begrenzten Ausstellung für Malerei im Koreanischen Nationalmuseum für Gegenwartskunst in Seoul auch eine permanente Ausstellung im olympischen Skulpturenpark.

Der Park befindet sich am Rande der Wettkampfstätten und erstreckt sich bis zur ersten historischen Festung von Seoul am südlichen Ufer des Flusses Han. Das 1,5 x 1,2 Kilometer große rechteckige Olympiagelände umfaßt neben den Stadien und Wettkampfstätten eine Grünanlage mit grasbewachsenen und bewaldeten Hügeln, Straßen, Alleen, Kanälen und Wasserbecken, Brücken und Überführungen. In beiden Teilen beherbergt das

Seite 126 bis 130: *Way of Light*, Environment aus Granit, weißem Beton, Holz, Bäumen, Gras, Wasser, Sonnenstrahlen und Blattgold im Olympiapark von Seoul, 1988
Unten: *Die Lichtlinie*; rechte Seite: *Die Wasserlinie*

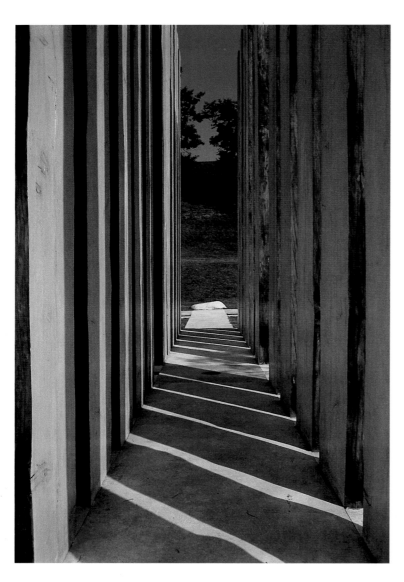

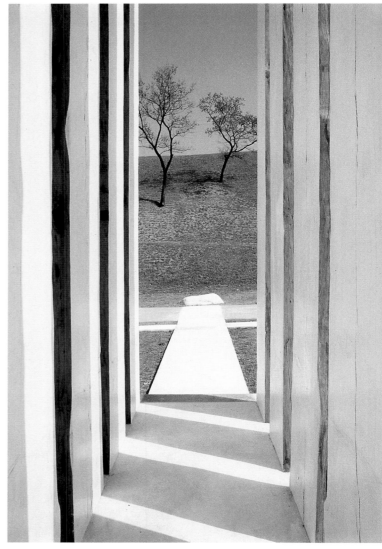

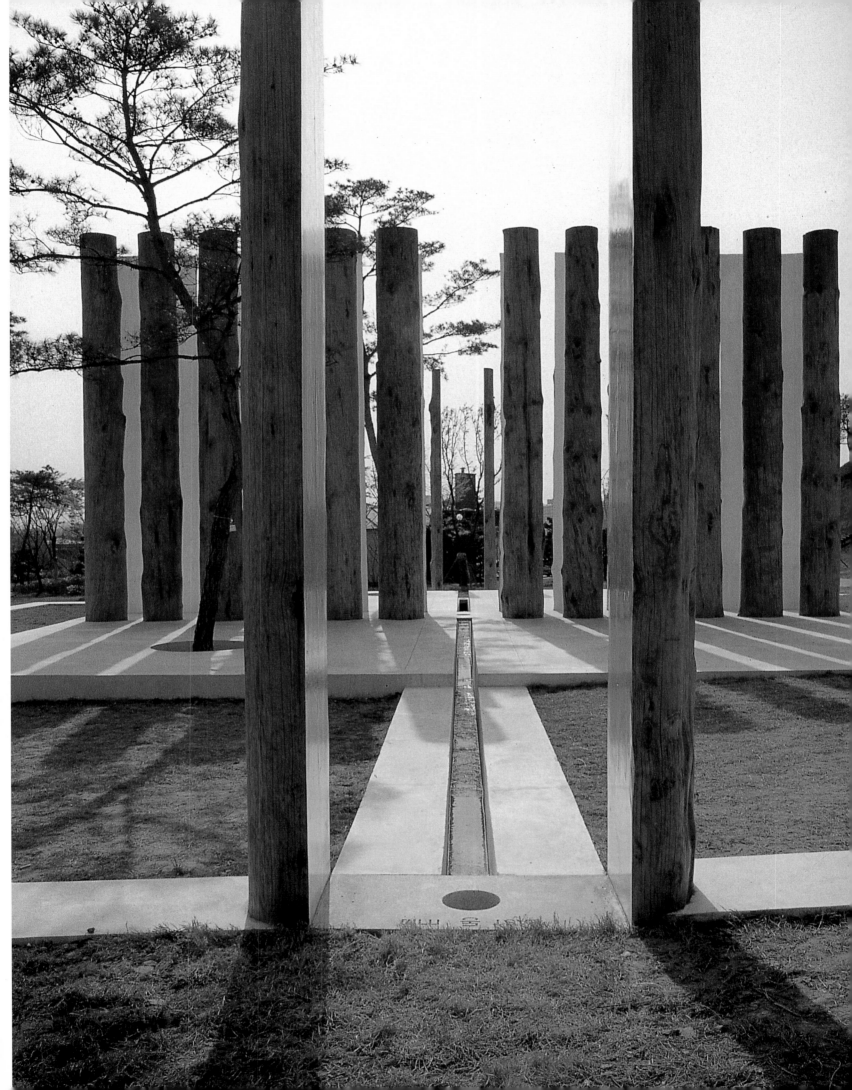

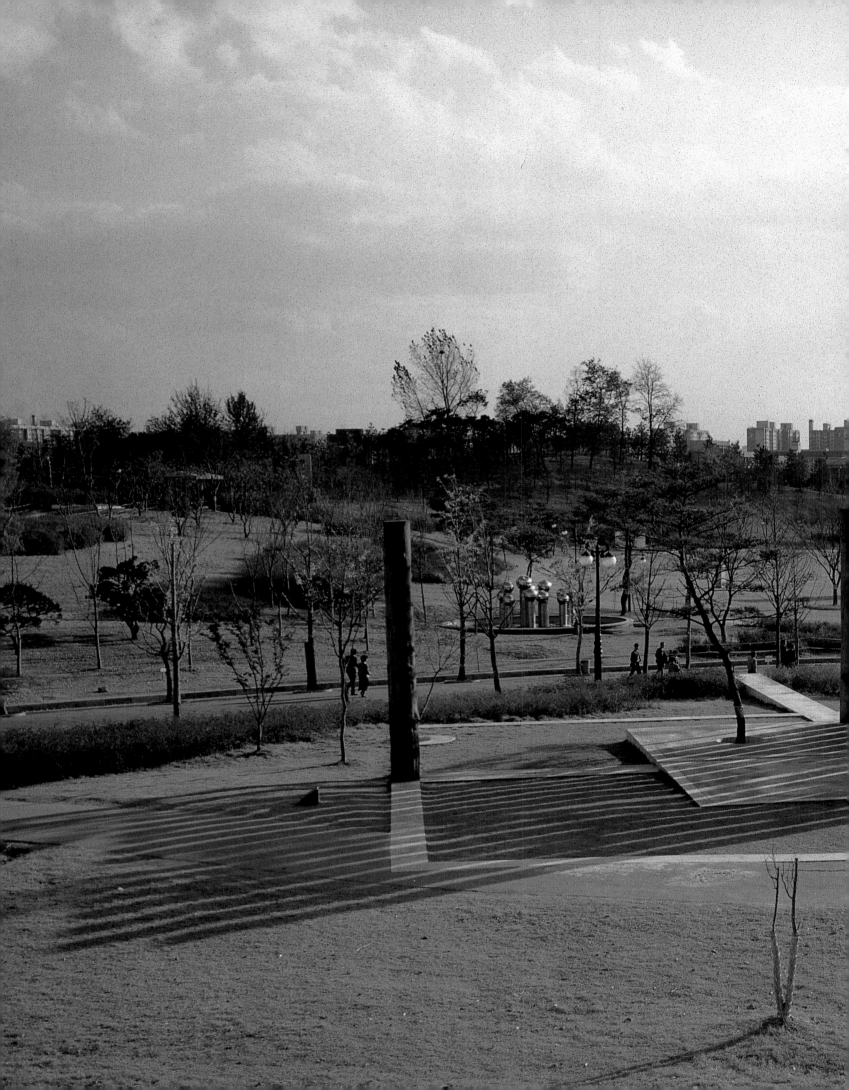

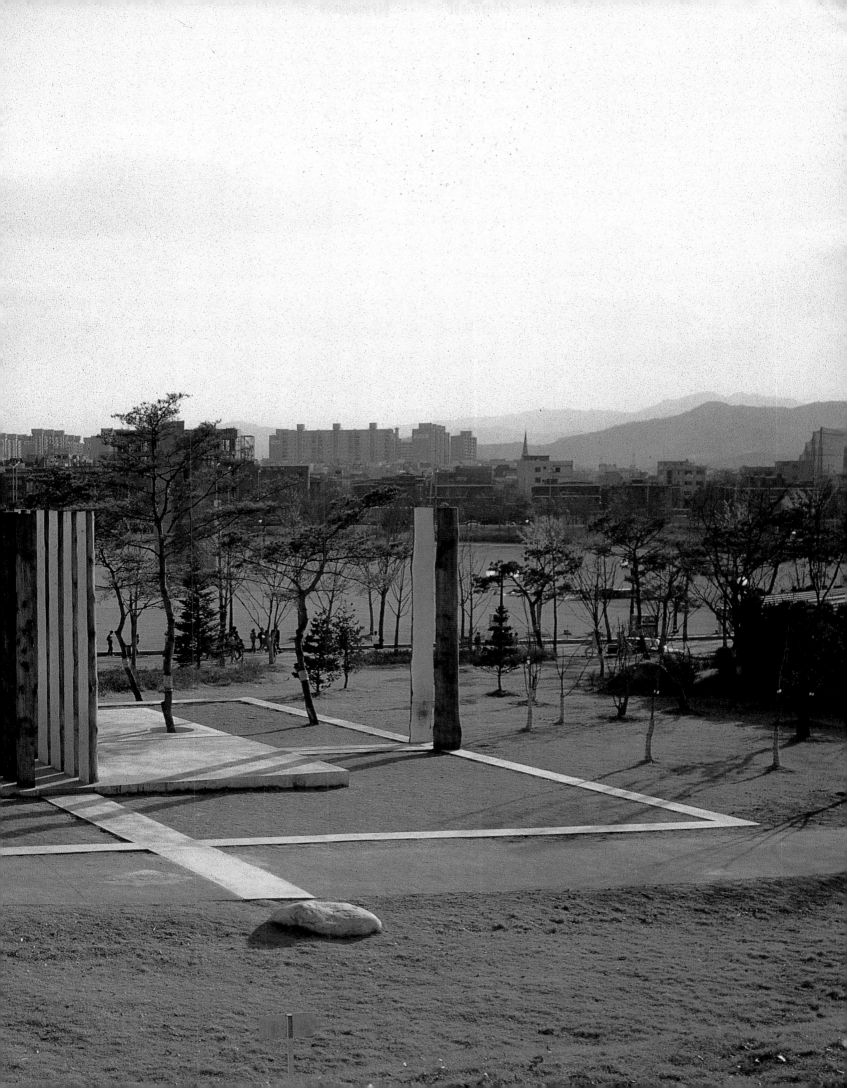

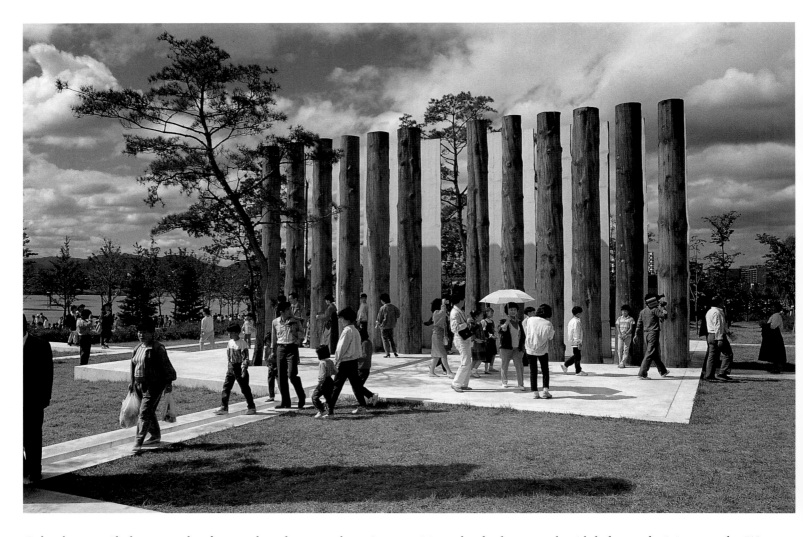

Gelände 200 Skulpturen, die fortan dem koreanischen Staat gehören. 36 Künstler wurden eingeladen, bei den beiden Sitzungen des Symposions im Frühsommer 1987 und im Frühjahr 1988 ihre Werke zu errichten. Diese 36 Skulpturen bilden den Kern, um den herum die Arbeiten der Künstler angeordnet sind, die ihre Werke nach Korea geschickt haben, unter anderen ›Le Sacrifice‹ (Das Opfer) von Menashe Kadishman, das zuvor im Museum von Tel Aviv ausgestellt war. Die hier vertretenen Künstler stehen für 72 Nationen.

Der ›Way of Light‹ von Dani Karavan befindet sich in der Grünanlage, in der Nähe des Heiligen Hügels, auf dem ehemals die Festung stand. Eine nach den vier Himmelsrichtungen ausgerichtete Plattform wird in ihrer Ost-West-Achse von einem Wasserlauf durchschnitten. Die Nord-Süd-Achse durch die Mitte der Plattform markieren zwölf längs halbierte Baumstämme von zwölf verschiedenen Baumarten. Die Schnittflächen von zwei weiteren halbierten Stämmen an den Endpunkten der Wasserlinie sind mit Blattgold belegt. Karavans ›Lichtweg‹ ist dem aufgeklärten Herrscher Se Jong gewidmet, dem die Koreaner den

Hangul – das koreanische Alphabet –, die Messung des Wassers, ein Musikinstrument und die Sonnenuhr verdanken. Das jedenfalls besagt eine Inschrift, die Dani Karavan in den Stein gegraben hat, der die Nordachse abschließt. Man muß auf den Hügel steigen, um das Werk in seiner ganzen Schönheit zu betrachten. Dani Karavan hat eigentlich nur das Gelände markiert und dem Besucher einen diskreten, aber wirkungsvollen Ort der Meditation geboten. Der Lichtweg ist nicht unbedingt der Weg des Ruhmes, sondern er ist der Weg des Wissens. Deshalb ist er dem gebildeten koreanischen Herrscher gewidmet. Und es ist der Weg zum Frieden im Herzen. Karavan hat Korea eine geheime und intime Botschaft voller geistiger Kraft übermittelt. Zugleich gibt er jedoch dem Betrachter die Freiheit, den ersten Schritt auf diesem Lichtweg zu gehen. Das sechs Meter hohe Werk mit einer Fläche von 24 Quadratmetern ist eine Oase des Friedens im unruhigen Rhythmus des Sports und der Stadt, eine bewegende Manifestation sorgenfreier Menschlichkeit. Darin liegt das Geheimnis seines Erfolgs und der Schlüssel zu seiner Integration in den Park.

130

Das Kind der Dünen geht weiter über den Sand

Die oben zitierten ›Gedanken zur öffentlichen Kunst‹ waren eine Art Bestandsaufnahme des Menschen Karavan und seines Werkes im Jahre 1986 und erleichtern die Bestimmung der Position des Künstlers in der internationalen Kunstszene.

Seine geistige Distanz zu den Vertretern der Minimal Art ist evident, auch wenn rein formal gewisse Ähnlichkeiten bestehen. Karavan sucht die ›einfache‹ Form nicht ihrer Neutralität zuliebe, er spekuliert nicht auf linguistische Effekte wie Wiederholungen und Größenabstufungen — etwa nach dem Vorbild von Donald Judd, Richard Serra, Robert Morris oder Carl Andre. Karavan spürt instinktiv die semiotische Struktur, die in jedem mathematischen Geist latent vorhanden ist. Es geht um die ›göttliche Proportion‹ des Mathematikers Luca Pacioli, den bereits Leonardo da Vinci und Piero della Francesca verehrten. Die ›minimalistischen‹ Formen, die sich dann ergeben, sind natürlich emblematisch. Sie sind nicht mehr objektive Zeichen, sondern erhalten Symbolwert. Genau wie Carl Andre stellt sich Karavan dem Problem der Bodenplatten und der flachen Skulpturen am Boden. Die Skulpturen Andres sind jedoch statisch, während die Blöcke und Platten Karavans richtungsorientiert, dynamisch sind. Diese Ausrichtung, diese Orientierung definiert zugleich den Sinn (die Zielrichtung) und das Maß des Parcours, sie ist ein emblematisches Kürzel für ein bestimmtes Verhalten. Auch Walter de Maria assoziiert mit dem ›Ort‹ den Begriff des Maßes, eines Maßes allerdings, das er völlig objektiviert, indem er es in bestimmte Einheiten, etwa Kilometer, unterteilt. Bei Karavan ist das Maß die menschliche Dimension der Zahl: Sie unterbricht die mathematische Wiederholung und führt eine Verschiebung herbei, durch die die Einheit der Zahl, das heißt der Sinn (die Ausrichtung) der Kontinuität und der Genauigkeit, wiederhergestellt wird.

Karavan steht der Land Art näher als etwa Robert Smithson oder Michael Heizer, und zwar in dem Maße, wie er den Antagonismus zwischen Mensch und Natur auf die Ebene seiner Werke reduziert. Das Individuum ist ein winziger Teil der kosmischen Ontologie. Bei der Darstellung der Natur, die dem Bewußtsein entgeht, ändert sich alles. Nur indem der Mensch seiner ihm innewohnenden mathematischen Struktur folgt, kann er die Richtung und den Sinn wiederfinden: Das ist das Vorgehen Karavans.

So hat der Gestalter großer Räume, der Mann, der die Symbolik der Zahl in die Semiologie der Formen umzusetzen versteht, nun endlich sein soziales Aktionsfeld und zugleich seine geistige Familie gefunden: die Künstler des Environments, die Entwerfer öffentlicher Kunst. Die Sinne all dieser Künstler sind geschärft für die allgemeine Seinslehre und den Pragmatismus der Gegenwart. Sie beschäftigen sich alle mit denselben technischen und geistigen Problemen: der Verwendung von Grundmaterialien; einem realistischen Ansatz, der jedoch durch seine Autonomie häufig auf die Zwänge der hergebrachten Skulptur, Architektur und Städteplanung stößt; der Ausstrahlung, die von einem bestimmten Ort ausgeht, und der Achtung der natürlichen Harmonie; dem Sinn für die Zahl als symbolische Fracht der Zeichen. Indem sie dem selbstbestimmten Handeln eine solche Bedeutung beimessen, erweisen sich diese Künstler als wahre Semiologen des Verhaltens. Eingebunden in das empfindliche Gewebe des sozialen Organismus und den ständig drohenden Gefahren eines widersprüchlichen Bewußtseins unterworfen, bleibt dem Künstler nur ein Mittel, um die Unabhängigkeit und Würde seines schöpferischen Tuns zu sichern: indem er es in den Dienst der Gesellschaft stellt. Im Alltag bildet sich das Profil eines neuen Künstlertypus heraus, eines Künstlers, der seine eigene Poesie, seine eigene Ethik und seine eigene Funktion hat. Ein Künstler, der verstanden hat, daß es nicht darum geht, ein Objekt zum Anschauen zu schaffen, sondern einen Raum zum Leben zu gestalten.

Dieser neue Künstler gleicht wie ein Bruder dem Karavan von 1986, der kein einsamer Rufer in der Wüste mehr ist; er weiß, daß die Wüste stets gleich bleibt. Zweifel und Samen nähren auch weiterhin die Phantasie des Sohnes von Abi Karavan, erfüllen ihn mit bedrohlichen Ängsten und lebensnotwendiger Energie. Das Kind der Dünen geht weiter über den nackten Sand.

Eine ausdrücklich politische Kunst

Zweifel und Samen. Wiederum ist der Samen stärker, wieder beschleunigt sich alles. Sechs Jahre sind vergangen, seitdem ich begonnen habe, diesen Text zu schreiben, der, ins Hebräische übersetzt, ein in Tel Aviv erschienenes Buch über Dani Karavan begleitete. Nun gibt es davon eine zweite Ausgabe – und der Text wächst immer weiter mit dem Werk Karavans. Das Kind der Dünen ist weitergegangen auf seinem Weg, der es rund um die Welt, nach Korea, nach Japan, in die USA und natürlich auch oft nach Europa führte. Dazwischen kehrt Dani Karavan immer wieder heim nach Israel, obwohl er mit seinem Atelier in der Rue de Ridder in Paris über einen vorgeschobenen Stützpunkt in Europa verfügt. Dieses ständige Reisen wurde zu einer organischen und organisierten Dimension des Menschen. Keiner fragt heute mehr, »Wo ist Karavan?«, sondern es heißt: »Seit wann ist er aus Israel zurück?« Eine Flut von Verabredungen und Terminen kündigt seine Ankunft an und ist sicheres Anzeichen für einen bevorstehenden Aufbruch. Der in alle Winde verstreute Samen trägt die unterschiedlichsten Früchte. In verschiedenen Ausstellungen zur israelischen Kunst (von denen Karavan keine ausläßt) finden sie sich wieder, aber auch bei Veranstaltungen zum Thema Frieden zwischen Juden und Arabern (auch hier ist Dani stets dabei) oder bei einer Vielzahl von technischen Veranstaltungen, etwa ›Centenaire du Mètre-Etalon‹ (Hundertster Geburtstag der Maßeinheit Meter) in Dunkerque (Dünkirchen) 1989, ›La Pietra e i Luoghi‹ (Biennale in Bitonto 1990), ›Steine und Orte‹ in Leverkusen 1991, ›La Lumière et la Ville‹ (Espace Art Défense, Paris 1991/92), ›International Telecommunication Art‹ (Gotland, Schweden, 1991). Dani lehnt nie eine Einladung ab, was oberflächlich betrachtet vielleicht einen Eindruck von Unersättlichkeit erweckt, eigentlich aber nur Ausdruck eines äußerst energiegeladenen Arbeitsrhythmus ist. Die nach und nach errungenen internationalen Erfolge zeugen immer deutlicher von der Kontinuität der Vision des Künstlers.

Diese Kontinuität in der Vision geht einher mit einer geradezu eigensinnigen und hartnäckigen Treue, wobei die Treue zu den Freunden an erster Stelle steht. Dani Karavan machte es sich zur obersten Pflicht, mit einer Environment-Skulptur seinen Anteil zu der 1990 in Tel Aviv organisierten Veranstaltung zu Ehren Stematzkys, seines ehemaligen Lehrers aus dem Atelier Avni, beizusteuern, und an der Vernissage zu der mir gewidmeten Ausstellung ›Le Cœur et la Raison‹ im Museum von Morlaix 1991 nahm er sogar mit seiner ganzen Familie teil.

Treu ist er auch den Institutionen, die ihm Glück brachten und die in seiner Laufbahn eine entscheidende Rolle gespielt haben. Manfred Schneckenburger entdeckte Dani in Venedig, machte ihn 1977 zum Star der documenta 6 in Kassel. Als Schneckenburger zum Leiter der documenta 8 (1987) ernannt wurde, bestand Karavan darauf, auch in diesem Jahr wieder in Kassel dabei zu sein. Er stellte bei dieser Gelegenheit in der Eingangshalle des Kasseler Rathauses ein Modell zur Umgestaltung der Hauptachse der Stadt, der Königsstraße, vor. Ein weiterer institutioneller Fetisch ist Venedig, die magische Stadt, in der seine Karriere begann. 1991 fand dort die erste Biennale für Architektur statt, und Dani widerstand der Versuchung nicht: Er kehrte in die ›Giardini‹ zurück, wo er der einzige Bildhauer im Israelischen Pavillon, ja womöglich der einzige Bildhauer überhaupt war. Keiner bemerkte ihn, aber das war ja auch gar

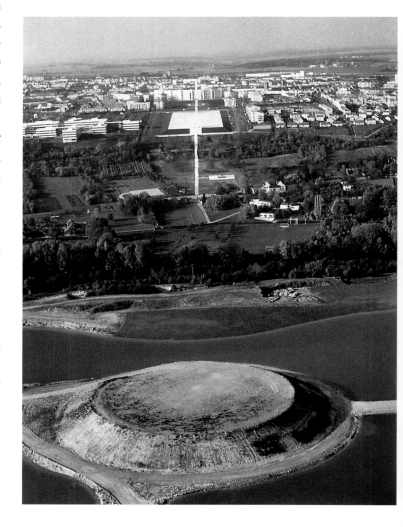

nicht wichtig, denn in seinem Handeln lag bereits der Zweck seiner Handlung beschlossen: Er hatte damit seine Treue zu Venedig unter Beweis gestellt. Seine Beteiligung an der japanischen Wanderausstellung ›Contemporary Art and Urbanism in France‹ (1990-1991) sowie sein Beitrag zu einem Buch über Kunst und Stadt, das der Skira-Verlag herausbrachte, sind Ausdruck derselben Verbundenheit zu Institutionen, denn beide Initiativen gehen auf Monique Faux und das Secrétariat Général des Villes Nouvelles zurück.

Am spektakulärsten beweist sich Danis unerschütterliche visionäre Kontinuität natürlich in der Weiterführung der Haupt-

achse von Cergy-Pontoise. Seiner Hartnäckigkeit ist es zu verdanken, daß das Wunder von Cergy weitergeht, Stück für Stück. Der zweite Bauabschnitt, der die Esplanade, die Terrasse und die Hanggärten umfaßt, wurde 1988 mit der Einweihung der zwölf Säulen — diesem imposanten Verweis auf die Zeichenhaftigkeit der Zahl — abgeschlossen. Mit der Grundsteinlegung zu den ›Jardins des droits de l'homme Pierre Mendès-France‹ leitete der französische Staatspräsident François Mitterand 1990 den dritten Bauabschnitt ein. Alle politisch und kulturell engagierten Sozialisten waren gekommen und nahmen gemeinsam mit den engsten Freunden des Künstlers an den Festlichkeiten teil. Der Staatsprä-

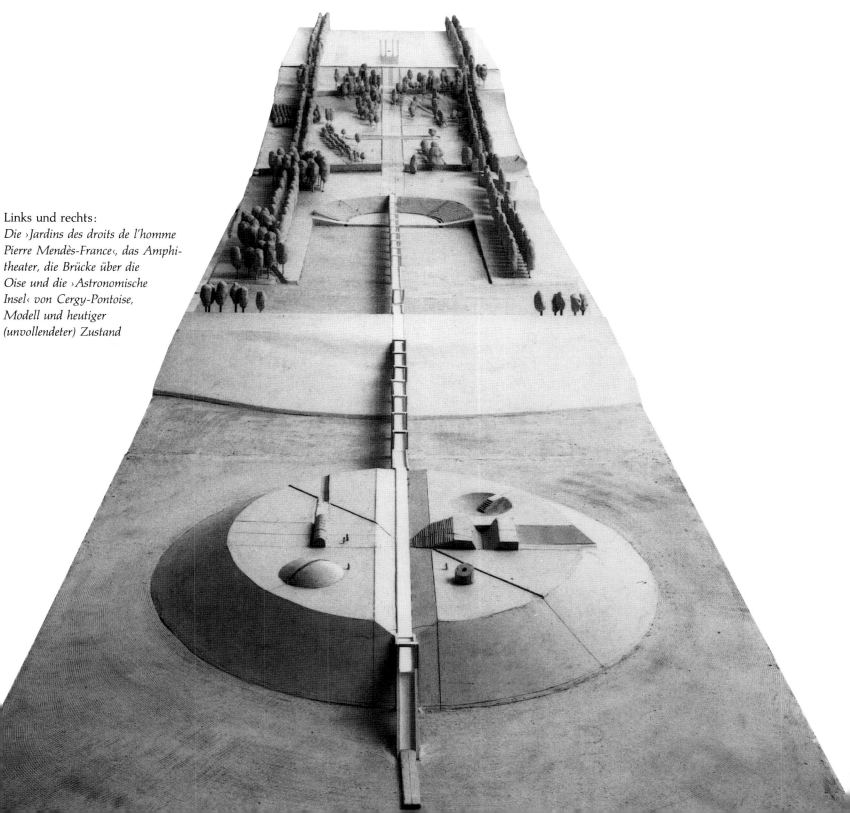

Links und rechts:
Die ›Jardins des droits de l'homme Pierre Mendès-France‹, das Amphitheater, die Brücke über die Oise und die ›Astronomische Insel‹ von Cergy-Pontoise, Modell und heutiger (unvollendeter) Zustand

sident und sein Kultusminister sind des Lobes voll: ein großer Erfolg für Dani Karavan. Seine Ausdauer wird reicher belohnt, als er erwartet hätte. Daß nun eine Station des Projekts eine jakobinische Interpretation erfährt und den Namen ›Gärten der Menschenrechte‹ erhält, findet durchaus Karavans Zustimmung, insbesondere, wenn damit der sozialistische Politiker Pierre Mendès-France geehrt wird, der bei der Grundsteinlegung durch

›Ost-West‹, Environment aus weißem Beton und Olivenbaum, geschaffen *anläßlich eines Friedenstreffens von Israelis und Palästinensern 1987, in Neveh Shalom in den Bergen von Jerusalem, einer gemeinsamen Siedlung von Juden und Arabern*

›Bait‹ *(Haus), Environment aus Basalt und Olivenbaum für das vierte internationale Symposion zeitgenössischer Kunst in Tel Hai 1990*

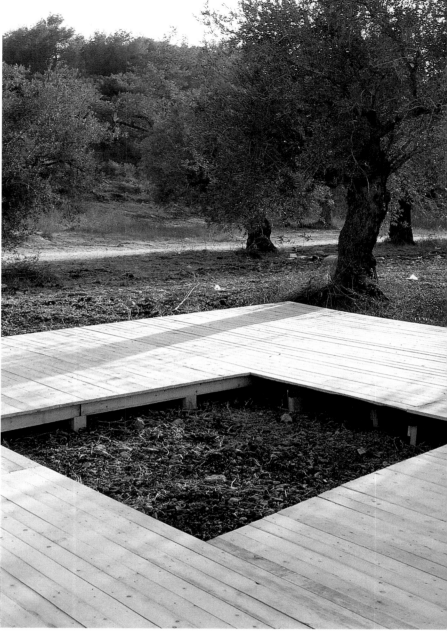

seine Witwe vertreten war. Damit ist die Hauptachse von Cergy zum Sinnbild der Grundwerte des französischen Sozialismus geworden, und nichts wird ihre Vollendung aufhalten können. Nach und nach hat sich die französische Regierung mit diesem Projekt identifiziert. Der erste Bauabschnitt, der den runden Platz mit dem Aussichtsturm und den ›Garten der Impressionisten‹ umfaßt, wurde 1986 als rein technischer Erfolg gefeiert, als Teil des gesamten Städtebauplanes von Cergy-Pontoise, wobei auch den von Bofill entworfenen Gebäuden große Anerkennung gezollt wurde. Aber bereits 1988, bei der Einweihung der zwölf Säulen, mischen sich neue Töne in die öffentlichen Reden. Jack Lang spricht von der Hauptachse als einer Leistung, die beispielhaft sei für Frankreich. Bei der Direktübertragung der Feier in den Nachrichten des Ersten Französischen Fernsehens, TF1, nimmt Yves Mourousi, damals beliebtester Moderator, diese Formulierung auf. Im selben Jahr wird die Hauptachse von Cergy bei der Triennale von Mailand im Französischen Pavillon gezeigt. Die jakobinische Taufe im Jahre 1990 erscheint wie ein sozialistisches und zugleich nationales Weihefest.

Aber Dani ruht sich nicht auf seinen Lorbeeren aus. Mit gewohnter Ausdauer realisiert er die noch ausstehenden Abschnitte des Projekts. Zur Zeit arbeitet er an dem Steg, der die Achse mit der ›Astronomischen Insel‹ in dem künstlichen, durch die Oise gebildeten See verbindet, und an der ›Pyramide‹, die nur per Boot zu erreichen ist. Die ›Pyramide‹ ist mit Windorgeln ausgestattet und soll ein ständiges Spektakel für Auge und Ohr bieten. Sie ist die vorletzte Station vor dem Zielpunkt, dem Autobahnkreuz Ham. Nach zwölf Jahren Arbeit an seinem großen Werk kann Dani nun das Ende absehen … Wieviel Einsatz, wieviel unerschöpfliche Energie haben diese zwölf Jahre gefordert, insbesondere wenn man die große Zahl der weiteren Arbeiten – Installationen und langfristige Projekte, Werke für Einzel- und Gruppenausstellungen – bedenkt, die parallel dazu entstanden sind.

›Hatzer‹ (Hof), Holzskulptur auf der Biennale der Skulptur in Ein Hod 1990 (oben links: ein früheres Modell)

Diese außerordentliche Fruchtbarkeit hat etwas von einem unerschöpflichen Wunder, läßt sich aber doch zumindest teilweise aus der Arbeitsmethode und der künstlerischen Sprache Karavans erklären. Die Semiotik der Zahl ist frei von formalen Erfindungen, sie greift zurück auf eine Reihe einfacher Elemente, die von Anfang an – seit dem Negev-Monument – meisterhaft miteinander verbunden wurden. Diese Elemente sollen nicht ›schön‹ sein, sondern vielmehr ›wahr‹. Durch das Spiel ihrer Proportionen bestätigen und verkörpern sie die Berechtigung des Eingreifens, des Eingriffs in eine bestimmte Umgebung. Seit dem Negev-Monument werden dieselben Elemente immer wieder neu zusammengestellt. In manchen Perioden drängt sich das eine oder andere Element mehr in den Vordergrund. In den siebziger Jahren sind es die Treppen, die Mauerschlitze, die

135

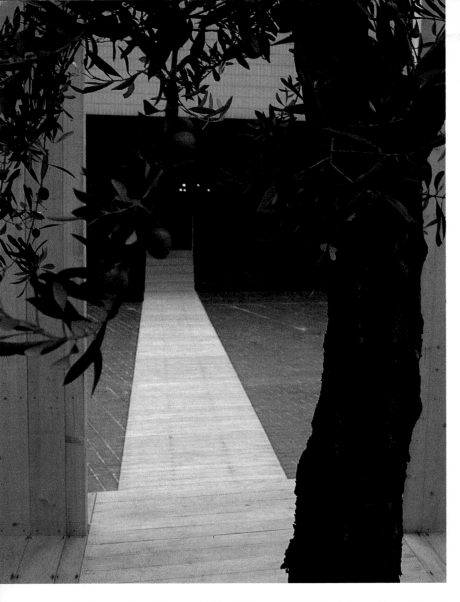

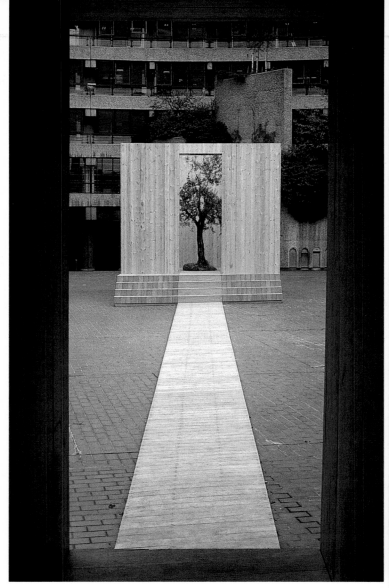

Environment aus Holz und Olivenbäumen für die Ausstellung ›From Chagall to Kitaj – Jewish Experience in 20th Century Art‹ in der Barbican Art Gallery, London 1990

Wasserläufe und Lichtlinien, die geborstenen Kuppeln. Ab 1988 tauchen immer häufiger Säulen auf. Den in seinem Werk bislang allgegenwärtigen Olivenbaum scheint Dani Karavan immer stärker Israel vorzubehalten: Wir finden ihn 1990 in ›Bait‹ (Haus) in Tel Hai und in ›Hatzer‹ (Hof) bei der Biennale der Skulptur in Ein Hod. In jüngerer Zeit gibt es jedoch zwei Ausnahmen: Die erste ist das Environment in der Barbican Art Gallery, London (1990) – allerdings im Rahmen einer Ausstellung mit dem Titel ›From Chagall to Kitaj – Jewish Experience in 20th Century Art‹. Die zweite ist ein Skulpturenprojekt für eine Ausstellung, die 1992 in Madrid stattfinden soll, Madrid, der europäischen Hauptstadt des Olivenöls … Wenn es um Bäume geht, dann erinnert sich Dani an das, was er von seinem Vater Abi gelernt hat, und berücksichtigt genau die klimatischen Bedingungen.

Dem Künstler steht also eine Reihe von Elementen zur Verfügung, die überall einsetzbar sind und auf die er nach Lust und Laune zurückgreifen kann, so daß er nicht für jedes Projekt Neues schaffen muß. Er gewinnt Zeit durch die Anwendung des Gesetzes der Zahl, und man denkt unwillkürlich an ein Dominospiel oder an vorgefertigte Teile in der Architektur. Die Grundmorphologie des Karavanschen Vokabulars, die ein für allemal in seiner Negev-Bibel festgeschrieben schien, hat sich übrigens erst vor kurzer Zeit um zwei Elemente erweitert: die Eisenbahnschiene und den Halbschaft, etwa eines Baumstammes. Dabei kündigt sich die Verwendung der Schiene, die bei der Installation in der Kunstsammlung Nordrhein-Westfalen in Düsseldorf 1989 eine zentrale Rolle spielt, bereits bei der Gestaltung des Platzes vor dem Museum Ludwig in Köln (1979-1986) an und steht semantisch in der Nachfolge der Idee der Linie. Was die halben Baumstämme betrifft, die in der Komposition ›Way of Light‹ im Olympiapark von Seoul so meisterlich angeordnet sind (1988), so bilden sie die Fortsetzung des Konzepts der in Reihen aufgestellten Säulen. Diese Treue zu seinem Grundregister ist Ausdruck der visionären Kontinuität, aber zugleich der geistigen Freiheit Karavans. Sie zeigt sich auch in der äußerst gewandten und eleganten Wandgestaltung im West Center in

136

Los Angeles (1990), einer leichteren Variante der Stirnwand der Knesset, die zwanzig Jahre früher entstand.

1988 ist das Jahr, in dem zahlreiche große Werke Karavans ihre Vollendung feiern. Eine Einweihung folgt der anderen. ›Kikar Levana‹ in Tel Aviv, ›Way of Light‹ in Seoul, die zwölf Säulen von Cergy-Pontoise. Das Jahr 1989 wird bestimmt von zwei Installationen in Nordrhein-Westfalen. Die erste, ein zeitlich begrenztes Environment, nimmt Bezug auf den Mittelraum des neuen Gebäudes der Kunstsammlung Nordrhein-Westfalen in Düsseldorf, das gegenüber der Kunsthalle am Rande der Altstadt anstelle der alten Landesbibliothek errichtet wurde. Der Saal ist 50 Meter lang, 12 Meter breit und 14 Meter hoch. Dani beschließt, die gesamte Länge mit einem Schienenstrang auszulegen, inklusive Schwellen und Schotterung. Als die Schiene installiert werden soll, stellt sich heraus: Der Saal ist nicht 50, sondern nur 49,74 Meter lang, und die Semiologie der Zahl kommt so wiederum zu ihrem Recht. Als Werner Schmalenbach von dem Projekt erfährt, ist er skeptisch, setzt der Operation jedoch keine Einwände entgegen. Nach Abschluß der Arbeiten lädt Dani ihn ein, mit ihm über die Schwellen zu gehen. Der Schienenabschnitt stößt auf die Stirnwand, an der eine leicht verwischte Inschrift angebracht ist: B 14897, die letzte Nummer, die in Auschwitz tätowiert wurde. Schmalenbach begreift sofort die Aussage des Werkes und akzeptiert es. Einen Titel braucht es nicht – besonders nicht in Deutschland. Es ist übrigens das einzige Werk Dani Karavans ohne Titel. Ein gleiches Environment in der Gare de l'Est in Paris, das er 1991 anläßlich der Ausstellung ›Grandes lignes‹ installiert, trägt hingegen den Titel ›B-14897‹: Paris ist nicht Düsseldorf, und Karavans Installation enthüllt ihre volle Tragweite gerade in einer Zeit, in der die seit der französischen Befreiung so sorgfältig betriebene Verschleierungspolitik langsam aufgegeben wird und in der die Franzosen feststellen, daß zahlreiche Deportationen französischer Juden nicht von den Deutschen ausgingen, sondern erst durch den Übereifer von Milizsoldaten und Kollaborateuren möglich wurden, die sich das Wohlwollen der Besatzer sichern wollten. Die Semiotik der Zahl mündet in einen politischen Akt von schneidender Schärfe, der jäh in die frommen Reden zum Frieden einbricht. Die Zahl von Auschwitz wirkt wie ein Katalysator auf die Erinnerung an das Unrecht.

Das zweite Environment aus dem Jahre 1989 ist eine permanente Installation im Skulpturenpark des Wilhelm-Lehmbruck-Museums in Duisburg. Es ist sowohl von den Proportionen als auch von seiner Schlichtheit her ein klassisches Werk: Zwei niedrige Mäuerchen mit einem Querschnitt von 60 x 60 Zentimetern, 6 und 12 Meter lang, bilden den Zugang von zwei gegenüberliegenden Seiten zu einem 6 x 6 Meter großen Podium aus weißem Beton (6 x 6 = 36 = 2 x 18 und zugleich Vielfaches von 12). Die schmalen Zugangswege lassen stets nur eine Person

›Dialog‹, Environment aus weißem Beton und Wasser im Wilhelm-Lehmbruck-Museum, Duisburg 1989

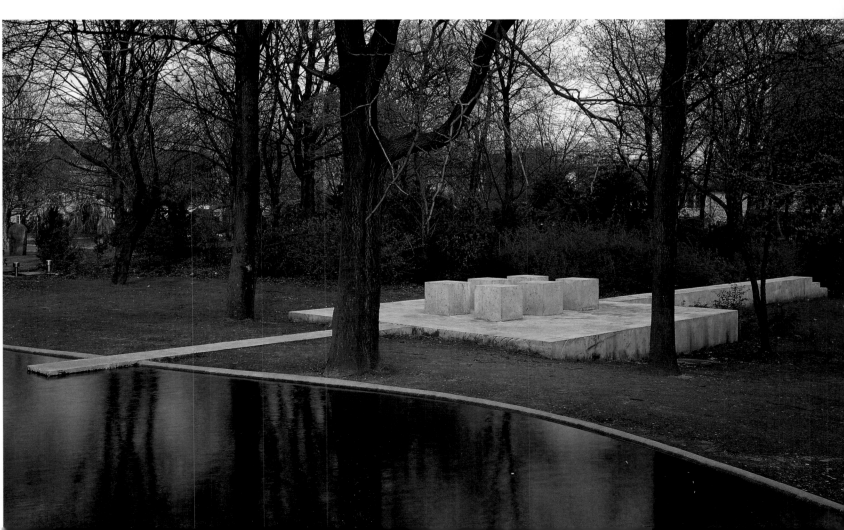

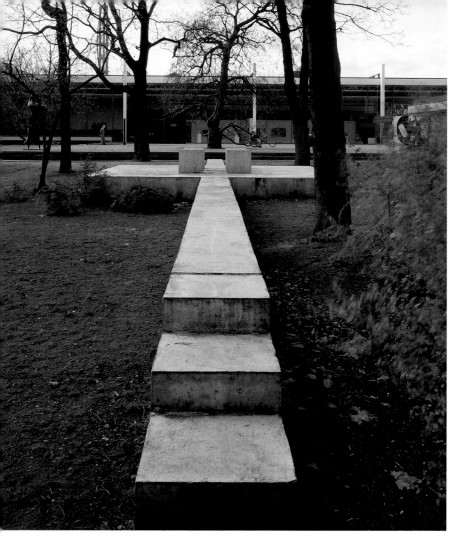

Architekt Chemetov einfach zu zögerlich angesichts der Vorbehalte des damaligen Ministers Bérégovoy. Der absurdeste Fehlschlag ist jedoch mit Sicherheit das ›Monumento per il vento — Omaggio alla tramontana‹ in Prato. Das Projekt entstand 1984 dank der Vermittlung des toskanischen ›Paten‹ Giuliano Gori und nimmt eine der Grundideen aus dem Karavanschen Repertoire auf, nämlich die Windorgeln, die bereits bei der berühmten Ausstellung von 1978 auf dem Forte di Belvedere in Florenz Verwendung gefunden hatten. Anfangs schien alles problemlos: Dani holte eine altbewährte Sache aus der Schublade, die nicht ganz in Vergessenheit geraten sollte — etwa so, wie er von Zeit zu Zeit einen Laserstrahl durch den Himmel schickt. Dann erschienen jedoch die italienischen Grünen auf der kommunalpolitischen Bildfläche und brachten alles durcheinander. In den Augen — oder besser: in den Ohren der Umweltschützer wurde das Projekt zur Lärmbelästigung. Armer Dani! Wo er doch die

Links: ›Dialog‹ im Wilhelm-Lehmbruck-Museum, Duisburg

Rechts: *Ohne Titel, Environment aus Eisenbahnschienen, Schwellen und Schotter in der Kunstsammlung Nordrhein-Westfalen, Düsseldorf 1989*

Unten: *›Tzafon‹, Environment-Skulptur aus Gußeisen, Eisenbahnschienen, Wasser und Rauch am Eingang zum Nordrhein-Westfälischen Landtagsgebäude, Düsseldorf 1989-1991*

passieren. Die Aussage Karavans ist deutlich: Wenngleich Deutschland auch heute noch böse Erinnerungen in ihm weckt, so ist der Dialog auf individueller Ebene, zwischen zwei Menschen, die guten Willens sind, doch möglich. Das Werk heißt denn auch ›Dialog‹. Diese Absichtserklärung Karavans ist seit 1989 in dem weißen Beton der Skulptur manifestiert. Damit sind alle Mißverständnisse ausgeräumt zu einer Zeit, in der der Künstler seine Kontakte zu Deutschland vertieft und immer häufiger hier arbeitet. Karavans Ansprechpartner sind Menschen, die den Dialog suchen, die offen sind für die Idee, die hinter der Zahlensemiotik steht. Ohne Dialog keine Kommunikation, ohne Kommunikation keine Zukunft für einmal begonnene Projekte. Genau hier lag das Problem bei der Planung des Heidelberger Universitätsplatzes 1983-1985.

Solche ›Kommunikationsstörungen‹ gibt es übrigens nicht nur in Deutschland. Zwei der Projekte, die seit langem schlummern, sind endgültig ins Koma gefallen: die Umgestaltung des Palazzo Citterio im Rahmen der Brera 2 in Mailand und die Environment-Skulptur für das neue Finanzministerium in Paris (1987-1990). Das Scheitern des ersten Projekts ist auf den Rücktritt von Carlo Bertelli, dem Direktor der Brera und Bauherrn des Projekts, zurückzuführen. Im zweiten Fall verhielt sich der

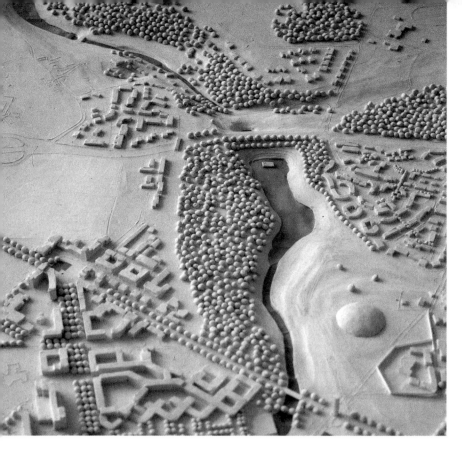

Dani hat erfreut zugesagt, als er 1987 zur Mitarbeit an dem Projekt der ›Esplanade Charles de Gaulle‹ im Pariser Viertel La Défense aufgefordert wurde, dessen Gesamtplanung in den Händen des Architekten Portzamparc liegt. Das Prinzip des praktischen und technischen Dialoges wendet Dani Karavan jedoch vor allem in Israel an. In der langen Vorphase des ›Kikar Levana‹ (1977-1988) wandte er sich an Zvi Dekel, seinen Freund und Mitarbeiter seit den Zeiten des Platzes vor der Dänischen Schule, und bei dem Environment für das neue Solarkraftwerk im Weizmann-Institut in Rehovot haben die Landschaftsarchitekten Yahalom und Tsur die Probleme der Einfügung und Installation in das gegebene Umfeld gelöst (1988). ›Ohel‹ (Zelt) ist eine

Links: ›*Sources de la Bièvre*‹, *Modell für die Gestaltung des Stadtparks von Saint-Quentin-en-Yvelines, 1987*

Unten und rechts: ›*Ohel‹ (Zelt), Environment-Skulptur aus weißem Beton, Orangenbaum, Gras und Wasser am Eingang des Shiba-Hospitals, Tel Hashomer 1990-1991*

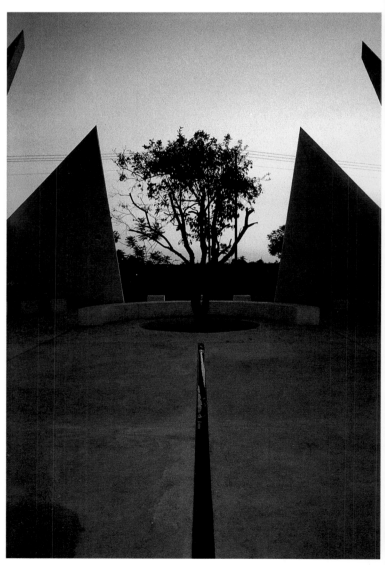

Windmusik so gern hat! Das Kind der Dünen fühlte sich falsch behandelt und schickte einen offiziellen Brief an den Bürgermeister von Prato, in dem er auf das Projekt verzichtete – erstaunlich für einen Mann von seinem Durchhaltevermögen. Aber immerhin hatte sich diese Angelegenheit acht Jahre hingezogen. Und schließlich sind nicht alle Naturfreunde Propheten im eigenen Lande. Joseph Beuys wäre so gerne in den Bundestag gewählt worden, und die Grünen waren es, die sich weigerten, ihn auf ihre Liste zu setzen.

Eines kann man festhalten: Seit Karavans Aktivitäten in Deutschland ihr heutiges Ausmaß erreicht haben, schätzt er die Wirkmöglichkeiten des Dialogs immer höher ein. Dani arbeitet ausschließlich am Modell, was ihm eine enge Zusammenarbeit mit dem Architekten ermöglicht. Dieser kann die Vorschläge des Bildhauers unmittelbar einordnen und maßstabgetreu übertragen. Die direkte Zusammenarbeit mit dem Architekten hat so bei der Konzipierung und Durchführung bestimmter jüngerer Projekte eindeutig an Bedeutung gewonnen. Bei ›Tzafon‹ (Norden), einer Gußeisenskulptur mit einem Durchmesser von 14 Metern, in die neben Eisenbahnschienen auch ein Wasserleitungs- und Dampferzeugungssystem eingebaut sind, arbeitete Dani eng mit dem Architekten Eller zusammen. Das zwischen 1989 und 1991 realisierte Werk steht vor dem Eingang des Nordrhein-Westfälischen Landtags in Düsseldorf. Ein seit 1986 laufendes Projekt im Zusammenhang mit der Verkehrsanbindung des Bonner Regierungsviertels brachte dem Künstler die Zusammenarbeit mit dem Architekten Becker.

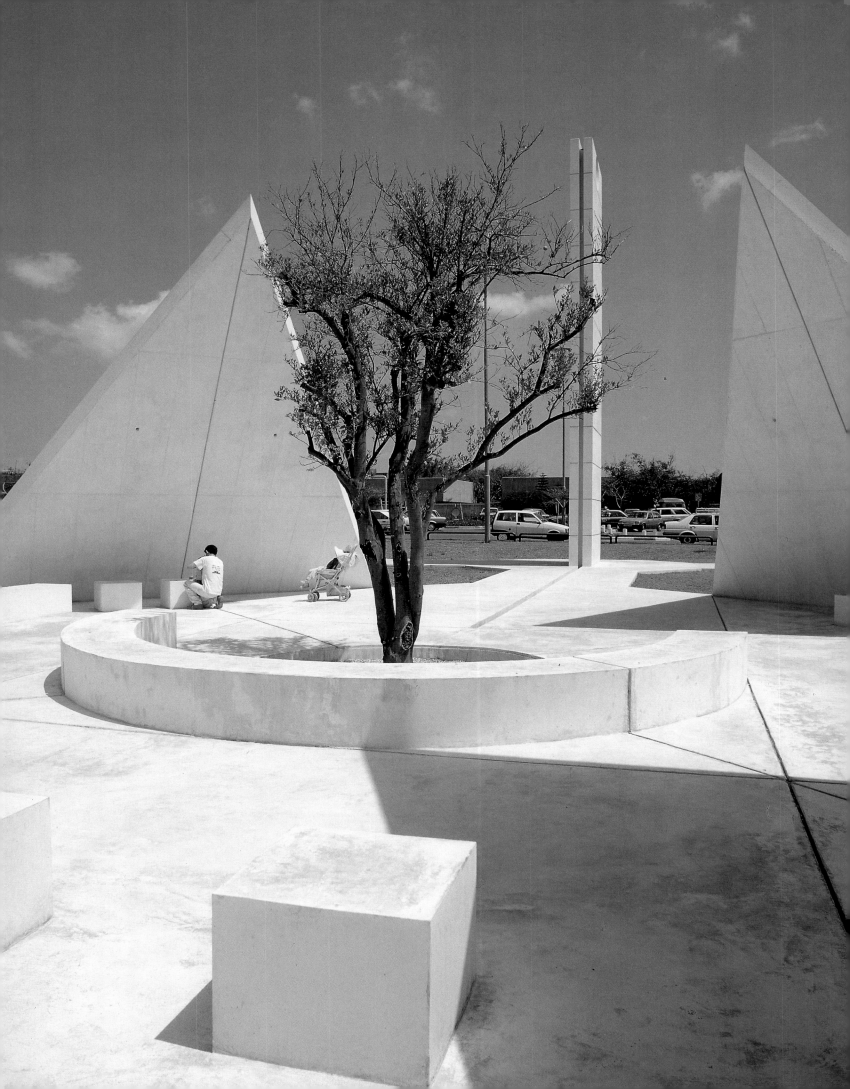

Environment-Skulptur aus weißem Beton am Eingang des Shiba-Hospitals in Tel Hashomer, die 1990-1991 von Dani Karavan, dem Architekten Zarchi und den Landschaftsarchitekten Yahalom und Tsur gemeinsam errichtet wurde. Gras und Wasser finden sich natürlich auch in diesem Environment, aber überraschenderweise ein Orangenbaum anstelle des traditionellen Olivenbaums.

Die beiden derzeit langfristigsten Projekte des Künstlers sehen in Deutschland ihrer Vollendung entgegen. Gemeinsam ist ihnen das verwendete Grundelement, die Säule. Das erste nahm seinen Anfang im Jahre 1986 unter der Leitung des Architekten Becker und betrifft die Verkehrsanbindung des Bonner Regierungsviertels (Brückenauffahrt und Straßenbahnstation). Dani plant die Aufstellung von zwölf Säulen von 18 x 1,8 Metern. Das zweite Projekt wurde 1989 begonnen. Dabei geht es um die Verbindung des alten und des neuen Teils des Germanischen Nationalmuseums in Nürnberg. Ein imposanter Ort: Auf der einen Seite stößt er an die alte Stadtmauer, für die andere Seite hat Dani eine Fassade aus weißem Beton mit drei Torbögen entworfen, die 9 Meter hoch, 16 Meter lang und 6 Meter tief sein soll und auf das mittelalterliche Stadttor verweist. Der große Mittelbogen wird von zwei Poternen flankiert. Der Raum zwischen den beiden Gebäuden des Germanischen Nationalmuseums wird von 30 Säulen beherrscht. Jede von ihnen trägt einen der 30 Paragraphen der Allgemeinen Erklärung der Menschen-

Seite 142 und 143: › *Weg der Menschenrechte*‹, *Modelle für die Gestaltung des Kartäuser-Museumsforums beim Germanischen Nationalmuseum, Nürnberg, 1989*

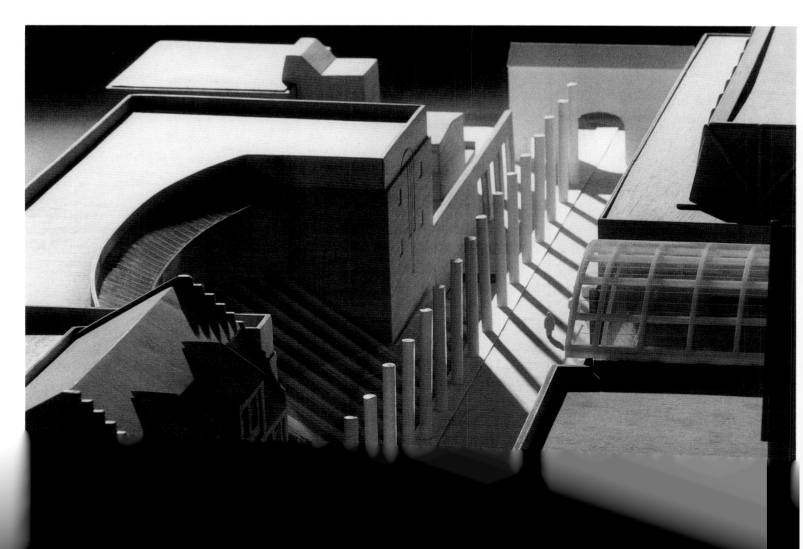

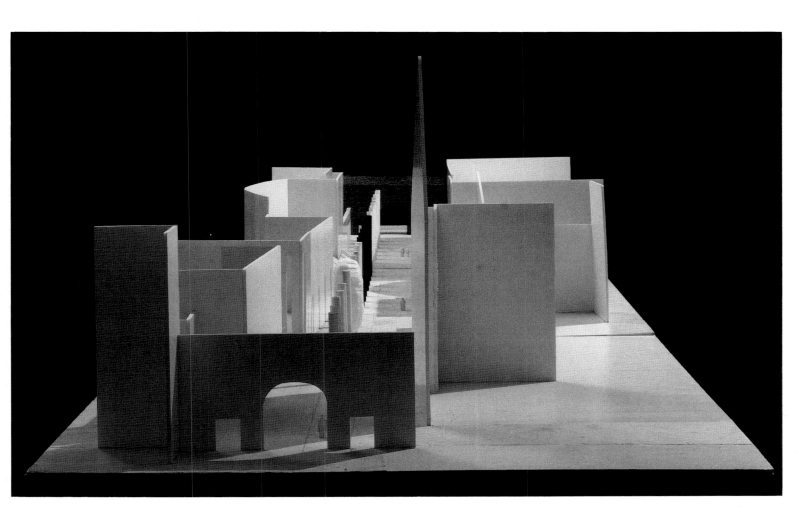

rechte, die 1948 von den Vereinten Nationen verabschiedet wurde. Die Paragraphen sind auf der einen Seite in Deutsch, auf der anderen in einer Sprache zu lesen, die von einem Volk gesprochen wird, das weltweit Opfer von Diskriminierung war oder ist (Jiddisch, Kurdisch, Armenisch, indianische Sprachen Südamerikas ...), oder das sich durch seinen Widerstand gegen das Naziregime hervorgetan hat (Englisch, Niederländisch, Russisch, Griechisch ...). Dani hat die Botschaft ernstgenommen, die François Mitterand 1989 bei der Zweihundertjahrfeier der Französischen Revolution verkündete, und die er bei der Einweihung der ›Gärten der Menschenrechte‹ in Cergy-Pontoise 1990 wiederholte. Und er erinnerte sich auch an den hellenistischen Stil der Säulen von Hitlers Zeppelinfeld in Nürnberg. Der jakobinische Kämpfer, der in ihm schlummerte und der sich bei der Gestaltung der Hauptachse von Cergy in der ganzen Fülle seiner symbolischen Vision gezeigt hat, dieser militante Jakobiner zwang ihn zu diesen ganz schlichten Säulen, diesen Zylindern ohne Ornament, Elementen der natürlichen Geometrie und seiner eigenen Semiologie der Zahl, die er ganz nach seinem Gutdünken anordnet wie die Stäbchen eines Ma-Jong-Spiels.

Er hat die dreifache Botschaft der Allgemeinen Erklärung der Menschenrechte – Freiheit, Gleichheit, Brüderlichkeit – mitten hineingetragen ins Germanische Nationalmuseum in Nürnberg. Da kann der kleine Zionist aus der ›Hashomer-Hatzair‹-Bewegung von 1948 doch wohl zufrieden sein: Welch eine persönliche Rache für den Niedergang des Kibbuz Harel, wo 1955 seine schönen Träume von einer großzügigen, von Idealismus geprägten Linken zerbrochen waren! Die Säulen von Cergy-Pontoise sind Vorläufer derer von Nürnberg. Wäre Moses in der Lage gewesen, in den Kategorien eines Saint-Just oder der UNO zu denken, so hätte er die Zahl der zwölf Stämme Israels um 18 erweitert: $18 + 12 = 30$.

Es ist schon seltsam, daß politische Symbole und Zahlen-Zeichen bei Karavan gerade zu einer Zeit zusammenlaufen, in der der Marxismus-Leninismus weltweit zusammenbricht. Womöglich ist der gegenwärtige jakobinische Eifer des Künstlers ja Anzeichen einer stärkeren Hoffnung, einer Hoffnung über das derzeitige Chaos hinaus? Sollte man darin nicht das deutliche Empfinden einer grundsätzlichen Kontinuität zwischen den Gesetzestafeln und der Menschenrechtserklärung sehen? Ein Empfinden, das nach 1955 immer wieder verdrängt wurde (ging der Name des Kibbuz Harel nicht auf den ›Berg Gottes‹ zurück?), das jedoch hartnäckig wiederkehrte und schließlich aufgedeckt wurde, als G. C. Argan anläßlich der Florenz-Prato-Ausstellung

143

1978 den Künstler ansprach und ihm sagte: »Sie sind ein politischer Bildhauer, denn Sie lesen in der Natur das Schicksal der Menschen, und Sie wollen, daß die Wirklichkeit zu einer allumfassenden Harmonie gelangt, die Kriegslust und Herrschsucht aus den Herzen der Menschen vertreibt.« Der Leser wird sich erinnern, daß Karavan sich genötigt sah, dieses Urteil abzuschwächen: »Mein Werk ist dem Frieden gewidmet, aber es ist keineswegs eine Illustration des Friedens.« Der Dani Karavan von 1992 würde vielleicht eher sagen, daß sein Werk, wenn es schon nicht den Frieden darstellt, so doch dessen Prinzip verkörpert. Und dieses Prinzip ist das Gesetz, das die Menschen sich gegeben haben und das das politische Mittel zum Frieden darstellt. Die opportunistische Strategie Mitterands scheint die politische Philosophie Karavans vorerst sich selbst zu überlassen. Von den Kolonnaden von Cergy aus führt heute eine Abzwei-

gung zu anderen Säulen, und Nürnberg wird zum zweiten Abschnitt einer neuen, einer weltumspannenden Hauptachse: ›The Way of Human Rights‹. (Siehst Du, Dani, so hat alles politische Geklüngel womöglich doch einen Nutzen, vorausgesetzt, man sieht die Sache von oben und greift im rechten Moment zu.)

Zwei umfangreiche Projekte, beide 1990 begonnen, sind gleichfalls geprägt von dieser neuen politischen Schärfe, die wohl auch die zukünftigen Arbeiten bestimmen wird. Ein mächtiger Syllogismus drängt sich auf: Wenn die Zahl das politische Symbol der Materie ist, so ist nicht nur die Geometrie der Natur, die sich daraus ergibt, sondern auch das damit verbundene Maß politisch. Diese beiden Projekte sind eindeutig politisch, zugleich jedoch voller humanistischer Anspielungen und somit Zeugnis für das umfassende Talent ihres Urhebers.

Das Environment zum Gedenken an Walter Benjamin fand seinen Platz in Port Bou, an der spanisch-französischen Grenze, dort, wo sich der Schriftsteller ›metaphorisch ins Wasser stürzte‹, um dem Schicksal zu entgehen, das ihn erwartet hätte, wäre er den Nazibehörden in Frankreich ausgeliefert worden. Ein faszinierender Ort. Die Berge fallen schroff ins Meer ab, und zwei steile, verschlungene Pfade führen zu den beiden Friedhöfen, dem katholischen, der noch gepflegt wird, und dem konfes-

Seite 144 bis 147: *Environment zum Gedenken an Walter Benjamin, Port Bou*

Unten und rechts: *Modell für die Passage zu einem der drei Aussichtspunkte und lokale Situation des Environments zum Gedenken an Walter Benjamin, Port Bou 1990*

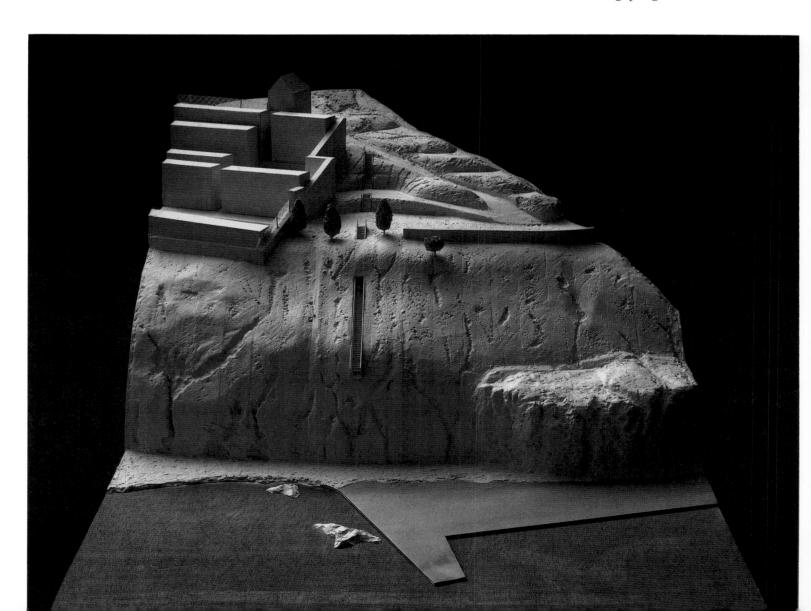

sionslosen, der langsam verwildert. Über die Friedhofsmauer hinweg blickt man durch einen Einschnitt im Gebirge aufs Meer. Eine Art Podium und eine Kanzel liegen in der Blicklinie. So zeigt sich der Horizont. Um eine unmittelbare Sicht auf das Wasser zu haben, möchte Dani eine Art Trichter mit Stufen in den Felsen eingraben, so daß man von einem unterirdischen Teil der Skulptur aus auf einen natürlichen Balkon mit gläserner Brüstung hinaufsteigen kann. Unter diesem zweiten Aussichtspunkt beherrscht ein einsamer Olivenbaum das Bild — eine überraschende Laune der Natur in dieser Gegend und ein unverhofftes Symbol des Überlebens auf diesem harten Fels. Der erste Stein zu diesem Monument wurde am 20. September 1990, dem 50. Todestag Walter Benjamins, gesetzt. Zu dem zahlreichen Publikum gehörten Vertreter der Kultur und der politischen Linken aus Frankreich und Spanien.

Die ›Border Sculpture‹ ist für die ›Schule der Wüste und des Friedens‹ in Nitzana bestimmt. Nitzana ist eine neue Siedlung in der Nähe von Gaza an der ägyptisch-israelischen Grenze. Sie erhebt sich nahe der alten Stadt Nabati, von der noch eine byzantinische Kirche und ein zu Anfang des Jahrhunderts von Deutschen errichtetes osmanisches Hospital erhalten sind. Deutsche haben auch die Eisenbahnverbindung zwischen Damaskus und Kairo gebaut, die — heute außer Betrieb — hier vorüberführte. Die Schienen verlaufen parallel zu der alten Straße nach Babylon. In dieser unbekannten und doch so geschichtsträchtigen Wüstengegend plant Dani eine Achse, deren Ausgangspunkt in der Mitte zwischen dem neuen Nitzana und dem alten Nabati liegen soll und die direkt zur ägyptischen Grenze führt, stets parallel zur Eisenbahnlinie und zur Straße nach Babylon. Die Achse ist 3 Kilometer lang, und alle 30 Meter erhebt sich eine 3 Meter hohe Säule. Die Semiotik der Zahl ist vollkommen. Alle Säulen werden verschieden sein, mit zylindrischem oder prismatischem Querschnitt, sie werden stehen wie Signaltürme oder liegen, wie um eine Richtung anzuzeigen, sie werden gestaltet sein wie ein pyramidenartiger Obelisk oder wie eine Treppe zu einem Aussichtspunkt. Kurz, die Achse wird das gesamte Grundrepertoire des Karavanschen Vokabulars aufweisen, eine Art Negev 2. Dani hofft, daß ein ägyptischer Künstler die Achse ab der Grenze weiterführen wird ...

Es wäre ein Irrtum, dort eine Anmaßung zu erblicken, wo es sich nur um eine tiefe Unbefangenheit handelt. Etwas in Dani ist Kind geblieben, er hat sich die Fähigkeit zu grenzenlosem Staunen bewahrt. Bei seiner Rückkehr aus Los Angeles, wo er sein ›Mural‹ realisiert hatte, erklärte er spontan seine Bewunderung für das Falk

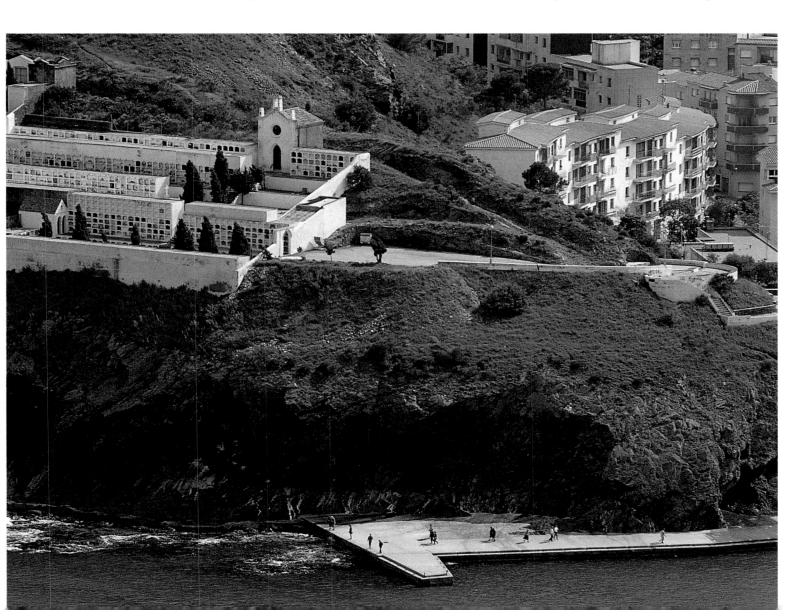

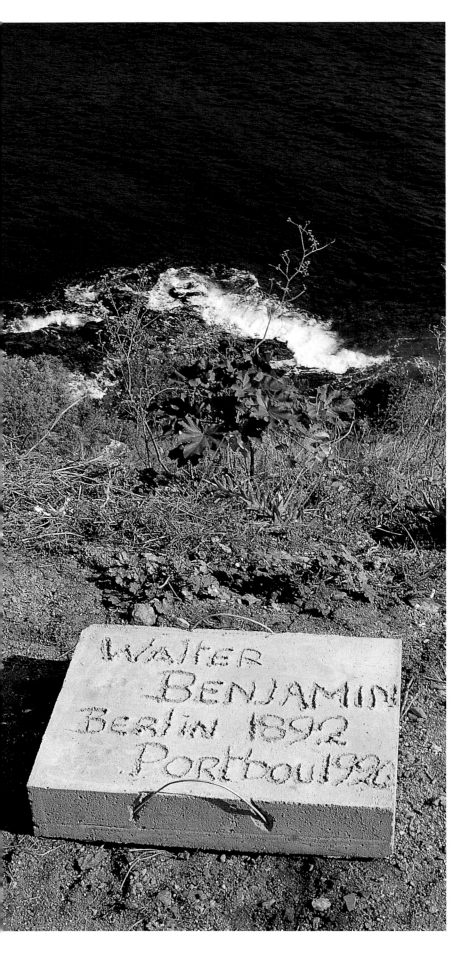

Institute von Louis Kahn, das er besichtigt hatte. Mit 60 Jahren, 1990, Louis Kahn zu entdecken! Es sind diese begeisterten Einblicke in Leben und Werk der Menschen, die ich bei Karavan so bewegend finde und die so manche schwindelerregenden und zuweilen auch ärgerlichen Aspekte seines sozusagen professionellen Enthusiasmus wettmachen.

Seine Aufenthalte in Korea in den Jahren 1987 und 1988 haben ihn auch mit dem Fernen Osten vertraut gemacht. Er hatte Gelegenheit, Japan zu besuchen und zahlreiche Kontakte zu Museumsleuten zu knüpfen. Seine Vorträge dort hatten großen Erfolg. 1991 fand im Hara Museum, Tokio, eine Ausstellung israelischer Skulptur statt. Karavan nutzte seine Chance und brachte mit dem Eigentümer, Toshio Hara, eine Sache zum Abschluß, die sich seit drei Jahren hinzog: Er wird einen Beitrag zu Haras Sommermuseum beisteuern, das 100 Kilometer vor Tokio auf einer echten ›Ranch‹ eingerichtet wurde. Man fühlt sich dort wie in der Pampa oder in der Prärie. Der Architekt Isozaki hat drei fensterlose Gebäude konzipiert, die mit ihren Holzschindeln an die ›Barns‹ in Oregon erinnern. Dieser erste, so lang ersehnte Auftrag wird sicher der Auftakt zu einem brillanten Japan-Kapitel für Karavan werden. Und doch hat das Kind der Dünen seine Wanderung über den Sand nicht unterbrochen. Die Bekanntschaft mit vielen Architekten und Städteplanern seiner Heimat hat dazu geführt, daß er praktisch überall in Israel Zeichen seiner Präsenz verstreut hat. Obwohl er schon unzählige Werke in Israel geschaffen hat, gibt es für ihn keine größere Freude als den Gedanken an ein neues Projekt in seinem Land. Diese tiefe Verbundenheit mit dem Land Israel macht ihn zu einem überzeugten Nationalisten. Der Golfkrieg überraschte ihn in Paris. Gleich mit Beginn der ersten Luftangriffe flog er nach Tel Aviv, um die Ereignisse im Kreise seiner Familie zu durchleben. Ich werde mich noch lange an jenen Abend im Februar 1991 erinnern, als ich ihn in Tel Aviv anrief, um zu hören, wie es ihm geht. Unser Telefongespräch wurde durch das Heulen der Sirenen unterbrochen – ein brutaler Einbruch der Geräusche des Krieges in das vertraute Gespräch mit dem Apostel des Friedens ...

Der Golfkrieg hat Dani in seinem jakobinischen Engagement bestätigt. Der Karavan von 1992 ist nicht nur ein Mann des Erfolges. Er ist ein Mann, der sich nicht damit zufriedengibt, sein Lager gefunden zu haben, sondern der zudem seinen Überzeugungen laut und deutlich Ausdruck verleiht. Israel, Land Art, Frieden unter den Menschen: diese drei Grundmotive finden

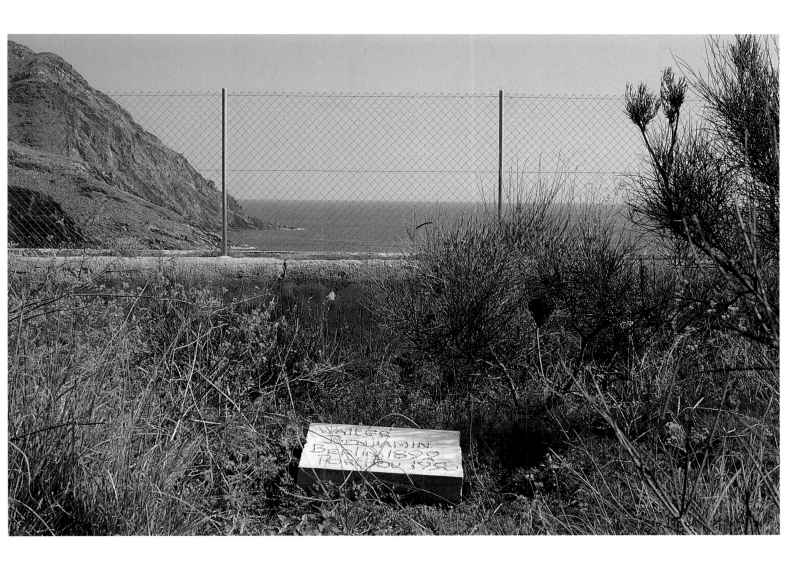

ihren gemeinsamen Nenner im politischen Engagement, das zum Ausdruck kommt in der Bezugnahme auf die Allgemeine Erklärung der Menschenrechte. Mit seiner Entscheidung für diese Ziele setzt sich Dani Karavan, der große Environment-Künstler, der geniale Entwerfer öffentlicher Kunst, für das ein, worauf es ankommt, und er zögert nicht, den Sinn, den er in seinem Leben und in seiner Arbeit sieht, immer wieder offen darzulegen.

Gibt es einen geeigneteren Ort, der Welt diese Botschaft und dieses Konzept vorzutragen, als das Museum Ludwig in Köln? Das Museum und sein Vorplatz sind Träger der ›Ma'alot‹, jenes Werkes, an dem der Künstler von 1979 bis 1986 gearbeitet hat. ›Ma'alot‹ ist zusammen mit dem Museum entstanden. Marc Scheps ist heute sein Direktor, nachdem er das Museum von Tel Aviv geleitet hat, wo er im Januar/Februar 1982 das erste ›Makom‹ organisierte. Im Rahmen der Karavan-Ausstellung 1992 wird unter der Ägide der UNESCO ein Kolloquium zum Thema ›Urban Art‹ organisiert, an dem ich teilnehmen werde, genauso wie ich 1982 an der spontanen Konferenz in Tel Aviv teilgenommen habe. 1982–1992, Tel Aviv–Köln, nach zehn Jah-

ren treffen wir uns wieder, Dani, Marc und ich, auf derselben Umlaufbahn – einer Bahn, die uns vertraut ist. In Zukunft läuft alles ›in der Familie‹, oder besser: von Familie zu Familie. Seitdem Dani im Kibbuz Harel seine Illusionen verloren hat und seine Gefühle, sein geistiges Engagement erst wiederfinden mußte, hat das Kind der Dünen auf den verschlungenen Pfaden des Lebens daran gearbeitet, das Grundmuster einer globalen Identität aufzubauen, das vom Zusammengehörigkeitsgefühl her an seinem Zuhause, seiner Ehe, seiner Familie orientiert ist. Durch die politische Zauberkraft der Allgemeinen Erklärung der Menschenrechte ist es ihm gelungen. Unter dem jakobinischen Schirm ist genügend Platz für all die verschiedenen Familien, die die Maschen seines Bezugsnetzes bilden. Davon wird die Ausstellung in Köln 1992 Zeugnis ablegen. Und das nächste Wunder? Wenn Dani Karavan einen Dialog zwischen Moses und der UNO zustande bringt, dann ist alles möglich. Und eines versteht sich von selbst: Das Wunder geht auf natürliche Weise einher mit einer Kunst, die bewußt und offen politisch ist. Wenn der Samen mit solcher Macht keimt, dann verflüchtigt sich der Zweifel.

Biographie und Werkverzeichnis

Dani Karavan wurde am 7. Dezember 1930 in Tel Aviv geboren. Er lebt in Tel Aviv, Paris und Florenz.

Kunststudium in Tel Aviv bei den Malern Avni, Stematzky, Streichmann und Marcel Janco sowie an der Bezalel-Kunstakademie in Jerusalem bei dem Maler Ardon. Kibbuzmitglied bis 1955.

1950

Teilnahme an der Ausstellung ›Zeichnende Soldaten‹ im Künstlerhaus Tel Aviv.

1954

Ausstellung im Kibbuz Harel.

1955

Teilnahme an einer Ausstellung von Künstlern aus dem Kibbuz im Studio Mikra.

1956-1957

Studium der Freskotechnik bei dem Maler Colacicchi an der Accademia delle Belle Arti in Florenz und Zeichenstudium an der Académie de la Grande Chaumière in Paris.

1960-1973

Bühnenbilder für das Cameri-Theater, das Bimot-Theater, die Tanztruppe Inbal und die ›Bat Sheva Dance Company‹ in Israel sowie für die Martha Graham Dance Company in New York und für Gian Carlo Menotti in Florenz und Spoleto.

1961

›Die Makkabäer‹, Wandmalerei in Eitempera, Acrylfarbe und Blattgold, Sheraton-Hotel, Tel Aviv.

1962

Entwurf für ein Monument aus Erde, Gras und Zypressen für den Kibbuz Mizra, Israel.

1962-1964

Wandrelief aus Beton, Weizmann-Institut der Wissenschaften, Rehovot, Israel.

1962-1967

Wandreliefs aus Beton, schmiedeeiserne Skulptur und Innenhof (Environment aus weißem Beton und Pflanzen), Justizpalast, Tel Aviv.

Dani Karavan beim Aktzeichnen in Florenz, 1956

Dani Karavan und seine Frau Hava in seinem Atelier in Tel Aviv, 1962

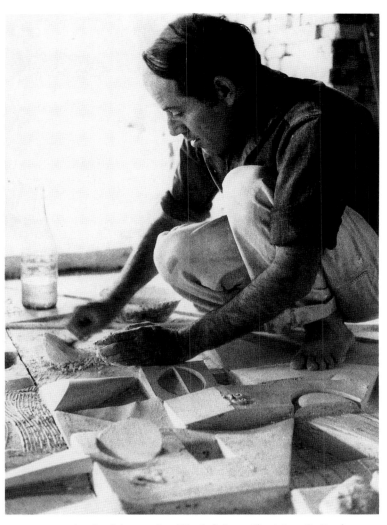

Dani Karavan bei der Arbeit an dem Wandrelief aus Aluminium für Basel,
Florenz 1969

1963

Gemaltes Environment (auf Resopal) für den ›Calumet‹-Salon
des israelischen Schiffs ›Shalom‹.

1963-1968

Negev-Monument, Environment aus Beton, Wüstenakazien,
Windorgeln, Sonnenlinien und Wasser, Beer Sheba, Israel.

1964

Entwurf für ein Holocaust-Monument aus Beton und Eisenbahn-
schienen für den Kibbuz Evron, Israel.

1965-1966

Wandrelief aus Stein für den Plenarsaal der Knesset, Jerusalem.

1966-1970

Wandrelief aus Aluminium, Henric-Petri-Straße 22, Basel.

1968

Erhält den ersten Preis für seine Pavillon-Gestaltung bei der Ausstel-
lung zum 10. Jahrestag des Entwicklungsministeriums, Jerusalem.

1969

Wandrelief aus Aluminium für die Leumi-Bank, Tel Aviv.

1969-1970

Environment aus Stein, Metallkugel und Olivenbäumen, Platz vor der
Dänischen Schule, Jerusalem.

1971

Skulpturen-Ausstellung in der Galerie Bellini, Florenz.

1972

Denkmal für die Opfer des Holocaust, Environment-Skulptur aus
Stein und Bronze mit Wasser und Feuer, Weizmann-Institut der
Wissenschaften, Rehovot, Israel.
Entwurf für ein Relief aus Eisenrohren (in Zusammenarbeit mit
Arie Aroch) für die Nationalbibliothek der Hebräischen Universität,
Jerusalem.

1973

Ausstellung von Skulpturen und Zeichnungen in der Galerie Gordon
in Tel Aviv.
Environment-Skulptur mit einer Bronzeplastik auf einem Marmor-
podest für das Hilton-Hotel, Jerusalem.

Professor Ephraim Katzair, der vierte Präsident von Israel, mit Dani und
Hava Karavan in der Ausstellung von Dani Karavan in der Galerie Gordon,
Tel Aviv 1973

Hava Karavan mit ihren drei Töchtern Noa, Tami und Yael, 1977

Entwurf für ein Monument in Beton, Inox und Aluminium für den Eingang der Technischen Hochschule, Haifa, Israel.
Entwurf für eine Environment-Skulptur aus Wasser, Gras und Beton für Seattle, Washington.

1975

›Jerusalem‹, Bronzeplastik für die Ausstellung ›Jewish Experience in 20th Century Art‹ im Jüdischen Museum, New York.
Zwei Reliefs in Aluminium und Bronze für den Terminal der EL AL am Kennedy-Airport, New York.
›Jerusalem, Stadt des Friedens‹, Bronzeplastik, Multiple für die Euroart, Wien.
Entwurf für eine Environment-Skulptur aus weißem Beton für den Parco Simpione, Mailand.
Environment für die Venturi Arte Galleria (Bologna), Art Basel.

1975-1980

Aluminium-Skulptur für den Eingang der Bank Discount, 5th Avenue, New York.

1976

›Environment für den Frieden‹ aus weißem Beton, Wasser, Olivenbäumen und Windorgeln, Israelischer Pavillon, 38. Biennale in Venedig.
›Jerusalem, Stadt des Friedens‹, Environment-Skulptur aus weißem Beton am Eingang der 38. Biennale in Venedig.
Ausstellung von Skulpturen und Zeichnungen in der Galerie Gordon, Tel Aviv.
Environment für die Venturi Arte Galleria (Bologna) und für die Galerie Horace Richter (Jaffa, Israel), Art Basel.

1977

›Environment aus natürlichem Material und Erinnerungen‹, weißer Beton, Sonnenlinien und Wasser, documenta 6, Kassel.

›Maß‹, Environment aus Holz, Glas und Kupfer, Quadriennale in Rom.
Skulpturen für die Biennale der Kleinplastik in Padua.
Erhält für seine Skulpturen den Israel Preis.

1977-1988

›Kikar Levana‹ (Weißer Platz), Environment aus weißem Beton, Gras, Olivenbaum, Wasser, Licht und Wind, Tel Aviv.

1978

›Zwei Environments für den Frieden‹ aus weißem Beton, Holz, Gras, Olivenbäumen, Wasser, Windorgeln, Laserstrahl und Videodokumentation, Forte di Belvedere, Florenz, und Castello dell'Imperatore, Prato.

1978-1979

Gestaltungsvorschlag für den Joseph-Haubrich-Platz, Köln.

1979

Wandrelief aus Holz für das Hilton-Hotel, Tel Aviv.
Wandrelief aus Holz für das Yediyot-Aharonot-Haus, Tel Aviv.
Wandrelief aus Holz für das Maiersdorf-Haus der Hebräischen Universität, Jerusalem.
Gestaltungsvorschlag für die Plätze und Innenhöfe der neuen Regierungsbüros in Jerusalem.

1979-1980

Skulptur aus weißem Marmor, Bronze und Wasser für die Eingangshalle des Noga-Hilton-Hotels, Genf.

Dani Karavan und seine Tochter Noa bei der Vorbereitung von Modellen für das Environment für die documenta 6, 1977

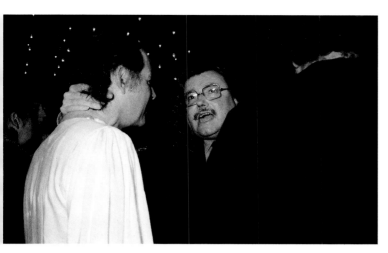

Dani Karavan und Pierre Restany auf der documenta 6, Kassel 1977

1979-1986

›Ma'alot‹, Environment aus Granit, Gußeisen, Backsteinen, Eisen-
bahnschienen, Gras und Bäumen vor dem Wallraf-Richartz-Museum/
Museum Ludwig in Köln.

1980

›Line + Space‹, Environment-Skulptur aus Aluminium, Lyn-House
(Leumi-Bank), Tel Aviv.
›Reflection‹, Environment aus Holz und Wasser für die Galerie
Goldmann (Haifa), Art Basel.
Environment aus Holz am Eingang der FIAC für die Galerie Jeanneret
(Genf), Grand Palais, Paris.
›Lichtlinie‹, Laser-Installation als Verbindung zwischen Beit Hashomer
und dem Gerichtshof von Tel Hai, Symposion zeitgenössischer Kunst
in Tel Hai, Israel.
Teilnahme an der Ausstellung ›Venedig Museum Zeit‹ in Zusammen-
hang mit der 40. Biennale in Venedig.
›Joint‹, Environment aus Stein, Wasser, Olivenbaum und Zypressen
für The Joint Building, Givat Ram, Jerusalem.
Beginn der Arbeiten an der Hauptachse von Cergy-Pontoise,
Frankreich, einem 3 Kilometer langen städtebaulichen Environment.

Dani Karavan und Germano Celant auf der documenta 6, Kassel 1977

1981

›A Solution for a Situation‹, Environment aus Holz, Erde und Wasser
im Rahmen der Ausstellung ›Tendenzen der israelischen Kunst
1970-1980‹ während der Art Basel.
›Sandzeichnung‹ für die Ausstellung ›Mythos und Ritual‹,
Kunsthaus Zürich.
›Mizrach‹ (Osten), teleskopische Skulptur aus Holz, Museum Ludwig,
Köln.
Holz-Environment für die Ausstellung ›Chemin faisant‹, La Villedieu,
Saint-Quentin-en-Yvelines, Frankreich.

1982

›Makom‹, Environment aus Holz, Sand, Wasser, Windorgeln und
Olivenbäumen, Tel Aviv Museum of Art.
›Makom‹, Environment aus Holz und Sand in der Kunsthalle
Baden-Baden.
›Linie 1.2.3.‹, weißer Beton, Libanonzedern und Bambus, Spazi di Arte,
Villa Celle, Pistoia.
›Square‹, Environment-Skulptur aus weißem Beton, Louisiana
Museum, Humlebaek, Dänemark.
Entwurf für einen Autobahnzubringer bei Clermont-Ferrand für die
Société des Autoroutes du Sud de la France.

*Dani Karavan und Amnon Barzel während der Vorbereitungen für ›Linie 1.2.3.‹ in
Pistoia, 1982*

1983

›Bridge‹, Environment aus Holz und Wasser für die 17. Biennale der
Skulptur in Middelheim, Antwerpen.
›Réflexion/Réflection‹, Environment aus Aluminiumspiegeln anläßlich
des Jubiläums der ARC 1973-1983, Musée d'Art Moderne de la Ville
de Paris.
›Laßt Olivenbäume unsere Grenzen sein‹, Environment mit
Olivenbäumen bei dem internationalen Symposion zeitgenössischer
Kunst in Tel Hai, Israel.
›Weg‹ und ›Brücke‹, Environment aus Holz und Laser, Heidelberger
Kunstverein.
Entwurf für die Umgestaltung des Heidelberger Universitätsplatzes.

1983-1984

Laser-Environment zwischen dem Musée d'Art Moderne de la Ville de Paris, dem Eiffelturm und La Défense im Rahmen der Ausstellung ›Electra‹.

1984

Gastprofessur an der Ecole Nationale Supérieure des Beaux-Arts, Paris.
›Makom 1‹, Environment aus Holz, Sand, Stahl, Wasser und Spiegeln, Museum De Beyerd, Breda, Holland.
Drei Holz-Environments ›Eingang‹, Rijksmuseum Kröller-Müller, Otterlo, Haags Gemeentemuseum, Den Haag, Museum Boymans-van Beuningen, Rotterdam, Holland.
Laser-Environment für die Ausstellung ›Ars + Machina 3‹, Maison de la Culture, Rennes, Frankreich.
›L'Eau Montante‹, Wasserlauf, Ausstellung ›Eaumage‹, La Villedieu, Saint-Quentin-en-Yvelines, Frankreich.
Entwurf für die drei Innenhöfe des Atlas-Gebäudes bei Amsterdam.
Entwürfe für die Neugestaltung des 13. und 14. Distrikts von Marseille.

1985

›Time‹, Sand-Environment für die Ausstellung ›Two Years of Israeli Art‹, Tel Aviv Museum of Art.
›Be'er‹ (Quelle), Sand-Environment für die Ausstellung ›La Bible‹, Grand Palais, Paris.
Environment aus drei Olivenbäumen für die Ausstellung ›Künstler gegen den Libanon-Krieg‹, Kibbuz Ga'ash, Israel.
›Sand‹, Environment für die 18. Biennale von São Paulo, Brasilien.
Projekt für die Ausstellung ›Der Baum‹, Kunstverein Heidelberg und Kunstverein Saarbrücken.
Wandrelief aus Holz mit Blattgold, Leumi-Bank, Wallstreet, New York.
Entwurf für die Hof- und Gartengestaltung des Palazzo Citterio, Pinacoteca di Brera, Mailand.

Katharina Schmidt auf dem hölzernen Weg des ›Makom‹ im Park der Kunsthalle Baden-Baden 1982

1986

Fertigstellung der ersten drei Abschnitte der Hauptachse von Cergy-Pontoise.
›Deux lignes parallèles‹, Laser-Environment, Musée de Marseille.
Teilnahme an der Ausstellung ›Questions d'Urbanité‹, Galerie Jeanne Bucher, Paris.
›Glas‹, Environment aus geschmolzenem Glas und Neon für das internationale Symposion ›Glas 86‹ in Leerdam, Holland.
Entwurf für die Ausstellung ›Schloß Solitude‹, Stuttgart.
Entwurf für einen Wanderweg über die Gilo-Terrassen bei Jerusalem.
Entwurf für eine Environment-Skulptur für den Skulpturengarten des Israel-Museums, Jerusalem.

1987

Vorschlag für die Gestaltung der Königstraße in Kassel, documenta 8, Kassel.
Teilnahme an der Eröffnungsausstellung des Moka-Museums für zeitgenössische Kunst, Antwerpen.
›Ost-West‹, Environment aus weißem Beton und Olivenbaum für ein Friedenstreffen von Palästinensern und Israelis, Neveh Shalom, Israel.

1987-1989

Entwurf für die Neugestaltung der Place Ovale in Saint-Quentin-en-Yvelines, Frankreich.

1987-1990

Entwurf einer Environment-Skulptur für den Neubau des französischen Finanzministeriums, Paris.

1988

›Way of Light‹, Environment aus Granit, weißem Beton, Holz, Bäumen, Blattgold, Gras, Wasser und Linien aus Sonnenlicht, Olympiapark Seoul, Südkorea.
Einweihung der zwölf Säulen der Hauptachse von Cergy-Pontoise.
Environment für das neue Solarkraftwerk des Weizmann-Instituts der Wissenschaften, Rehovot, Israel.
›Die niedrigste Skulptur der Welt‹, Entwurf für ein Environment aus Stein und Meerwasser am Strand des Toten Meeres.
Ausstellung zur Hauptachse von Cergy-Pontoise im Französischen Pavillon der Triennale von Mailand.
Teilnahme an der Ausstellung ›40 sculptures from Israel‹, Brooklyn Museum, New York.

1989

Ohne Titel, Environment aus Eisenbahnschienen, Schwellen und Schotter, Kunstsammlung Nordrhein-Westfalen, Düsseldorf.
›Dialog‹, Environment aus weißem Beton und Wasser, Wilhelm-Lehmbruck-Museum, Duisburg.
Teilnahme an der Ausstellung ›Centenaire du Mètre-Etalon‹, Museum von Dunkerque, Frankreich.

Jack Lang, der französische Kulturminister, Christian Gourmelen, Dani Karavan und der spanische Architekt Riccardo Bofill bei der Einweihung des Turmes der ›Axe Majeur‹, Cergy-Pontoise 1986

Christo und Dani Karavan, Köln 1986

Teilnahme an der Ausstellung ›Revolution: Flash Back‹, Paris Art Center.
Teilnahme an der Kunstmesse ›Europe des Créateurs‹, Grand Palais, Paris.

1989-1991

›Tzafon‹ (Norden), Skulptur aus Gußeisen, Eisenbahnschienen, Wasser und Rauch am Eingang zum Nordrhein-Westfälischen Landtagsgebäude, Düsseldorf.

1990

Wandrelief aus harzverstärktem Gips für das West Center, Los Angeles.
›Mizrach‹ (Osten), Entwurf für die Place Louise Weiss in Straßburg.
Teilnahme an der Ausstellung ›Friedensgrenze‹, Givat Haviva, Israel.
Projekt für die Ausstellung ›La Pietra e i Luoghi‹, Biennale Internazionale d'Arte Francesco Speranza, Bitonto, Italien.
Teilnahme an der Ausstellung ›Die Säule in der israelischen Kunst‹, Galerie der Universität Tel Aviv.

Dani Karavan und Christoph Brockhaus bei den Vorbereitungen für ›Ma'alot‹, Köln 1986

Toshio Hara, Hava und Dani Karavan, Ann Mansfield und Michael Gibson in einem Restaurant beim Hara-Museum, Japan 1988

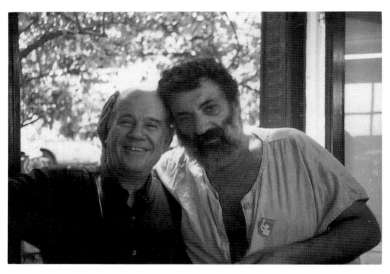

Der Bildhauer und Maler Menashe Kadishman und Dani Karavan, 1989

Baaltechuva, Dani Karavan, Nam June Paik, Giuliano Gori und Pierre Restany, Paris 1991

›Bait‹ (Haus), Environment aus Basalt und Olivenbaum für das vierte internationale Symposion zeitgenössischer Kunst in Tel Hai, Israel.
›Hatzer‹ (Hof), Holzskulptur, Biennale der Skulptur 90, Ein Hod, Israel.
Environment-Skulptur aus Holzbohlen, Sand und Licht für die Ausstellung ›Hommage to Stematzky‹, Artists Workshop Gallery, Tel Aviv.
Environment aus Holzbohlen und Olivenbäumen für die Ausstellung ›From Chagall to Kitaj – Jewish Experience in 20th Century Art‹, Barbican Art Gallery, London.
Grundsteinlegung für die ›Jardins des droits de l'homme Pierre Mendès-France‹ der Hauptachse von Cergy-Pontoise durch François Mitterrand.
Entwurf für die Umgestaltung der Place de la Porte Maillot in Paris.
Environment-Projekt für das Open-Air-Skulptur-Symposion in Andorra La Vella, Andorra.

1990-1991

Teilnahme an der Wanderausstellung ›Contemporary Art and Urbanism in France‹, Ibaraki, Osaka, Sendai, Fukuoka, Sapporo, Yamanashi und Yokohama, Japan.
›Ohel‹ (Zelt), Environment-Skulptur aus weißem Beton, Orangenbaum, Gras und Wasser vor dem Eingang des Shiba-Hospitals, Tel Hashomer, Israel.

1991

Teilnahme an der Ausstellung ›Pierre Restany – Le Cœur et la Raison‹, Musée des Jacobins, Morlaix, Frankreich.
Teilnahme an der ersten Biennale für Architektur in Venedig.
›B-14897‹, Environment aus Eisenbahnschienen, Schwellen, Schotter und Spiegeln für die Ausstellung ›Grandes lignes‹, Gare de l'Est, Paris.
Projekt für die 15. Biennale der Kleinplastik, Padua.
Teilnahme an der Ausstellung ›Bildhauerzeichnungen des Wilhelm-Lehmbruck-Museums‹, Duisburg.
›Time‹, Sand-Environment für die Ausstellung ›Europäische Dialoge 1991‹, Museum Bochum.
Teilnahme an der Ausstellung ›Steine und Orte. Altmexikanische Steinskulpturen und Plastiken der Gegenwart‹, Museum Morsbroich, Leverkusen.
Teilnahme an der Ausstellung ›International Telecommunication Art‹, Suder Galleriet, Insel Gotland, Schweden.
Teilnahme an der Ausstellung ›Israeli Sculpture‹, Hara-Museum, Japan.

1991-1992

Teilnahme an der Ausstellung ›La Lumière et la Ville‹, Espace Art Défense, Paris-La Défense.

Laufende Projekte

Seit 1980

Hauptachse von Cergy-Pontoise bei Paris.

Seit 1984

›Monumento per il vento – Omaggio alla tramontana‹, Prato
und Florenz.

Seit 1986

Auffahrt zur Konrad-Adenauer-Brücke und Environment für die
Straßenbahnhaltestelle im Bonner Regierungsviertel.

Seit 1987

Environment für die Trabantenstadt Haagse Beemden, Breda,
Niederlande.
›Esplanade Charles de Gaulle‹, Environment für Paris-La Défense.
›Sources de la Bièvre‹, Park in Saint-Quentin-en-Yvelines, Frankreich.

Seit 1989

›Weg der Menschenrechte‹, Environment für das Kartäuser-
Museumsforum beim Germanischen Nationalmuseum, Nürnberg.
Gestaltung des Opern- und Theaterplatzes in Nürnberg.

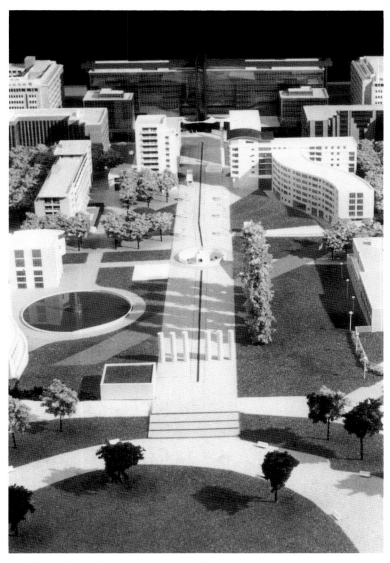

Modell für die ›Esplanade Charles de Gaulle‹, Paris-La Défense, 1987

*Isabelle Massin, Alain Richard, der französische Staatspräsident François
Mitterrand, Marie-Claire Mendès-France und Dani Karavan bei der Grund-
steinlegung für die ›Jardins des droits de l'homme Pierre Mendès-France‹
der Hauptachse von Cergy-Pontoise 1990*

Seit 1990

Environment zum Gedenken an Walter Benjamin, Port Bou, Spanien.
›Border Sculpture‹ für die ›Schule der Wüste und des Friedens‹,
in der Nähe der israelisch-ägyptischen Grenze, Nitzana, Israel.

Seit 1991

Projekt für eine Skulptur für den ›Parco de las Naciones‹ im Rahmen
von ›Madrid, Hauptstadt der Kunst 1992‹, Madrid.
›War Memorial and Founders Garden‹, Environment-Skulptur und
Gartengestaltung, Hedera, Israel.
Environment-Skulptur, Hara-Museum, Japan.

Ausgewählte Literatur

1969

Michael Kuhn, *Architecture in Israel*, Tel Aviv

1971

Reinhold Hohl, *Porträt einer Neu-Altstadt, durch welche ein Fluß läuft*, Basel

Avram Kampf, *Dani Karavan – 6 Works*, Florenz

1972

Spoleto Festival 1972, Ausst. Kat., Spoleto

1976

Biennale di Venezia, Ausst. Kat., Bd. 1, Text zu Karavan von Avraham Ronen, Venedig

Dani Karavan – Un ambiente per la pace, Biennale di Venezia 1976, Texte von Amnon Barzel, Luigi Lambertini, Pierre Restany, Ausst. Kat., Florenz

1977

documenta 6, Bd. 1: *Malerei, Plastik, Performance*, Text von Amnon Barzel, Ausst. Kat., Kassel

Quadriennale di Roma 1977, Ausst. Kat., Rom

1978

Dani Karavan – Due ambienti per la pace: Forte di Belvedere, Firenze, Castello dell'Imperatore, Prato, hrsg. von Amnon Barzel, Ausst. Kat., Florenz

Jean-Luc Daval, *Skira Annual Art Actual 1977*, Genf

1980

Jean-Luc Daval, *Skira Annual Art Actual 1979*, Genf

Ugo La Pietra und Gaddo Morpugo, *Il Tempo del Museo Venezia, La Biennale di Venezia*, Ausst. Kat., Venedig

1981

Dani Karavan – Osten (Mizrach), Texte von Christoph Brockhaus und Karl Ruhrberg, Ausst. Kat., Museum Ludwig, Köln

Jean-Luc Daval, *Skira Annual Art Actual 1980*, Genf

Michael Levin, *Trends in Israeli Art 1970-1980*, Basel

Line + Space – Environmental Sculpture by Dani Karavan, Lyn House, hrsg. von Pierre Restany und Amnon Barzel, Tel Aviv

Mythos und Ritual in der Kunst der siebziger Jahre, hrsg. von Erika Billeter, Ausst. Kat., Kunsthaus Zürich

Manfred Schneckenburger, *1881 – 1981, Kulturgeschichte in 2 Jahren*, Kassel

1982

Makom – Dani Karavan, hrsg. von Marc Scheps, Ausst. Kat. Tel Aviv Museum of Art

Makom – Dani Karavan, hrsg. von Katharina Schmidt, Ausst. Kat. Staatliche Kunsthalle Baden-Baden

Carmelo Strano, *DAD – Nuove Dimensioni Ontologiche*, Ausst. Kat. Galleria Bonaparte, Mailand

1983

Amnon Barzel, *Tel Hai 83 – Contemporary Art Meeting*, Ausst. Kat., Tel Hai

ARC 1973-1983, hrsg. von Juliette Laffon, Ausst. Kat. Musée d'Art Moderne de la Ville de Paris

Biennale 17 – Middelheim, hrsg. von M. R. Bentein und S. Greefs, Ausst. Kat., Antwerpen

Dani Karavan – Modelle und Projekte, hrsg. von Hans Gercke, Ausst. Kat. Heidelberger Kunstverein

Pierre Restany, *Dani Karavan – Réflexion/Réflection*, Ausst. Kat. Musée d'Art Moderne de la Ville de Paris

Sylvain Lecombre, *Electra*, Ausst. Kat. Musée d'Art Moderne de la Ville de Paris

Jean-Louis Pradel, *Art 82 – Les événements de l'art contemporain dans le monde*, Paris

1984

L'Aventure de la Sculpture Moderne, XIXe et XXe Siècle, hrsg. von Jean-Luc Daval, Genf

Dani Karavan – Makom 1, hrsg. von Franck Tiesing, Ausst. Kat. Museum De Beyerd, Breda

Eaumage – Festival d'art plastique, hrsg. von Monique Faux, Ausst. Kat., Saint-Quentin-en-Yvelines

Sydney Lawrens und George Foy, *Music in Stone*, New York

Jean-Louis Pradel, *Art 83/84 – Panorama mondial de l'art contemporain*, Paris

Pierre Restany, *Ars + Machina 3*, Ausst. Kat. Maison de la Culture de Rennes

Marc Scheps und Sara Breitberg-Semel, *Two years – Israeli Art – Qualities Accumulated*, Ausst. Kat., Tel Aviv

1985

Miriam Balaban (Hrsg.), *Science in a World of Crises*, International Science Services, Rehovot

Amnon Barzel, *18a Bienal de São Paulo – 4 Artistes de Israel*, Ausst. Kat., São Paulo

Bastille 89 – 89 artistes prennent la Bastille, Ausst. Kat. Collection Artom, Paris

Riccardo Bofill and Leon Krier, Ausst. Kat. The Museum of Modern Art, New York

1986

L'Art et la Ville – Urbanisme et Art Contemporain (Kolloquium), Paris

Beeldenin in Glas – Glass Sculpture, hrsg. von Kees Broos, Ausst. Kat., Utrecht

Christoph Brockhaus (Hrsg.), *Dani Karavan – Ma'alot – Museumsplatz Köln 1979-1986*, Köln

Jean-Luc Daval, *Questions d'Urbanité*, Ausst. Kat. Galerie Jeanne Bucher, Paris

Hans Gercke, *Der Baum*, Ausst. Kat. Heidelberg

Kunsthalle Baden-Baden 1909-1986, Ausst. Kat. Staatliche Kunsthalle Baden-Baden

Franz Lammersen (Hrsg.), *Zwischen Dom und Strom*, Köln

Schloss Solitude – Pläne und Projekte, hrsg. von Brigitte March, Ausst. Kat., Stuttgart

1987

Tom Blekkenhorst und Ans Van Berkum, *Science ∗ Art*, The Fentener Van Vlissingen Fund, Utrecht

documenta 8, hrsg. von Günter Metken, Bd. 2, Text von Karl Ruhrberg, Ausst. Kat., Kassel

Inside Outside – An Aspect of Contemporary Sculpture, hrsg. von Flor Bex, Ausst. Kat. Museum van Hedendaagse Kunst, Antwerpen

Marcel Joray, *Le Béton dans l'Art Contemporain*, Neuchâtel

Marble Architecture Awards West Europe '87, Ausst. Kat., Carrara

Pierre Restany (Hrsg.), *Dani Karavan – L'Axe Majeur de Cergy-Pontoise*, Paris

Pier Carlo Santini, *Il Cemento nell'Arte Contemporanea*, Rom

1988

40 from Israel – contemporary sculpture & drawing, hrsg. von Reviva Regev, Ausst. Kat., Auswärtiges Amt Israel in Zusammenarbeit mit dem Brooklyn Museum, New York, Tel Aviv

Amnon Barzel, *Art in Israel*, Mailand

Ante Glibota (Hrsg.), *Olympiad of Art*, Séoul

Bram Hammacher, *Evolution of Modern Sculpture*, New York

Knut W. Jensen, *Louisiana – The Collection and the Buildings*, Katalog des Louisiana Museum of Modern Art, Humlebaek

Gerhard Kolberg, *Skulptur in Köln*, Köln

Pier Carlo Santini, *Forme per il Cemento – Sculture nel mondo dal 1920 a oggi*, Ausst. Kat. Istituto Nazionale di Studi Romani, Rom

Anne Simor (Hrsg.), *The Role of the Arts in Urban Regeneration*, Kent (USA)

Triennale Milano 1988, Ausst. Kat., Mailand

1989

Gerhard Bott (Hrsg.), *Dokumentation*, Germanisches Nationalmuseum, Nürnberg

Dani Karavan – Dialog – Düsseldorf-Duisburg, Ausst. Kat. Kunstsammlung Nordrhein-Westfalen, Düsseldorf, Wilhelm-Lehmbruck-Museum, Duisburg

Georges Duby, *Cergy-Pontoise 1969-1989, ›L'Axe Majeur‹*, Paris

Ante Glibota, *Revolution: Flash Back*, Ausst. Kat. Paris Art Center, Paris

Françoise Labbé und Serge Salat, *Architecture du Virtuel*, hrsg. vom Institut Français d'Architecture, Rom

Carmelo Strano, *Dall'Opera Aperta All'Opera Ellittica*, Mailand

1990

L'Architecture Religieuse et le Retour du Monumental – Actes des Rencontres Internationales d'Evry, Evry

Christoph Brockhaus, *Wilhelm-Lehmbruck-Museum Duisburg – Europäische Skulptur der Zweiten Moderne*, Duisburg

Contemporary Art and Urbanism in France, Ausst. Kat. Tokio u. a.

Paul Guérin, *10 Projets pour l'Alsace*, Ausst. Kat., Straßburg

Avram Kampf, *From Chagall to Kitaj – Jewish Experience in 20th Century Art*, Ausst. Kat. Barbican Art Gallery, London

Le Livre d'Or du Mécénat 1989–1990, Paris

La Pietra e i Luoghi, Texte von Luciano Caramel, Anna d'Elia und Arturo Carlo Quintavalle, Ausst. Kat. der Biennale Internazionale d'Arte Francesco Speranza, Bitonto

Manfred Schneckenburger, ›Dani Karavan‹, in: *l'Art et la Ville — Urbanisme et Art Contemporain,* Gent

1991

Grandes lignes — Quand l'art entre en gare, Ausst. Kat., Paris (Beaux-Arts. Hors Série)

Claire Marchandise (Hrsg.), *Le Parc Saint-Christophe — un campus pour une stratégie d'entreprise,* Baume-les-Dames

Pierre Restany — Le cœur et la raison, Ausst. Kat. Musée des Jacobins, Morlaix

Il Sud del Mondo — L'altra arte contemporanea, Mailand

Barbara Töpper, ›Dani Karavan und Frédéric Bettermann‹, in: *Bildhauerzeichnungen des Wilhelm-Lehmbruck-Museums Duisburg,* Ausst. Kat. Wilhelm-Lehmbruck-Museum, Duisburg

Assistenten von Dani Karavan:

1981-1983: Eli Yaniv
1983-1986: Andreas Heym
1985-1990: Francesco Colosimo
Seit 1986: Frédéric Bettermann
Seit 1990: Anne Tamisier
Seit 1990: Carine Cohn (Übersetzungen)
Seit 1991: Gil Percal

Photonachweis

Die Abbildungsvorlagen wurden dem Verlag von Dani Karavan zur Verfügung gestellt.

Jaacov Agor, Tel Aviv 9, 12-14, 27, 32/33, 47, 48, 80 oben,
 149 unten, 150 oben und unten
Raoul Arroche 155
Renato Bencini, Prato 69 links
Paul Burchard 86
Jacques Cohen 70
Buby Durini, Pescara 55 oben links
Government Press Agency, Tel Aviv 34
Francesco Gurrieri, Florenz 154 unten
Werner J. Hannappel, Essen 137-139
Avraham Hay 77-79, 80 unten, 81, 113-119, 120 unten, 121,
 122, 141
Friederike Hentschel 84
Andreas Heym 72/73, 89 Mitte und unten, 92, 94, 95, 99, 102-106,
 110, 111, 153 oben links und unten
Constantinos Ignatiadis 2, 93, 97, 133, 142 unten, 143, 144
Michel Jaouën 100, 101
Dani Karavan 46, 87, 96, 98, 126 links, 130, 134 oben, 135 rechts,
 136, 140 unten, 142 oben
Keren Kidron 25 oben und Mitte
Alain Knaur 132
Korbmann 10/11
Mula & Haramaty, Tel Aviv 25 unten, 28 unten, 49
Klaus-Hartmut Olbricht, München 55 unten

Pascal 17
Daniel Perelta 134 unten
Micha Peri 36, 38-41
Photo Erde, Tel Aviv 31 unten
Mendes Pons 85
Marvin Rand 112, 120 oben
Rheinisches Bildarchiv Köln, Marion Mennicken, Helmut
 Buchen 107-109, Umschlagrückseite
David Rubinger 37, 42, 43 unten
San Photo Studio, Seoul 127, 128/129
Konrad Scheurmann, Bonn 145-147
Walter Schmidt 82
Stad Antwerpen, Kunsthistorische Musea 74 unten
Martha Swope 26
Peter Szmuk, Florenz 15, 50-54, 55 oben rechts, 56-68, 71, 90, 91,
 151 oben links und unten links, Umschlagvorderseite
Anne Tamisier 135 oben links, 140 oben
Stefano Valabrega, Mailand 69 rechts, 88, 89 oben
Vicki 22 Mitte und unten
Weihart, Tel Aviv 148 rechts
Eli Yaniv 74, 75, 83
Photo I. Zafrir, Tel Aviv 28/29 oben, 30, 31 oben, 35, 43 oben,
 44, 45